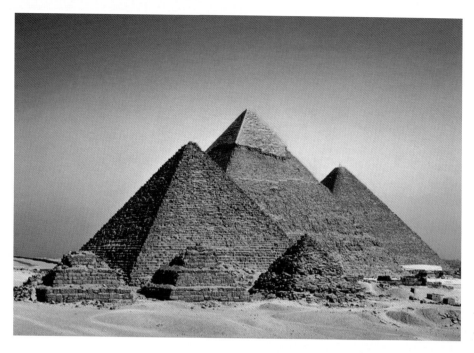

▲ 기자(Giza)의 피라미드군. 쿠푸, 카프라, 멘카우라의 피라미드이다. 피라미드에 대한 평가는 상반되게 나타나는데, "이집트인들의 깊은 신앙심의 문화적 표출"이라는 의견이 있는 반면, 건축가 알베르티는 "미치광이의 발상"이라고 혹독하게 비판했다.

▼ 역사상 최초의 유명 건축가 임호텝이 설계한 조세르 왕의 계단식 피라미드로, 기원전 2600년대에 건설되었다. 생전에도 큰 존경을 받았던 임호텝은 사후에 이집트인들로부터 프타의 아들로 숭배받았고 그리스인들은 그를 의술의 신으로 찬양했다.

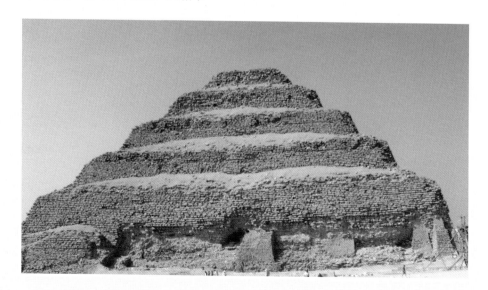

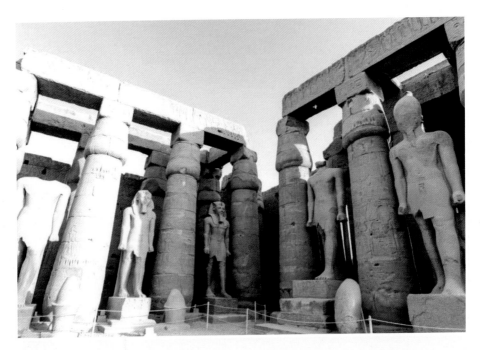

▲ 룩소르에 있는 람세스 2세와 아멘호텝 3세의 신전. 이집트 역사상 가장 위대한 건축주로 불리는 람세스 2세는 이전 또는 이후의 많은 파라오들과 마찬가지로 무엇보다 자신의 사후 명성을 중요시했지만, 한편으로는 최초로 건설 노동자들의 과업을 기린 건축주이기도 하다.

◀ 고대 그리스인들의 신전 건설 작업 모습을 그린 스케치. 건축 기술자와 건설 인부들의 임금은 매달 곡식으로 지불되었는데, 기원전 1156년 오랫동안 임금을 받지 못하자 건축 역사상 처음으로 파업이 발생했다고 한다.

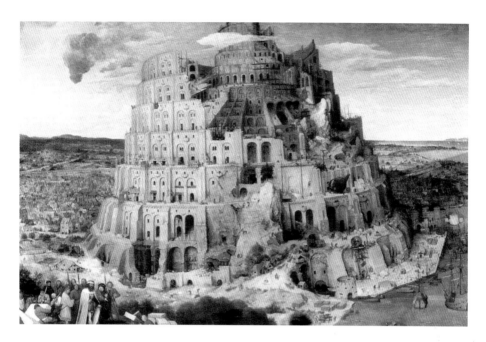

▲ 페터 브뢰겔의 〈바벨탑〉. 모든 것이 역동적으로 움직이는 목가적 풍경이지만 그럼에도 불구하고 분위기는 위협적이다. 오래 가지 않아, 공사를 마치기도 전에 무너질 것 같다. 탑 그림은 지상의 모든 것이 얼마나 덧없는지를, 그리고 창조주처럼 행동하려는 인간의 모든 노력이 얼마나 부질없는지를 환기시켜 준다.

▼ 로마의 콜로세움. 페터 브뢰겔은 〈바벨탑〉을 구상할 때 건축학적으로 논리적인 건물인 원형탑을 선택했는데, 모델이 된 것이 바로 로마의 콜로세움이었다. 층을 이루어 쌓은 기둥들, 수평 분할, 통로의 이중 아치문, 벽의 이층 분할, 그리고 단순히 그 크기만으로도 이런 추측이 충분히 가능하다.

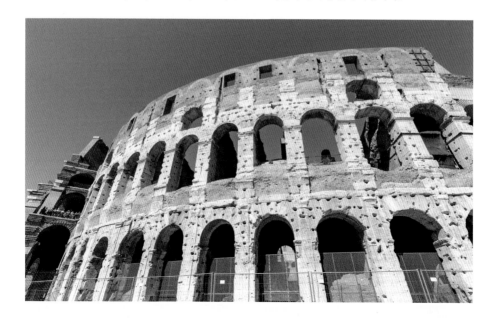

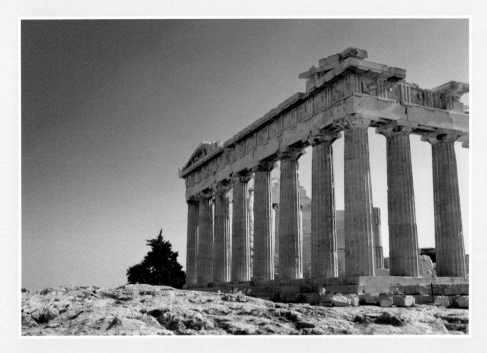

▲ 아테네에 있는 파르테논 신전. 기원전 447년부터 아테네인들은 파르테논 공사를 시작했다. 그 자리에 있던 건물을 철거하고 비교할 수 없이 크고 화려한 건물로 대체하고자 한 것이다. 건축가 칼리크라테스와 익티노스가 설계하여 여신 아테나에게 바쳐진 파르테논은 아테네의 신전이자 보물창고로 동맹 소유의 재산과 아테네의 국가 보물을 수용하기 위해 만들어졌다.

◀ 위 사진처럼 파르테논 신전은 오늘날에는 거의 폐허로 남아 있다. 이 그림은 신전의 원래 모습을 추측하여 그린 것이다.

▶ 로마의 초대 황제 아우구스투스. 케사르의 양아들로 원래 이름은 옥타비아누스이다. 로마, 이탈리아, 그리고 그 밖의 지방에서 추진한 그의 광범위한 건축사업은 품격을 위한 기능을 넘어서 노동창출을 목표로 했다. 그는 결국 명성을 얻을 만한 황제가 되었다. "나는 벽돌로 만든 도시를 물려받았으나 대리석으로 만든 도시를 남겨주노라."

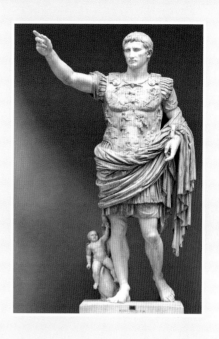

▼ 로마의 아우구스투스 포룸, 기원전 2년. 아우구스투스에게 가장 중요한 건축사업이었던 아우구스투스 포룸은 도심을 장엄한 모습으로 새롭게 형상화하는 데 크게 기여했다. 새로운 포룸의 중심은 주랑으로 둘러싸인 포피움 신전이었는데 이곳에 과거 로마의 위대한 남성들의 조각상을 세웠다. 조각상들은 아우구스투스 자신과 후계자가 항상 본받을 수 있는 모범적 인물을 모델로 한 것이었다.

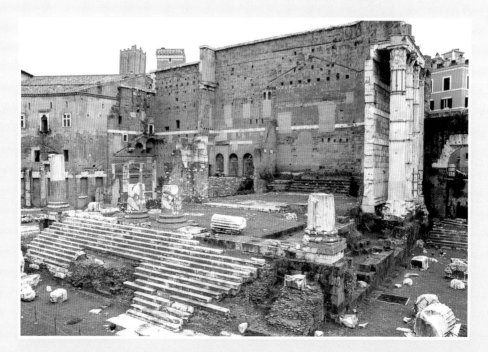

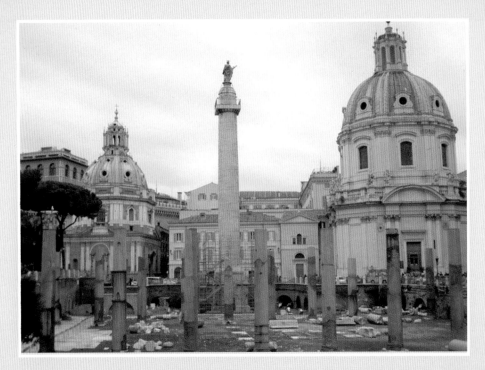

▲ 트라야누스의 포룸, 로마, 107~112년. 고대 세계의 가장 중요한 건축가 중 한 사람으로 평가받고 있는 아폴로도루스는 황제 트라야누스의 총애를 받으며 전투를 따라다녔고, 황제를 위해 수많은 군사용 및 민간용 건축물을 세웠다. 로마에 있는 트라야누스 포룸과 오데이온, 그리고 도브레타의 도나우 다리가 바로 그가 만든 것이다.

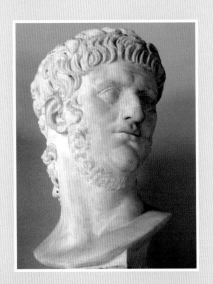

◀ 네로 황제. 네로는 64년 로마가 불에 탔을 때 화재를 구경하기 위해 지방에서 특별히 올라왔다고 한다. 6일 낮과 7일 밤 동안 시내 대부분을 전소시킨 화염이 수그러들자 네로는 새로운 왕궁을 짓도록 명했다. 호화로운 건물이 완성된 후에 황제는 자신의 만족감을 표현하기 위해 단지 이렇게 말했다고 한다. "이제야 마침내 인간답게 살게 되었구나."

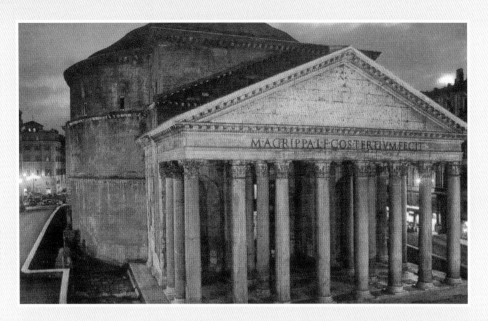

▲ 로마 최대의 원형 신전인 판테온은 기원전 27년 마르쿠스 빕사니우스 아그리파에 의해 착공되었고, 서기 118~128년 하드리아누스 황제에 의해 완전히 재건되었다. '판테온'은 '모든 신들의 신전'이라는 뜻이다. 판테온의 원형 본당 및 천장의 높이는 43.2미터, 벽의 두께는 6.2미터에 이른다.

▼ 하드리아누스 황제

▼ 판테온의 내부 모습

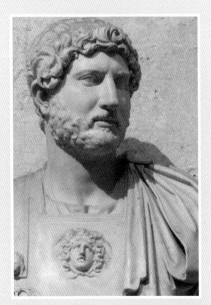

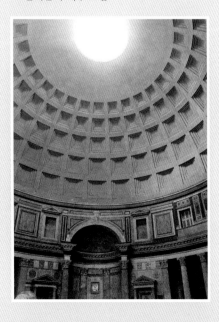

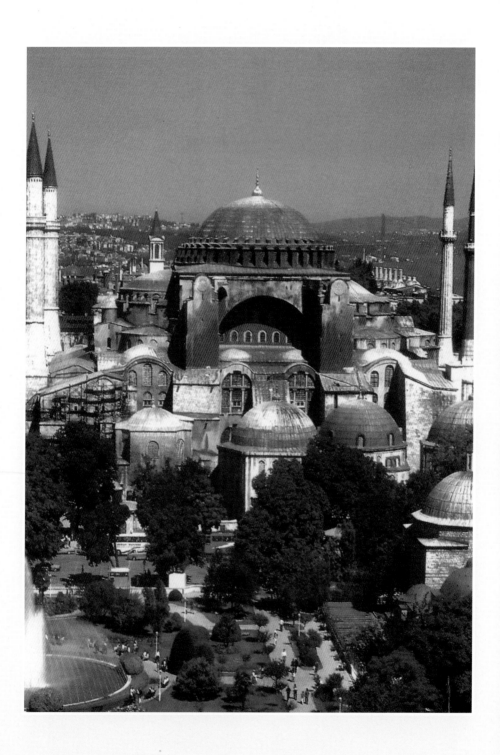

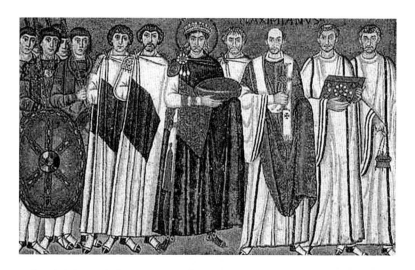

▲ 유스티니아누스 황제와 시종들. 산 비탈레 성당의 모자이크화

◀ 하기아 소피아, 6세기, 이스탄불. 유스티니아누스 황제는 새로운 교회를 세우기 위해 전세계에서 전문가를 끌어모았는데, 역학과 물리학 및 건축 분야에서 이름을 날렸던 안테미오스와 수학자 이시도로스를 만난 것은 그에게 행운이었다. 하기아 소피아는 비잔틴 건축 기술과 황제 유스티니아누스의 권력을 증명하는 위대한 기념물로 1,500년의 세월을 넘어 아직까지 보존되고 있다.

▼ 밀라노 대성당. 1385년 처음 공사를 시작한 이래 수많은 건축가를 끊임없이 교체하며 논란을 일으켰던 밀라노 대성당은 1809년에야 비로소 완공되었다. 성당의 파사드를 위해 1883년과 1888년에 공모전을 열었지만 아무 성과 없이 끝났고 기존 파사드를 정당화했을 뿐이다. 아무 변화도 없이 토론만 계속되었고, 논란 많은 밀라노 성당 건축사는 결국 끝을 맺지 못했다.

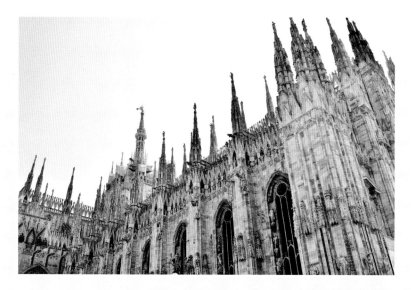

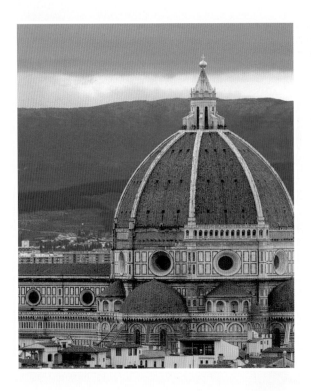

◀ 피렌체 대성당 돔

필리포 브루넬레스키는 피렌체 대성당 돔을 만들
면서 자신의 고향도시에서 수많은 반대 세력과
적들에 둘러싸였고 자신의 능력을 보여주기 위해
수많은 시험을 거쳐야만 했다. 아마도 생전과 사
후에 국제적인 명성을 누리며, 인간이자 발명가
이며 괴짜로 자신의 이름을 건축사에 떨친 최초
의 건축가일 것이다. 그는 성당 한가운데에 묘지
를 할당받았다.

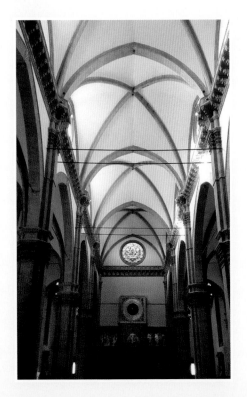

▶ 피렌체 대성당 내부 모습

▲ 성 베드로 성당. 이 성당의 건축주 교황 바오로 3세는 건축가 미켈란젤로에게 전무후무한 전권을 부여했다. 미켈란젤로는 자신이 죽은 후에도 자신의 설계를 보장받기 위해 후계자가 미켈란젤로의 뜻대로 계속 건축하든지 아니면 광범위한 부분을 철거하든지 선택할 수밖에 없도록 전략을 짠다. 결국 최종 형태는 거장의 의도와 지침에 따라 만들어졌다.

▶ 이탈리아의 천재 예술가 미켈란젤로 부오나로티. 회화, 조각, 건축에서 뛰어난 업적을 남겼다. 다니엘레 다 볼테라의 청동작품

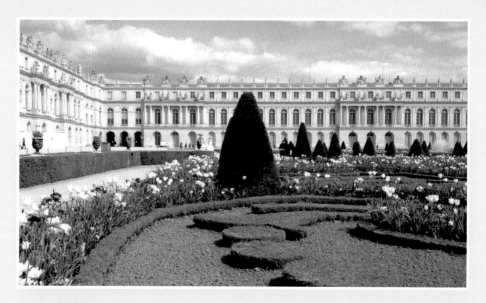

▲ 베르사유 궁전

태양왕 루이 14세는 아버지가 건립한 수렵용 별궁을 개조하기 시작해 총체적 예술작품인 베르사유 궁전을 탄생시켰다. 하지만 공간이 비좁고, 통로는 소변 때문에 악취가 진동했으며, 겨울이면 얼음장같이 차가웠다. 긴 오솔길과 덤불, 목초지, 7만 5,000그루의 나무들, 1,400개의 분수, 호수, 운하 등이 있는 정원이 궁전과 축을 이루고 있다. 루이 14세가 직접 만든 지침인 '베르사유 정원을 보여주는 방법'이 있었다.

▼ 베르사유 궁전의 거울 화랑

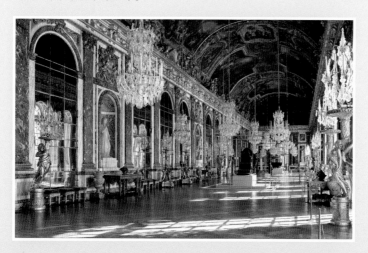

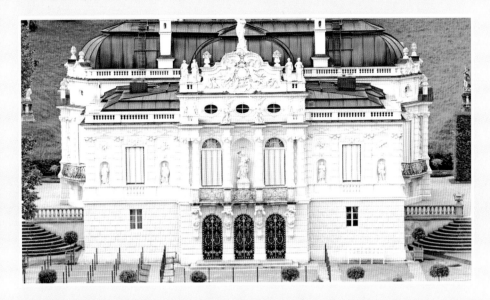

▲ 루트비히 2세의 린더호프 성

1495년 이탈리아 침입 당시 르네상스 문화를 접한 이후 프랑스에는 르네상스 건축 양식이 도입되었고, 교회 등의 종교 건축보다는 귀족에 의한 궁전 건축이 유행했다. 독일의 루트비히 2세는 프랑스 부르봉 왕조의 트리아농 궁전을 본떠 린더호프 성을 만들고 근처에 작은 파빌리온 하나와 르네상스 양식의 너무 크지 않은 정원을 만들고 싶어했다. 그는 직접 건축물을 구상했으며 그의 설계와 건축물은 냉정한 현시점에서 멀리 떨어져 그가 살아보고 싶은 여러 세계와 시대를 마술처럼 불러와야 했다. 그의 건축적 형상화는 항상 성대한 것으로, 완벽한 환상과 낭만주의적 효과를 목표로 했다.

▼ 루트비히 2세의 노이반슈타인 성

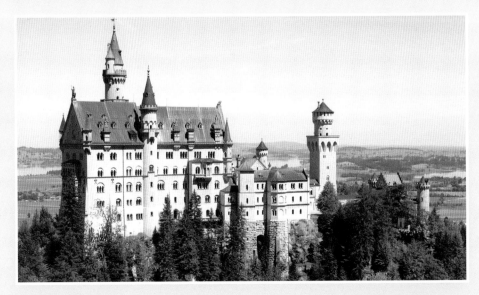

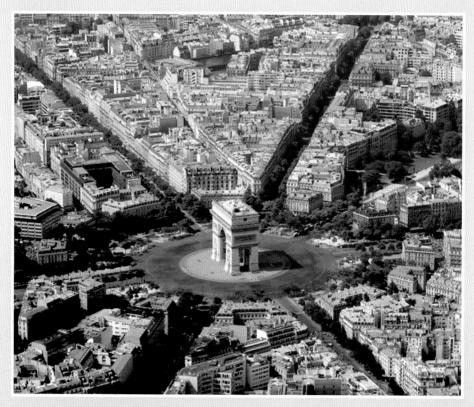

▲ 개선문을 중심으로 한 파리 시가지 모습

파리는 1853년부터 1869년까지 오스만 남작에 의해 근본적인 변화를 겪었다. 파리는 거대한 몸짓으로 화려하고 깨끗하며 질서정연하게 구현되어야 했다. 오스만은 항상 '공공의 이익을 위하여'라는 모토에 따라 인간과 기념물을 안중에 두지 않았다. 컴퍼스와 펜을 가지고 도시의 거리를 장악했던 그를 사람들은 '파리의 왕'이라 불렀다. 한편으로는 그의 '끔찍한 파괴'를 규탄하는 목소리도 있었지만 그의 작품 '새로운 파리'는 결국 완성되었다.

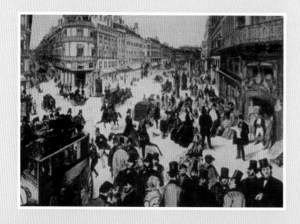

◀ 19세기 후반의 파리 시가지

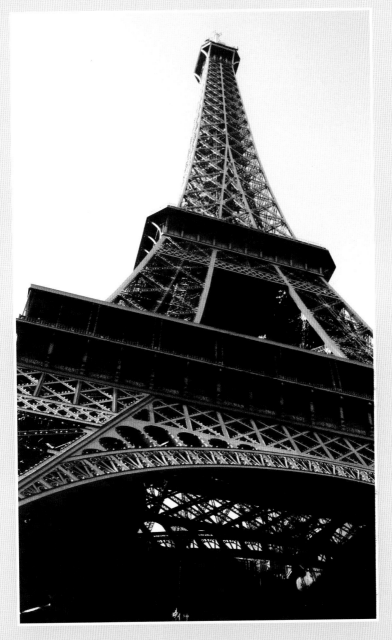

▲ 아래에서 올려다본 에펠탑. 프랑스 정부는 1889년 파리 만국박람회에 맞춰 상징적인 건축물을 짓기로 결정하고 구스타브 에펠에게 사업을 맡겼다. 에펠은 스스로 공사 비용을 조달해야 했고 대신 향후 20년 동안 에펠탑의 단독 사용권을 얻었다. 그것은 비용을 들일 만한 사업이었다. 완공 1년 만에 탑은 흑자로 돌아서기 시작했다. "철제 사다리로 만든 비쩍 마른 피라미드"라는 악평에 시달리기도 했지만 완성된 후 "엔지니어링 기술의 놀라운 작품"이라고 칭송받았다.

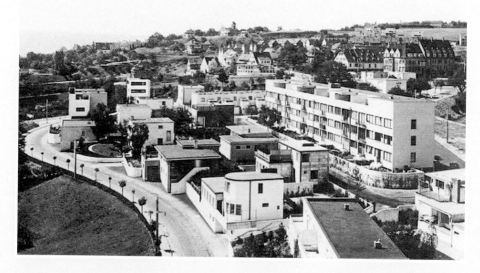

▲ 슈투트가르트의 바이센호프 주택단지. 건축가 미스 반 데어 로에가 설계를 맡은 이 사업은 미래의 건축과 주거를 주제로 한 건축박람회를 위한 것이었다. 국제적인 도시처럼 행동하고자 했던 지방도시가 어떻게 합리적인 기준을 망각하고 바보스럽게 타락할 수 있는지를 우스꽝스럽게 보여주고 있다는 혹평을 받았다. 1933년 나치는 바이센호프 주택단지를 "제거되어야 할 수치스러운 오점"이라고 천명했다.

▼ 르 코르뷔지에가 건축한 롱샹 교회. 위대한 건축가로 칭송받는 르 코르뷔지에는 일에 있어서만큼은 열렬한 투쟁가였다. 제네바의 국제연맹궁 프로젝트에서 벌인 '이해관계의 전투'에서 끈질긴 소모전을 벌였고, 프로젝트와의 투쟁에서 얻은 인식을 즉각 가공해서 책으로 출판했다. 책에서 그는 수상에서 주문에 이르는 극적인 역사를 펼치면서, 결국은 자신을 현대의 선구자로 양식화했다.

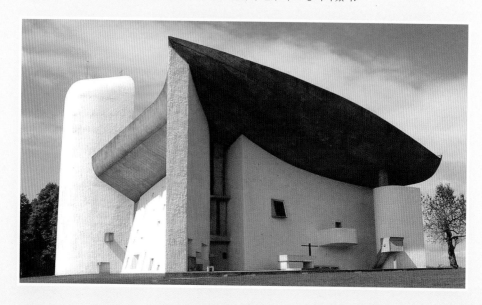

건축사의
진짜
이야기

피라미드에서 에펠탑까지

건축사의
진짜 이야기

우르술라 무쉘러 지음
김수은 옮김

열대림

피라미드에서 에펠탑까지

건축사의 진짜 이야기

초판 1쇄 발행 2005년 10월 25일
개정판 1쇄 발행 2019년 10월 5일

지은이 우르술라 무셀러
옮긴이 김수은
펴낸이 정차임
펴낸곳 도서출판 열대림
출판등록 2003년 6월 4일 제313-2003-202호
주소 서울시 영등포구 선유서로 43, 2-1005
전화 02-332-1212
팩스 02-332-2111
이메일 yoldaerim@naver.com

ISBN 978-89-90989-69-7 03600

이 도서의 국립중앙도서관 출판예정도서목록(CIP)은 서지정보유통지원시스템 홈페이지
(http://seoji.nl.go.kr)와 국가자료종합목록 구축시스템(http://kolis-net.nl.go.kr)에서 이
용하실 수 있습니다. (CIP제어번호 : CIP2019036147)

❝이렇게 해서 투키디데스는 고대인에게 훌륭하게 지혜를 전달했다.
이제 도시의 모든 건물들은 이전보다 훨씬 더 웅장하게
보이도록 꾸며졌다. 세상의 힘 있고 현명한 군주 중에서
자신의 이름과 명성을 후대까지 길이 남기기 위한 가장
고귀한 수단으로 건축술을 꼽지 않을 자가 어디 있겠는가. **❞**

— 레온 바티스타 알베르티 *(이탈리아 건축가)*

건축사, 인간과 신의 드라마

건축물은 권력의 상징이고 생활양식의 구현이며 예술적 능력의 표현으로서 실로 스펙터클한 사건이다.

하늘 높이 치솟은 탑, 쓸쓸한 황무지에 우뚝 솟은 피라미드, 완벽하게 균형을 이루고 있어 만든 사람의 세련된 예술 감각을 증명해주는 사원, 신의 축복으로 호화로운 삶을 누리는 사람들에게 화려한 공간을 선사하는 왕궁, 천상의 예루살렘을 땅 위에서 구현한 장엄한 교회……. 이 모든 것들은 건축의 위대함과 아름다움을 증명하며 우리를 열광시킨다. 우리는 바벨탑의 상징에, 동화의 왕이 살았던 바이에른 성이나 파리의 에펠탑이 뿜어내는 매력에 꼼짝없이 사로잡히고 만다.

이런 건축물 뒤에는 언제나 탁월한 안목을 지닌 건축주나 주문자가 있었다. 그들 중에는 자신의 명예욕과 사치욕을 만족시키기 위해

수많은 건축물을 짓고 엄청나게 많은 돈을 소비했던 사람도 있다. 또 예술 감각을 갖춘 후원자로서 인류에게 불멸의 유산을 남겨주고자 하는 열망에 휩싸인 사람도 있다. 그들은 딜레탕트적인 문명인으로서 예술 활동을 한다.

그들은 또한 현실세계에 실망하여 시적인 도피처로 한 걸음 물러나 세상을 바라보는 낭만적인 개인주의자이기도 하다. 또 몇 킬로미터나 되는 화려한 도로나 거대한 왕궁에 집착했던, 과대망상에 빠진 독재자도 있다.

건축주뿐만이 아니다. 건축가 혹은 건축기술자들 역시 독자적인 의지를 가진 개인이자 공명심에 불타는 거장들이다. 고대 이집트는 그들을 경외하고 심지어 사후에는 신으로까지 숭배했다.

한편 메소포타미아의 건축가들은 잔인하고 엄격한 법률에 희생되기도 했다. 기원전 1700년경 소위 '입법자'였던 바빌론의 함무라비는 건물이 무너져 사람이 죽는 일이 발생한다면 건축기술자를 사형에 처하라는 명령을 내렸다. 그렇게 치명적인 결과로 귀결되지 않는다 하더라도 건축가들은 종종 건축주로부터 큰 자유를 허락받지는 못했다. 1570년 안드레아 팔라디오(Andrea Palladio)가 『건축에 관한 네 편의 책』에서 지적한 것처럼 "건축가는 건축 규정보다 돈을 지불하는 사람에게서 더 많은 구속을 받는 일이 허다했다."

건축가들끼리 무자비한 경쟁과 암투를 벌여야 하는 일도 흔하다. 다른 어떤 직업 세계에서도 이들처럼 경쟁이 심하지는 않다. 그들은 수많은 감정가와 위원회의 판정을 받아야 한다. 예로부터 그들은 잠재적인 건축주의 주목을 받기 위해 매우 특별한 방법을 동원했다.

가장 독창적인 착상을 했던 건축가들 중 대표적 예가 알렉산드로스 대왕의 거대한 흉상을 만들겠다는 환상적 계획을 세웠던 마케도니아의 디노크라테스였다.

건축가들은 건축사에 업적을 남기겠다는 야망에 불타는 사람들이기도 하다. 그는 자신의 영혼을 메피스토펠레스 ─ 군주나 독재자 ─ 에게 팔아서 결국 폭군을 위해 아방궁처럼 호화로운 궁전을 짓는다. 건축가들은 또한 과대망상증 환자이기도 하다. 건축사상 위대한 작품에서 영감을 받은 나머지 타당성이나 비용은 고려하지도 않고 무모하게 실행에 옮기는 경우도 많다.

이 특별한 건축의 역사는 건축 현장의 무대 뒤편으로 시선을 돌려 명예와 권력, 열정과 갈채, 시기와 질투, 영광과 좌절로 점철된 건축의 세계를 바라본다. 건축의 역사는 허구든 실제든 언제나 이야기들의 집합물이다. 거기에는 비상한 건물, 자극적인 사건, 그리고 괄목할 만한 개성이 담겨 있으며 독특한 인물 이야기와 건축 기술에서의 구경거리가 빠짐없이 진열되어 있다.

다음에 전개되는 이야기는 인물, 추진력, 모티브, 특이한 사건과 놀라운 성과를 보여준다. 4,500년에 달하는 긴 세월을 아우르면서 그 속에 담긴 일화들에서 예상치 못한 연관관계와 구조를 발견할 수 있을 것이다. 또 건축물의 생성과 건설에 참여한 사람들 사이의 관계가 몇 개의 기본 모티브에서 발생하며 대개 비슷한 틀로 이루어진다는 사실을 알 수 있다.

이 책은 역사적 사건 배후에 있는 인물을 보다 분명하게 관찰하고 이야기를 생동감 있게 전개하기 위해 위대한 역사가들의 책, 건축

관계자들의 일기, 편지, 직접 진술, 그리고 동시대인의 기록 등을 주요 자료로 삼았다. 이야기들은 건축사에서 중요한 위치를 차지하는 건축물, 건축주, 건축가를 최대한 포함하되 필자의 특별한 관심에 따라서도 선택되었음을 밝힌다. 그러나 괴테가 『친화력』에서 말했듯이 "모든 것을 결합하며 전체를 규정하는 경향과 신조의 실마리"를 계속 잡아가는 것은 독자의 몫이다.

차례

제2부 권력과 인간 — 중세와 르네상스

제3부 인간과 도시 — 근대와 현대

1 신과 인간

고대

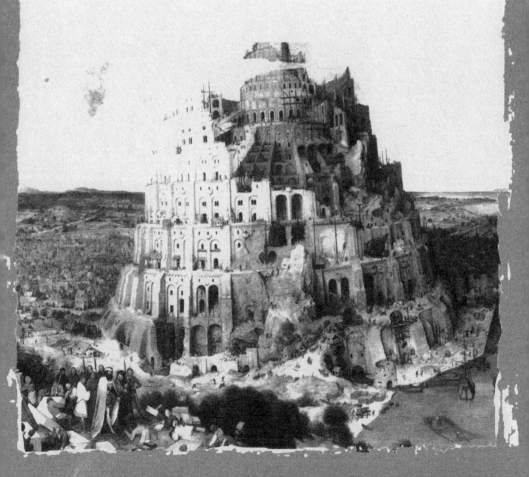

거대 피라미드의 두 얼굴

인류 역사상 최초의 유명한 건축가는 이집트의 임호텝(Imhotep)이다. 파라오 조세르(기원전 2624~2605)의 대재상이자 최고 건축기사였던 그는 최고 신관, 의사, 율법학자이자 나라에서 일어나는 모든 행사를 주관하는 감독관이기도 했다. 임호텝은 최초의 거대 석조 건축물인 사카라의 계단식 피라미드를 설계한 사람으로 알려져 있다. 이 피라미드를 통해 그는 왕가의 무덤 양식에서 새로운 형식을 선보였다. 계단식 피라미드는 이전에 없던 새로운 양식으로, 그 크기나 높이에서 과거 어떤 건축물과도 비교할 수 없을 만큼 웅장한 것이었다.

임호텝은 매장실과 연결된 지하 28미터 깊이에 통로를 만들고 여섯 개의 계단으로 이루어진 60미터 높이의 피라미드를 쌓았다. 피라미드가 세워진 곳은 길이 544미터에 폭 277미터에 달하는 광활한 사

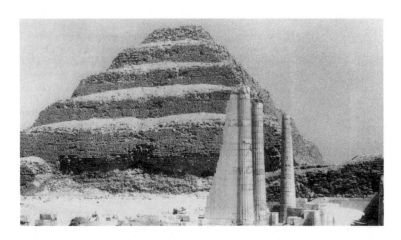

임호텝이 설계한 조세르 왕의 계단식 피라미드, 사카라

막고원 지대로, 10미터 높이의 하얀 석회석 장벽으로 둘러싸여 "하얀 장벽의 도시"라 불렸던 곳이다.

임호텝은 파라오의 가까운 친척이었다. 기원전 3세기경의 이집트 역사가인 마네토(Manetho)는 그를 위대한 건축가이자 의사이며 현자라고 칭송했으며 그에게 바칠 지혜이론을 기술하기도 했다. 생전에도 큰 존경을 받았던 임호텝은 사후에 이집트인들로부터 프타(Ptah)의 아들로 숭배받았고 — 프타는 장인, 예술, 토지의 신이었다 — 그리스인들은 그를 의술의 신으로 찬양했다.

파라오 스네프루(Sneferu, 기원전 2575~2551)는 46년의 통치 기간 중에 세 개의 거대한 피라미드와 세 개의 작은 피라미드를 건립해서 역사상 가장 위대한 건축주 중 하나가 되었다. 당시의 피라미드 양식은 여러 형식으로 변화를 모색하며 고왕국(古王國, 고대 이집트 문명의 최초 번영기인 기원전 2686년경부터 기원전 2181년경까지의 시대 — 옮

긴이) 말기까지 계속 통용되었다.

스네프루는 처음 거주지였던 메둠을 떠나면서 그곳에 세웠던 최초의 계단식 피라미드를 버려두었다. 그는 메둠에서 북쪽으로 40킬로미터 떨어진 다슈르 지역으로 궁을 옮겼고 곧바로 새로운 피라미드를 세우기 시작했다. 새로운 피라미드는 밑변이 157미터, 60도의 경사각에 140미터 높이로 계획되었다. 하지만 불안정한 지반 위에 세운 탓인지 피라미드의 높이가 47미터에 달할 즈음 공사에 문제가 발생했다. 피라미드가 가라앉기 시작하면서 균열이 나타난 것이다. 건축물을 지탱하기 위한 조치는 피해를 더욱 심각하게 만들 뿐이었다. 결국 경사각을 완만하게 만들고 높이를 낮추는 방안을 택해야 했다.

응급조치가 성과를 거두지 못하자 스네프루는 이 피라미드를 포기하고 즉시 세 번째 피라미드 건설에 착수했다. 실패한 피라미드에서 북쪽으로 몇 킬로미터 더 떨어진 곳에 세운 소위 적색 피라미드였다. 이번에는 지반을 면밀하게 조사하고 밑변을 220미터로 확장했으며 경사각은 45도로 낮추었다. 피라미드의 높이는 105미터에 달했다. 그러나 꼭대기인 피라미디온을 보면 알 수 있듯이 그 당시 설계자는 밑면의 네 변으로부터 동일한 각도로 정점에 이르는 법을 아직 몰랐다. 누구도 동일한 경사각을 정확하게 유지하지 못했다. 마지막 10미터 안에서 경사각을 조정하려 했을 뿐이었다.

아들 쿠푸(Khufu)가 스네프루 왕의 뒤를 이었다. 기원전 5세기 위대한 그리스 역사 저술가였던 헤로도토스에 따르면 쿠푸의 통치 기간 중에 부국(富國) 이집트는 치유할 수 없는 무질서와 심각한 불행

에 빠졌다고 한다. 이집트인들에게 암울한 시대가 열렸다. 모든 사원이 폐쇄되고 공물을 바치는 것도 금지되었다. 쿠푸는 피라미드를 건축하기 위해서 국민들을 아라비아 산맥의 채석장과 나일강 연안의 강제노역장으로 몰아넣었다. 헤로도토스는 이집트 국민이 노예가 되었다고 말한다. 10만 명의 사람들이 3개월 교대로 10년 동안 돌을 나를 수 있는 도로를 건설했고, 그후로도 20년 동안 피라미드 건축에 노동력을 착취당했다. 노동자들이 먹어치운 무, 양파, 마늘의 양 또한 엄청났는데, 이는 피라미드 옆에 이집트 문자로 기록되었다.

쿠푸는 사업에 드는 비용을 높게 책정했고, 이는 곧 천문학적인 액수에 이르렀다. 돈을 마련하기 위해서는 어떤 일도 주저하지 않았다. 예를 들어 그는 자신의 딸을 친구 집에 보내 돈을 얻어내라고 명령하기도 했다. 헤로도토스는 이렇게 전한다. "왕녀는 필요한 돈을 모았고, 그녀 자신을 위한 기념물도 건립하기로 결정했다. 거대한 건축물을 짓기 위해 자신을 방문하는 모든 남자에게 돌 하나씩을 선물하도록 요구하기도 했다. 이 돌들로 세 개의 피라미드 중 가운데 것을 만들 수 있었는데, 거대한 피라미드 앞에 서 있던 이 피라미드는 각변이 1.5플레트론(고대의 도량형 단위로 1플레트론은 30.83미터이다 – 옮긴이)에 달했다."

다른 곳에서와는 달리 헤로도토스는 여기서 자신이 기술한 것을 믿지 못하며 결정을 독자의 몫으로 남겨둔다. 역사가로서 그의 과제는 오직 사람들이 전해준 이야기를 기록하는 것이기 때문이었다. 기자(Giza)의 피라미드에도 가본 적이 없으며, 이집트에 살다 귀국한 그리스인들과 멤피스 출신 사제들로부터 전해 들었을 뿐이다. 따라

서 입수한 정보가 잘못되었음을 보여주는 사례도 있다.

피라미드 건설 인부에게 필요한 식료품을 계산하면서 그는 람세스 2세 시절 복원한 비문을 참조했다. 노동자 수가 10만 명이라는 것은 현실적으로 보아 너무 많다. 밑변 200미터의 공간 위에 그렇게 많은 사람이 들어갈 수 없다. 더구나 위로 갈수록 수는 줄어들어야 한다. 오늘날 계산에 따르면 약 5,000명의 노동자가 일했을 것으로 추정된다. 그 정도면 피라미드 서편의 임시 숙소에 모두 거주할 수 있었을 것이다. 채석장에서 5,000명의 석공이 일하고, 벽돌을 나르는 데 5,000명이, 부품을 공급하거나 음식을 만들고 시중을 드는 데 5,000에서 1만 명이 필요했을 것으로 보인다. 즉 당시 이집트 전체인구의 1퍼센트인 2만~2만 5,000명의 인력이 피라미드 공사를 위해 차출되었을 것이다.

노동자들은 노예나 강제노역자가 아니었다. 고왕국에서 노예 노동은 아직 없었다. 건축가, 천문학자, 수학자, 그리고 전문 교육을 받은 노동자가 일했을 것이다. 점점 더 경사를 가파르게 하고 점점 더 큰 구조물을 세우기 위해서는 전문 인력이 꼭 필요했기 때문이다. 나일강이 범람해서 농사 일이 잠시 중단될 때면 농부들 역시 보조일꾼으로 투입되었다. 건축기술자와 건설 인부들은 수년간의 경험을 쌓은, 잘 교육받은 조직원이었다. 그렇지 않고서는 엄청난 덩치를 가진 쿠푸의 피라미드와 주변 시설을 25~30년 만에 완성하지 못했을 것이다.

백색 석회석으로 입힌 쿠푸의 피라미드는 밑변 230미터에 51도의 경사각으로 세운 고대 최대의 건축물이었다. 250만 개의 벽돌이 사

용되었고, 각각의 벽돌 무게만도 수톤에 이르렀다. 높이는 146미터에 달했다. 1798년 나폴레옹이 이집트 원정에서 피라미드를 보고는 그 정도 돌이라면 프랑스 전 국경에 3미터 높이의 장벽을 세울 수도 있으리라고 감탄한 것은 유명한 일화이다.

피라미드 공사에 대해서 헤로도토스가 기록한 내용 역시 피라미드 연구에 오랫동안 영향을 미쳤다. "우선 피라미드는 계단 모양으로 건설되었다. 계단을 채우기 위해 필요한 돌은 짧은 목제 비계(飛階, 건축 공사 때 높은 곳에서 일할 수 있도록 설치하는 임시 가설물 ─ 옮긴이) 형식 기중장치의 도움으로 들어올려졌다. 그렇게 해서 지표면에서 첫번째 계단참을 완성했다. 그런 다음 첫번째 계단에서 다른 비계를 이용해서 두 번째 계단참 위로 돌을 끌어올렸다. 그런 식으로 계속해서 층을 쌓았고 따라서 그만큼 많은 기중기가 필요했다. 기중기를 쉽게 운반할 수 없을 경우에는 해당 층에 돌을 내려놓은 다음에 위층으로 올라가는 식으로 기중기 하나만을 사용했을 것이다. 내가 이 두 가지 방법을 모두 이야기한 것은 둘 다를 전해 들었기 때문이다. 이렇게 해서 피라미드는 꼭대기가 먼저 완성되었고 그 다음에 한 층 한 층 아래로 내려왔다."

여기서도 헤로도토스의 정보는 잘못되었다. 분명히 피라미드는 계단식이 아니라 수평의 층들로 만들어졌다. 또 표면의 벽돌 역시 위에서 아래로 내려오면서 옮겨진 것이 아니다. 피라미드의 겉표면을 싸고 있는 돌들은 처음부터 중심부 벽돌과 밀접하게 맞물려 함께 쌓였다. 헤로도토스가 지적한 목제 비계 역시 설득력이 약하다. 그렇게 단순한 장치만으로 피라미드 전체를 건설할 수는 없기 때문이다.

어쨌든 오늘날까지도 많은 문제가 해결되지 않았고, 피라미드 축조법을 설명하는 많은 이론들 역시 과학적으로 증명되지 않았다. 피라미드의 측면이 왜 오목하게 보이는지도 아직 해명되지 않았다. 엄청난 덩치의 압력이 외부로 향하는 것을 예방하기 위한 조치였는지 혹은 불룩한 모양을 피해서 피라미드의 꼭대기를 시각적으로 강조하려는 심미적 효과를 노린 것인지는 알 수 없다.

쿠푸의 뒤를 이어 아들 제데프라(Djedefra)가 왕좌에 올랐다. 그 역시 아버지의 무덤을 능가하는 피라미드를 세우려 했다. "요지에 무덤 마련하는 일을 주저하지 말라. 그대의 삶이 어디까지 미칠지 모를지니"라는 이집트 격언에 따라 제데프라는 기자 북쪽으로 8킬로미터 떨어진 아부 로아슈에서 즉시 공사를 시작했다. 하지만 제데프라의 삶의 반경은 그리 크지 않았다. 8년이 채 지나지 않아 사망했기 때문이다.

피라미드는 완성되지 않았고, 후계자이자 동생인 카프라(Khafra)는 장례식을 거행하기 위해 급하게 공사를 끝내야 했다. 그후 카프라는 다시 기자로 돌아와 밑변 길이 215미터, 경사각 53도에 높이 143미터인 자신의 피라미드를 짓기 시작했다. 이 피라미드는 쿠푸의 것보다 3미터 낮았지만 고지대에 위치했기 때문에 더 높아 보이는 효과가 있었다.

카프라의 뒤를 이은 멘카우라(Menkaura) 역시 피라미드를 건설했다. 밑변 길이 104미터에 65미터 높이의 구조물이었는데, 전임자들의 피라미드보다 확실히 작았다. 피라미드 건립의 위대한 시대가 지나가버린 것이다. 이후의 모든 피라미드는 과거의 완벽한 형태를 답

습할 뿐, 어떤 새로운 모험도 감행하지 않았다. 이전의 것을 단순히 모방하거나 크기에 있어서만 능가할 뿐이었다. 다음 왕조에서도 왕의 무덤으로 피라미드를 건설하기는 했지만 크기도 작고 외형도 떨어지는 것이었다. 피라미드 앞에 있는 사원 시설이 더 중요한 의미를 갖게 되면서 값비싼 재료를 사용해 더 크게 지었으며 풍부한 양각묘사로 장식했다. 중왕국 역시 계속 피라미드를 세웠지만 더 작은 크기로 적벽돌만 사용했다.

피라미드는 이집트인들의 깊은 신앙심의 문화적 표출이었다. 아직 살아 있는 왕을 위해 건립했지만, 왕이 죽은 후에 미라로 만든 육체를 위해 공간을 마련함으로써 내세의 현존을 보증하고 태양신과의 합일을 추구하는 제식적인 숭배의 의미를 가졌다. 피라미드는 사후에 신으로 승격되는 왕의 현존을 상징화했다. 왕의 과제는 내세에도 민족의 복지와 번영을 보장하는 일이었기 때문이다.

피라미드는 그리스와 로마에서 세계 7대 불가사의 중 하나로 여겨졌다. 그리스인과 로마인들이 여행 중에 보았던 피라미드는 도저히 인간이 만든 것으로 보이지 않았을 것이다. 마치 하늘의 신이 갑자기 내려와 나일 강변에 우뚝 세워놓은 듯했으리라. 하늘 높이 솟아오른 피라미드는 인간이 신을 향해 상승하거나 신이 인간을 향해 하강하는 듯한 형상이었다.

그러나 모든 사람들이 긍정적으로 바라본 것은 아니었다. 피라미드의 종교적인 의미를 알고 있는 사람도 드물었다. 피라미드에 대한 그리스인들의 평가는 이중적이었다. 한편으로는 피라미드에 열광하면서도 다른 한편으로는 폭정과 착취의 결과물로 생각했다. 로마

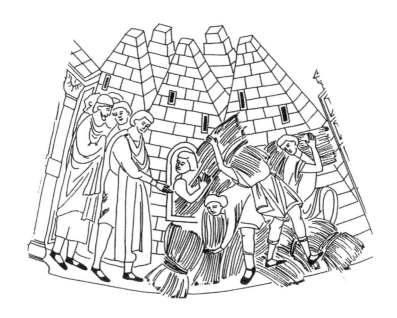

파라오의 곡식창고로 쓰인 피라미드, 베네치아 산마르코 성당 현관홀 모자이크

에서의 평가는 더욱 비판적이었다. 대(大) 플리니우스는 『박물지』에서 피라미드를 다음과 같이 짤막하게 언급한다.

"이집트의 피라미드는 왕의 부귀영화를 과시한, 불필요하고 어리석은 건축물에 불과하다. 사람들이 지적하는 바, 왕들이 피라미드를 건설한 것은 후계자나 적들에게 돈 한푼 남겨주지 않고 국민에게 무엇인가 할 일을 마련해 주기 위해서였다. 왕들의 허풍이 컸던 것은 그런 이유에서였다."

초기 기독교인들은 피라미드를 독자적인 방식으로 받아들였다. 그들은 피라미드를 「창세기」에 언급된 '곡식창고'라고 생각했다. 구약성서에서 요셉은 7년의 풍작 이후에 7년의 흉작이 있으리라고

예언하면서 곡물을 저장하기 위한 창고를 지을 것을 파라오에게 건의했다. 베네치아의 산마르코 성당 현관홀에 그려진 그림에서 이 내용을 볼 수 있다.

르네상스 예술가들 역시 절제와 질서라는 고대의 모범에 따라 피라미드를 비판했다. 위대한 건축가이자 예술이론가인 레온 바티스타 알베르티(Leon Battista Alberti)는 1512년 자신의 저서 『건축술에 관한 열 편의 책』에서 피라미드는 "미치광이의 발상"일 뿐이라고 혹독하게 비판했다. 옛날 옛적의 왕들은 거대한 건축물이 경탄을 불러일으킨다고 생각했고 곧 경쟁이 치열해져 결국 피라미드를 짓는 오류를 범했다는 것이다.

위대한 건축주 람세스와 장인들

피라미드 시대의 건축기술자들은 기록을 거의 남기지 않았다. 그들은 석조 건축 기술의 진정한 선구자였지만 문서나 그림으로 자신의 삶과 예술을 표현하는 데는 매우 겸손했다. 따라서 우리는 그들의 이름이나 직책 이외의 사실을 알 수 없다. 헤미우누(Hemiunu)도 안카프(Anchchaef)도 자신들이 쿠푸나 카프라의 피라미드를 건설한 사람이라고 직접 언급하지 않았다. 그러나 후기의 건축가들은 좀더 솔직하게 스스로를 표현하게 되었다. 점차 기록의 힘을 깨닫기 시작했고 자신의 명성과 과업을 후대에 전하고 싶어했다.

이네니(Inene)는 투트모세 1세(기원전 1494~1482) 시대 최고의 건축기술자였다. 그는 테베강 동쪽 연안의 넓은 터에 자리한 카르나크의 아멘 신전 공사를 주도했으며, 서쪽 연안에서는 '왕가의 계곡' 안에

있는 바위무덤을 비밀리에 건설했다. 이네니는 한 비문에서 자신이 황제폐하의 바위무덤 조성을 완전히 혼자서 감독했으며 무덤의 위치는 아무도 알지 못하게 했다고 말한다. 그것이야말로 최고의 건축기술자라는 자신의 지위와 능력을 증명해 주는 일이라는 것이다. 이네니는 비문에서 자신이 만든 위대한 기념물을 감독했으며, 두 개의 오벨리스크 공사를 감독했다고 밝힌다. 이 오벨리스크를 운반하기 위해 그는 길이 120엘렌(고대 도량형 단위. 1엘렌은 55~85센티미터— 옮긴이), 폭 40엘렌 크기의 거대한 배를 만들었다. 또 아무도 한 적이 없는 일을 주문받았고, 모든 감독관들의 감독관이었으며 결코 실패하는 일이 없었다. 스스로 이 모든 것은 "내 가슴 속의 창의력의 결과요, 내 지식의 증거"라고 그는 말한다. "어떤 고대의 규칙도 내게 통용되지 않았다. 나는 앞으로 오랫동안 내 창조물을 모방하는 자들에게서 칭송받을 것이다."

원래 이집트에서 가장 화려한 신전의 재산 관리자였던 세넨무트 (Senenmut)는 하트셉수트 여왕 시대 가장 중요한 건축기술자가 되었다. 그는 다이르 알 바하리의 분지 안에 여왕의 장례신전을 세웠다. 그의 지대한 영향력은 관료 체제 내부의 지위보다는 여왕과의 친밀한 사적 관계에서 비롯한 것이었다. 그는 여왕의 유일한 딸인 네페루레의 교육을 담당했는데, 이 일은 그의 영향력과 권력에 큰 영향을 끼쳤다.

테베의 거대한 성지와 사자(死者)의 도시 안에 있는 두 개의 무덤에는 그에게 바쳐진 수많은 조상(彫像)들이 있다. 실로 자기 선전의 대가라 할 수 있는 세넨무트는 70점이나 되는 자신의 그림을 하트셉

수트 여왕의 장례신전 안에 배치시켰는데, 그 대부분은 벽감과 문틀 안쪽에, 즉 문이 열려 있을 때 시야에서 벗어나는 곳에 있었다. 그의 비문들 역시 겸손함과는 거리가 멀어 고대 이집트의 모토를 여실히 보여준다.

"전세계가 너의 행위를 알게 하라. 그럼으로써 모두가 너를 축하할 수 있도록!"

"나는 이 나라를 통틀어 가장 위대한 자다. 추밀고문관에서 혼자 왕을 알현할 수 있는 사람이다. 감독관들의 감독관이며 모든 위대한 자들 위에 있는 자다. 나는 이집트의 모든 중요한 업무를 보고받는 자다. 나라 전체에서 일어나는 모든 일은 내 명령에 따라야 한다. (……) 나는 사실상 왕의 최측근으로 왕에게 언제나 칭송받을 수 있도록 일하는 자다. 나는 애정과 호의를 아끼지 않고 왕의 마음을 즐겁게 해주는 자다."

그러나 네페루레가 일찍 죽자 세넨무트는 꽤 빨리 정치 무대에서 사라졌다. 하트셉수트 여왕이 죽은 후에는 그때까지 공동 통치자였던 투트모세 3세가 독자적인 지배권을 확립했고, 이집트 역사상 유례없는 성상파괴가 일어났다. 세넨무트의 많은 그림과 조각상이 여왕의 것과 함께 파괴된 것이다. 세넨무트의 이름은 지워졌다.

하푸(Hapu)의 아들인 아메노피스(Amenophis)는 유명한 사제 집안의 자손으로 아멘호텝 3세(기원전 1391~1353)의 건축기술자였다. 임호텝처럼 그는 이집트인과 그리스인의 기억 속에 현자이자 의술의 신으로 남아 있게 된다. 룩소르에 있는 아멘호텝 3세 장례신전이 그의 작품이다. 현재 이 신전은 입구의 양쪽을 둘러싸고 있던 지배자

의 좌상만이 남아 있다. 이 좌상을 나중에 그리스와 로마에서는 '멤논 거상'이라 불렀다. 에티오피아의 전설상 왕인 멤논의 모습으로 생각했기 때문이다. 멤논 거상은 이미 고대부터 기술적으로 불가능하다고 여겨졌다. 사암 벽돌 하나의 높이가 21미터에 무게가 무려 70톤에 달했기 때문이다. 특별한 영예의 표시로 아메노피스는 파라오 옆에 자신의 장례신전을 건설할 수 있었다. 비문에 기록된 그 자신의 묘사는 공식적이기는 하지만 극도로 자신감에 차 있다.

"스승이 나를 모든 작업의 감독관으로 임명했다. 나는 왕의 이름을 영원토록 남겼으며 다른 사람이 이미 만든 것은 결코 모방하지 않았다. (……) 나는 나라 전체에서 가장 위대한 자다. 파라오의 모

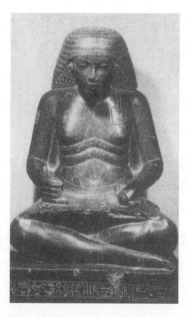

하푸의 아들 아메노피스, 회색 화강암, 카이로 이집트 박물관

든 궁전 안에 있는 비밀을 지키는 자요, 지배자의 개인적인 조언자로서 언제나 기꺼이 그와 독대할 수 있다."

피라미드를 세웠던 스네프루와 함께 이집트 역사상 가장 위대한 건축주는 람세스 2세(재위 기원전 1279~1213)였다. 그는 66년이라는 오랜 통치 기간 중 수많은 건축물과 거대한 조각상을 이집트 전역에 걸쳐 건립했다. 그 자신의 격언 — "기념물에 또 기념물을 건립하는 것, 두 개의 장대한 건물을 동시에 건립하는 것은 훌륭한 일이다." — 과도 일치하는 사업이었다.

람세스 2세의 가장 유명한 건축물은 아부심벨에 있는 두 개의 신전이다. 이 신전은 단단한 돌만 사용한 거대한 바위 신전으로, 입구에는 바위를 잘라 만든 네 개의 높은 람세스 좌상이 성지로 들어가는 길을 호위하고 있다. 좌상의 다리 옆에는 왕가 일원을 그린 작은 파노라마 그림이 있다. 신전 정면 위쪽 끝의 장식은 비비원숭이들이 동쪽에서 떠오르는 태양을 경배하듯 손을 높이 들고 있는 모습을 조

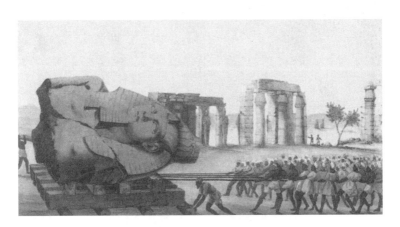

멤논 거상을 옮기는 모습, 조반니 벨리니, 1822

각한 프리즈(Frieze, 고전 건축에서 엔타블러처의 중앙 부분 혹은 실내 외벽에 장식으로 두르는 길고 좁은 수평판이나 띠 ― 옮긴이)가 둘러져 있다. 신전 안으로 들어가면 여덟 개의 기둥을 통해 세 개의 방으로 나뉜 직사각형 홀이 나온다. 각각의 기둥 옆에는 10미터 높이의 왕의 거상이 있다. 벽에 그려진 화려한 색채의 그림 역시 본질적으로는 왕 자신을 테마로 했다. 아부심벨에서 살아 있는 파라오에 대한 제식 숭배는 최고조에 달했고, 이제 파라오는 생전에 이미 신들 가운데 최고의 신으로 군림하는 것처럼 보인다.

이 웅장한 신전을 세우는 데는 수년의 시간이 소요되었지만, 기원전 1255년 완성되자마자 지진 때문에 심각한 피해를 입었다. 물론 신전은 곧바로 복원되었다. 건축가의 이름은 알 수 없지만 이 신전의 건립은 뛰어난 건축물을 짓도록 명한 건축주이자 신들의 은인이

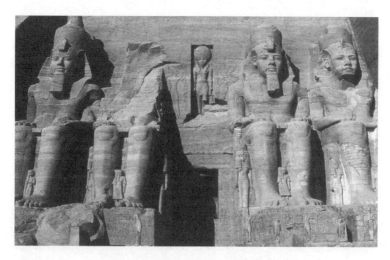

아부심벨의 신전. 네 개의 람세스 좌상이 입구를 지키고 있다.

라는, 시대를 뛰어넘는 명성을 람세스 2세에게 가져다주었다. 아부 심벨의 바위 비문에는 다음과 같은 글귀가 새겨져 있다.

"황제폐하가 어떤 분인지 보라. 그는 좋은 기회를 찾아내는 데 힘써 메하(Meha)의 주인인 아버지 호루스(Horus, 고대 이집트 신화에 등장하는 태양신 — 옮긴이)를 위해 탁월한 일을 했노라. 메하의 산을 파내어 수백만 년 동안 길이 남을 아버지의 집을 지었노라."

1960년대 초 신전은 아스완 댐 건설 때문에 나일강에 잠길 위험에 처했지만 유네스코의 특별 조치로 살아남아 오늘날까지도 저 위대한 건축주의 명성을 증명하고 있다. 신전은 180미터 더 육지 쪽으로, 64미터 더 높은 지대로 옮겨졌다. 람세스는 이전 또는 이후의 많은 파라오들과 마찬가지로 무엇보다 자신의 사후 명성을 중요시했지만, 한편으로는 최초로 건설노동자들의 과업을 기린 건축주이기도 하다.

오, 그대 일꾼들이여!
선택받고 강력하며 능숙한 손길을 가진 이들,
그대들은 나를 위해 수많은 기념물을 건설했도다.
값진 돌을 다루는 경험도 풍부하여
화강암은 물론 사암에도 익숙하구나.
오, 유능하고 부지런한 그대들이여!
빠짐없이 모든 신전을 만들어주니
내가 그 안에 영원히 살 수 있도다!

신왕국에서 거대한 국가 건축물을 건립한 장인들은 높은 평가를

받으며 명성을 누릴 수 있었다. 규모가 큰 왕의 무덤 건립을 위탁받았다는 점에서는 이전의 피라미드 건설자였던 노예들과 같았지만 이들은 자질 있는 전문가이자 엘리트였다. 그들은 자신들만의 거주지를 가지고 있었는데, 이중 가장 유명한 것이 기원전 15세기 초 투트모세 1세 시절 '왕가의 계곡'을 위해 다이르 알 메딘에 만들어진 부락이다. 파라오 시대 사람들이 어떻게 살았는지 잘 보여주는 유적으로, 지금까지 보존된 얼마 안되는 것들 중 하나이다.

테베의 수많은 무덤을 만든 예술가와 장인들은 70채의 가옥에서 좁은 공간을 차지하고 살았다. 그들 자신이 자랑스럽게 명명했듯이 이 "파라오의 사람들"은 군사적으로 빈틈없이 조직되어 여러 개의 부서로 분할되었는데, 각각의 부서는 두 명의 책임자가 이끌고 있었다. 임금은 매달 곡식으로 지불되었다. 오전과 오후에 일하고 중간에 휴식시간이 있었다. 일주일이 열흘이었고 마지막 날은 휴일이었다. 이 전문 일꾼들은 자신들의 특별한 지위를 철저히 인식했다. 기원전 1156년 오랫동안 임금을 받지 못하자 건축 역사상 처음으로 파업이 발생했다. 일꾼들은 신전의 식품 창고에서 한 달치 곡식을 받기 전까지 일손을 놓았다. 나중에도 곡식 공급이 점점 더 불규칙해지자 그들은 무덤을 만들었을 때의 정확한 지식을 이용해 왕가의 무덤을 약탈하기 시작했다.

이집트 건설 일꾼들의 도둑 행위에 대해 헤로도토스는 전설적인 이야기 하나를 들려준다. 람세스 시대의 파라오 중 한 명으로 헤로도토스가 람프시니토스(Rhampsinitos, 람세스 3세로 추정된다고 한다 ― 옮긴이)라고 불렀던 왕이 있었다. 그는 매우 부유해서 자신의 보물을

보관하기 위한 창고를 짓도록 명했다. 명령을 받은 건축기술자는 보물창고에 몰래 들어가 돌들을 새로 조합해서 한두 명의 남자가 벽을 통해 들어갈 수 있도록 만들었다. 건축기술자가 죽은 후 아들들은 창고에 숨어 들어가 보물을 훔칠 수 있었다. 왕은 약탈행위를 알아채고 봉인을 붙이도록 지시했다. 그러나 다음번에는 봉인이 손상되지도 않았는데 보물이 줄어 있었다. 왕은 덫을 놓으라고 명령했다. 형제가 다시 창고에 침입했을 때 형이 덫에 걸리고 말았다. 그는 동생을 불러 자신의 머리를 베라고 말했다. 사람들이 자신을 알아보지 못하게 하고 동생 역시 잡히지 않도록 하기 위해서였다. 동생은 형의 말대로 했고 돌을 제자리에 놓은 후 형의 머리를 들고 몰래 밖으로 빠져나왔다.

다음날 왕은 보물창고에 들어가 머리 없는 시체가 덫에 걸려 있는 것을 보고 깜짝 놀랐다. 창고는 아무 피해도 없었고 열려 있는 곳도 없었다. 왕은 시체를 도시의 성벽 위에 매달고 감시자를 붙이도록 한 다음, 시체를 보고 슬피 우는 자가 있다면 체포하도록 했다. 도둑의 어머니가 아들의 시체가 성벽에 매달린 것을 보았다. 매우 슬퍼한 어머니는 살아남은 아들에게 어떤 수를 써서라도 형의 시체를 빼내오라고 말했다. 어머니 말대로 하지 않으면 어머니가 당장이라도 왕에게 갈 태세였으므로 아들은 술책을 하나 생각해 냈다.

그는 포도주를 가득 담은 가죽부대를 나귀에 싣고 시체가 매달린 곳으로 갔다. 감시꾼들 앞을 지나면서 부대의 마개를 몰래 뽑았다. 포도주가 흘러나오는 것을 본 감시꾼들은 단지를 들고 달려와 포도주를 담아 마셨다. 처음에 동생은 화를 내면서 욕했지만 얼마 후에

는 감시꾼들에게 화를 푸는 듯했다. 동생은 감시꾼들과 함께 앉아 이런저런 얘기를 나눴고, 감시꾼 하나가 농담을 해서 동생을 웃게 만들자, 동생은 술부대를 더 건네주었다. 감시꾼들은 계속 마셨고 동생에게도 술을 권했다. 그는 계속해서 수다를 떨면서 포도주가 든 가죽부대의 마개를 하나 더 뽑았다. 쉬지 않고 포도주를 마시던 감시꾼들은 모두 술에 취해 여기저기에 드러누워 곯아떨어지고 말았다. 밤이 되자 동생은 형의 시체를 내리고 감시꾼들의 오른쪽 뺨의 수염을 모두 밀어버린 다음 나귀에 시체를 싣고 집으로 돌아왔다.

시체가 없어진 것을 안 왕은 몹시 분노했다. 범인을 잡아내기 위해서라면 어떤 수단이라도 가리지 않을 작정이었다. 왕은 자신의 친구 집에 딸을 보내 방문하는 모든 사람과 동침하도록 시켰다. 동침하기 전에 남자들은 자신의 인생에서 가장 교활하고 흉악했던 행동을 이야기해야 했다. 공주는 누군가가 시체에 관한 이야기를 발설할 경우에는 그를 포박해서 도망가지 못하게 만들라는 지시를 받은 터였다.

도둑은 공주에 관한 소문을 듣고 꾀를 냈다. 그는 죽은 지 얼마 안 된 시체의 팔을 잘라 외투 안에 숨기고 공주에게 갔다. 공주가 인생에서 가장 큰 악행이 무엇이었냐고 묻자 도둑은 왕의 보물창고에 몰래 들어간 일과 덫에 걸린 형의 머리를 자른 일, 감시꾼들을 취하게 하고 성벽에 매달려 있던 시체를 몰래 빼낸 일 등을 이야기했다. 이야기를 들은 공주는 도둑을 붙잡으려 했다. 그러나 어둠 속에서 그는 훔친 시체의 팔을 공주에게 내밀었다. 공주는 자신이 붙잡은 것이 살아 있는 사람의 팔이라 생각했고 도둑은 유유히 사라졌다.

이 사실을 알게 된 왕은 다시 한 번 남자의 영리함과 용감함에 탄복했다. 왕은 도시 전역에 심부름꾼을 보내 도둑을 사면한다는 방을 붙였다. 도둑이 왕에게 찾아온다면 많은 보화를 상으로 내릴 것이라는 지시도 덧붙였다. 도둑이 람프시니토스를 찾아오자 왕은 그의 행동에 감탄하고 딸을 아내로 삼게 했다. 이집트인은 다른 민족보다 더 똑똑한데, 이 남자는 이집트인 중에서 가장 똑똑한 자라는 칭찬도 잊지 않았다.

인간의 오만과 탐욕, 바벨탑

건축 역사상 최초의 스캔들은 아마도 바벨탑 건설일 것이다. 「창세기」에 따르면 사람들은 하늘에까지 이르는 높은 탑을 쌓으려는 교만한 생각을 했다.

"자, 벽돌을 만들어 견고히 굽자 하고 이에 벽돌로 돌을 대신하며 역청으로 진흙을 대신하고 또 말하되 자, 성과 대를 쌓아 대 꼭대기를 하늘에 닿게 하여 우리 이름을 내고 온 지면에 흩어짐을 면하자 하였더니 여호와께서 인생들의 쌓는 성과 대를 보시려고 강림하셨더라. 여호와께서 가라사대 이 무리가 한 족속이요 언어도 하나이므로 이같이 시작하였으니 이후로는 그 경영하는 일을 금지할 수 없으리로다. 자, 우리가 내려가서 거기서 그들의 언어를 혼잡케 하여 그들로 서로 알아듣지 못하게 하자 하시고 여호와께서 거기서 그들을 온 지면에 흩으신 고로 그들이 성 쌓기를 그쳤더라." (「창세기」 11장

3~8절, 대한성서공회 성경전서 참조 — 옮긴이)

바빌로니아 전설집 『모세 1서』에는 님로드(Nimrod)가 바벨탑을 건설했다고 기록되어 있다. 그에 관해서는 위대한 사냥꾼이며 바벨을 다스린 사람이라고만 언급한다. 유대 역사 기록가인 플라비우스 요세푸스(Flavius Josephus)에 따르면 님로드가 바벨탑을 세운 것은 인간들로 하여금 행복이 신으로부터 오는 것이 아니라는 사실을 믿게 하기 위해서였다고 한다. 즉 인간 자신의 능력이 번영의 원인이라는 것이다. 탑을 높이 쌓으면 신이 내린 홍수에서도 살아남아서 신의 복수를 피할 수 있다는 생각이었다.

기독교 이론에서도 님로드는 부정적으로 받아들여졌다. 예를 들어 아우구스티누스는 그를 "기만자, 억압자, 지상에 태어난 피조물을 파멸시킨 자"라고 칭하며 그가 신의 전권을 문제시하고 신의 심판을 막을 수 있다고 믿었다며 강하게 비난했다.

그러나 성서나 탈무드는 어쨌거나 '하늘에 닿을 정도의' 탑을 쌓을 수 있다는 것에 관해서는 의심하지 않았다("그 경영하는 일을 금지할 수 없으리로다"). 요세푸스에 따르면 탑을 쌓는 지식이 사람들에게 전해내려 왔다고 한다. 사람들이 모든 지식을 축약해서 기호로 새긴 벽돌 기둥 하나와 돌 기둥 하나가 노아의 홍수에서도 살아남았다는 것이다.

신이 이 건축물을 파괴함으로써 인간을 징벌했다는 사실 역시 사람들은 의심하지 않았다. 이는 고유한 역사적 경험에 따른 것이다. 고대 사회에서 강한 힘을 가진 정복자는 적을 굴복시킨 다음에는 자신의 권력을 과시하고 적을 복종시키기 위해 항상 적의 도시와 건축

물을 파괴하곤 했다. 엄청난 건설공사를 통해 니네베를 왕국 최초의 도시로 만들었던 아시리아의 왕 산헤리브(Sanherib)와 같은 위대한 건축주 역시 그러했다. 기원전 689년 산헤리브는 바빌론 시를 침공한 후 도시를 완전히 파괴하면서 이렇게 자랑했다.

"도시의 모든 집들, 모든 기반시설과 성벽을 무너뜨렸다. 도시를 황무지로 만들고 모두 불태워버렸다. 성벽과 외벽, 신전과 신들, 벽돌로 쌓은 신전의 탑을 완전히 없애고 지상의 모든 것을 아락투 운하에 던져버렸다. 도시 한가운데에 깊은 수로를 파서 물을 범람시키고 도시의 기반시설을 모두 없앴다. 나는 홍수보다 더 완전하게 도시를 파괴했다."

바빌론의 바벨탑은 확고한 역사적 원형을 가지고 있다. 바빌론 시의 신 마르두크(Marduk)를 위한 신전 에테메난키의 유명한 계단식 탑이 그것이다. 바빌론어로 'e-temen-an-ki'는 '하늘과 땅의 주춧돌'이라는 의미이다. 이 주춧돌을 놓으면서 왕들은 통치의 확고한 기초를 주실 것을 신에게 희망했던 것이다.

바빌론의 왕들은 다음과 같은 기도문으로 공사를 마무리하곤 했다. "주인이신 마르두크여, 저의 행위를 즐거이 보시어서 그 숭고하고 변함없는 명령을 받들어 제 손의 일이 영원토록 남아 있게 하소서! 에테메난키의 벽돌이 영원토록 남을 것처럼, 제 왕좌의 기초 역시 영원히 번성하게 하소서!" 그러나 탑도 왕좌도 영원하지 않았다. 탑은 수없이 파괴되고 재건되었으며, 왕족 역시 끊임없이 교체되었다.

산헤리브에 의해 바빌론이 파괴될 때 함께 파괴된 에테메난키는

산헤리브의 후계자인 아사르하돈(Asarhaddon)에 의해 옛 자리에 새로이 세워졌다. 아슈르에 빼앗긴 마르두크의 조각상은 바빌론으로 돌아왔다. 아시리아 제국이 멸망한 이후로 ─ 이때도 중심 도시인 아슈르와 니네베는 철저히 파괴되었다 ─ 바빌론은 나보폴라사르(Nabopolassar, 기원전 625~605)의 지배하에 놓였다.

　강력한 신바빌로니아 왕국의 기초를 다진 나보폴라사르와 함께 이제 더 심오한 차원의 건설공사 시대가 열렸다. 흔히 위대한 도시 국가 바빌론이라 말할 때는 나보폴라사르와 그의 후계자들이 수놓은 시대를 의미한다. 오래된 과거와 전통을 수호하는 데 심혈을 기울였던 나보폴라사르는 바빌로니아의 많은 도시들에서 과거 성지

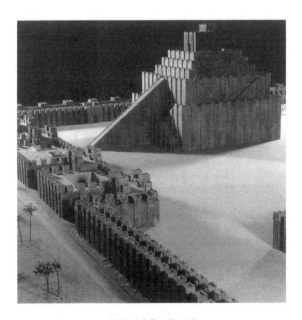

바벨탑의 추측 복원 모델

의 건축물들을 복원하고 신의 명령에 따라 그것을 에테메난키에 바쳤다.

나보폴라사르는, 전부터 붕괴 위험이 있어 무너졌던 바빌론의 계단식 탑 에테메난키의 주인인 마르두크의 명을 받아 지하 구덩이의 밑바닥에 토대를 두고 그 머리는 하늘과 경쟁하도록 공사 계획을 세웠다. 그는 괭이, 삽을 준비하고 상아나 흑단이나 특수 목재로 벽돌의 틀을 만들어냈다. 또 나라에서 선발한 수많은 사람들에게 그것들을 운반해서 벽돌을 구워 만들게 했다. 클렝엘 브란트(Klengel Brandt)는 『바빌론 탑』에서 그 과정을 이렇게 묘사했다.

홍수가 나 강물이 범람하듯이 그는 아스팔트를 아락투 운하로 날랐다. 에아(Eas)의 기술과 마르두크의 지식으로, 나부(Nabus)와 니사바(Nisabas)의 지혜로, 그리고 그의 신적인 아버지가 자신에게 부여해 준 드넓은 가슴과 뛰어난 주의력으로 깊은 고려 끝에 영리한 대가에게 주문했다. 최고의 건축기술자가 측량 루트로 땅을 재어 구획을 지었다. 나보폴라사르는 샤마쉬(Shamash), 아다드(Adad), 그리고 마르두크의 신탁을 마음깊이 영접했고 위대한 신들이 규정했던 정도를 준수했다. 에아와 마르두크의 지혜와 주술로 그곳을 정화했으며 첫번째 구덩이에 토대를 만들었다. 금과 은과 진주, 그리고 산맥과 해변사막의 돌들을 땅 위에 펼쳐놓았고, 백색의 값진 물질, 정화유, 향기 나는 각종 잎으로 벽돌 아래를 장식했다. 벽돌 바구니를 가지고 있는 자신의 초상화를 완성해서 토대 안에 놓아둔 그는 주인인 마르두크 앞에 고개를 숙인 후 존귀하고 화려한 자신의 옷을 걷어 벽돌과 점토를 머리 위로 들어올렸다. 금

과 은으로 벽돌 바구니들을 엮어 짜도록 시키고 그가 가장 사랑하는 맏아들 네부카드네자르에게 점토와 혼합주와 포도주, 향유와 향초를 가지고 가게 했다. 또 그가 총애하는 젊은이 네부슘리쉬르에게는 괭이와 삽을 들도록 했다. 그런 다음 주인인 마르두크에게 금과 은으로 만든 벽돌 바구니 하나를 올려놓고 봉헌했다.

통치자 나보폴라사르의 마르두크 신에 대한 복종은 스스로 만든 작품으로 표현되었다. 전통적으로 메소포타미아 왕들은 어떤 방식으로든 신전 건축에 열중함으로써 신에 대한 복종을 표출했다. 그들은 첫번째 돌을 직접 어깨에 져서 날랐고 점토벽돌을 빚었으며 레바논 산맥의 히말라야 삼나무를 베었고 벽돌과 점토를 운반했다. 이것은 첫번째 삽질과 같은 상징적인 행위였다. 같은 이유에서 왕이 들고 갈 바구니도 금과 은으로 만들었다.

나보폴라사르가 시작한 사업은 그의 아들 네부카드네자르가 이어받았다. 그의 치하에서 나라는 안정과 경제적 번영을 누렸다. 바빌론으로 밀려드는 공물과 세금으로 그는 부왕의 건축 계획을 계속 추진할 수 있었다. 에테메난키의 탑도 그런 경우에 속했다. 이 탑에 대해서는 다음과 같은 글이 전해져 온다. "계단식 탑인 에테메난키의 자리는 내 아버지인 바빌론 왕 나보폴라사르가 에아와 마르두크 신의 지혜와 주술로써 정화했고 구덩이 밑바닥에 직접 주춧돌을 놓았다. 아버지는 아스팔트와 벽돌로 된 바깥쪽 네 벽을 30엘렌 높이로 세웠지만, 그 꼭대기는 높이지 않았다. 에테메난키를 높이고 그 꼭대기가 하늘 끝까지 이르게 한 것은 내 일이었다."

발굴 결과 에테메난키의 벽돌은 거의 모두가 하단에 다음과 같은 압인이 찍혀 있다. "바빌론의 왕 나보폴라사르의 장남이자 피라미드와 탑의 복구자이며 그 자신 역시 바빌론의 왕인 네부카드네자르가 바로 나다."

메소포타미아에는 기원전 3세기 초에 이미 신전의 탑이 있었다. 처음에는 단순한 노대(露臺)시설이던 것이 나중에는 다층탑으로 바뀌었는데, 그것은 도시의 상징이었고 인간들 사이에 사는 신의 집이었다. 바빌론 사람들에게 에테메난키는 신에 대한 경외감의 표출이었다. 그러나 기원전 587년 그들에 의해 강제로 바빌론에 이주하여 포로생활을 한 예루살렘인들은 에테메난키를 추문의 대상으로 만들었다. 그들은 이 탑을 고대 전설과 연관시켜 이야기를 만들어냈고 그것을 「창세기」에 끼워넣었다. 유프라테스 강 연안으로 추방된 이들은 「시편」 137편에서 자신들의 운명을 이렇게 한탄한다. "바벨의 강가에 앉아 눈물 흘리노라. 시온을 생각하며." 그들은 바빌론 포로생활을 두고 훗날의 복수를 기약했다. 신전의 탑은 유대인이나 훗날 기독교인에게 신과 신의 법률에 대한 인간의 오만불손함의 상징인 바벨탑이 된 것이다.

탑에 관한 우리의 지식은 성서의 전설과 함께 설형문자 기록과 발굴된 잔재, 특히 그리스의 역사서에서 비롯한 것이다. 여기서도 '역사의 아버지'이자 한때 여행가였던 헤로도토스가 한몫을 한다. 그는 바빌론의 성벽, 공중 정원과 함께 7대 불가사의로 꼽혔던 70미터 높이의 계단식 탑을 구경하고는 이렇게 전한다. "이 성스러운 지역 한 가운데에 길이와 폭 각각 1스타디온(Stadion, 고대 그리스의 도량형 단

위로 1스타디온은 약 191.27m — 옮긴이)의 견고한 탑이 세워져 있다. 이 탑 위에는 다시금 탑이 하나씩 쌓여 있는데, 모두 여덟 개의 탑이 겹쳐져 있다. 사람들은 외벽에 빙 둘러 있는 계단을 통해 이 모든 탑에 올라갈 수 있다. 중간쯤에는 나무 의자가 놓여 있어 올라가던 사람들이 잠시 머무를 수 있었다. 가장 높은 층의 탑 위에 거대한 신전 건물이 서 있고, 신전 안에는 아름다운 덮개에 싸인 커다란 침상과 황금 탁자가 놓여 있다."

헤로도토스가 바빌론에 간 것은 기원전 458년으로 추정되는데, 그때는 페르시아 왕 크세르크세스가 30년 전 도시의 중요한 건물들을 파괴한 후로 탑은 이미 폐허 상태였다. 즉 헤로도토스의 묘사는 두 가지 점에서 최근 연구 결과와 다를 수밖에 없다. 탑은 모두 8층이 아니라 7층이었으며, 나선형 계단이 아니라 중앙의 직선 계단 하나와 좌우 두 개의 계단으로 올라갈 수 있었다.

알렉산드로스 대왕은 기원전 331년 가우가멜다에서 페르시아를 물리치고 바빌로니아의 새로운 통치자로 등극했을 때, 바빌로니아인의 삶에 큰 관심을 보이며 신전 탑을 새롭게 건축하기로 결정했다. 하지만 그리스의 지리학자이자 역사가였던 스트라본(Strabon)에 따르면, 탑을 짓는 데는 많은 시간이 필요했으므로(잔해를 깨끗이 치우는 데도 만 명의 사람이 2달 동안 일해야 했다) 이 계획은 완성될 수 없었다. 왕이 곧바로 병에 걸려 사망했기 때문이다.

그 이후로는 아무도 탑을 재건할 생각을 하지 않았다. 남아 있는 것조차 관리하지 않았다. 따라서 탑은 유대와 기독교 전통에 따라 바벨탑으로 기억되었고 많은 사람들, 특히 예술가들의 상상력을 자

극했다. 신에 대한 인간의 오만의 상징이자 탐욕스러운 건축 계획의 전형으로 — 경고이자 열광의 대상으로 — 변형되어 여러 작품의 모티브가 되었다. 대개는 탑의 파괴나 언어의 혼란보다는 탑 자체의 모습, 그 엄청난 크기와 노동력 낭비, 그리고 진보한 건축 기술이 부각되었다.

가장 유명한 바벨탑 묘사는 1563년에 그려진 페터 브뢰겔의 그림이다. 브뢰겔은 건축학적으로 논리적인 건물인 원형탑을 선택했는데, 모델이 된 것은 로마의 콜로세움이었다(그는 1553년 로마를 방문했다). 층을 이루어 쌓인 기둥들, 수평 분할, 통로의 이중 아치문, 벽의 이층 분할, 그리고 단순히 그 크기만으로도 이런 추측이 충분히 가능하다.

브뢰겔의 탑은 드넓은 풍경 속에 있다. 평평한 대지 위에 위력적으로 우뚝 솟아 구름을 뚫고 들어간다. 위에서 내려다본 시선은 우선 탑으로, 그리고 나서 도시와 풍경으로 향한다. 멀리로는 대양과 산맥이 보인다. 성벽으로 둘러싸인 도시는 박공과 탑, 성문으로 보아 플랑드르의 특징이 다분하다. 도시 앞의 항구에는 배들로 가득하고, 전면에 무리지어 있는 이들을 제외하면 사람들은 아주 작게 그려졌다. 건축주와 그의 시종들, 그리고 중세풍으로 건축주를 향해 엎드린 석공들이 전면에 있다.

건축 중인 탑은 너무도 거대하고 거의 완성된 것처럼 보인다. 탑의 외관을 완전히 알아볼 수 있을 정도이다. 완만한 경사로가 탑 몸체를 빙 둘러 올라가면서 탑을 7개의 층으로 나눈다. 8층은 벌써 짓기 시작한 상태이다. 경사로 위에는 일꾼용 막사와 기중기, 디딤바

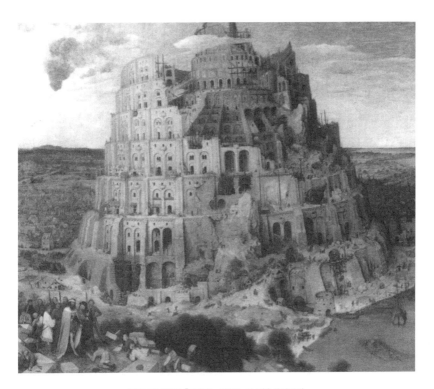

페터 브뢰겔의 「바벨탑」, 1563, 빈 예술사박물관

퀴가 달린 지렛대, 사다리와 비계, 수공업자와 석공들이 있다.

모든 것이 역동적으로 움직이는 목가적 풍경이다. 파괴된 탑이나 언어 혼란의 결과 따위는 보이지 않는다. 탑의 구조는 르네상스 인간에게나 가능한 건축 사업으로 보인다. 그럼에도 불구하고 분위기는 위협적이다. 건물 전면은 고전적으로 질서정연하지만 내부는 미로와 같다. 암석 위에 세워졌지만 탑은 금방이라도 도시로 기울어질 듯 보인다. 오래 가지 않아, 공사를 마치기도 전에 무너질 것 같다. 실패가 눈앞에 보이는 것이다. 탑 그림은 지상의 모든 것이 얼마나 덧없는지를, 그리고 창조주처럼 행동하려는 인간의 모든 노력이 얼마나 부질없는지를 환기시켜 준다.

아르테미스 신전의 불가사의

그리스 건축사상 처음 등장하는 인물은 '뛰어난 기교'를 지닌 다이달로스(Daidalos)이다. 그리스 신화에서 다이달로스는 수공업자이자 발명가였고 건축기술자였다. 그는 컴퍼스와 톱, 물레를 발명한 자신의 조카이자 제자 탈로스(Thalos)를 시기하여 아크로폴리스 언덕 아래로 밀어뜨려 살해했다.

그후 다이달로스는 크레타 섬의 미노스 왕을 위해 미궁을 건설했고, 시칠리아로 가서 동굴의 형태로 사우나를 발명하기도 했다. 알베르티가 전하기를 "동굴로부터 따뜻하고 기분 좋은 증기가 분출하여 모였다. 증기는 강력한 발한작용을 일으키며 몸을 가장 쾌적한 상태로 건강하게 만들어주었다"고 한다. 또한 그는 단단한 암벽 위에 아그리겐토스 시를 건설했는데, 도시의 출입구가 전략적으로 탁월했기 때문에 세 명의 장정만 있으면 충분히 방어할 수 있을 정도였다.

그러나 신화 속의 인물뿐 아니라 실제 그리스인들도 뛰어난 발명 능력과 기교를 갖춘 건축기술자들이었다. 예를 들어 에페소스에 세운 아르테미스 신전은 장대한 크기와 화려한 장식으로 인해 고대 7대 불가사의에 속한다. 리디아의 왕 크로이소스(Kroisos)는 아르테미스 신전의 보물창고를 넘치도록 채워준 사람으로, 그의 수많은 선물 때문에 기원전 6세기 중엽 기존의 신전을 더 큰 건물로 대체할 수밖에 없었다.

기원전 560년 에페소스를 정복했던 크로이소스는 직접 건설 계획을 후원하기도 했다. 많은 기둥이 그에 의해 만들어졌다. 기둥들 중 하나는 현재 대영박물관에 있는데 아직까지 "크로이소스의 선물"이라는 비문이 남아 있다.

그리스인들은 신전을 가장 호화롭게 치장하기 위해서라면 어떤 비용과 노력도 아까워하지 않았다. 신전이 더 화려하고 웅장하게 보일수록 아르테미스 여신을 위한 선물과 기부금을 더 많이 받아낼 수 있으며 에페소스 시 주민들이 더 부유해질 것이기 때문이었다. 도시 주민의 복지는 아르테미스 관련 제식과 상업에 의존했다. 100명이 넘는 사람들이 남녀 사제, 신전 경비로 일했다. 신전은 성지일 뿐 아니라 '은행'이기도 했다. 최고 사제의 업무에는 제물을 거둬들이고 귀중품을 보관하는 일뿐 아니라 신전 보물을 대여하는 일도 포함되었다.

신전의 공사 기간은 아주 길었다. 플리니우스에 따르면 기원전 580년부터 460년까지 약 120년에 이르렀다고 한다. 지진에 대비해서 질척한 땅에 세웠고 밟아서 다진 석탄과 양모로 토대를 튼튼하게

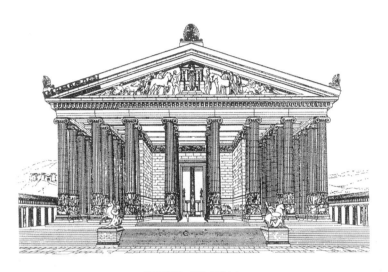

아르테미스 신전, 에페소스

만들었다. 신전은 길이 423피트에 폭은 225피트였고 127개의 기둥으로 60피트 높이를 자랑했다. 아르테미스가 팔 아래로 건축가들을 자비롭게 감싸안으며 신전 건축에 직접 참여했다는 전설이 있다.

공사 책임은 건축가 케르시프론(Chersiphron)이 맡았다. 공사 과정에서 가장 놀라운 일은 그렇게 큰 가로 들보들을 기둥 위로 들어올릴 수 있었다는 점이다. 인부들은 모래로 가득한 왕골바구니를 층층이 쌓으면서 경사로를 만들었다. 이 과정에서 경사로 위로 가로 들보를 천천히 기둥 끝까지 올렸다. 아래에 있는 바구니부터 하나하나 비어가면 들보의 조각이 점차 자리를 잡아갔다. 가장 어려운 것은 제일 위에 있는 가로 들보를 문 위로 가져가려 할 때였다. 이 마지막 것이 가장 무거워서 제대로 자리를 잡기 힘들었다. 예술가에게는 이미 자살만이 출구인 듯한 심정이었을 것이다. 전하는 바에 따르면,

그는 너무 깊은 생각을 하느라 지쳐서 잠이 들었는데 자신이 신전을 만들어 바칠 여신을 꿈에서 보았다. 꿈속에서 여신은 그에게 살아갈 것을 명령했으며 직접 돌을 끼워넣었다. 아침이 되자 꿈속의 일이 실제로 일어났다고 한다.

기원전 356년 신전은 대화재의 희생물이 되었다. 전설에 따르면 화재는 알렉산드로스 대왕이 탄생한 밤에 발생했다. 알렉산드로스가 태어날 때 아르테미스가 알렉산드로스 어머니의 곁에 서 있었기 때문에 신전을 보호할 수 없었다는 것이다. 특히 명성 높은 그리스인과 로마인들의 전기로 유명한, 그리스의 저술가이자 역사가 플루타르크는 다음과 같이 말한다. "그러나 에페소스에 머물렀던 마법사들은 신전의 불행을 또다른 불행의 전조로 생각해 이리저리 뛰어다니며 괴로워했다. 그들은 아시아에 불행과 커다란 비운의 날이 왔다고 소리쳤다."

로마의 역사가이자 웅변가였던 발레리우스 막시무스에 따르면, 결국 아르테미스 신전은 명예욕의 희생양이었다. 에페소스의 디아나 신전을 불 속에 가두려 했던 사람이 발견된 것이다. 이 기적같이 아름다운 건축 작품이 파괴되면 자신의 이름이 전세계에 퍼질 것이라고 생각한 사람이었다. 고문을 당하면서도 그는 이런 미친 생각에서 헤어나오지 못했다. 따라서 현명한 에페소스 주민들은 이 끔찍한 남자를 기억하지 말자는 결정을 내렸다. 그러나 그는 결국 유명해졌다. 헤로스트라토스(Herostratos)라는 그의 이름은 방화광(放火狂)의 총칭이 되었다.

그러나 신전 보물 때문에 철통같은 경비를 자랑하던 대리석 건물

을 어떻게 한 개인이 불을 질러 파괴할 수 있었는지는 아직까지 밝혀지지 않았다. 또 그가 어떻게 지붕의 골조까지 올라갔으며, 자신의 행위로 유명해지고 싶었다면 왜 겨우 고문대 아래 서게 되었는지도 알 수 없다. 추측건대 신전은 자연 재해로 인해 - 예를 들어 낙뢰에 의해 - 파괴되었을 것이며, 헤로스트라토스나 그의 명예욕은 단지 아르테미스가 자신의 집과 보물이 파괴되는 것을 막을 수 없었다는 불명예에서 벗어나기 위해 만든 가공의 이야기일 가능성이 더 높다.

기원전 334년 알렉산드로스는 페르시아로부터 에페소스를 해방시킨 후에 그때까지 페르시아 왕에게 진상해야 했던 공물을 아르테미스 신전으로 돌리도록 명령했다. 에페소스 시로 하여금 신전을 재건할 수 있도록 한 강력한 후원이었다. 물론 알렉산드로스의 업적을 충분히 평가한다는 조건에서였다. 그러나 에페소스인들은 외교적인 이유에서 이를 거부했다. 하나의 신, 즉 알렉산드로스가 신들에게 건축물을 지어준다는 사실을 받아들일 수 없다는 것이었다.

같은 해 신전은 남아 있던 페르시아 돈과 공공 자금 및 강제 기부금으로 재건되기 시작했다. 건축가 케이로크라테스(Cheirokrates) - 비트루비우스는 '디노크라테스'라고 불렀다 - 의 설계에 의해 원래 건물에 충실하게 면적을 분할해서 예전 신전을 개축했다. 유일한 차이점이라면 새로운 신전이 3미터 가량 높은 고원지대에 13층으로 세워졌다는 점이다. 멀리서나 바다에서도 잘 보일 수 있게 하기 위해서였다.

사람들은 신전만 재건하지 않고 세계적 불가사의라는 지위 역시

다시 얻고자 했다. 이 목표 역시 분명히 달성했다. 서기 2세기경 그리스의 한 시인은 아르테미스 신전을 다른 어떤 건축물보다 높이 칭송했다.

> 그러나 이제 나는
> 구름 사이로 높이 솟아 있는
> 아르테미스 신전에 도달한다.
> 다른 모든 것은 빛을 잃는다.
> 정녕 헬리오스의 눈이 이 훌륭한 건축물을
> 고귀한 올림포스 밖에서 또 볼 수 있을까.

파르테논 신전,
노동 창출 프로젝트

소아시아 도시국가뿐만 아니라 아테네에도 건축물은 있었다. 기원전 454년 페리클레스(Perikles)는 델로스의 아티카 해상동맹의 보물을 아테네로 옮겨와 아테네 거대 권력 정치와 도시 건설을 위한 재정 확보에 이용했다. 동맹회원 도시는 매년 460달란트(약 11톤의 은에 해당한다)를 지불했기 때문에 동맹의 보물은 굉장한 양이었을 것이다. 이렇게 해서 아테네는 역사상 가장 찬란한 도시로 건설되었다. 그러나 아테네를 세상에서 가장 장식과 겉치레가 넘치는 도시로 만든 것, 다른 민족들에게 경탄을 불러일으키고 오늘날까지도 그리스의 한때 행운이, 그리스의 과거 위대한 명성이 공허한 말만은 결코 아니라는 점을 증명해 주는 것은 바로 그 호화로운 신전과 공공건물이다.

기원전 447년부터 아테네인들은 파르테논 공사를 시작했다. 그

자리에 있던 건물을 철거하고 비교할 수 없이 크고 화려한 건물로 대체하고자 한 것이다. 건축가 칼리크라테스(Kallikrates)와 익티노스(Iktinos)가 설계하여 여신 아테나에게 바친 파르테논은 아테네의 신전이자 보물창고로 동맹 소유 재산과 아테네의 국가 보물을 수용하기 위해 만들어졌다.

기원전 437년 아테네인들은 건축가 므네시클레스(Mnesikles)의 감독 아래 세 개의 익랑(翼廊)을 가진 프로필라이온(고대 그리스 성지 입구에 세운 문 ─ 옮긴이)을 짓기 시작했다. 그러나 이 두 건물은 더 거대한 건축 프로그램의 일부에 불과했다. 아고라와 다른 지역에 여러 신들을 위한 신전이, 아크로폴리스 남쪽에 디오니소스 극장이, 그리고 그 옆에 페르시아 왕의 천막 형태로 오데이온이 건설되었다. 새

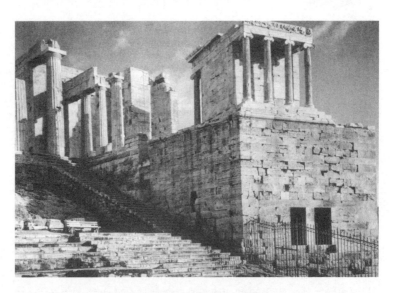

므네시클레스의 프로필라이온, 아테네

로운 아테네는 권력과 부의 표출이었다. 위대한 아티카 민주주의와 아티카 해상동맹 내에서 아테네의 우월한 지위를 확보하기 위한 것이다. 또한 아테네는 그리스뿐만 아니라 전세계를 지배하고 있다는 점을 적이나 동지에게 암시하고자 한 것이다.

페리클레스 시대 국가사업 중 어떤 것도 이 과도한 건설 계획만큼 동시대인의 비판에 부딪힌 것은 없었다. 처음으로 공적인 건설 계획과 세금 낭비에 대한 시민들의 강력한 저항이 표출되었다. 페리클레스의 낭비와 특히 공금 횡령이 비난의 대상이었다. 해상동맹이 전쟁을 위한 목적으로 아테네에 위탁한 돈을 그는 아테네를 황금으로 치장하고 요란하게 꾸미기 위해 남용했다.

그러나 페리클레스는 이런 비난을 모두 물리쳤다. 아테네는 여타 동맹회원 도시를 위한 전쟁을 치르며 페르시아로부터 동맹을 보호하고 있기 때문에 자금을 유용한다는 이유로 변명을 해야 할 책임이 없다는 것이었다. 그는 약속된 보답을 제공하는 한 돈은 지불하는 쪽이 아니라 받는 쪽 것이라고 주장했다. 아테네는 전쟁 물자를 충분히 갖추고 있기 때문에, 완성될 경우 공공의 복지와 영원한 명성을 약속하는 이 건축사업에 매진해야 한다는 것이다. 아테네 건설은 수공업의 활성화를 위한 것이며 도시 전체에 일자리와 복지를 창출한다는 논리였다.

플루타르크에 따르면, 이 건축사업에는 수많은 종류의 물자가 필요했다. 돌, 청동, 상아, 금, 흑단과 측백나무 등이었는데, 이런 재료를 가공하기 위해서는 많은 부류의 수공업자들이 있어야 했다. 목수, 조각가, 대장장이, 석공, 염색공, 금세공업자, 상아조각가, 화가,

자수가, 동판조각가 등이 필요했다. 바다로 물자를 수송하기 위해서는 해운업자, 선원, 조종사가 일해야 했고, 육지로 수송하기 위해서는 마차 생산업자, 마부, 조련사, 밧줄 제조업자, 아마 직조업자, 안장 제조업자, 도로건설 노동자, 광부 등이 있어야 했다. 총사령관이 부대를 다스리는 것처럼 각각의 수공업자들이 숙련되지 않은 잡일 담당 일꾼 무리를 관리했다. 요컨대 다양한 작업은 소위 모든 연령, 모든 계층의 사람들에게 많은 이익이 돌아갈 수 있게 해주었다.

아크로폴리스 프로젝트는 고대 세계의 커다란 노동 창출 프로젝트였다. 파르테논 만이 15년(기원전 447~432)이라는 믿을 수 없을 만큼 짧은 기간 안에 완성되었다. 플루타르크는 이 프로젝트를 향해 열광적 찬사를 던진다. "그렇게 해서 건물은 누구도 모방할 수 없는 아름다운 형태로 거만한 높이를 자랑하며 우뚝 솟아 있다. 거장들은 자신의 수공업적 지식을 바탕으로 경쟁적으로 정교한 작업을 수행했다. 그러나 가장 놀라운 것은 그 신속함이다. 사람들은 공사를 끝내기 위해서는 건축물 하나당 수세대가 흘러도 충분하지 않으리라 믿었으나, 이 모든 것은 통치 기간 내에 보란 듯이 훌륭하게 완성되었던 것이다."

플루타르크와 후대의 역사가들은 페리클레스에 관해 긍정적인 면과 부정적인 면을 가리지 않고 모든 것을 기술했다. 그에 따르면 페리클레스는 위대한 건축주이자 예술후원자였다. 그러나 아테네에서 공공건축에 관한 결정을 내리는 것은 개개인이 아니라 국민집회였다. 국민집회는 성인 남자로 구성된, 아테네에서 태어난 자유시민, 즉 완전시민으로 구성된 집단이다. 국민집회는 주요 건축가를

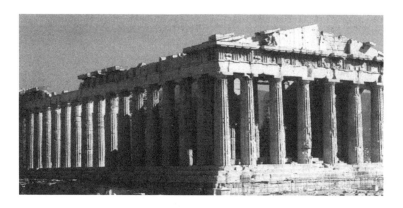

파르테논 신전, 아테네

선발하고 건축위원회를 만들었다. 건축위원회는 건축 자금을 관리하고 주문을 하며 회계를 심사하는 일을 했다.

모든 완전시민은 국가사업에 능동적으로 참여할 의무가 있었고, 따라서 당시 아테네인은 회의에서 회의로 이리저리 다니는 바쁜 사람들이었다. 이에 대한 대가로 일종의 실업급여, 소위 수당이 있었는데, 이는 생활하기에 충분한 돈이었다. 당시 2만 명 이상의 시민이 매일 수당을 받았다고 한다. 수많은 위원회와 협의회가 완전시민들을 재정적으로 안정시켜 주었다. 페리클레스는 아마도 가장 중요한 위원회에 속했고 그의 목소리는 분명 큰 무게가 있었을 것이다. 그러나 결국 건축물은 한 개인의 과업이 아니라 국민집회와 건축위원회의 공동 작품이었다.

'위대한 건축주 페리클레스'가 어느 정도는 픽션이며 위대한 행위를 위대한 개인의 것으로 돌리려는 의도의 산물이었다 해도, 예술이 꽃피고 재정적·기술적 가능성이 화려하게 꽃피었던 펠로폰네소

스 전쟁 이전 시대에 아테네에서 실행한 강력한 건축 업적만은 그대로 남는다.

오늘날에도 아크로폴리스는 그리스의 정체성과 고전 문화 전성기의 상징으로 여겨진다. 아테네인들의 업적을 긍정적으로 판단하지 않았던 것은 오직 로마인들뿐이었다. 고대 로마 역사가 살루스티우스(Gaius Sallustius)는 그리스 역사를 이렇게 평가한다. "분명히 의미 있고 웅대하지만, 전해오는 묘사처럼 그렇게 겸손하지는 않았다. 위대한 저술가적 재능이 활약하지 않았더라면 전세계에서 아테네의 활동이 가장 위대한 것으로 칭송받지는 않았을 것이다."

아크로폴리스 건설의 총감독은 조각가 페이디아스(Pheidias)였다. 그는 페리클레스와 긴밀한 사이로 페리클레스처럼 많은 적을 가지고 있었다. 기원전 432년에 그는 아테나 여신상을 완성하는 중에 많은 양의 금을 착복했다는 혐의로 조수들 중 한 명에 의해 고발되었다. 통상적으로 잘못된 신고는 사형에 처해졌지만, 그를 고발한 사람은 처벌받지 않았음이 확실하다. 재판이 진행되어 페이디아스는 유죄판결을 받았다. 아테네인들은 도시에서 가장 위대한 예술가를 추방했다. 서기 1세기경 그리스 철학자 에픽테투스는 페이디아스의 작품을 이렇게 평가했다. "여러분은 페이디아스의 작품을 보기 위해 올림포스를 여행할 것입니다. 여러분 모두는 그의 작품을 감상하지 못하고 죽는 것을 불행으로 여길 것입니다."

역사가들의 추측에 따르면 아테네인들은 페이디아스 재판과 관련해 페리클레스를 만나고자 했다. 그들은 페리클레스가 횡령사건에 직접 연루되었다고 생각했고 가까운 친구를 공격함으로써 그를

불안하게 하고 싶었다는 것이다. 심지어 그리스 희극작가인 아리스토파네스는 페리클레스가 위기 국면에서 벗어나기 위해 펠로폰네소스 전쟁을 발발시켰다고 추측했다. "처음에는 페이디아스를 둘러싼 추문이 있었다. 그대들의 위대한 예술가가 그대들의 땅을 떠났다. 그리고 이제 그대들의 지도자 페리클레스는 그대들의 기질과 신랄한 천성을 몹시 두려워하게 되었다. 관심을 다른 곳으로 돌리기 위해 그는 전면적 전쟁을 선포했다."

디노크라테스의 위대한 제안

이제 우리는 건축물, 건축주, 건축가를 둘러싼 사건 중 가장 멋진 이야기인 디노크라테스 사건에 이른다. 이 이야기는 각광받지 못한 젊은 건축가들에게 훌륭한 지침이자 큰 용기가 되어줄 것이다. 사건은 알렉산드로스 시대인 기원전 336~323년에 발생했다.

알렉산드로스가 세계를 정복했을 때, 뛰어난 아이디어와 숙련된 기술을 가진 건축가 디노크라테스는 마케도니아의 신뢰를 받아 군에 들어갔다. 그는 왕에게 추천받기만을 조급하게 기다렸다. 좀더 쉽게 자리를 얻기 위해서 고향의 친지들로부터 고위 장교와 궁신에게 내밀 추천서를 받기까지 했다. 장교와 궁신들로부터 호의를 얻는 데 성공한 그는 가능한 한 빨리 왕 앞에 나서기를 원했다. 하지만 그들은 적절한 시점을 기다리고 싶었기 때문에 주저하고 있었다. 그래

서 디노크라테스는 사람들이 자신을 우롱한다고 믿고 직접 일을 도모했다.

사실 그는 키도 크고 매력적인 외모를 가지고 있었다. 잘생긴 얼굴에 매우 품위 있는 자태였다. 자연이 준 이 선물을 믿은 그는 숙소에서 옷을 벗고 온 몸에 기름을 바른 채 포플러나무 잎으로 만든 관을 머리에 썼다. 왼쪽 어깨에는 사자 모피를 두르고 오른손에는 몽둥이를 쥐었다. 이런 차림으로 그는 지금 막 판결을 내리고 있는 왕의 옥좌로 갔다. 갑작스런 그의 등장으로 사람들이 몸을 돌려 그를 향했을 때 알렉산드로스 역시 그를 보았다. 깜짝 놀란 왕은 그에게 자리를 내주라는 명령을 내렸고, 디노크라테스가 가까이 오자 왕은 누구냐고 물었다. 디노크라테스는 이렇게 말했다.

"저는 마케도니아의 건축가 디노크라테스입니다. 저는 폐하의 품위에 걸맞은 계획과 구상을 가지고 왔습니다. 저는 아토스 산을 거대한 남자의 형상으로 조각하고자 합니다. 거인의 왼편에는 넓은 도시를 구현하고 오른편에는 이 산에서 흘러내리는 모든 물줄기를 모아 담는 커다란 접시를 묘사하려 합니다. 이 접시로부터 대양으로 물이 흘러들어갈 것입니다."

독특한 구상에 깊은 인상을 받은 알렉산드로스는 곧바로 야생 열매로 국민을 먹여살릴 만한 땅이 주변에 있겠느냐고 물었다. 바다 건너로부터 운송해 와야만 한다는 사실을 알자 왕은 말했다.

"디노크라테스! 너의 뛰어난 설계가 나를 깊이 주목하게 만들었다. 매우 인상적이다. 그러나 그곳을 식물이 자라나는 도시로 만들고자 하는 사람이 있다면, 그의 판단력은 나쁜 점수를 얻으리라고

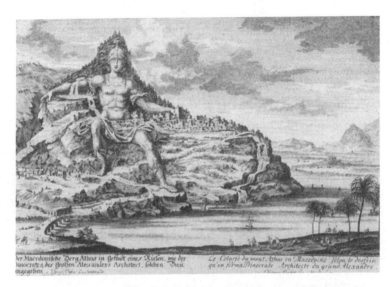

거인의 형상을 한 마케도니아 아토스 산, 요한 베른하르트 피셔 폰 에어라흐의 동판화, 1721

본다. 새로 태어난 아기가 어머니의 젖 없이 자랄 수 없고 성장의 등급이 올라갈 수 없듯이, 국민은 비옥한 땅과 곡식 없이는 살 수가 없다. 그들은 먹을 것이 충분하지 않고서는 커다란 군락을 이룰 수가 없으며 식량의 비축 없이는 먹고살 수 없다. 그러므로 너의 설계가 인정받아야 한다고 믿는 만큼 네가 선택한 장소는 허용할 수가 없다. 하지만 네 도움이 필요할 듯싶으니 너를 내 곁에 두기로 하겠다."

디노크라테스의 제안에서 알렉산드로스를 매료시켰던 부분은 풍부한 효과의 상징과 전형이었다. 아토스 산을 인간의 형상으로 만들겠다는 아이디어의 모델은 고대 오리엔트 세계 통치의 표현인 이집트의 바위조각과 스핑크스였다. 또 아토스 산은 헬레니즘적 자유의 상징으로 여겨졌다. 아토스 산의 계곡에서 페르시아 왕 크세르크세

스의 함대가 전멸한 예가 있었던 것이다. 남자의 모습을 한 조각은 알렉산드로스를 세계 지배자로 묘사한 것이었다. 덧붙여 사자 모피를 걸치고 몽둥이를 든 디노크라테스의 차림새는 그리스 신화의 위대한 영웅으로 열두 가지나 되는 난관을 물리쳤던 헤라클레스를 모방한 것이었다.

디노크라테스의 제안은 또한 엄청난 거상의 건립이라는 일종의 트렌드를 선취했다. 이후 거상은 권력과 지배가 영원하리라는 요구를 기념물이자 묘비로서 구현한다는 이유로 큰 사랑을 받았고 고대 조각의 중요한 테마들 가운데 하나가 되었다. 거상은 이미 아메리카와 아시아의 많은 초기 문화에서도 있었고 람세스 시대 이집트에서도 낯설지 않았다. 아멘호텝 3세의 멤논 거상과 아부심벨 바위신전의 람세스 2세 좌상만 봐도 알 수 있다. 그러나 가장 유명한 거상은 고대 세계에서 세계 7대 불가사의에 속했던 로도스 거상(기원전 290년)이었다. 이것은 태양신 헬리오스를 묘사한 것으로 플리니우스에 따르면 32미터 높이에 달했다. 비록 56년밖에 서 있지 않았으나 잔해마저도 커다란 경탄을 불러일으켰던 대작이다.

앞에서도 말했듯, 에페소스의 불타버린 아르테미스 신전을 재건했던 디노크라테스는 알렉산드로스와 함께 이집트로 가서 기원전 331년 나라를 점령한 후에 그를 위해 알렉산드리아 도시를 건설했다. 건설될 도시를 위한 땅이 이미 측량과 구획을 마쳤을 때 알렉산드로스는 꿈을 꾸었다. 플루타르크는 이렇게 서술한다.

"그는 매우 품위 있는 백발의 남자가 자신에게 다가와 다음과 같은 시구를 읊는 꿈을 꾸었다. '이제 파도가 일렁이는 대양 한가운데

파로스라고 불리는 섬 하나가 이집트의 바다 앞에 솟아 있다.' 그는 당시 나일강 연안 카노부스 근처에 있던 파로스 섬으로 갔다. 이 섬은 지금은 댐에 의해 육지와 연결되어 있다. 그곳을 특히 좋은 땅이라고 생각한 알렉산드로스는 — 띠 모양의 이 땅은 동일한 넓이의 지협으로 넓은 대양과 큰 항구에 닿아 있는 바다를 나누고 있었다 — 호메로스가 경탄할 만한 시인일 뿐 아니라 최고의 건축기술자이기도 하다고 말했다."

존경을 불러일으키는 외모의 백발 남자는 바로 호메로스였다. 어쨌든 그가 인용한 것은 『오디세이아』였으니 말이다. 호메로스를 매우 숭배했던 알렉산드로스는 꿈을 통해 장소 선택을 인도받았던 것이다. 플루타르크는 계속된 이야기를 이렇게 전한다.

"백묵이 손에 없었다. 그래서 그들은 밀가루를 가지고 검은 땅 위에 원호를 하나 그렸다. 그리고 그 지면 내부에 선을 그려 전투복이 마치 옷솔기에서 갈라지는 것처럼 동일한 크기의 진영으로 분할했다. 왕은 앞으로 만들어질 건축물을 무척 기대했다. 이때 갑자기 하천과 바다로부터 새들이 날아왔다. 갖가지 종류와 크기로 셀 수 없이 많은 새들이 구름같이 몰려와 땅에 내려앉았다. 밀가루는 거의 하나도 남지 않게 되었다. 알렉산드로스는 이 징표에 매우 당황했다. 하지만 예언자들이 이는 수많은 사람을 먹여살릴 도시로 창설될 것이라는 징조이며 오히려 기분 좋은 일이라고 말하자 알렉산드로스는 작업을 계속하라고 감독관에게 명령했다."

알렉산드로스의 동방 진군은 수많은 도시의 신설과 재건 소식을 수반했다. 그는 총 70개의 도시를 건설했다. 도시 건설은 그의 정치

프로그램의 중요한 구성 요소였다. 군사적 거점으로서 군대의 보급을 위한 병참기지로 이용되었을 뿐 아니라 특히 정복 지역의 경제와 상업을 촉진시키는 데도 활용되었다. 이집트의 알렉산드리아와 함께 시리아의 알렉산드레테와 히다스페스 강 유역의 부케팔라, ― 알렉산드로스의 죽은 말의 이름을 딴 도시이다 ― 코카서스의 알렉산드레이아, 인더스 강 연안의 파탈라 등이었다.

알렉산드로스는 이 모든 도시에 그리스 헌법과 그리스 문화시설(예컨대 김나지움, 아고라, 아크로폴리스 등)을 도입했고 그리스인과 마케도니아인이 거주하도록 배려했다. 이 광범위한 도시 건설 계획을 통해 알렉산드로스는 지중해 전역과 동방지역을 점차 헬레니즘화하는 일에 착수했다.

로마의 투기와 부실공사

로마의 정치가이자 총사령관이었던 루키우스 리키니우스 루쿨루스(기원전 117~57)는 처음에는 정치와 전투에 열중했지만 결국에는 주연과 향연과 쾌락에 빠졌던 인물이다. 그의 오락거리 중에는 웅장한 건축물과 홀, 욕탕 시설 및 수많은 그림과 조각상 등이 들어 있었다. 그는 심지어 해안지역과 나폴리에도 건물을 가지고 있었다. 대규모의 흙을 옮겨서 언덕을 만들고, 협만과 운하를 건설해서 물고기를 살게 했으며, 그 주변에 바다를 향한 저택을 빙 둘러 지었다. 또한 내륙지방인 투스쿨룸에도 별장을 소유하고 있었다. 별장에는 전망 좋은 식당과 큰 홀이 있었다.

언젠가 한번은 폼페이우스가 방문해서 그곳의 입지가 여름에는 훌륭하지만 겨울에는 좋지 않다고 결점을 지적했다. 그러자 루쿨루스는 웃으면서 이렇게 대꾸했다. "그렇소, 그렇다면 내가 두루미나

황새보다 더 생각이 없어서 내 거주지를 계절마다 바꾸지 못한다고 생각하시오?"

소아시아의 미트리다테스 전쟁에서 모은 부(富)는 루쿨루스로 하여금 정치에서 물러난 이후에도 인생을 즐길 수 있게 해주었다. 그는 수많은 별장과 동물원, 정원을 지었고 이 호화로운 시설들은 풍성한 연회로 연결되었다. 루쿨루스는 지금까지도 식도락가이자 미식가로 악평을 받으며 — 그는 흑해의 케라소스로부터 이탈리아로 버찌를 들여왔다고 한다 — 룩수스 아시아티쿠스(luxus asiaticus, '아시아식 사치'를 뜻하는 라틴어. 루쿨루스가 소아시아에서 얻은 부를 통해 호화로운 삶을 누렸던 데서 유래한 말이다 — 옮긴이)의 좋은 예가 되었다. 많은 로마 역사가들이 주장하는 바, 기원전 2세기 그리스 문명이 로마와 이탈리아에 밀려들어 왔고, 세월이 흐른 후 이는 로마 공화정을 타락으로 이끈 주범이 되었다.

그리스의 예술, 문학, 학문과 언어는 로마의 정신세계를 지배했다 (그리스적인 것은 지식인에게는 일종의 세계어였다). 그리스 출신 상인, 수공업자, 요리사, 의사, 노예들이 들여온 모든 종류의 물건과 그때까지 알려지지 않았던 오락은 로마인들이 추구해야 할 삶의 지표가 되었다. 이 지표에 속했던 것 중 하나가 도시나 시골의 화려한 저택에서의 고급스러운 생활이었다.

로마 원로들 가운데 결코 부유한 축에 속하지 않았던 키케로마저 팔라틴 언덕 위에 도시형 저택인 도무스(domus)를 가지고 있었고, 시골이나 바닷가, 그리고 알바니아 산 속에 여러 채의 여름별장을 소유했다. 이런 별장들은 귀중품과 그림을 전시하는 방과 서재를 갖

추고 있었다. 이 호화로운 양식의 건물 외부에는 인공동굴, 폭포, 거대 욕조, 테라스, 전망탑, 정원, 야생동물 우리, 물고기를 기르는 연못 등이 있었다.

로마의 역사가인 가이우스 살루스티우스는 일반적인 상식을 상실한 시대였다고 평가한다. 로마 공화정이 타락한 원인을 탐구하는 것이 그의 주제였다. 그에 따르면 지배계층뿐만 아니라 시민들 역시 자신들의 부를 과시하는 데서 생의 즐거움을 느껴, 산을 깎아 평평하게 만들고 바다의 경계를 넘어 건물을 지었다고 한다. 여기에 필요한 돈은 세금과 공물의 형태로 정복지역으로부터 국가의 호주머니로, 통치자와 관료의 호주머니로 흘러들어갔다. 관직은 자신이 재산을 가지고 있거나 재산이 많은 후원자를 가지고 있을 경우에만 얻을 수 있었기 때문에 부유한 사람들만이 새로운 부를 축적할 수 있었다.

반대로 일반 주민들은 이미 지속적인 전쟁 복무와 공물로 인해 생존의 토대를 상실해 왔던 터에 점점 더 빈곤해질 수밖에 없었다. 그야말로 부익부 빈익빈의 시대였다. 직업과 생계를 찾는 와중에 가진 것 없는 소농들은 급기야 로마로 이주했고, 그들의 유일한 재산은 수많은 후손들, 즉 프롤레스(proles)뿐이었다. 그래서 사람들은 그들을 '프롤레타리아'라고 불렀다. 대다수 주민들은 시간이 갈수록 원로원 상류층의 세련된 삶의 양식과는 대조적으로 비참하게 의식주를 해결해야 했다. 집은 작아도 집세는 비싸 대부분이 입주를 꿈꿀 수 없었다. 이는 내전중인 15년 동안 끊임없이 거리에서 바리케이드전을 펼치게 했던 사회적 기폭제였다.

공사장에서 일하는 로마 노동자들

　재산 없이 뿌리를 잃은 사람들은 집단을 이뤄 로마 거리를 어슬렁거리며 돌아다녔다. 그들은 카틸리나(Catilina) 같은 반란선동가가 쉽게 동참을 유도할 수 있는 표적이 되었다. 카틸리나는 이렇게 탄식했다.

　"남성적인 신념을 가진 사람이라면 누가 저들이 부의 홍수에서 헤엄치며 바다를 향한 저택을 짓거나 산을 깎아내리는 낭비를 하는 꼴을 참아낼 수 있는가. 또 꼭 필요한 최소한의 돈도 없는 이런 비참한 상황을 누가 참아낼 수 있단 말인가. 저들은 두 채 이상의 집을 굴리는데 우리는 어느 곳에서도 잘 곳을 찾지 못한다면? 그들은 그림, 조각상, 세공한 그릇 따위를 사고 멀쩡한 건물을 허물고 새로운 집을 짓는 등 온갖 방식으로 돈을 낭비한다. 그토록 탐욕스러운 생활에도 불구하고 그들의 부는 조금도 줄어들지 않는다. 하지만 우리의 현실은 암울하고 미래는 더욱 비참하다. 집안에는 먹을 것이 없으며

집 밖에는 갚지 못할 빚만 산더미 같다."

루쿨루스의 동시대인으로 당시 가장 부유한 로마인이었던 크라수스(Crassus)는 셀 수 없이 많은 임대주택을 소유했다. 그의 재산의 대부분은 화재와 전쟁으로 모은 것이었다. 사람들의 불행은 크라수스에게 탐욕스러운 수입의 원천이 되었다는 점이었다. 로마의 장군이자 정치가였던 술라(Sulla)가 도시를 정복한 후에 자신에게 죽임을 당한 사람들의 재산을 경매에 내놓았을 때, 크라수스는 그것을 수령하거나 사기를 거부하지 않았다. 그는 늘어만 가는 로마 시 특유의 고민거리를 알아차렸다. 집들이 그 크기와 무게 때문에 불에 타고 무너지는 것을 보자, 그는 건축 일에 종사했던 노예들을 샀다. 자신이 모은 노예의 수가 500명이 넘자 그는 불타버린 건물이나 그 옆 건물들을 구입했다. 원래 소유주들은 무서워서, 또 얼마 안 되는 돈이라도 받고 싶어서 집을 팔 수밖에 없었다. 그렇게 해서 로마 시의 상당 부분이 그의 손에 들어갔다.

지방과 시골에서 밀려드는 주민을 수용해야만 했던 후기 공화정 시대에는 일종의 로마식 임대 아파트인 '인술라'가 등장했다. 도로 주위를 둘러싼 주택블록인 인술라는 최고 10층 높이의 건물이었다. 1층에는 대개 상점과 공장이 있어 도로를 향해 열려 있었고, 외부 계단을 통해 서로 연결된 위층들은 작은 공간으로 분할된 숙소였다. 팔라틴 언덕의 '리비아의 집'에 있는 프레스코화에는 여러 층의 집들에 둘러싸인 당시 로마의 거리가 묘사되어 있다. 층을 이룬 테라스의 모습도 볼 수 있다. 건물 전면은 많은 문과 창문으로 되어 있으며 주두(柱頭)를 장식한 기둥과 몰딩 기법(기단, 문설주, 주두, 아치 등

팔라틴 언덕에 있는 리비아의 집, 타블리눔(응접실)

의 모서리나 표면을 밀어서 두드러지거나 오목하게 만드는 장식법 ― 옮긴이)으로 꾸며졌다.

인술라의 숙소는 비좁고 불결했으며 저급한 건축자재로 인해 붕괴 위험이 높아서 살기에 매우 불편했다. 당시 로마의 아주 세련된 주거 기준 및 생활 기준은 전혀 찾아볼 수 없었다. 물은 거리의 우물에서 길어와야 했고 그나마 직접적인 도관은 1층에만 있었다. 변소는 위로 올라가는 계단이나 층계참에 있기는 했지만 대부분은 클로아카 막시마(로마 계곡의 배수를 위해 기원전 578년에 땅 속에 매설한 하수로 ― 옮긴이)에 전혀 연결되지 않았다. 난방과 요리도 어려웠다. 로마의 날씨는 추웠는데 창문의 열린 부분을 유리로 막는 일도 드물었고, 있는 것이라고는 이동 가능한 숯냄비와 작은 난로뿐이었다. 층수가 높을수록 임대료는 쌌지만 주거는 더욱 불편했다. 천장이 너무 낮아서 제대로 서 있을 수도 없었기 때문이다.

이 시대의 주거 건축물은 돈벌이가 되는 투기 대상이었다. 크라수스 같은 건물 임대 사기업자들은 붕괴 위험이 높아 허물어질 듯한 집을 마구 지어 터무니없는 이익을 챙겼다. 점점 더 작은 집에 점점 더 높은 임대료를 부과한 것이다. 그래서 로마 사람들은 하물며 야생동물도 들판이나 공중에서 그들의 동굴과 은신처를 가지는데, 이탈리아를 위해 싸우고 죽어갈 인간들은 아무것도 소유하지 못한다는 불평을 쏟아내곤 했다.

도미티안 황제 시대 로마의 도덕적 타락을 날카로운 위트와 열정적인 분노로 묘사했던 로마의 풍자시인 유베날리스(Juvenalis)는 자신의 작품에서 로마의 주거 형태를 기술했는데, 그의 묘사는 후기

공화정의 상황을 정확하게 보여준다. 유베날리스는 작은 도시로 이주할 것을 절실하게 권고했다. "화재가 일어나지 않는 곳, 밤에도 공포에 휩싸이지 않는 곳에서 살아야 한다." 로마에서 어두컴컴한 구덩이에 살면서 지불하는 일 년치 임대료면 소도시에서 호화로운 집을 살 수 있다는 것이다. 더구나 더 안전하게 생활할 수 있으며, 화재에 대한 걱정도 없기 때문이다. 로마는 항상 화마의 공포에 시달렸다. 숯냄비, 양초와 횃불은 항상 위험요인이었고, 불을 끄기 위한 물도 부족했기 때문에 한번 불이 났다 하면 걷잡을 수 없이 번져 나갔다.

화재가 발생하지 않더라도 정역학적 결함과 잘못된 시공 등의 부실공사로 인해 집들은 항상 붕괴의 위험을 안고 있었다. 법률상으로는 주택의 벽이 최고 1.5피트 두께로 규정되어 가능한 한 주거 면적을 최대화하려고 했지만 다듬지 않은 돌로 벽을 쌓을 경우 1층 이상 올릴 수가 없었다. 하지만 도시의 중요성과 무수히 많은 시민들을 생각해 볼 때 로마 시는 가능한 한 많은 주거지를 창출해야만 했다. 따라서 1층만을 가진 집들은 시민들을 충분히 수용할 수 없어서 집을 높이 짓는 방안을 마련해야 하는 상황이었다. 건물이 점점 높아지면서 주거 문제는 해결되었지만 안전성을 포기하는 대가를 치러야 했다.

2세기경이 되어 건물의 벽을 강화하고 벽돌로 외벽을 덮었음에도 불구하고 집들은 계속 무너졌다. 유베날리스는 이렇게 토로한다. "하지만 우리는 상당 부분 허약한 버팀목에 의지하는 도시에 살고 있다. 주택 관리인이 붕괴를 막는 유일한 수단이다. 그는 오래된 균

열을 수리할 때마다 계속 무너질 위험이 있는데도 우리에게는 조용히 자라고 말한다."

그들이 정말 잠을 잘 잤는지는 의문이지만 건축주와 건물 소유주들은 대개 편안한 밤을 보냈을 것이다. 그 사실은 우리가 가장 잘 알고 있는 고대인 키케로가 — 그가 쓴 편지는 아직까지 780통이나 남아 있다 — 잘 말해준다. 기원전 44년 4월 18일 루크리네 호숫가의 푸테올리에 있는 별장에서 키케로는 친구인 아티쿠스(Atticus)에게 보낸 편지에서 다음과 같이 쓰고 있다.

"두 채의 바라크가 무너졌고 나머지 것들도 균열이 생겼네. 그 때문에 임차인들뿐만 아니라 쥐새끼들까지 살 곳을 찾는 형편일세. 세상 사람들은 이것을 불행이라고 말하지만 내게는 불편한 것이 없다네. (……) 정말이지 이런 사소한 일들이 무슨 상관이란 말인가! 어쨌든 나는 베스토리우스의 충고와 지침에 따라, 피해가 발생하더라도 결국은 어떤 것이 샘솟듯 나온다는 원칙에서 새로 건물을 지었네."

붕괴나 화재와 함께 '밤의 공포' 역시 매우 위협적이었다. 즉 위에서 떨어지는 지붕의 벽돌조각, 창문에서 내던지는 물건들, 약탈과 도적질 등이 그것이다. 그래서 로마에서는 유언장을 만들어놓지 않고 저녁식사를 하러 나가는 것은 경솔한 일이라는 말이 유행일 정도였다. 하지만 외출하지 않는 사람들 역시 공포스럽기는 마찬가지였다. 그들은 잠을 자지 못해 병들어 죽어갔다. 끊임없는 마차 소리, 도시 전체에 가축 떼를 몰고 가는 소리 등 미칠 듯한 소음 때문이었다. 로마에서 잠잘 수 있으려면 아주 부자가 아니면 안된다고 말할

정도였다.

이렇게 로마의 밤을 소음천국으로 만든 것은 카이사르의 지시였다. 로마의 도로망이 늘어가는 교통량을 더 이상 감당할 수 없다는 점이 분명해지자 카이사르는 교통 분산을 명령했다. 일출부터 일몰까지 도로는 보행자, 말을 탄 사람, 가마와 들것을 탄 사람에게만 허용되었고, 밤에는 마차나 짐 운반용 짐승을 몰고 가는 사람만 다닐 수 있게 한 것이다.

황금시대, 팍스 아우구스타

주거시설과 공공건물을 개선하기 위해 대규모 개축 및 신축 프로그램을 계획한 것은 이미 카이사르 시대부터였다. 그러나 카이사르의 후계자인 아우구스투스(기원전 63~서기 14) 시대에 와서야 황제의 친구이자 사위 아그리파(Agrippa)가 새로운 건축사업을 시작했다. 기원전 33년 공공건물 담당 안찰관 직에 오르면서 아그리파는 즉각 도시 기반시설 개혁과 공공건물 신축에 돌입했다. 비록 전쟁에서 이겨 획득했던 자기 재산을 사용하기는 했지만 말이다. 그는 사실 위대한 총사령관이자 조직 통솔자였다.

아그리파는 도로를 보수하고 배수관을 정화했다. 로마의 저술가 카시우스 디오(Cassius Dio)가 전하는 바에 따르면, 그는 직접 보트를 타고 고대 로마의 거대한 배수관이며 현재까지 도시 하수 시스템의 일부로 남아 있는 클로아카 막시마를 통해 티베르 강까지 갔다고 한

다. 아그리파는 식수 관리 시스템을 정비하고 확충했다. 멀리 떨어져 있는 산으로부터 맑은 물이 수도의 개인 집까지 공급되었다. 식수 관리는 티볼리 지역부터 로마까지 이르렀다. 아쿠아 베르기네 (Aqua Vergine)라고 불렸던 이 시스템은 오늘날까지 트레비 분수 등 로마의 유명한 분수에 흘러들어가는 물을 공급한다. 로마의 건축가 비트루비우스 역시 이 건설작업에 참여했다.

아그리파는 특히 일반인들이 이용할 수 있는 새로운 정원, 다리, 문화시설과 여가시설을 만들었다. 이런 시설들 중 가장 큰 것은 마르스 평원에 있었던 것으로, 공중목욕탕, 산책로, 공놀이장, 체육관, 마사지실, 콘서트나 강연 및 공연을 위한 건물, 도서관, 전시실, 상점, 인공호수를 갖춘 커다란 공원 등이 있었다. 이런 건축물들로 인해 평민 출신이었던 아그리파는 큰 명망을 얻었다. 오랜 병상생활을 거쳐 그가 때이른 죽음을 맞이했을 때, 아우구스투스는 직접 조사 (弔辭)를 낭독하고 마우솔레움 아우구스티(아우구스투스 황제를 위한 대규모의 분묘시설 — 옮긴이)에 매장하여 매년 그의 명예를 기리는 공연을 하도록 지시했다.

아그리파가 기반시설과 여가시설을 담당했다면, 아우구스투스는 아우구스투스 포룸(Augustus Forum)과 같은 사교활동용 건물과, 특히 신전 건립과 개축에 전념했다. 이런 건축물들은 프린켑스(Princeps, 로마 제정 초기의 황제를 일컫는 말. 라틴어로 '제1인자'라는 뜻 — 옮긴이) 의 렐리기오(religio)를 표출한 것이었다. 제식의 존중과 행사를 의미했던 렐리기오는 고대 로마의 가장 중요한 미덕 중 하나로 국가의 안녕을 위한 기본 조건으로 여겨졌다.

아그리파가 죽은 후 아우구스투스는 그의 역할까지 수행했다. 범람을 예방하기 위해 티베르 강둑을 축성하고 강바닥을 넓히고 정화했으며, 도로를 만들고 포장했다. 그는 또한 도시를 분할하여 공공질서와 안전 유지를 담당하는 책임자를 지정했다. 임대주택의 최고 높이를 20미터로 규제하고 불량한 자재 사용을 금지했다. 초소와 피난소인 비길레스(vigiles)를 창설해서 처음으로 소방과 경찰 업무를 담당하게 한 것도 아우구스투스의 업적이다.

아우구스투스의 오랜 통치 기간 중에 건설한 모든 것은 『업적기(Res Gestae)』에서 찾아볼 수 있다. 아우구스투스가 74년에 걸쳐 서술한 이 사료는 앙카라에 있는 '아우구스투스로마 신전'의 벽에 보존되어 있다. 기념비적 문체와 일인칭 형식은 고대 이집트의 비문을 연상케 한다. 다음 글을 읽어보자.

카피톨 신전과 폼페이우스 극장, 이 두 건축물은 비록 내 이름을 새겨넣지는 않았지만 내가 직접 대규모로 재건한 것이다. 오래되어

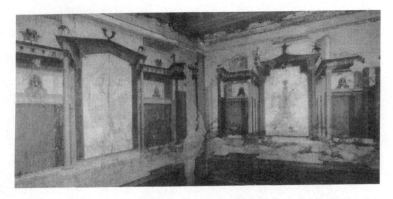

아우구스투스의 주택 실내 전경, 로마

여러 군데 망가진 상수도망 역시 새롭게 보수했으며 마르키아라고 불리는 도관도 새로운 수원을 끌어대어 두 배의 저장능력을 갖추 도록 만들었다. 카스토르 신전과 사투르누스 신전 사이에 위치한 포룸 율리움(Forum Julium)과 바실리카(로마시대 법정, 상업거래소, 집 회장, 궁정 등에 사용된 직사각형 평면의 공공건축 — 옮긴이), 내 아버 지가 착공해서 공사 막바지에 있던 건축물들 역시 완성했다. 또 이 바실리카가 화재로 인해 파괴되자 설계를 확대하고 내 아들들 이 름으로 새롭게 공사를 시작했다. (……) 원로원의 결의에 의거해서 로마에 있는 82개의 신전을 복구하기도 했다. 내가 여섯번째로 집 정관이 되었을 때였다. 그 시점에서 개선이 필요한 신전은 하나도 빼놓지 않았다. 일곱 번째 집정관 재임 기간 중에 나는 로마에서 아 리미눔까지 이르는 도로 '비아 플라미니아'를 손질했으며, 물비우 스 다리와 미누키우스 다리를 제외한 모든 교량을 보수했다.

로마, 이탈리아, 그리고 그 밖의 지방에서 추진한 아우구스투스의 광범위한 건축사업은 품격을 위한 기능을 넘어서 노동 창출을 목표 로 했다. 증가 추세인 사회복지 수여자들 — 적어도 로마 인구의 3분 의 1, 어쩌면 절반에 이르는 사람들이 직접적으로나 간접적으로 공 공 구호물자로 살았다 — 을 더 이상 늘리지 않기 위해서였다. 언젠 가 한 발명가가 아우구스투스를 찾아와 무거운 건축자재를 로마의 언덕 위까지 쉽게 운반할 수 있는 새로운 기중기 모델을 제안했는 데, 아우구스투스는 이 발명품을 사기는 하지만 사용하지는 않겠다 고 밝혔다. 건설 노동자들을 계속 고용하지 않으면 사회복지 프로그 램 대상자 수가 더욱 늘어날 것이기 때문이었다.

그러나 아우구스투스 건설 활동의 가장 큰 목표는 로마를 정치적 의미에 걸맞은 웅장한 모습으로 형상화하고 미화하며 합목적적인 공간을 창출하는 일이었다. 로마 황제들의 전기작가인 수에톤 (Sueton)이 전하는 바에 따르면 이 일은 성공한 것으로 보인다. 당시 외견상 세계 통치라는 권위에 부합하지 않았고 화재와 홍수가 수없이 일어났던 수도 로마를 아우구스투스는 아주 탁월한 방식으로 개조했다. 그렇게 해서 그는 결국 명성을 얻을 만한 황제가 되었다. "나는 벽돌로 만든 도시를 물려받았으나 대리석으로 만든 도시를

아우구스투스의 원형 무덤, 로마

남겨주노라."

가장 중요한 건축사업이었던 아우구스투스 포룸은 도심을 장엄한 모습으로 새롭게 형상화하는 데 크게 기여했다. 새로운 포룸의 중심은 주랑으로 둘러싸인 포피움 신전이었다. 신전 양옆으로는 반원형의 거대한 홀이 연결되어 있었는데, 이것은 공식적인 의식을 위한 집회 장소나 강연장으로 사용되었다. 주랑 홀과 사이드 홀의 벽감에는 과거 로마의 위대한 남성들의 조각상을 세웠다. 아우구스투스가 한 칙령에서 밝혔듯 이 조각상들은 자신과 후계자가 항상 본받을 수 있는 모범적 인물을 모델로 한 것이었다.

아우구스투스는 로마제국을 더 이상 확장이 아니라 안정을 필요로 하는 나라라고 생각했다. 그가 창출한 평화, 즉 '팍스 아우구스타'는 아우구스투스 고전의 황금기라는 새로운 시대를 열어주었다. 새롭게 조성된 도시 로마는 세계 통치와 문화적 패권이라는 요청 ― 이미 아우구스투스 시대에 반박할 수 없었던 요청 ― 을 강력하게, 그리고 눈부시게 재현했다.

그러나 세계 통치와 식민지의 번영은 로마 사회의 간과할 수 없는 퇴화현상으로 이어졌다. 아우구스투스는 지도층의 끝없는 소유욕을 제한하고 프롤레타리아 계층의 생필품을 둘러싼 다툼을 방지하기 위해 법과 여러 조치를 마련했고, 당시 로마 사회의 무절제를 고대 로마식 미덕으로 이끌고자 했다. 고대 로마의 미덕이야말로 로마의 세계 통치를 가능하게 만든 것이기 때문이다.

아우구스투스 자신이 좋은 본보기였다. 그는 팔라틴 언덕 위의 별장에서 아주 소박하게 살았다. 40년 넘게 황제는 여름이나 겨울이나

똑같은 침실에서 살았다. 그리고 누구에게도 방해받지 않기 위해서 높은 지대에 작은 집을 짓도록 했다. 그는 거대하고 화려한 궁전을 견딜 수 없었다. 조카딸 율리아가 지은 사치스럽고 화려한 시골 별장을 그런 이유로 허물어버렸고, 그 자신의 집은 조각상과 그림 대신에 회랑과 정원, 골동품과 희귀품으로 장식했다.

고대 로마의 소박함으로 회귀하라고 경고하는 사람들 중에는 로마 시인 호라티우스(Horatius)를 꼽을 수 있다. 그는 당당하고 화려하게 성장(盛裝)한 로마보다는 사비나 산의 작은 농가에서 사는 소박한 삶을 더 좋아한다고 말했다. 그러나 대도시 주민의 다수는 그런 대안을 염두에 두지 않았다. 그들은 시골로 돌아가고자 하지 않았으며 호화롭고 안락한 상류사회 생활, 즉 국가의 보조를 받아 낭비하고 향유하는 삶을, 어쨌거나 고대 로마의 미덕과 윤리에서는 멀리 떨어진 삶을 동경했다.

잔혹한 건축주 네로의 폭정

네로 황제(37~68) 역시 고대 로마의 미덕과 윤리에서 거리가 멀기는 마찬가지였다. 그는 밤마다 무장한 무리와 함께 로마 시내를 다니면서 죄없는 시민들을 습격하곤 했다. 64년 로마가 불에 탔을 때는 화재를 구경하기 위해 지방에서 특별히 올라왔다고 한다. 그는 높은 탑에 올라가 트로이의 멸망을 노래하면서 현재와 과거의 불행을 비교했다고 전해진다.

또다른 전설에 따르면 네로는 네로폴리스라고 불릴 새로운 도시를 건설하기 위해, 혹은 단지 새로운 왕궁을 지을 자리를 확보하기 위해 직접 불을 질렀다고도 한다. 또 자신에 대한 의심에서 벗어나기 위해 국민들이 미워하는 기독교인들에게 방화의 책임을 물어 잔혹하게 고문했다.

6일 낮과 7일 밤 동안 시내 대부분을 전소시킨 화염이 수그러들자

네로는 새로운 왕궁을 짓도록 명했다. 로마 역사가 타키투스가 전하는 바로는, 오래전부터 일반적으로 사치품을 대표했던 보석과 금보다는 잘 조성된 녹지시설과 연못이 더 큰 경탄을 불러일으켰다고 한다. 이 왕궁은 활짝 열린 지면 위로 광활한 숲이 펼쳐지는 곳으로, 마치 사람이 살지 않는 미지의 장소 같았다. 이 건물의 감독 및 설계는 세베루스(Severus)와 켈레르(Celer)의 손에 맡겨졌다.

창의력과 대담성을 모두 갖춘 그들은 자연이 거부했던 것을 예술로 이루고자 했으며 프린켑스의 재물을 모두 탕진했다. 황폐한 해안을 따라서든 산악지역을 관통해서든 아베르누스 호수부터 티베르 강 하구까지 배가 다닐 수 있는 운하를 만들겠다고 약속했기 때문이다. 이에 필요한 양의 물을 댈 수 있는 지역은 폼프티니 습지 외에는 없었다. 그 밖의 땅은 바위가 많고 물이 없었으며, 운하를 만들 수는 있을지언정 합당한 근거 없이 너무 많은 대가를 치러야 했다. 그럼에도 불구하고 항상 불가능한 것만을 요구했던 네로는 언제나처럼 강경한 자세로 일단 아베르누스 호수에 굴착을 시작하도록 명령했다. 이 무의미한 시도의 흔적이 아직도 남아 있다.

네로가 자신을 위해 짓도록 한 '도무스 아우레아'라는 이름의 이 왕궁은 엄청난 크기의 건축물이었다. 50헥타르의 땅 위에 건물, 정원, 공원, 온천, 인공호수가 펼쳐져 있었다. 왕궁 내부만 해도 방이 150개가 있어서 으리으리한 접견실, 거실, 관리실 등으로 쓰였다. 그중에는 10미터 높이의 팔각형 홀도 있었는데, 거기서 네로는 회전할 수 있는 무대 위에 방문객들을 올려놓고 노예들로 하여금 꽃잎을 뿌리도록 했다. 입구의 홀은 아주 웅장해서 35미터 높이의 네로의 거

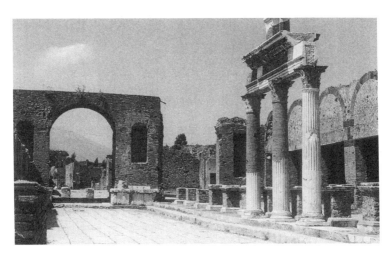
네로의 아치, 폼페이의 포룸, 폼페이

상이 서 있을 정도였다. 건물 전체의 크기도 엄청나서 세 개의 열주로 구성된 홀은 길이가 1,480미터에 이르렀다. 또 바다처럼 넓은 호수가 건물을 둘러쌌다.

도시를 표현한 건물 외에도, 포도나무를 심은 밭과 울창한 숲이 있는 가축용 초지가 교대로 나타나는 시골도 있었다. 거기에는 여러 종류의 가축과 야생동물이 뛰어놀았다. 건물 안의 모든 것은 금, 보석, 진주모 등으로 만들어졌다. 식당에는 상판을 상아로 만든 식탁이 있었는데, 이것은 꽃을 떨어뜨려 뿌리도록 움직일 수 있었다. 좋은 향기가 나는 물을 손님들 위로 뿌리기 위한 관도 설치되어 있었다. 중앙 식당 홀은 둥근 모양이었고, 홀의 천장은 마치 우주처럼 밤낮으로 쉬지 않고 돌아갔다. 욕탕에는 바닷물이나 알불라 계곡에서 끌어온 물을 공급했다. 이 호화로운 건물이 완성된 후에 황제는 자

신의 만족감을 표현하기 위해 단지 이렇게 말했다고 한다. "이제야 마침내 인간답게 살게 되었구나."

이 웅대한 기획을 위해 네로는 착취, 박해, 살해 등을 통해서 재정을 확보했다. 대개 부유한 희생자의 재산을 빼앗았고 신전 보물을 약탈하기도 했다. 당연한 결과로 로마를 비롯한 이탈리아의 지방 도시들은 자원이 고갈되고 폐허가 되었다. 외출하는 일이 드물었던 네로는 ― 그는 모두를 미워하여 자신의 궁 안에서만 살았다 ― 당연히 목숨이 위태롭다는 공포를 느끼고 의심이 가는 사람이면 누구든 잔인하게 고문해서 죽였다.

결국 14년 동안의 폭정 끝에 그는 원로원에 의해 국가의 적으로 천명되었다. 네로는 공황상태에 빠져 로마를 탈출해서 ― 전적으로 자발적이지는 않았지만 ― 68년 6월 9일 목숨을 끊었다. 그가 죽으면서 남긴 마지막 말은 "내 안에서 예술가가 죽어가노라"였다. 후세가 전혀 공감하지 않는 평가였다. 건축가 알베르티는 네로가 건설했던 모든 것은 금과 보석으로 장식되어 있어 비난받아 마땅하다며 "네로는 사람이 결코 할 수 없는 일만을 떠올리는 아주 기이한 건축가들에게만 일을 맡겼다"고 말했다.

그러나 서기 2세기 전반 로마에서 살았던 다마스쿠스 출신의 아폴로도루스(Apollodorus)의 착상은 결코 기이한 것이 아니었다. 그는 고대 세계의 가장 중요한 건축가 중 한 사람으로 평가받고 있다. 아폴로도루스는 황제 트라야누스의 총애를 받으며 전투를 따라다녔고, 황제를 위해 수많은 군사용 및 민간용 건축물을 세웠다. 로마에 있는 트라야누스 포룸과 오데이온, 그리고 도브레타의 도나우 다리

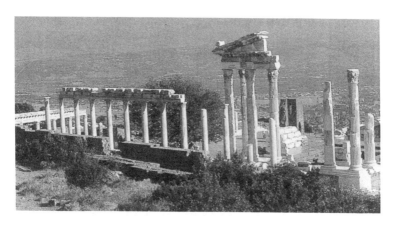

트라야누스 신전, 페르가몬, 터키

가 바로 그가 만든 것이다.

트라야누스 황제는 로마 카이사르 가운데 가장 훌륭한 인물로 꼽혔고 — 적어도 후세의 원로들은 새로운 황제가 등극할 때 이렇게 큰 소리로 외쳤다. "그대가 아우구스투스보다 더 행복하고 트라야누스보다 더 훌륭하기를!" — 건축 활동에 열심이었다. 그는 국가의 살림을 양심적으로 다스린 사람으로, 너무 경비가 많이 드는 건축물은 세우지 말고 재료가 충분한 것에만 만족해야 한다는 칙령을 내리기도 했다. 하지만 언제나 건축 활동에 자극제가 되기를 주저하지는 않았다. 특히 당시 비시니아의 총독이었던 소(小) 플리니우스는 트라야누스가 자신에게 새로운 기획을 하도록 만든 것은 탁월한 일이었다고 생각했다.

그 예를 들어 소 플리니우스는 이렇게 쓰고 있다. "한 가지는 확실히 말할 수 있다. 이용가치나 미적 측면에서 이 시대에서 최고로 가

치 있는 건축물이다." 트라야누스의 주목을 받으리라고 확신하고 한 말이었다. 어느 날 플리니우스는 물건 수송 방법을 개선하기 위해 니코메디아에 있는 한 호수를 바다와 연결하여 운하를 건설하겠다는 안을 제출했다. 트라야누스는 사려 깊은 태도를 보이며 이렇게 답했다. "이 호수를 바다와 연결하겠다니 아주 흥미로운 생각이오. 하지만 먼저 철저한 조사를 해야만 할 것이오."

트라야누스가 죽은 후에 아폴로도루스는 공개적인 의견 표명과 부정적인 비판으로 인해 트라야누스의 후계자인 하드리아누스 황제의 노여움을 샀다. 자신의 풍부한 지식과 다양한 재능을 자랑스러워했던 하드리아누스는 문학을 연구하고 시를 지으며 모형을 만들고 그림을 그렸다. 전쟁이나 평화에 관한 것 중에 자신이 알지 못하는 것은 아무것도 없다고 선언하기도 했다. 특정 분야에 탁월한 사람들에 대한 그의 질투심은 끝이 없어서 그들을 없애버리는 일도 드물지 않았다. 그의 질투는 아폴로도루스에게도 적용되었다.

어느 날 하드리아누스는 자신이 직접 완성한 '비너스로마 신전' 계획을 아폴로도루스에게 보내며 평가를 요구했다. 아폴로도루스의 평가는 일목요연했다. 그는 노대 위에 신전을 지어야 하며 그 옆의 땅은 흙을 파내야 한다고 주장했다. 비아 사크라 거리의 이 신전은 높이 세워서 두드러지게 만들어야 한다는 것이다. 뿐만 아니라 조각상들이 신상안치소의 높이에 비해 너무 크다고 말했다. 자만심에 큰 상처를 입고 화가 난 하드리아누스는 아무것도 아닌 트집을 잡아 아폴로도루스를 추방했고 후에 목숨을 빼앗았다. 그러나 하드리아누스가 복수한 진정한 이유는 따로 있었다. 언젠가 트라야누스

하드리아누스 신전, F. A. 빌랭의 그림, 1824년

가 아폴로도루스에게 공사에 관한 조언을 구할 때 하드리아누스가
자신의 의견을 말하면서 대화를 방해한 적이 있었다. 그러자 아폴로
도루스가 하드리아누스에게 이렇게 말했다. "저리 꺼져라. 머리통
을 치워라. 아무것도 모르는 주제에."

영욕의 역사, 예루살렘 신전

헤로데스(Herodes, 기원전 73?~기원전 4) 시대에 도시에서 가장 인상적인 건물인 예루살렘 신전은 같은 자리에 세워진 세 번째 신전이다. 첫번째 신전은 이스라엘과 유대의 왕인 솔로몬(기원전 965~926)이 8만 명의 석공과 7만 명의 운반 인부, 그리고 페니키아에서 수입한 수많은 수공업자들을 투입해서 7년 만에 완성했다. 이 신전의 설계도는 당시의 전통에 따라 운반 가능한 형태로 구상되었으며, 성경에 따르면 신이 직접 유대인들에게 전해주었다고 한다.

모세는 40일 밤과 낮을 시나이 산에서 보내고 하산한 후 유대인에게 이를 열어보였다. 유대 역사가 플라비우스 요세푸스가 기록한 바에 따르면 신은 "당신이 원할 때마다 아래로 내려올 수 있도록 유대인에게 신의 집을 지으라고" 명했다고 한다. 이 집은 유대인의 편의

도 고려해야 했다. 장래 시나이 산을 다시 오를 필요가 없도록 말이다. 이제 신이 직접 그들의 기도를 들으러 올 것이기 때문이다. 집은 신이 모세에게 제시한 그대로의 크기와 형태로 지어져야 했다. 유대인들은 즉각 일에 착수했다. 그들은 착공에 들어가 건축에 필요한 모든 것 ― 은, 금, 나무, 모직, 양피 등 ― 을 마련했고 건축기술자를 선출해서 신의 명령에 따라 신전을 건설했다.

그들이 어떻게 건축했는지는 구약성서 「열왕기 상」 5~7장을 보면 알 수 있다. 우선 그들은 강철 기둥을 세워 앞마당을 분할했다. 주두(柱頭)는 은으로, 받침대는 금으로 만든, 창끝처럼 뾰족한 모양의 기둥이었다. 기둥에는 고리가 있어 그 사이로 밧줄을 통과시켜 모든 기둥들을 서로 팽팽하게 연결했다. 밧줄에는 면으로 된 장막이 세 면에 걸쳐 걸려 있었는데, 이것은 주두로부터 초석까지 드리워져 있었다. 나머지 한 면인 천막건물 전면에는 대문이 있었다. 문 양쪽에는 입구임을 표시하는 이중 기둥을 세웠고, 대문 위에는 보랏빛 무늬가 섞인 푸른 천으로 장막을 걸어놓았다.

앞마당 중앙에는 동쪽을 향한 오두막 하나를 지었는데, 바깥쪽과 안쪽으로 모두 황금을 입힌 판자로 만든 집이었다. 한치의 틈 없이 서로 정교하게 연결되어 있는 이 판자 각각에는 바닥 쪽에 은으로 된 두 개의 볼트가 있었다. 개개 판자는 앞쪽으로 돌출된 황금고리로 장식되었으며, 고리를 통과한 황금 빗장이 나사로 연결된 판자들을 결합시켰다. 뒷벽에는 모든 판자를 관통하는 막대기 하나가 있어 그 안에 옆벽의 고리들이 꽉 물려 있었다. 오두막 내부는 세 부분으로 나뉘어 있었다. 낭실, 성소, 지성소였다. 이 공간들은 각각 네 개

의 기둥과 기둥 사이로 팽팽하게 펼쳐진 두루마리로 분리되었다. 오두막 바닥은 커다란 양탄자로 덮여졌고, 지성소에는 나무로 만든 성패가 있었다.

솔로몬은 이 유목민족의 요구에 부합하는, 운반 가능한 신전의 기본 특성을 예루살렘에서도 그대로 유지했다. 그의 신전 역시 앞마당 내부에 세 개의 공간을 가진 바실리카였다. 두 개의 주된 공간을 U자 형태의 3층 건물이 둘러싸고 있는데, 이 3층 건물의 공간들은 남쪽으로 난 문을 통해 외부와 연결되었고, 끝에 있는 계단을 통해 위층으로 올라갈 수 있었다. 직사각형 석재와 히말라야 삼나무로 만든 이 신전은 매우 컸고 「열왕기 상」의 내부시설 묘사에 따르면 상당히 화려한 모습이었다. 벽들은 위부터 아래까지 히말라야 삼나무로 만든 널빤지를 입혔고, 바닥은 실측백나무로 마루를 깔았다. 여기저기 화초를 꺾어 장식했으며 모든 것을 황금으로 덮었다.

솔로몬 신전은 왕궁 내부에 위치한 것으로 단순히 값비싼 왕궁 신전 이상의 것이었다. 그것은 지상에 있는 신의 집으로 종교의 중심이었고, 신의 이름을 경배하기 위해 지구상 먼 곳에서 찾아올 모든 사람을 위한 곳이었다. 또한 유대 왕국의 국가적 구심점이며 민족동맹을 상징하는 오래된 성소, 즉 법패가 모셔진 장소였다. 나아가 신전은 신생국에 외교적 명망을 창출해 주고 솔로몬의 내부 통치를 공고히 해줄 상징적 건물이기도 했다.

당시가 불안한 전쟁시대라는 점에 비추어보면 솔로몬 신전은 놀라울 정도로 오랫동안 무사히 남아 있었다. 따라서 유대인들이 도시와 신전은 여호와의 특별한 보호를 받고 있으므로 파괴될 수 없다고

믿었던 것도 이상한 일은 아니다. 이런 신앙에 충만해서 유대인들은 두 번이나 바빌론의 지배에 대항했다. 기원전 597년 처음으로 바빌론이 도시를 점령했을 때에도 그들은 신앙심을 발휘하여 '단지' 신전 보물과 왕궁 보물, 그리고 수천 명의 주민들만을 공물로 바쳤다. 하지만 10년 후인 두 번째 점령 시에는 예루살렘이 파괴되었고, 신전과 왕궁은 불타 무너졌으며 집들은 폐허가 되었고 전체 민족이 바빌론으로 강제 이주 해야 했다.

50년 후에 페르시아의 키로스 왕은 유대인이 팔레스타인으로 귀향해서 그들의 신전을 재건하도록 허락했다. 심지어는 바빌론 왕 네부카드네자르는 한때 예루살렘의 신전에서 약탈해 온 총 5,400개의 금은 집기를 돌려주기도 했다. 유대인들은 곧바로 귀향해서 두 번째 신전을 세우기 시작했다. 그러나 공사의 진척은 지지부진했고 예언자들은 수차례 공사를 중단하라고 경고하기까지 했다.

신전은 기원전 515년에야 축성되었다. 첫번째 신전과 비교해 볼 때 매우 빈약한 신전이었다. 처음 신전을 아직 기억하고 있던 노인들은 그들의 행복했던 한때와 첫 신전의 광채를 생각하며 깊은 슬픔에 빠졌고 탄식과 눈물을 거두지 못했다. 반면 많은 국민들은 다시 신전을 갖게 된 것에 만족하고 이전의 일들은 생각하지 않았다.

헤로데스가 — 기원전 40년 로마에 의해 유대의 왕으로 추대되어 — 기원전 19년 기존의 신전을 철거하고 새로운 신전을 건립하기로 결정했을 때의 상황은 이랬다. 새롭게 지을 신전은 유대인들이 지금까지 가져보지 못했던 가장 크고 화려한 것이어야 했던 것이다. 헤로데스는 이 일을 행동으로 옮기기 전에 유대 민족에게 자신의 결정

을 알렸다. 그는 국가의 외교적 안정과 경제적 번영을 환기시키면서 자신이 나라 전체에 건립한 수많은 건물들을 언급했다. 신전의 신축으로 이제 그의 노력은 정점에 이를 것이었다. 정치 상황과 경제 번영이 이를 가능하게 해주었기 때문에, 최소한 솔로몬 왕 시절의 신전과 동등한 정도의 새로운 신전이 건립되어야 한다는 것이었다.

유대 신앙을 경외하며 유대 민족을 위해 참여하겠다는 내용의 연설을 통해 헤로데스는 자신의 명망을 높이는 동시에 유대인의 지지까지 얻고자 했다. 아직까지 유대 민족은 그를 잔인하고 난폭한 벼락출세자로 여겼고 특히 그가 비유대인 혹은 기껏해야 절반만 유대인이라는 점을 문제 삼았다. 그가 로마와 가졌던 긴밀한 관계로 인해 로마-헬레니즘 문화에 경도되어 있다는 점을 비판하며 그에게 호의를 보이지 않아왔던 것이다.

헤로데스의 계획은 그 목적을 달성하는 데 실패했다. 유대인들은 그가 고지한 신전 신축에 환호하기는커녕 두려워하고 경악했다. 요세푸스는 이렇게 기술했다. "그들은 계획이 실행 불가능하다고 여겼기 때문에 결코 즐거워하지 않았다. 오히려 우려의 목소리를 높였을 뿐이다. 즉 신전을 허물기만 하고 새 신전을 완성하지 못할 것을 걱정했다." 그들은 또한 기존의 신전을 철거함으로써 신의 집과 지성소를 모독할 수 있다는 점도 두려워했다. 그러나 헤로데스는 자신의 계획을 철회하지 않았다. 그는 크고 화려한 신전을 지으면 마침내 동의와 경탄을 얻으리라고 기대했다.

그가 세운 신전과 거기 속하는 지역은 광대했다. 15헥타르의 면적에 — 당시 예루살렘 전체 면적의 15퍼센트에 달했다 — 장벽으로

둘러싸인 신전 지역이 형성되었다. 신전 자체도 장벽으로 둘러싸여 있었고, 이 장벽 내부에는 열두 개의 계단을 올라가 3미터 높이의 평지에 있는 '여성의 문'과 '순수와 정의의 문'이 '기도의 마당'으로 가는 입구를 형성했다. '기도의 마당' 끝에는 반원형의 연단 위에 제물과 공물을 드리는 곳이 있었고, 그 아래에는 예배에 사용하는 거대한 제단과 청동 수반을 갖춘 '사제의 마당'이 있었다. 헤로데스는 비록 솔로몬 신전의 크기와 영화를 능가하고자 했지만 예부터 전해오는 전통 — 낭실, 지성소, 성소의 세 부분으로 나뉜 바실리카형 신전 — 에 의거해 설계했고 마당, 주랑, 스토아(Stoa, 고대 그리스 건축 특유의 열주랑 — 옮긴이) 같은 로마-헬레니즘적 요소를 덧붙임으로써 새로운 건축양식과 과거의 건축양식을 능숙하게 결합했다.

신전은 단단한 백색 대리석으로 지어졌다. 약 25엘렌 길이에 8엘렌 높이, 12엘렌 폭이었다. 왕가의 주랑처럼 신전 전체가 양쪽으로 조금 낮고 가운데는 약간 높아서 몇 스타디온 떨어진 곳에서도 분명히 볼 수 있었다. 특히 바로 건너편에 살고 있는 사람이나 신전을 향해 가는 사람에게는 더욱 두드러지게 보였다. 위쪽에 받침횡목이 있는 입구의 문들은 성소 내부처럼 자줏빛 꽃과 기둥 무늬를 짜넣은 다채로운 색깔의 휘장으로 장식되었다. 성벽 아래쪽으로는 황금 포도송이를 밑으로 늘어뜨려 놓았다.

그렇게 값비싼 재료를 많이 사용했다는 것만으로도, 극도로 화려하고 기교에 넘치는 건축 작품을 보는 것은 놀라움을 유발했다. 신전 전체를 둘러싼 것은 엄청나게 큰 주랑이었다. 주랑은 신전 건물과 잘 어울렸고, 이전 건물보다 훨씬 화려한 모습을 창출하는 데 일조했다.

전체적으로 보아 누구도 신전을 그렇게 장엄하게 장식할 수는 없으리라는 인상을 주었다.

이렇듯 거대하고 화려한 새 신전이 완성되었음에도 불구하고 헤로데스는 기대했던 유대인의 인정을 받지는 못했다. 그들은 헤로데스가 열심히 일해서 공사가 그렇게 빨리 끝날 수 있었다는 사실에 기뻐하고 신에게 감사를 드렸지만, 헤로데스의 업적을 헐뜯기 위해 전 공사 기간 중 밤에만 비가 내려 작업이 중단되지 않았다는 소문을 퍼뜨렸다. 이 점에 대해 요세푸스는 우리에게 생생히 전해준다. 그는 "신이 우리에게 현현하는 다른 모든 것들을 유심히 살펴본다면" 신전 공사에서 신이 직접적으로 도움을 주었다는 것은 전적으로 개연성 있는 일이라고 말한다.

헤로데스는 예루살렘에서뿐만 아니라 자신의 영향력이 미치는 모든 곳에서 폭넓은 건설 활동을 펼쳤다. 도시를 건설하고 파괴된 건물을 재건했다. 체육관, 극장, 주랑과 신전 등 거대한 건축물을 세웠다. 그의 위대한 전범은 위대한 양식의 건축주였던 아우구스투스와 아그리파였다. 그들 역시 헤로데스를 높이 평가했다. 특히 아그리파는 헤로데스를 아우구스투스 다음으로 최고의 친구라고 명명하기도 했다. 그들 모두는 단일한 로마-헬레니즘 평화제국이라는 이념하에서 일종의 영혼의 유사성을 견지했다. 그들의 왕성한 건축 활동도 그런 사상의 표현이었다.

정치적 적은 물론이고 가까운 친구까지도 많이 죽였던 헤로데스는 유대 문헌과 역사가들이 기술했던 것처럼 잔혹한 본성의 소유자로서 폭정을 펼쳤다. 그러나 그는 또한 정치적 능력이 탁월했고 문

화적으로도 시대의 정점에 있었다. 적어도 그는 문제가 많은 다민족 국가를 30년 이상이나 통치하고 경제적인 안정과 문화적인 황금기를 이끌어가는 데 성공했다. 헤로데스는 알렉산드로스를 이상적인 지배자로 보았기 때문에 폭넓게 사유하고 계획하며 행동하려고 노력했다. 알렉산드로스와는 달리 그는 어떤 식으로든 신적인 혈통을 꾸밀 수도 없었고, 평화로운 황금시대를 통치했기 때문에 정복과 승리를 맛볼 수도 없었으며, 자기 소유의 나라가 로마에 외교적으로 의존해야 한다는 점 때문에 행동에 제약이 있었다. 헤로데스에게는 오로지 알렉산드로스에게 필적하는 위대한 건설 계획만이 자신의 지배를 합법화하고 표현할 방법이었던 것이다.

헤로데스에 관한 우리의 지식 대부분은 서기 37년에 태어난 플라비우스 요세푸스로부터 나온 것이다. 66년 로마 지배에 대한 항거가 시작되었을 때 아직 유대인 부대의 사령관이었던 요세푸스는 곧바로 로마 편으로 돌아섰다. 그는 나중에 로마에 정착해서 『유대 전쟁사』와 『유대의 고대 유물』을 집필했다. 요세푸스의 정보는 항상 신뢰를 주는 것은 아니지만, 어쨌든 헤로데스에 있어서는 부정적이었다. 그는 헤로데스가 건축물, 특히 예루살렘 신전으로 후대의 명성만을 염두에 두었다는 편견을 갖고 있었다. 즉 "자신의 미적 감각과 기교의 기념물"을 남기기 위해 건축했고 오직 자기 이익만을 생각했다는 것이다. 그렇게 많은 건축물을 남기고 그렇게 엄청난 돈을 낭비한 것은 오직 명예욕 때문이었다고 그는 평가했다.

요세푸스는 화려한 것에 대한 헤로데스의 집착은 전설적이었다고 전한다. 카이사르가 직접 여러 번 언급했듯이 헤로데스의 왕국은

그의 집착에 비하면 너무나 보잘 것 없었다. 욕심대로라면 시리아와 이집트까지 뻗어나가야 했다. 그의 유명한 지배욕과 잔인성과 부정은 자신의 탐욕과 명예욕을 만족시키기 위해 신민을 억압해서 필요한 수단을 마련하는 데만 이용되었다. 물론 그는 유대인의 인정, 혹은 적어도 묵인을 얻기 위해 기근 시에 세금을 감면하고 곡식을 하사하는 등 선정을 베풀려고 노력하기는 했지만, 그것은 오직 목적을 위한 수단이며 계산된 행동이었다는 것이다.

유대 문헌은 헤로데스 개인과 그의 통치를 대부분 부정적으로 언급한다. 신전의 경우처럼 칭찬을 피할 수 없는 경우에도 ─ "헤로데스의 건축물을 보지 않은 자는 결코 아름다운 것을 보지 못한 것이다" ─ 다른 대목에서는 다시 이렇게 제한한다. "신전은 죄 많은 왕에 의해 건립되었다. 신전 건축은 그가 이스라엘의 현자들을 살해한 것에 대한 속죄였다."

기독교 전래 문헌 역시 헤로데스를 우호적으로 평가하지 않는다. 여기서는 예수가 가까스로 위험을 모면했던 저 베들레헴 유아 살해를 헤로데스의 범죄로 간주한다.

이렇게 해서 헤로데스는 유대 전체에 요새와 도시와 항구를 건설하고 예루살렘 신전을 가장 영화로운 모습으로 신축한 위대한 건축주가 아니라 짐승 같은 폭군이자 세상에서 가장 야비한 괴물로 역사에 기록되었다. 그러나 폭넓은 건축 활동의 동기가 무엇이었든 ─ 정치적 계산이든 사치스러운 욕망과 명예욕이든 혹은 로마의 권력자들에게 문화의 담지자이자 헬레네의 친구로서 명망을 얻기 위한 것이든 ─ 그가 남긴 건축물은 헤로데스가 진정으로 디오니소스적

인 창조의 열망을 가진 위대한 양식의 건축주였다는 사실을 증명한다.

헤로데스의 최고 작품인 신전은 헤로데스보다 오래 살아남지 못했다. 서기 66년 유대인들이 로마의 지배에 저항해 봉기했고 신전은 저항의 중심이 되었다. 70년에 벌써 예루살렘과 신전 지역은 로마의 수중에 들어갔다. 신전이 고대 세계 7대 불가사의로 간주되었기에 로마인들은 그것을 파괴하기를 주저했다. 그러나 황제 티투스(Titus)의 의도와는 달리 신전은 곧 화재로 인해 무너졌고 도시 전체와 함께 파편과 재로 변해버리고 말았다. 신전에 관해서는 오로지 서쪽 장벽의 한 부분만이 남아 있는데, 이것은 그때부터 유대의 가장 중요한 성지 중 하나인 '탄식의 벽'이 되었다.

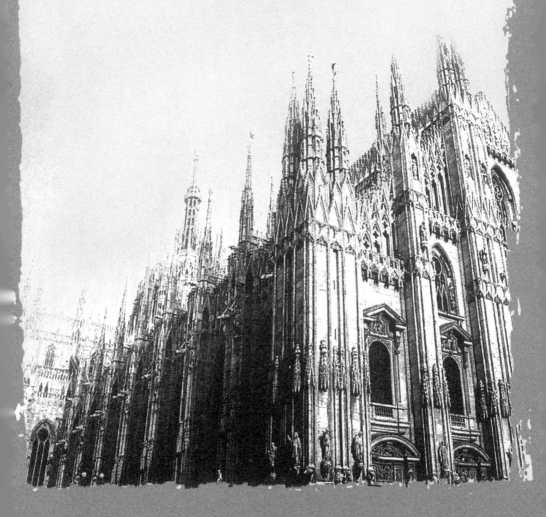

2 권력과 인간

중세와 르네상스

황제의 권력, 하기아 소피아

콘스탄티노플은 6세기경 상업과 문화 및 권력의 중심이자 비잔틴 제국의 찬란하고 경이로운 수도였으며, 황제 유스티니아누스(527~565)는 제국의 위대한 건축주 중 한 명이었다. 비잔틴 시대 위대한 역사가인 프로코피오스(Prokopios)의 저작에서 이같은 사실을 알 수 있다.

프로코피오스는 유스티니아누스 황제의 전쟁사령관이었던 벨리사리우스의 비서이자 법률고문관으로 수많은 전투에 동행했다. 그는 555년경 유스티니아누스 황제의 주문을 받아 제국에서 건립된 많은 건축물들에 관한 책인 『건축기』를 집필했다. 황제는 콘스탄티노플에만 34개의 교회를 신축하거나 복구했는데, 그 중 가장 크고 중요한 것이 신적인 지혜의 교회, 즉 하기아 소피아였다.

하기아 소피아 자리에 있던 이전 건물은 니카 폭동 중인 532년 반

란자들에 의해 화염에 휩싸여 전소되었다. 폭동을 유혈진압하고 6
주가 지나자마자 유스티니아누스 황제는 새로운 교회를 세우기 시
작했다. 황제는 어떤 지출도 꺼려하지 않으면서 전세계에서 전문가
들을 끌어모았다. 그 중에는 프로코피오스의 표현에 따르면, "현재
뿐만 아니라 과거를 통틀어서 월등하게 찬란한 기술을 가진" 트랄
레스의 안테미오스(Anthemios)가 있었다. 유명한 학자 집안 출신으
로 역학과 물리학 및 건축 분야에서 이름을 날렸던 안테미오스와
함께 밀레투스 출신의 수학자 이시도로스(Isidiros)가 일했는데, 그
역시 "유스티니아누스 황제에게 봉사하기에 마땅한 영리한 두뇌"
의 소유자였다. 황제가 그렇게 능력 있는 사람들을 찾아낸 것은 행
운이었다.

교회는 특이한 입지 때문에 장엄한 광경을 연출했다. 소문만 들었
던 사람들은 교회를 직접 보고 믿을 수 없이 놀라며 압도당했다고
한다. 프로코피오스에 따르면, 신의 집은 거의 하늘 끝까지 올라가
면서, 그리고 다른 건물들로부터 자유롭게 둥실 떠오르면서, 하늘
위에서 도시의 나머지 부분에게 인사를 건넨다. "소피아 교회는 자
신이 속한 도시의 장식이지만 그 자체로 도시에 의해 미화된다. 교
회는 도시의 일부이며 자랑스러운 정점으로서 너무 높이 솟아올라
서 마치 망루에서 내려다보듯이 도시를 한눈에 관찰할 수 있기 때문
이다. 비교할 수 없는 아름다운 모습의 이 건축물은 너무 많지도 적
지도 않은 중용을 지키고 있다. 왜냐하면 일상적이라기보다 호화로
우며, 무절제하다기보다 질서정연하기 때문이다." 즉 폭과 길이가
같아 찬란하고도 조화로운 모습으로 깊은 인상을 준다는 것이다.

프로코피오스는 특히 내부 공간에 가득한 빛의 홍수를 언급한다. 그 빛은 태양에 의해서가 아니라 그 자체의 성스러움 때문이라는 것이다. 그런 다음 가장 압권이라 할 만한 돔 천장의 중앙 공간에 이른다. 돔 천장은 단단한 건물 위에 자리하는 것이 아니라 하늘에 매달린 황금공처럼 전 공간을 덮는다. 프로코피오스에 따르면, 믿을 수 없는 일이지만 건물의 모든 부분은 저 높이 공중에서 서로 결합된 채 떠 있으면서 바로 옆에 있는 것에만 의지하고 있다. 이 모든 것은 작품 전체에 아주 독특하고 탁월한 조화를 부여해 준다. 그의 열정적인 묘사를 보자.

"구경꾼의 눈은 오랫동안 한 자리에만 머무를 수는 없다. 모든 부분들이 각각 빨리 자기를 봐달라고 시선을 끌어당기기 때문이다. 구경꾼은 눈을 끊임없이 여기저기로 황급하게 옮겨다니면서 무엇이 가장 경이로운지를 선택할 수 없다는 감정에 휩싸인다. 그러는 중에 사람들은 모든 방향으로 눈을 돌리고 그 모든 것에 경탄하며 눈을 깜박거릴 터이다. 그들은 예술을 완전히 이해하는 능력이 훨씬 커져서 자기가 받은 압도적인 인상에 마음을 빼앗긴 채 그곳을 떠나리라."

프로코피오스는 순금으로 전체를 입혀 찬란하게 빛나는 이 교회에서 자주색, 녹색, 적색과 백색으로 다채롭게 빛나는 돌들이 황금의 광채보다 더 훌륭하다고 말한다. 정말 감동적인 효과였다. 성소에 기도를 올리러 들어온 사람들은 곧 이 작품을 만든 것은 인간의 기술이 아니라 신의 도움이라는 사실을 인식하며 자신의 정신이 신에게로 올라가는 것을 느꼈다고 한다.

유스티니아누스 통치하에서는 황제의 동의 없이도 교회를 새로

건립할 수 있었고 붕괴 위험이 있을 때는 다시 수리할 수 있었다. 비잔틴 제국에서 교회는 세속적인 질서와 병행하여 존재하는 독립적인 조직이었다. 교회는 국가와 동일시되었다. '그리스도와 유사하고 신의 사랑을 받는' 신앙의 수호자인 황제는 무제한적인 절대 권력을 행사하며 국가와 교회를 독재적으로 통치했다. 그는 하기아 소피아 건축에 개인적인 관심을 쏟아부었다. 거의 매일 공사장을 방문했고 설계에도 직접 관여했다. 프로코피오스는 심지어 전체 설계가 황제에게서 나왔을 수도 있다고 생각했다. 그렇다면 건축가들은 사실상 자리를 비켜준 채 '지배자 찬양'이라는 전통적인 토포스에 따라 고귀한 건축주에게 자신의 건축적 경험과 활동을 바쳤을 것이다. 어쨌든 광범위한 교육을 받고 건축술에서도 꽤나 세부 지식을 갖추고 있었던 유스티니아누스는 어려운 상황에서 많은 조언을 준 것이 분명하다.

하기아 소피아는 동쪽의 돔이 아직 완성되지 않았을 때 기둥에 균열이 생겼었다. 안테미오스와 이시도로스, 그리고 일꾼들은 이 심각한 사건에 매우 불안해 하며 황제에게 사실을 보고했다. 이제 자신들의 기술도 끝장이라고 느꼈다. 그러나 유스티니아누스는 돔의 아치를 끝까지 둥글게 만들라고 명령했다. 황제는 이렇게 말했다. "아치는 그 자체로 안정되어 있으니 그 밑의 기둥은 더 이상 필요 없다." 건축 일꾼들은 명령에 따랐고, 아치 전체는 안전하게 모양을 갖췄다. 실제 증명을 통해 황제의 생각이 옳았음이 확인된 것이다. 이런 황제의 지시는 아치가 한번 완성되기만 하면 지지하는 기둥을 더 이상 필요로 하지 않으리라는 것을 가정한 것은 물론 아니다. 아마

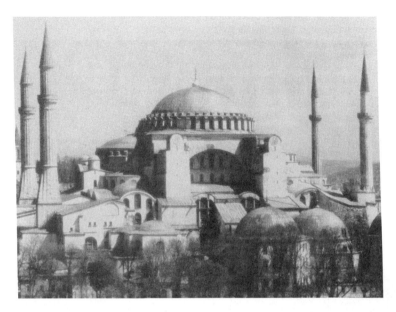

하기아 소피아, 이스탄불, 터키

도 비계와 기둥에 대한 압박은 거푸집의 무게 때문이라는 의미였으리라.

북쪽과 남쪽의 돔 공사에도 다시 돌발사태가 발생했다. 다시금 기술자들은 황제에게 현재의 어려움을 보고하면서 자신들의 미숙함에 완전히 낙담했다. 그러나 이번에도 유스티니아누스는 해결책을 찾아냈다. 해당 부분의 가장 위쪽 자리가 아치에 닿아 있을 경우 곧바로 떼어내고 한참 후에 건물의 물기가 완전히 사라진 후에 다시 고정시키는 식이었다. 기술자들은 그대로 따랐고 건물은 오늘날까지 안전하게 서 있게 되었다.

공사가 난관에 부딪힌 것은 일을 너무 빨리 진척시켰기 때문이었

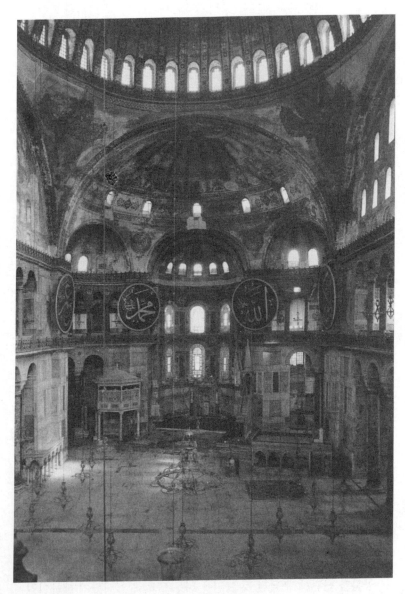

하기아 소피아 내부 모습

다. 꼭 6년 만에 이미 전체 골조가 완성되었다. 전하는 바에 따르면 각각 100명의 기능사를 거느린 100명의 장인들이 — 장인 50명은 왼쪽에 50명은 오른쪽에 — 있어 동시에 공사를 진행했다고 한다. 유스티니아누스 황제 시대에는 벽돌 사이의 모르타르 층이 벽돌 자체와 거의 같은 굵기였기 때문에 신속하게 벽돌을 쌓을 경우 모르타르가 충분히 마르지 않고 떨어질 수가 있었다. 그럴 경우 공사 진행에 병행해 벽의 강도를 유지할 수 없는 것이다.

537년 12월 26일에 드디어 교회가 축성되었다. 유스티니아누스 황제는 축일을 맞아 교회에 들어서서 이렇게 외쳤다. "지고의 명성과 영예가 나에게 이런 건축물을 완성할 자격을 주었노라. 솔로몬, 나는 그대를 능가했다." 아직까지 솔로몬 신전은 신전 건축의 기준이었다(기독교인들에게도). 건축주인 동시에 사제인 유스티니아누스 황제에게도 솔로몬은 전통적인 이상형이었던 것이다.

하기아 소피아는 일종의 국가교회였다. 모든 교회의 큰 행사가 황제의 제식 참여하에서 거행되었다. 여기서 새로운 로마의 제국이념이 반영된다. 파울루스 실렌티아리우스(Paulus Silentiarius)는 교회에 관한 소위 에크프라시스(고대 수사학에서 사용된 개념으로 명료한 회화적 구상성을 말로 표현하는 기술 혹은 텍스트 장르 — 옮긴이)에서 고귀한 황제직을 수행하는 유스티니아누스를 이렇게 묘사한다.

"돌아오라, 로마 카피톨리노 언덕 위로, 그대 찬미가들이여 돌아오라! 위대한 신이 피조물보다 우월한 것처럼, 우리 황제가 저 마술사를 능가했노라."

557년 강력한 지진이 콘스탄티노플을 강타했을 때 동쪽의 아치가

붕괴되었고 돔 일부가 무너졌다. 다행히도 정오시간이라서 다친 사람은 아무도 없었다. 그럼에도 불구하고 유스티니아누스는 안테미오스의 능숙한 처치와 식견을 칭찬했다. 거대한 돔이 파괴되었음에도 불구하고 교회는 무너지지 않았고 벽 또한 흔들림 없이 확고했기 때문이다. 파울루스에 따르면 지진 후에 도시의 여신이 직접 황제에게 와서 재앙을 극복하라고 청했다고 한다.

"모든 것의 지배자여, 축복받은 자여, 정의의 옥좌이자 도시의 수호자여, 내게서 미움을 거두라. 메가에라(그리스 신화에서 복수의 세 여신들 중 하나로 질투의 여신 - 옮긴이)의 호의가 다시 찾아올 것이다. 그녀가 그대의 살아생전 로마의 아름다움에 상처를 입히리라. 물론 내 가슴 둘레에도 큰 상처가 있으나, 고귀한 자여, 그대가 이 상처를 치유하고자 한다면, 흘러넘치는 번영의 원천인 그대 손을 뻗으리라."

하늘의 계시를 들어서인지 자발적인 행동에서인지는 불확실하지만 유스티니아누스는 즉각적인 재건을 결정하고 이시도로스의 조카에게 ─ 안테미오스는 534년에 이미 사망했다 ─ 설계와 건축감독을 위임했다. 이시도로스의 조카는 이전의 돔 구조가 보여주었던 정역학적(靜力學的) 약점을 수정해서 돔을 더 둥글게 만들었다. 돌이 밀치는 힘을 줄이기 위해서였다. 562년 12월 24일 복구된 돔이 축성되었다.

유스티니아누스는 모호한 인격의 소유자였음이 틀림없다. 그는, 일리리아 농부의 아들로 태어나 황제의 황궁 경비 책임자로 경력을 쌓았던 자신의 삼촌 유스티노스(Justinos)로부터 527년 권좌를 넘겨받았다. 그는 반달족, 고트족, 슬라브족, 페르시아 등과 전쟁을 벌여

승리함으로써 지중해 전 해안 지역을 마지막으로 통합한 왕이 되었다. 강력한 세계제국으로 만드는 데 성공한 것이다.

프로코피오스의 『건축기』에서 위대한 건축주로서 긍정적으로 묘사된 ─ 이 책은 황제의 공식적인 위탁을 받아 기록되었다 ─ 유스티니아누스는 같은 저자의 『일화기』에서는 "전래 질서의 가장 강력한 파괴자", "모든 인간의 공포의 대상", "전 로마인에게 인간이 기억하는 한 아무도 체험하지 못했던 가장 무겁고 커다란 불행의 원천"이라 표현되었다. 특히 프로코피오스는 이 책에서 유스티니아누스의 소유욕과 낭비벽을 강조했다. 그에 따르면 황제는 백성을 억압할 뿐 아니라 공공자금을 ─ 야만인에게 지불하거나 말도 안되는 건물을 짓느라 ─ 제멋대로 낭비하는 경향이 있었다. 심지어는 강력한 해일과 싸우기 위해 해안에 건축물을 짓느라 국고를 탕진한 적도 있었다고 한다.

자신의 낭비벽을 만족시키고 새로운 자금줄을 확보하기 위해 유스티니아누스는 매우 독창적인 생각을 해냈다. 그는 매번 새로운 세금을 거두고 공직이나 칭호를 팔았다. 유산 약탈과 재산 몰수, 뇌물수수 등은 일상적인 일이었다. 어쨌든 이와 같이 전체적으로 매우 모순되는 묘사를 보면, 역사가 프로코피오스가 유스티니아누스 황제를 완전히 공평하게 평가했다고 할 수는 없다.

유스티니아누스 자신이 어떻게 보여지기를 원했는지는 하기아 소피아 남쪽 광장에 서 있는 기마상을 보면 알 수 있다. 기마상은 일곱 계단 받침돌 위에 55미터 높이의 기둥이 하나 서 있고 기둥 위에 말이 있는 형상이다. 이 말 위에는 투구를 쓰고 갑옷을 입은 거대한

황제의 상이 있다. 황제 자신은 떠오르는 태양을 마주 보며 페르시아를 향해 말을 몰고 있는 듯하다. 왼손에 공 하나를 들고 있는데, 조각가는 모든 땅과 바다가 그의 신하라는 사실을 표현하고자 한 것 같다. 그 밖에 황제의 좌상은 창이나 검을 비롯한 어떤 무기도 들고 있지 않다. 오로지 공 위에 십자가만이 있는데, 이를 통해 오직 유스티니아누스만이 황제의 권좌와 전쟁에서 최고 권력을 얻을 수 있다는 점을 알 수 있다. 황제의 오른손은 손가락을 펴고 쭉 뻗어 동쪽을 가리키며 거기 살고 있는 야만인에게 거기 그대로 머무른 채 다가오지 말 것을 명령한다.

유스티니아누스의 건축물은 대부분 얼마 안되는 잔해만이 남아 있다. 그러나 하기아 소피아는 비잔틴 건축술과 황제 유스티니아누스의 권력을 증명하는 위대한 기념물로 1,500년의 세월을 넘어 아직까지 보존되고 있다. 하기아 소피아는 수많은 지진과 전쟁, 혁명, 십자군의 약탈과 터키의 정복(터키인들에 의해 1453년 교회는 모스크로 바뀌었다)에도 불구하고 거의 손상 없이 살아남았다. 따라서 우리는 프로코피오스의 다음 말에 동의하지 않을 수 없다.

"아직 어떤 사람도 이 기적 같은 장관에 싫증을 내지 않았다. 이 성소가 존재하는 동안 사람들은 눈앞에 보이는 것을 기뻐할 것이요, 그곳을 떠나는 순간 온갖 언어로 찬사를 보낼 것이다."

보니파티우스 수도원의 건축가

802년 동프랑크 귀족 출신의 수도승 라트가르 (Ratgar)는 '놀라운 만장일치'로 풀다의 보니파티우스 수도원장으로 선출되었다. 이전 수도원장 바우굴프는 수도승들에게 너무 많은 개혁을 요구했기 때문에 실각했었다. 희망적인 새출발이었다. 그러나 곧바로 ― 풀다의 수도승들은 매우 다루기 힘든 사람들이었던 것 같다. 최초의 수도원장 슈투르미 역시 짧은 시간 안에 추방당하고 말았다 ― 믿음의 형제들은 라트가르에 대해서도 반기를 들기 시작했다. 그들은 그의 지배욕이 강하다고 비난하며 과도한 건축열 때문에 형제들이 너무 많은 압박을 받는다고 고발했다.

카를 대제는 사태를 조사하기 위해 대주교를 풀다로 보냈다. 그러나 대주교는 단죄할 만한 것을 아무것도 찾지 못했다. 812년 수도승들은 라트가르가 직분을 제대로 수행하는지를 판단해서 조치를 내

려줄 것을 요구하는 일종의 항고 서한을 카를 대제에게 보냈다. 황제는 수도승들과 라트가르를 불러들였다. 수도승들은 다시 한 번 기도와 전례를 존중하고 자선 기구와 수도원 내의 질서를 보호해 줄 것을 요청했다. 그러나 라트가르는 카를 대제의 지원을 받아 분쟁에서 임시적으로나마 승리했다.

라트가르는 일개 수도승 신분으로 이미 791년 바우굴프의 명령으로 풀다에서 교회 신축을 시작했었다. 카롤링거 시대의 건축기술자는 거의 수도승이었다. 그들은 건축술에 조예가 깊었고 고대의 건축 문헌을 잘 알고 있었다. 라트가르의 신축공사는 아직 40년밖에 되지 않던 이전 교회를 더 큰 규모로 대체한 것이었다. 수도회는 744년에 설립된 이후로 강력하게 성장하고 있었지만 예전 교회는 아직 그 목적을 수행하는 데 부족한 점이 없던 터였다.

기본 윤곽은 큰 변화가 없었다. 새 교회는 세 개의 랑(廊)을 갖춘 단순한 바실리카였다. 서쪽에는 소박한 박공벽이 있고 동쪽에는 커다란 압시스(Apsis, 바실리카 양식 건물 안쪽 반원 모양의 마루를 몇 단계 높인 우묵한 곳 ─ 옮긴이)가 있었다. 신축 교회의 크기는 훨씬 컸는데 ─ 중랑(中廊)의 내폭이 17미터로, 메로빙거 시대 이후로 프랑크 왕국 왕들이 가장 선호한 묘소였던 파리의 생 드니 수도원 교회보다 두 배나 큰 것이다 ─ 이는 풀다 수도원이 점점 중요해지고 있음을 건축물을 통해 표현하려 한 것이었다.

바우굴프가 수도승들의 반대로 실각했을 때 공사는 아직 끝나지 않았다. 라트가르는 수도원장으로 선출되자마자 곧바로 건축 계획을 확대했다. 그는 동쪽 건물과 함께 압시스를 갖춘 서쪽 건물을 건

립했고 양 건물을 하나의 교회에 연결했다. 이것이 순수한 그의 의도였는데 단지 바우굴프에 대항해서 자신의 주장을 관철할 수 없었던 것인지 아니면 새로운 건축 아이디어가 떠오른 것인지는 알 수 없다.

어쨌거나 측랑을 갖춘 교회는 시대의 유행에 부합했다. 790년에는 같은 도식에 따라 쾰른 대성당이, 그리고 787년에는 생 모리스 다곤 수도원이 건립되었다. 모두 로마를 본받으려 했고 성 베드로 성당의 설계 도식을 모방하려 했다.

풀다의 수도승들은 라트가르의 수도원장 당선으로 비를 피해 잠시 처마 밑에 들어간 꼴이었다. 하지만 수도승들이 반란을 일으킨 이유는 그의 건축열 때문이라기보다는 — 100년 후에 집필된 『풀다 수도원 사적』에서 그는 심지어 대규모의 수도원교회를 건립한 사피엔스 아키텍투스(sapiens architectus)라는 명예를 얻는다 — 규율을 세우려는 가혹한 조치 때문이었다. 라트가르의 지시에 감히 반대하는 사람은 스스로 도망가지 않는 한 추방이나 문책을 피할 수 없었다.

그의 지시는 단호했다. 기념비적인 교회 건축을 위한 자금과 시간 및 노동력을 확보하기 위해 수도원 생활을 엄격하고 합리적으로 규제했다. 라트가르는 주일과 축일의 전례 시간과 산 자와 죽은 자를 위한 기념의 시간을 축소했으며, 수도승이 올리는 사적인 미사와 휴일 수를 줄였다. 또 연구와 명상, 수도원 식사 시간을 축소하고 늙고 병든 수도승과 수도원 방문객을 위한 활동도 제한했다. 자격시험 없이 수사를 대거 받아들였는데, 이들은 임금 없이 이용할 수 있는 노동력이었다.

817년까지는 공사가 어느 정도 진척되었다. 카를 대제의 후계자인 경건왕 루트비히는 라트가르를 파면하고 유배시켰다. 『에이길리스 약력』에는 이 갈등을 묘사한 그림이 있다. 그림 왼편에는 라트가르가 환상 속 건물의 기둥 사이에 서서 자신의 기념비적인 건축 활동을 옹호하고 있으며, 일종의 제단을 배경으로 오른손에는 주교장(主教丈)을 들고 있다. 그의 시선은 교회 바깥을 향하고 있다. 일각수한 마리가 양떼를 초원에서 몰아내는 장면이다. 사자(獅子)와 마찬가지로 그리스도와 교회의 적으로 여겨졌던 일각수는 라트가르를, 양떼는 수도승들을 의미한다. 이 풍자화가 우리에게 말해주는 것은 일각수로 묘사된 라트가르가 목자직에서 오류를 범했고 교회의 적이 되었다는 사실이다.

라트가르가 실각했음에도 불구하고 새로운 수도원교회는 완성되었다. 새 수도원장 에이길리스의 지휘하에 공사가 끝나고 교회는 819년 축성되었다. 에이길리스는 라트가르의 설계에 한 가지 큰 변화를 주어, 동쪽과 서쪽에 각각 하나씩 두 개의 지하납골소를 추가했다. 납골소는 순례자들이 제단실을 침범하거나 수도승들을 방해하지 않고서도 성유물과 성 보니파티우스 무덤을 접할 수 있게 해주었다. 성유물 숭배의 유행과 그에 따른 순례자 행렬의 증가에 발 빠르게 대응한 것이다. 자연재해, 악마와 사악한 인간, 기아와 빈곤을 피하고 질병을 치유하기 위해 신자들은 성자와 순교자들에게 자신을 보호해 줄 것을 간구했고, 이때 성유물을 통해 물리적인 접촉을 시도했다. 보고 느끼는 것보다 더 큰 효과를 내는 것은 없었기 때문이다.

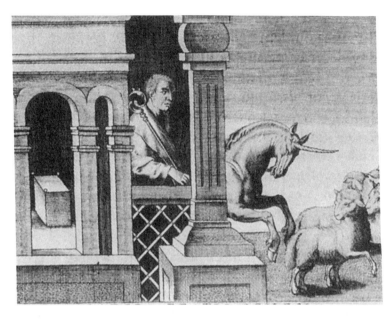

「라트가르 수도원장」 혹은 「일각수가 양떼를 몰아내다」, 「에이길리스 약력」의 소실된 세밀화를 모사한 동판화

　사람들이 가장 많이 찾았던 성유물은 성자의 다리였다. 모든 교단, 모든 교회는 적어도 다리 하나쯤은 소유하고 싶어했다. 수도원장과 주교들은 성유물 사냥을 하러 극동과 아프리카까지 사람을 보냈다. 성유물, 특히 대개 로마에 있던 유명한 성자의 유물은 값이 비쌌기 때문에 종종 도난 사건이 벌어지기도 했다. 성유물 도적질은 경건한 작업으로 여겨졌고, 그 때문에 한 수도승이 대(大) 그레고르의 두개골을 성 베드로 성당의 납골소에서 훔쳤을 때 그는 "경건한 헌신, 사랑의 힘, 그리고 그리움과 갈망으로 충만한 영혼"이라고 언급되었다.

　카롤링거 시대는 전체적으로 깊은 신앙, 그리고 그와 관련된 왕성

한 건축 활동이 특징이었다. 카를 대제의 통치 기간 중에만 232개의 수도원과 16개의 대성당이 신축 또는 개축되었다. 풀다의 학생이었고 역사 서술자였으며 카를 대제 궁정의 건축감독이었던 아인하르트(Einhard)의 전기를 보면, 카를 대제 자신이 위대한 건축주였음을 알 수 있다.

"그는 화려한 왕궁도 건설했다. (……) 그러나 특히 제국 내에서 신의 집이 붕괴했다는 소식을 들으면 그곳의 살림을 담당하는 주교와 수도원장들에게 재건을 명령했고 사신을 보내 명령을 실행하는지를 감시하게 했다."

카를 대제는 종교에 주로 관여했다. 그는 아헨에 화려한 신의 집을 짓고 금과 은, 양초, 청동 창살과 문으로 장식했다. 교회의 기둥과 대리석은 다른 곳에서 얻을 수 없었기 때문에 로마와 라벤나에서 공수해 왔다.

국민들을 로마식 교양인으로 양성하고 기독교 정신으로부터 고대를 부활시키려고 노력했던 카를 대제는 동시대인들과 마찬가지로 고대 건축물과 건축 요소를 좋아했다. 라벤나와 로마에서 기둥과 대리석을 가져왔고, 대주교 엡보 폰 라임스(Ebbo von Rheims)가 노트르담 성당 건립에 필요한 고대 도시 성벽의 네모 돌을 사용할 것을 청하자 허락해 주었다. 또 젤리겐슈타트의 교회를 위해 아인하르트로 하여금 로마의 카스트룸(고대 로마의 군사용 막사 — 옮긴이)에서 사석(沙石)을 가져오도록 명했다. 카롤링거 왕조는 자신에게서 꽤 멀리 떨어진, 고대의 값비싼 재료와 뛰어난 기술을 높이 평가했다.

아헨 성당과 더불어 마인츠의 라인교(橋)는 카를 대제의 가장 중

요한 작품으로 평가받는다. 아인하르트에 따르면 이것은 "10년 동안 끝없는 노력을 기울여 나무로 튼튼하게 만든 화려한 작품이었다. 사람들은 이것이 영원토록 남으리라고 믿었다." 그러나 그것은 우연히 발생한 화염에 휩싸여 세 시간 만에 완전히 전소되어, 물을 끼얹은 부분을 제외하고는 나뭇조각 하나도 남지 않았다고 한다.

이웃사랑의 과업, 아비뇽 다리

다리 건설은 중세의 기술력으로는 어렵고도 비용이 많이 드는 모험이었다. 여기서 로마의 전통이 비로소 재발견되었다. 거의 모든 다리가 마인츠의 라인교처럼 나무로 만들어졌기 때문에 항상 화재의 위험이 뒤따랐다. 최초의 중세 석조 다리는 론 강 위의 아비뇽에 세워진 퐁 생 베네제였다. 이 다리에 관해서는 다음과 같은 전설이 전해내려 온다.

어느 날 베네제는 어머니의 양떼를 돌보고 있다가 갑자기 환상에 빠지게 되었다. 환상 속에서 다음과 같은 대화가 들려왔다.

"주여, 당신은 내가 무엇을 하기를 원하십니까?"

"나는 네가 돌보는 어머니의 양떼를 떠나기를 바라노라. 나를 위해 론 강 위에 다리를 세워야 하기 때문이니라."

"주여, 저는 론 강이 어디 있는지 모릅니다. 어머니의 양떼를 감히

버릴 수도 없습니다."

"믿음을 가져야 한다고 말하지 않았느냐? 대범하게 나오라. 네 양 떼는 내가 보호해 줄 것이니. 그리고 네가 론 강으로 갈 수 있도록 탈 것을 주겠노라."

"주여, 저는 3페니히밖에 가진 돈이 없습니다. 게다가 제가 어떻게 론 강에 다리를 놓을 수 있겠나이까?"

"내가 가르쳐준 대로 하면 되느니라."

그래서 베네제는 주의 말씀을 믿고 복종했다. 순례자의 모습을 한 천사가 나타나서 다리를 세워야 할 곳으로 그를 안내했다. 강의 폭이 넓은 것을 본 베네제는 용기를 잃었다. 다리 건설은 완전히 불가능하다고 생각했다. 그러나 천사는 신이 도울 것이라고 안심시키고 강을 건널 수 있도록 배 한 척을 주었다. 그렇게 해서 베네제는 아비뇽 시에 왔다.

베네제는 주교에게 가서 자신을 주님의 사자라고 소개하고 론 강 위에 석조 다리를 놓으라는 명을 받았다고 말했다. 하지만 주교는 코웃음을 쳤다. 일개 양치기소년인 그가 신도, 신의 종도, 카를 대제도 하지 못한 일을 어떻게 성공하겠느냐는 것이었다. 그러나 베네제는 포기하지 않았다. 그는 신의 판결을 따르자고 제의했다. 만약 그가 주교의 궁에서 엄청난 크기의 돌을 운반해 올 수 있다면, 다리 건설이 신의 뜻임을 믿어야 한다는 것이다. 주교가 동의하자 베네제는 돌을 들어 올렸다. 이렇게 신의 판결이 내려지자 베네제는 돈과 지원을 얻게 되었다.

이제부터는 전설이 아니라 역사에 기록된 이야기이다. 베네제는

친구와 후원자로 구성된 일종의 교단인 소위 '다리형제회'를 조직했다. 이 조직은 기부금, 유증(遺贈), 유언장 처분액 등을 받았고 공사를 이웃사랑의 과업으로 승화시켰다. 장거리무역 촉진과 다리통행세 징수 등 상업적인 측면을 넘어서서 다리 건설이 얼마나 일종의 기독교적 이웃사랑의 과업으로 간주되었는지는 블루아(Blois) 백작의 결정이 잘 보여준다. 백작은 1035년 자신이 건설한 투르의 루아르 다리에 대해 세금을 면제하겠다고 결정했다. 세속적인 이익 추구 때문에 하늘의 보답을 잃고 싶지 않다는 이유였다. 다리 건설이나 관리를 위해 돈을 쓰거나 노동력을 제공하는 사람에게는 교회로부터 면죄부가 주어졌다.

1178년부터 1185년까지 공사가 진행되었던 아비뇽의 생 베네제 다리는 뛰어난 건축물이었다. 돌로 만든 22개의 아치가 론 강 위에 놓여 있었고, 넓은 기둥들 때문에 아치가 더욱 좁아 보이는 효과가 있었다. 아직 완성되지 않은 교각예배당에서, 훗날 성자 칭호를 받은 건축기술자 베네제는 1185년 마지막 안식처를 찾았다.

다리는 기록적인 시간 내에 완성되었다. 중세의 건설 계획에서는 그리 드물지 않은 일이었다. 공사는 쉬지 않고 진행되었을 뿐만 아니라 예측하지 않았던 일도 항상 계산에 넣었던 것이 분명하다. 건축주와 건축기술자의 죽음, 화재, 붕괴, 자금 중단 등에 대해서도 말이다. 생 드니 수도원의 건립자인 수도원장 쉬제르(Suger)는 예컨대 다음과 같이 기록했다. "우리는 완성만을 염두에 두었고 공사 기간, 많은 인력 손실, 그리고 우리 자신의 죽음 등을 걱정했다."

실제로 생 드니 수도원 공사는 어느 날 갑자기 폭풍우가 내리자

큰 위기에 처했다. 하늘이 구름에 덮여 어두워졌고, 쏟아지는 비와 먹구름, 그리고 강한 바람의 힘 때문에 위태로운 상황에 처한 것이다. 특히 바람이 너무 세차게 불어서 건물뿐 아니라 석조 탑과 목조 요새탑도 흔들거렸다. 폭풍우는 어떤 비계에도 의지하지 않아 이리저리 흔들거렸던 버팀도리(고딕식 건물에서 부벽과 주건물을 연결한 벽받이 – 옮긴이)를 무너뜨리려 했다. 쉬제르는 당시 상황을 이렇게 전한다.

"주교가 놀라서 어쩔 줄 몰라 하며 손을 그쪽으로 여러 차례 뻗어 성호를 그었다. 성호를 그으며 대성(大聖) 시메온을 향해 자신의 팔을 내밀었다. 주교가 붕괴를 피할 수 있었던 것은 자신의 끈기 때문이 아니라 오로지 신의 자비와 성자의 업적 때문임이 분명했다."

캔터베리 대성당의 재건

생 드니의 험한 날씨가 무사히 지나가고 '신의 자비와 성자의 업적'이 재앙을 막았던 반면, 1174년 9월 5일 캔터베리 대성당의 화재는 파멸을 불러오는 끔찍한 사건이었다. 수도승들은 바로 이웃한 곳에서 일어난 큰 불이 대성당 지붕으로 확산되는 것을 알아차리지 못했다. 불은 손쓸 틈 없이 번져나갔다. 1173년 성인으로 추대된 토마스 베케트(Thomas Becket)의 무덤으로 많은 순례자들을 맞이했던 대성당은 종말을 피할 수 없었다.

수도승들은 이 운명의 일격에 좌절하지 않기로 결심하고 ― 캔터베리는 가장 인기있는 순례지와 수도원이라는 명성에 걸맞게 매우 부유했다 ― 곧바로 재건에 들어갔다. 그들은 프랑스와 영국에서 유명한 건축기술자들을 초빙해서 조언을 구하고 최고 건축기술자 자리에 어울리는 후보를 찾았다. 남쪽 유보장(遊步場, 성찬대 뒤와 교회

건물 둘레에 있는 옥내 회랑 — 옮긴이)의 반원 아치형 아케이드에 뾰족 아치를 하나 만든 것은 상스 출신의 윌리엄이 자신의 새로운 건축양식을 실험해 본 것이라 추측된다. 윌리엄은 곧 수도승들에 의해 최고 건축기술자로 등용되었다. 그에 관해서는 캔터베리 수도승 게르바시우스(Gervasius)가 1185년 연대기에서 이렇게 기술했다.

"건축기술자들 중에는 윌리엄이라는 이름의 상스 출신 남자가 있었다. 그는 목조 건축과 석조 건축 모두에서 아주 독창적인 재능을 가지고 있었다. 수도승들은 다른 건축기술자들을 돌려보내고 비범한 재능과 좋은 평판을 가진 그를 공사에 투입했다. 성당의 완성은 그와 신의 섭리에 달렸다."

캔터베리 대성당, 남쪽 유보장의 뾰족아치

이처럼 12세기에는 신과 성자의 도움과 함께 건축기술자의 역할이 아주 중요했다. 이전의 고딕 성당 공사는 항상 위험요소가 있었고 많은 건물이 공사 도중 혹은 완성된 지 몇 년 안에 전체 또는 일부가 붕괴되곤 했다. 예를 들어 피사와 볼로냐의 종탑은 지면이 가라앉으면서 공사 도중 이미 기울어졌고, 보베와 트루아의 대성당은 완공 직후에 무너지고 말았다.

미신을 믿는 대부분의 동시대인들이 균열과 붕괴를 대개 초자연적인 사건으로 해석했던 반면, 일부 사람들은 인간의 실수가 원인이며 따라서 건축기술자의 지식과 경험이 중요하다고 생각했다. 다소간은 '시도와 오류'의 원칙에 따라 건물을 지었기 때문에, 사람들은 기존의 규칙, 기준이 될 만한 서적, 실제로 존재하는 건축물, 나아가 건축물을 지은 사람의 검증된 기술력을 신뢰했다. 수많은 전문감정위원회가 있었다는 사실에서도 그들이 경험을 얼마나 중요하게 생각했는지 알 수 있다. 위원회를 통해 사람들은 많은 거장들의 경험을 모으고 중요 건축물 공사를 지휘할 사람을 전 유럽에서 선출하고자 했다. 충분한 경험과 지식을 갖춘 사람은 소수였기 때문에, 이들은 자신의 지식과 능력을 대개 좋은 조건으로 이용할 수 있었다.

건축기술자들의 사회적 특권은 점점 더 커졌고 구체적인 표현으로 나타났다. 아미엥 대성당의 건축기술자들은 자신들의 이름을 비문에 새겼다. 어떤 사람은 손에 들고 있던 공구와 교회 모형을 비문에 그려넣었으며, 또다른 사람은 자신의 묘비명에 심지어 '돌 박사'라는 제목을 달게 했다. 사르트르 대성당에서는 바닥에 지름 12미터의 원 모양으로 된 미로를 볼 수 있다. 이 미로는 다른 성당에서도 관

찰되는데 중앙에 건축기술자의 이름을 쓴 판이 하나 박혀 있다. 이 것은 자의식이 강한 거장이 자신을 건축기술자의 신화적 원형인 다 이달로스 — 그는 크레타 섬에 최초의 미로를 건설했다 — 의 후계 자로 해석하고 서명한 것이다.

건축기술자의 명성이 얼마나 높았는지를 증명하는 일화가 있다. 방돔의 한 수도원장이 망의 주교에게 긴급 요청을 보냈다. 벽돌공이 자 수도승인 요하네스를 자기 수도원으로 돌려보내 달라는 내용이 었다. 예루살렘을 여행한 후에 망으로 간 요하네스를 돌려보내지 않 는다면 망의 주교를 파문하겠다고 협박하기까지 했다. 때때로 이런 평가는 비극적인 결과를 낳았다. 또다른 이야기도 있다. 바이외의 백작부인이 갈리아 지방에서 가장 명성 있는 건축가였던 랑프레뒤 (Lanfredus)에게 성채를 하나 짓게 했는데, 그가 다른 곳에서 비슷한 것을 만들자 그의 목을 자르기도 했다.

캔터베리의 수도승들 중 최고의 건축기술자로 언급되었던 윌리 엄은 이미 상스 대성당 신축에 참여했었다. 그는 소위 프랑스식 건 축양식인 고딕 양식을 영국에 도입했고 상스에서 발전한 개별 모티 브들을 캔터베리에서도 재사용했다. 수도승들은 그의 지식에 열광 하고 그를 신뢰했다. 캔터베리의 게르바시우스는 그를 전문가이자 독창적인 천재라고 평가했다. 비범한 재능과 명성을 가졌으며 새로 운 기술적 장치를 고안하는 데 주도적인 역할을 했다는 것이다.

1175년 재건을 시작한 윌리엄은 수도승들을 기쁘게 해주기 위해 공사를 서둘렀다. 그러나 1178년 9월 장방형 공간 위에 돔을 만들기 위한 비계가 부서져서 윌리엄은 50피트 높이에서 바닥으로 추락해

심한 부상을 입었다.

윌리엄을 제외하고는 아무도 다치지 않았다. 오로지 거장에게만 신의 심판이건 악마의 질투건 분노의 화살을 쏜 것 같았다. 이 부상 때문에 거장은 의사의 감독하에 오랫동안 침대에 누워 있었다. 다시 건강해지기만을 기다렸지만 희망은 실현되지 않았다. 그는 치료되지 않았다. 그러나 겨울이 다가와서 장방형을 완전히 아치형으로 만들어야 했기 때문에 그는 벽돌공들을 이끌었던 한 부지런하고 재능 있는 수도승에게 작업을 맡겼다. 이 수도승은 젊기는 했지만 힘있고 부유한 사람들보다 분명 더 영리했기 때문에 곧 질투와 시기를 한 몸에 받았다.

거장은 침대에 누워 있었음에도 불구하고 무엇을 먼저 하고 무엇을 그 다음에 해야 하는지 지시를 내렸다. 그러나 끊임없이 내리는 소나기 때문에 공사를 계속할 수 없었다. 그렇게 네 번째 해가 지나고 다섯 번째 해가 밝았다. 지난해에는 9월 6일 정오 무렵 거장이 추락하기 전에 일식이 일어났다. 거장은 의사의 어떤 기술과 노력으로도 자신의 몸이 나을 수 없다는 것을 느끼고 결국 일을 포기했다. 그는 바다를 건너 자신의 고향 프랑스로 돌아갔다. 건축감독 자리는 영국 출신의 또다른 윌리엄이 맡았다. 그는 키가 무척 작았지만 여러 종류의 작업에 매우 독창적이며 유능했다.

게르바시우스에 따르면 신의 심판 내지 악마의 질투가 분노한 대상은 오로지 건축기술자뿐이었다고 한다. 그는 신의 섭리에 큰 무게를 두기보다는 중세 인간들에게 중요한 문제였던 '신이 이런 불행을 통해 인간에게 무엇을 말씀하시고자 하는가'를 말하고 싶었던 듯

하다.

바로 이 대규모 성당 공사와 관련해서, 진정한 신앙의 표출과 신에 대한 올바른 경배란 과연 어떤 것인지에 대한 논쟁이 점화되었다. 성당 건축 비판자들은 마치 교회가 영원히 존재할 것처럼 그렇게 큰돈을 들여 짓는 것이 옳은 일인지 의문을 표했다. 거만하고 불손한 태도로 그렇게 엄청난 돌덩이를 쌓는 것은 바벨탑 건설처럼 신에 대한 반발 아닌가? 신의 은총과 영광이 한낱 덧없는 건축물에서 물질화할 수 있단 말인가? 아니면 그저 건축주의 세속적인 허영일 뿐인가? 가난한 사람들이 얼마나 많은데 교회에 그렇게 많은 돈을 낭비한단 말인가? 그것은 바로 비기독교적인 행동이 아닌가? 전례를 위한 화려한 건축물을 짓기보다 성스러운 영혼, 순수한 정신과 경건한 태도를 갖추는 것이 더 중요하지 않은가?

시토 교단의 수도원장 베르나르 폰 클레르보(Bernhard von Clairvaux, 1090~1153)는 이미 새로운 대성당의 '믿을 수 없는' 높이, '잴 수 없는' 길이, '과도한' 폭은 수도승의 겸허한 정신이나 기독교적 이웃사랑 정신과 결코 일치하지 않는다고 비판한 바 있다. 복지의 목적으로 정해진 물질을 건축에 낭비한다는 것이다. 그는 이렇게 말한다. "오 허영 중의 허영이여, 아니 허영보다는 광기일지니! 교회는 곳곳이 눈부시게 빛나지만 가난한 자들은 완전히 무일푼이로다. 교회의 돌은 금으로 덮여 있지만, 교회의 아이들은 옷이 없어 벗고 다닌다. 예술애호가들은 교회에서 호기심을 충족시킬 모든 것을 발견하지만, 가난한 자들은 비참한 생활을 덜어줄 그 무엇도 찾지 못한다."

또 랭스의 한 성직자는 거대한 대성당을 건축한 사람들이 지옥의 혼돈스러운 화염 속에서 서로를 만날 것이라고 경고했다. 건축기술자들이 세상이 종말을 맞을 것이라고 믿는다면 그토록 엄청난 돌덩이들을 하늘까지 쌓아올리고 그 토대를 지하 깊이까지 몰아넣지는 않았으리라는 것이다. 그런 점에서 그들은 바벨탑을 건설하고 신에게 반발했던 거인들과 비슷하며, 따라서 그들이 지상의 모든 곳으로 세력을 뻗치는 것은 우려할 만한 일이라고 개탄했다.

반면에 건축가들에게 고딕 대성당은 하늘의 예루살렘을 지상에서 모사한 것이었다. 다채로운 스테인드글라스로 장식된 교회 벽은 보석처럼 반짝거리면서 신자와 순례자들의 놀라움을 유발하며 '승리하는 교회'의 부와 권력을 구현해야 했다. 주교들, 성당참사회, 시 당국 사이에 경쟁이 벌어졌다. 사람들은 화려한 새 성당을 짓는 구실을 여러 군데서 찾았다. 오래된 교회의 성유물을 지키거나 신적인 영감을 받는다는 이유가 많았고, 어쩌면 교회가 붕괴할지도 모르기 때문이라는 의견도 내놓았다.

빠르게 증가하는 순례자 행렬을 수용하기에는 대부분의 교회들이 너무 작았을 것이다. 그런 의미에서 생 드니 수도원장 쉬제르는 수도회 전 교회의 확장을 정당화했다. 신자와 순례자들이 몰려드는 상황에서 협소한 공간은 특히 축일에는 생명의 위협이 될 정도이고, 따라서 "꼼짝달싹 못하게 쑤셔넣은 결과로 사람들은 대리석 조각상처럼 뻣뻣이 서 있는 것말고는 어떤 행동도 할 수 없었고, 남은 것이라고는 큰 소리로 외치는 일밖에 없었다"는 것이다.

1180년과 1270년 사이에 프랑스에서만 — 실로 건축의 붐이라 할

만했다 ― 80개의 대성당과 500개의 수도원이 생겨났다. 대성당은 엄청난 돈을 먹어치웠고 주민들에게 커다란 희생을 요구했다. 그 부담이 너무 강제적이었으므로 시민들은 종종 반란을 일으키기도 했다. 예를 들어 1233년 랭스 시민들은 교회 사람들에게 일정 기간 공사장을 폐쇄하고 벽돌공과 석공들을 해고하라고 강요했다. 그러나 이런 반란은 드물었고 대개는 단기간에 그쳤다. '도대체 신의 왕국이 가까이 있다면 왜 교회를 짓는가'라는 문제를 제기하는 데 성공했을 뿐이다. 신의 왕국이 올 날도, 시간도 알지 못하기 때문에 사람들은 아직 어느 정도는 기다려야 한다고 생각했으리라. 그래서 그때까지 자신의 죄의식을 표현하고 신의 보답을 얻을 가능성을 성당 건축에서 보았을 것이다.

아우구스티누스는 한 기도문에서 교회 축성에 관해 이렇게 말하고 있다. "당신을 위해 그렇게 많은 경건함과 기쁨, 헌신으로 건축했던 사람들에게 신은 어떻게 보답할 것인가? 신은 그들을 당신의 정신적 집 안에 살아 있는 돌로 넣을 것이요, 믿음으로 세우고 희망으로 강화하며 사랑으로 하나가 되는 그 모두를 당신의 집에 사용할 것이다."

밀라노 대성당 건축 논쟁

1385년 전(前) 통치자인 자신의 삼촌을 감옥에 가두고 독살함으로써 밀라노에서 권력을 잡은 지안갈레아초 비스콘티(Giangaleazzo Visconti)는 즉시 대성당을 건축하기로 결정했다. 성당 건축의 조건은 훌륭했다. 당시 밀라노는 부유한 도시였다. 경제와 상업, 특히 섬유산업이 꽃피었고 도시에는 약 6만 명의 주민이 살고 있었다. 하지만 지안갈레아초는 성당을 전통적인 롬바르디아 벽돌 건축양식이 아니라 대리석을 입힌 자연석 건축물로 세우기로 결정한 후 지루하고 복잡한 건축사의 한 장을 열었다. 수많은 감정평가회를 소집하고 위원회를 만들어서 완성되기까지 500년에 이르는 오랜 공사가 시작되었다.

1385년 5월 처음으로 공사를 시작했고 1387년 5월 모든 것을 다시 허문 다음에 두번째로 착공에 들어갔다. 처음에는 아주 소박한 모습

이었다. 기둥의 토대를 위해 흙을 파냈고 납으로 만든 장방형 탑모델을 계산한 정도였다. 설계가 아직 최종적으로 확정되지 않았음에도 불구하고 1387년 5월 건축부대를 정하고 오페라 델 두오모, 즉 성당건축위원회를 소집했다.

오페라는 재정적, 기술적, 예술적 문제에 관한 활동을 지속적으로 수행하기 위한 도시기구로 공사 진행과정 중에 좋은 의견을 제공했다. 12월에 오페라는 이미 몇 년 전부터 성당 건설에 적합하다고 인정받은 시모네 다 오르세니고(Simone da Orsenigo)를 최고 건축기술자로 등용했다. 그에 의해 성물납실과 뒤쪽 제단실 벽을 높이 끌어 올리는 방안이 추진되었다. 그러나 1388년 가을 벌써 사람들은 플로리안 폰 브릭센(Florian von Brixen)을 감정인으로 불러 건축감독들과 인부들을 통제하게 했다. 정역학적 문제가 발생했기 때문이다.

1389년 5월 프랑스인 니콜라 보나벵튀르(Nocolas Bonaventure)가 밀라노로 왔다. 이제 건축기술자로서 독일인과 프랑스인이 끊임없이 교체되었다. 보나벵튀르는 얼마 후 시모네 다 오르세니고를 대신해 최고 건축기술자가 되었다. 그는 기초 설계안에서 지주의 횡단면 및 제단실 중앙 창문의 형태와 재료 등을 확정했다. 그러나 일 년 후에 사람들은 보나벵튀르의 능력에 의심을 품기 시작했다. 기둥의 횡단면은 너무 약하고 정역학은 너무 무모한 것으로 드러났다. 기둥을 강화하기로 결정한 오페라는 1390년 7월 니콜라 보나벵튀르를 해고했다.

이제 임시로 시모네 다 오르세니고에게 일을 맡기고 그 동안 독일에서 최고 건축기술자를 찾았다. 1387년부터 밀라노에서 활동했던

한스 폰 파르네히(Hans von Farnech)가 쾰른으로 파견되어 자신의 전문 문야의 거장을 찾아보기로 했다. 한스 폰 파르네히가 실제로 갔는지 가지 않았는지, 혹은 거장을 찾으려는 시도에 성과가 있었는지 없었는지는 알 수 없지만, 1391년 7월 당시 가장 경험 많고 독창적인 건축기술자로 평가받던 울리히 폰 엔싱엔(Ulrich von Ensingen)이 제의를 받았다. 그러나 울리히는 이를 거절했고 대신 하인리히 폰 그뮌트(Heinrich von Gmünt)를 추천했다.

하인리히 폰 그뮌트는 밀라노에 오자마자 어려운 입장에 처했다. 1391년 8월에는 1387년의 설계도에서부터 문제가 있었다는 의견이 나왔다. 사람들은 본당의 높이 측정과 창문 및 주현관에 관해, 즉 전체 윤곽에 대해 토론을 거듭했다. 조각가 베르나르도 다 베네치아, 수학자 가브리엘레 스토르날로초, 그리고 건축에 문외한인 밀라노 시민 시모네 다 카바나라에게 자문을 구했다. 스토르날로초를 부른 이유는 문헌으로 남아 있다. 원래 설계에서는 사각형을 기초로 삼은 반면 스토르날로초는 균형의 원칙으로 삼각형을 사용했고 높이를 확실히 조금만 올렸다. 하인리히 폰 그뮌트 역시 감정작업을 끝내고 모형을 만들었는데, 이탈리아인들의 격렬한 반대에 부딪혔다.

1392년 5월 대규모 건축회의가 개최되었다. 회의 의사록은 사각형이 아니라 삼각형을 만들면서 위로 올라가고, 기둥의 높이를 낮추며 원래 설계에서 볼 수 있었던 중앙의 애틱(attic, 서양 건축물의 지붕과 천장 사이에 있는 공간 — 옮긴이)을 없애는 내용을 기록했다. 지붕은 세 개의 층을 이루어 본랑과 좌우 측랑 구조를 밖에서도 알 수 있게 했다.

새로운 설계에 대해서는 밀라노 대성당 건축에 관여한 건축기술자 케사레 케사리아노(Cesare Cesariano)가 1521년에 비트루비우스에 관해 쓴 주석에서 찾아볼 수 있다. 공사는 이탈리아 공간미학의 영향을 받은데다 안전성에 대한 우려 때문에 ― 1339년 시에나 성당의 붕괴를 똑똑히 체험한 터였다 ― 비고딕적으로 추진했다. 본랑과 좌우 두 개의 측랑을 갖춘 구조에도 불구하고 공사는 옆으로 넓게 층을 쌓은 형태로 진행되었고, 건물의 전체 용적은 오로지 수직으로 구성된 덩어리일 뿐이었다. 건물의 꼭대기는 물건을 나르는 비계라기보다는 장식에 불과했다. 하인리히 폰 그뮌트가 이런 변화를 반대했을 때 사람들은 그를 무기한 해임하고 그가 일을 잘하지 못했을뿐더러 특히 간계를 써서 피해를 더했다고 주장했다.

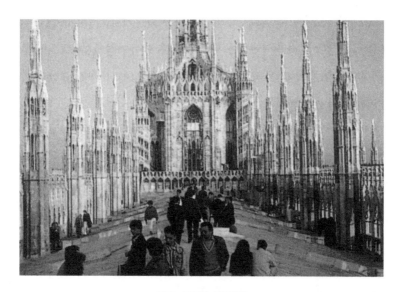

밀라노 대성당, 이탈리아

1394년 초, 이제 막 울름 성당의 건축기술자가 된 울리히 폰 엔싱엔에게 새롭게 자문을 구하면서 지금까지의 건축기술자들의 급료보다 조금 더 많은 돈을 주었다. 1394년 11월 엔싱엔은 밀라노 공작의 개인적인 후원을 수락한 후에 하인리히 폰 에셸린을 통역사로 동반하여 밀라노로 왔고 큰 경의와 환영을 받았다. 그러나 이미 건립한 모든 부분과 기존의 계획을 심사한 후에 자신의 구상을 전개하자 처음으로 반대에 부딪혔다. 1395년 초 오페라가 새로운 계획을 수용하지 않자, 엔싱엔은 공작의 결정을 요구했다. 3월 25일 의사록에 따르면 공작 역시 새로운 설계를 반대하기로 결정했다.

오페라는 엔싱엔에게 밀라노 성당 중앙에, 왜 폭이나 높이에 제한 없는 다른 비슷한 창문들 위로 기존의 질서를 따르지 않은 큰 창문을 만들고자 하는지를 물었다. 엔싱엔은 이 창문들을 예정과 다른 방식으로 만들겠다고 답했다. 창문의 높이와 종류를 변화시키고 싶다는 이유였다. 또 주두(柱頭)에 어떤 것을 만들기를 원하느냐는 질문에는 마찬가지로 기존의 주두와 같은 식으로는 만들지 않겠다고 답했다. 이것은 울름 출신의 에셸린이 통역했던 답변이었다. 그리고 엔싱엔은 자신의 도면과 작업을 제시하기 전에 우선 일에 몰두하고 싶다고 말했다.

오페라는 이전이나 지금이나 교회의 기존 질서를 바꾸고 싶지 않으며 밀라노 시민의 헌신이 중단되지 않도록 하겠다고 엔싱엔에게 말했다. 엔싱엔은 이제 옛 계획에 따라 건축하기보다는 자신의 관심사에 전념하고 싶다는 의사를 오페라에 전했다. 그는 태도를 바꿀 사람이 아니었기 때문에 역시 해고당했다.

이제 최고 건축감독은 조반니노 데이 그라시(Giovannino dei Grassi)가 되었다. 작업을 쉼없이 진행했던 그가 1398년 사망하자 사람들은 다시 북쪽으로, 이번에는 프랑스로 시선을 돌렸다. 1399년 자크 코나(Jacques Cona), 그리고 그의 조수인 장 캄파노상(Jean Campanosen)과 장 미뇨(Jean Mignot)에게 책임을 맡겼다. 세 명 중 원래 건축일을 잘 알고 있는 미뇨가 설계도를 제출했지만 예상대로 격렬한 반대에 부딪혔다. 그러자 미뇨는 지금까지의 공사에 오류가 있다는 증명을 담은 감정평가서를 완성했다. 공사를 계속한다면 붕괴는 피할 수 없는 일이라는 것이었다. 제단실 공사를 지탱하기 위해서는 부가적인 기둥들이 필요하며 장방형 공간을 둘러싼 네 개의 탑은 토대가 없이 지어진 것이므로 철거해야 한다고 주장했다. 공격당한 인부들은 고발 내용을 강력하게 부정하며 미뇨가 의도적으로 잘못 측정했으며 특히 이탈리아 대리석이 프랑스 대리석보다 두 배로 단단하다는 점을 모른다고 오히려 그를 비난했다.

이렇게 주장과 주장이 끊임없이 이어졌다. 미뇨는 경험 있는 건축가들을 외부에서 소집해 사태를 결정하자고 제안했다. 로마로 가는 순례여행 중 우연히 밀라노에 머물렀던 세 명의 프랑스 건축기술자들이 1400년 2월 문의를 받고 미뇨의 분석을 지지했다. 이러저러한 의견들이 오간 이후에 공작까지 개입하기에 이르렀고 미뇨는 부분적인 승리를 거둘 수 있었다.

성당 중앙 장방형 공간 주위의 네 탑은 다시 철거되었다. 이 결정으로 미뇨의 지위는 확고해진 것처럼 보였다. 하지만 적들은 새로운 논거를 제시하며 그가 큰 실수를 저질렀다고 고발했다. 미뇨는 이에

대응하는 것이 자신의 품위를 지키는 일이라 생각했고, 따라서 '미뇨 사건'은 계속되었다. 미뇨는 고발에 대해 서면으로 입장을 표하라는 요구를 받았다. 그는 거만하고 격렬하게 서면을 작성했으나 너무 늦게 제출했다. 이미 선입견이 확고해진 상황에서 1401년 10월 미뇨 역시 기한 없이 해임되었다.

미뇨와 그의 밀라노 동료들 사이의 논쟁에서는 설계의 토대가 장방형인지 아니면 정삼각형인지만이 문제가 된 것은 아니다. 여기에는 두 개의 상이한 예술관이 화해할 수 없이 대립하고 있다. 밀라노인들에게 예술과 과학은 엄연히 다른 사안이었다. 비례와 형태를 갖춘 건축가의 설계는 예술이며 그 뒤에 따라오는 실제 작업은 과학이

밀라노 대성당 횡단면 도식
안드레아 다 비센티 1389(I), 하인리히 III. 파를러 1391/1392, 장 미뇨 1400(II).
완성된 횡단면은 1392년 5월 1일 결정된 (III)이다.

라는 것이다.

반면 미뇨는 예술은 과학 없이는 아무것도 아니라고 주장했다. 기하학적 관점에서 보면 지지 구조나 철 거멀장(두 물건 사이를 연결하여 고정하기 위한 쇳조각 — 옮긴이) 없이도 안정성에서 최적의 형태를 유지할 수 있고, 형태와 구조가 통일감이 있을 때에야 진정한 예술작품이 완성된다는 것이었다.

미뇨를 해임한 후에 사람들은 1392년의 계획을 계속 추진하며 필요한 경우에만 부가적인 설계를 의뢰했다. 필리피노 다 모데나(Filippino da Modena)에게는 제단실 중앙 창문을, 안토니오 다 파데르노(Antonio da Paderno)에게는 측랑 전면 창문을 맡겼다. 1409년 제단실 돔 작업을 할 때 — 그 사이에 필리피노 다 모데나는 최고 건축기술자가 되었다 — 정역학에 새로운 의문점이 발생했다.

다시 오페라는 독일과 프랑스, 영국에서 경험 많고 인정받는 전문가들을 찾았다. 그러나 아무도 찾을 수 없었고 — 밀라노가 조언자나 건축기술자들에게 막무가내로 대한다는 소문이 이미 파다한 터였다 — 따라서 돔은 이탈리아 관습에 따라 건설할 수밖에 없었다. 지지 기둥들을 서로 안정감 있게 연결하고 철로 된 버팀쇠로 벽들을 잇는 식으로 말이다. 그러나 아직도 어려운 문제는 해결되지 않았다. 장방형 탑의 건설이 큰 문제였다. 1448년 1월 필리피노는 한 가지 구상을 제안했으나 그 비용이 오페라의 재정능력으로서는 도저히 역부족이었다. 이 제안을 유보하기로 결정한 오페라는 필리피노를 해임했다.

1482년 지루한 사전심사를 거쳐 스트라스부르 건축조합의 최고

건축기술자였던 요하네스 니젠베르거(Johannes Niesenberger)가 밀라노에서 일하게 되었다. 그는 장방형 기둥의 강도가 탑 건립을 지탱할 수 있을 정도로 충분한지 시험했다. 니젠베르거의 급료는 많았고, 그는 울리히 폰 엔싱엔처럼 통역사 한 명만 데리고 온 것이 아니라 열다섯 명의 개인 건축부대를 대동하고 왔다. 그는 특히 1년에 2개월간 독일로 여행할 권리를 얻어, 그곳에서 프라이부르크 뮌스터 코어 건설과 같은 다른 프로젝트를 맡기도 했다.

그가 밀라노에서 무엇을 계획하고 건축했는지는 정확히 알 수 없다. 단지 1486년 9월 그와 오페라 사이에 갈등이 있었다는 사실만 알려져 있다. 거기서 그는 계약조건이 지켜지지 않았음을 비난했고, 오페라는 장방형 탑 건설에 실수가 있다고 비판했다. 니젠베르거는 정력적으로 활동한 사람이었다. 아마도 한꺼번에 너무 많은 일을 했기 때문에 프라이부르크에서의 활동도 성공의 영예를 얻지 못했던 것 같다. 그는 1491년 프라이부르크에서 작업 실수로 인해 피소되었다. 돔이 비전문가적으로 만들어졌고 그래서 건축 비용이 불필요하게 소요되었다는 점 때문이었다.

밀라노 사람들은 이제 공모를 통해 이탈리아 건축가들에게 조언을 구했고 장방형 탑을 팔각형으로 바꾸기로 결정했다. 곧바로 공사에 들어갔다. 마침내 네 개의 작은 탑에 둘러싸인 팔각형 탑 '티부리오(tiburio)'가 계시록에 묘사된 네 명의 복음서 저자들 사이에 있는 아버지 주님처럼 군림하게 되었다.

성당 건축은 다음 세기에도 계속되었다. 1824년 건축가 프리드리히 쉰켈(Friedrich Schinkel)이 이탈리아 여행 중이던 8월 2일에 아내에

게 보낸 편지에서 묘사한 성당의 모습은 북쪽 크로스(cross)의 작은 첨탑까지 완성된 상태였다고 한다. 그러나 쉰켈은 실망했다. 공사는 프라이부르크, 스트라스부르, 쾰른의 성당들보다 외적으로 훨씬 대규모였지만 구조와 세부 묘사는 모두 미숙하고 볼품없었기 때문이었다.

밀라노 성당은 다시 한 번 유럽 건축가들의 관심사가 되어야 했다. 17세기에 르네상스 양식으로 시작해서 19세기에 고딕 양식으로 완성한 파사드(건축물의 주된 출입구가 있는 정면. 건물 전체의 인상을 단적으로 나타내므로 그 구성과 의장이 매우 중요하다 ― 옮긴이)를 통일하려는 의도에서 1883년 공모전을 열었다. 1888년에는 두 번째 공모가 있었는데, 여기서는 처음에 참가했던 사람들 중 입상자만이 참여할 수 있었다. 이 두 공모전은 분명히 아무 성과 없이 끝났고 기존 파사드만을 정당화했을 뿐이다. 아무 변화도 없이 토론만 계속되었다. 논란 많은 밀라노 성당 건축사는 결국 그 수많은 착수단계에 어울리는 결말을 보지 못했다.

천재 건축가 브루넬레스키의 돔

르네상스 화가, 조각가, 건축가들의 전기를 집 필한 조르조 바사리는 1568년 펴낸 자신의 저서에서 보잘것없는 몸과 비뚤어진 얼굴을 가졌지만 자연으로부터 위대한 정신과 강한 심장을 선물받은 사람들이 존재한다고 말했다. 그들은 "추악한 외모를 정신의 능력으로 승화하기"를 추구하기 때문에 종종 놀라운 일을 벌이곤 한다는 것이다. 이 말이 필리포 브루넬레스키(1377~1446)보다 더 잘 들어맞는 건축가는 아마 없을 것이다. 부르넬레스키는 수백 년 전부터 빛바랜 건축예술에 새로운 형태를 부여하기 위해 하늘이 선사한 사람이며, 고대부터 현재에 이르기까지 세상에서 만들어졌던 모든 건축물 중에서 가장 위대하고 아름다운 것을 남겨주었다고 바사리는 평가했다.

산타 마리아 델 피오레 성당(피렌체 대성당) 공사는 최고 건축기술

자가 죽고 돔 공사를 앞두고 있을 때 이미 상당 부분 진척된 상태였다. 팔각형의 탕부르(Tambour, 호박 주춧돌 - 옮긴이)는 지름 45미터에 높이 50미터에 달했다. 어떻게 로마의 판테온보다 더 큰 돔을 가진 거대한 천장이 닫힐 수 있었을까?

처음부터 기독교 사상 가장 큰 '신의 집'으로 계획된 이 성당은 피렌체인들의 종교적 열의의 표출일 뿐 아니라 그들의 경제력과 시민적 자존심의 표현이기도 했다. 그러나 피렌체에 사는 누구도 그런 돔을 어떻게 공사해야 할지 분명한 아이디어가 없었다. 그런 시도 자체가 불가능하다고 생각했을 뿐이다. 성당 건설과 자금 충원을 담당하며 성당건축조합인 오페라 델 두오모를 이끌었던, 도시의 가장 크고 부유한 양모조합은 이렇게 어려운 상황 속에 있었다. 오페라 델 두오모는 12세기 이래로 도시국가 피렌체에서 독자적인 법정기구이자 특별법과 고유재산을 다룰 권리를 가진 세속적인 관청이었다. 이 기구의 책임자는 - 매년 초에 선출되어 1450년 이후로 평생 관직을 보장받았다 - 평신도였다.

오페라 델 두오모는 로마에서 수년간 로마 건축물과 그 구조를 공부하고 이미 돔 공사에 관한 수많은 계획을 제시했던, 금세공사이자 피렌체 시민인 필리포 브루넬레스키에게 눈을 돌렸다. 물론 바사리에 따르면 필리포는 사람들이 자신의 아이디어를 훔칠지도 모른다는 걱정 때문에 누구에게도 모형을 보여준 적이 없었다. 그가 로마에 머무르던 중에 사람들은 다른 거장들에게서는 찾아볼 수 없는 용기와 확실성을 그에게서 보았고, 그의 탁월한 사고력을 기억했다. 다른 거장들은 돔을 아치형으로 만들 어떤 방법도 찾지 못했고 그렇

게 엄청난 공사의 무게를 감당할 만큼 강력한 목조 비계를 만들 수 없다고 두려워했다.

브루넬레스키는 그렇게 어려운 작업은 수행할 수 없다는 오페라의 확신에 동의했다. 그리고 나서 자신과 함께 모든 중요한 이탈리아, 독일, 프랑스 출신 건축기술자들이 함께 참가할 공모전 개최를 제안했다. 오페라는 그가 다른 안을 제시하지도, 모형을 보여주지도 않는다며 실망을 감추지 못했다. 그러자 브루넬레스키는 곧 로마로 돌아가겠다고 고지했다. 여러 번의 청원에도 불구하고 그의 태도가 바뀌지 않자, 오페라는 1417년 5월 더 많은 돈을 선사했다. 그러나 결국 브루넬레스키는 로마로 떠났다. 로마에서 그는 계속 자신의 돔 프로젝트를 쉬지 않고 작업했다. 다른 건축기술자들이 좌절할 것이 뻔하므로 결국 설계는 자신에게 맡겨질 것이라고 자신했기 때문이었다.

공모전 개최가 공고되었다. 1418년 12월 오페라 구성원들, 즉 가장 통찰력 있는 시민으로 선발된 한 사람과 양모조합의 영사들로 이루어진 심사위원회가 소집되었다. 건축기술자들은 하나둘씩 자신의 안을 제출했다. 그들의 설계안은 불가능해 보일 정도로 제각기 달랐다. 어떤 사람은 무게를 지탱하기 위해 기둥을 더 많이 쌓고 그 위에 아치를 둥글게 만들자고 했다. 다른 사람은 해면석(海綿石)으로 벽을 쌓아 무게를 줄이자고 했다. 또 다른 사람은 중앙에 커다란 기둥을 세워 돔을 천막형으로 만들자고 했다. 어떤 사람은 엄청난 양의 흙이 쌓인 땅 위에 건물을 짓자고 했다. 동전을 흙 속에 섞으면 돔을 만들 때 아이들과 가난한 사람들이 무료로 땅을 파낼 것

이라고 했다. 완전히 말도 안되는 생각은 아니었다. 이미 로마인들은 돔을 퇴적층 위에서 만든 적이 있었고, 1496년에도 트로야 대성당 아치를 만들 때 모래를 30미터 높이로 쌓아 목조 비계를 대신한 적이 있었다.

반대로 브루넬레스키는 돔을 둥글리기 위해서 아치도 기둥도 땅도 비계도 필요 없다고 주장했다. 당황한 심사위원회는 바보가 지껄이는 말이라고 생각했다. 그들은 브루넬레스키를 믿지 않았으며 그를 멍청이에 떠벌이라고 불렀다. 그가 자발적으로 나가지 않자 홀에서 쫓아내기까지 했다. 심사위원회는 완전히 혼란에 빠져 회의를 연기했다. 다시 회의가 속개되었을 때 다른 건축기술가들은 브루넬레스키에게 모형을 보여달라고 요구했다. 그는 이를 거부했다. 대신에 대리석 판 위에 달걀 하나를 똑바로 세울 수 있는 사람이 돔을 만들 허가를 얻자고 제안했다. 달걀이 왔지만 브루넬레스키 외에는 아무도 성공하지 못했다. 그는 달걀을 들고 달걀 아래 부분을 깨뜨려 판 위에 수직으로 놓았다. 다른 사람들이 그런 방법을 쓰면 성공하지 못할 사람이 어디 있겠냐고 말하자 그는, 자신이 설계도와 모형을 보여준다면 그들 역시 돔 지붕을 아치형으로 만드는 방법을 알게 될 것이라고 대꾸했다.

이 놀라운 일격과 이미 여러 개의 돔을 만든 적이 있는 듯한 확실한 태도 때문에 오페라는 결국 그에게 설계를 의뢰했다. 그러나 의뢰에는 한 가지 조건이 있었다. 어떻게 비계 없이 아치를 쌓을 것인지를 작은 실험을 통해 증명해야 한다는 것이었다. 그는 산타 펠리시타와 자코포 소파르노에 있는 두 예배당의 돔을 만들었다. 그제야

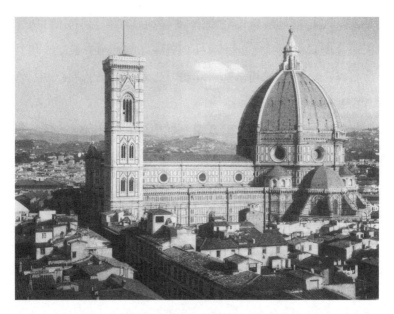

브루넬레스키의 돔, 피렌체 대성당(산타 마리아 델 피오레)

그의 실력을 믿게 된 사람들은 공사에 관한 지휘권을 위임했다. 물론 정해진 높이까지만 허락했고, 이 높이가 달성되면 나머지 지휘권역시 넘겨줄 것이라고 말했다.

브루넬레스키에게는 영사와 책임자들이 그렇게 완강하고 불신에휩싸여 있다는 점이 이상하게 보였을 것이다. 오직 자신만이 이 일을 완수할 수 있으리라는 것을 알지 못했더라면 그는 결코 이 공사에 손을 대지 않았을 것이다. 명성을 얻으려는 열망에 가득 차서 그는 제의받은 일을 수락하고 공사를 완성하겠다고 약속했다.

그러나 오페라의 결정은 분명하지 않았다. 1년 동안 어떤 결정도내리지 못했다. 12개월 동안의 교황 방문 때문에 공사의 진행에 신

경쓸 겨를이 없었기 때문이다. 그러자 사람들은 브루넬레스키의 모형과 로렌초 기베르티(Lorenzo Ghiberti)의 모형 사이에서 다시 갈등하기 시작했다. 로렌초 기베르티는 산 조반니 세례교회의 청동문에 관한 공모전에서 브루넬레스키와 경쟁한 바 있었다. 그때에도 오페라는 둘 중 누구에게 주문을 줄 것인지 결정하지 못했었다. 오페라가 작품을 공동으로 만들면 어떻겠냐는 타협안을 내자 브루넬레스키는 동의하지 않았고 오히려 로마에서 고대 유적을 연구한다는 이유로 피렌체를 떠났었다.

1419년 말 오페라는 사두위원회를 소집했다. 몇 달 후인 1420년 4월 16일에 이 위원회는 새로운 건축지도부를 선발했다. 바티스타 단토니오, 필리포 브루넬레스키, 로렌초 기베르티, 그리고 제4의 인물은 인본주의 철학자 조반니 디 프라토였다. 프라토는 로렌초의 편에 서서 브루넬레스키를 신랄하게 비판하던 사람이었다. 다시 3개월 후에 오페라는 브루넬레스키가 제출한 서면 건축 계획에 동의했다. 이 계획은 공모전 당시 브루넬레스키의 모델을 토대로 한 것으로, 이제 돔을 건립하는 최상의 방법으로 공식적인 인정을 받은 것이다. 그러나 승자가 받을 상금은 브루넬레스키에게도 기베르티에게도 지불되지 않았다. 두 사람 모두 승자로 지명되지 못했다.

브루넬레스키는 오페라의 이런 결정에 한없이 실망하고 절망했다. 그의 가장 친한 친구들은 그가 도시에서 다시 도망가지 않도록 애써야 했다. 관련된 모든 일을 자신이 떠맡으면서도 명예와 영광은 기베르티와 나누어야 한다는 사실 때문이다. 다만 이런 상황을 너무 오래 끌지 않을 방법을 찾을 수 있다는 확신만이 그에게 기운을 주

었다. 다음 몇 해 동안 그는 기베르티의 전문 지식이 부족하다는 점을 증명하면서 그를 떼어버리기 위해 여러 번 노력했지만 성공하지 못했다. 기베르티는 영향력 있는 후원자와 지지자를 가지고 있었던 것이다.

1423년 그에게 기회가 왔다. 건물이 12엘렌 높이에 달하자, 쭉 이어진 목조 발코니로 아치를 고정시키고 수공업자들을 위한 비계를 만들어야 할 단계가 되었다. 브루넬레스키는 고통을 호소하며 침대에 누워 있었다. 결국 사람들이 다시 공사 현장으로 데려왔을 때는 머리와 가슴에 붕대를 동여맨 채였다. 이 극적인 등장을 두고 어떤 사람들은 그가 얼마 못살 것이라고 생각했고, 다른 사람들은 그가 더 이상 어떻게 해야 할지 모르기 때문에 꾀병을 부린다고 생각했다. 브루넬레스키는 오페라 측에 기베르티에게나 가보라고 말한 뒤다시 침대로 들어갔다. 기베르티는 브루넬레스키 없이는 아무 일도할 수 없고, 또 하려 하지도 않았다. 공사는 마비상태가 되었다.

오페라는 끊임없이 브루넬레스키에게 공사 현장으로 돌아오라고 요청했지만, 그는 기베르티를 조롱하기 위해 다음의 것을 제안했다. 급료와 마찬가지로 일 역시 반으로 나누어야 하며 각자가 자신의 능력을 증명해야 한다는 것이다. 기베르티에게 비계 건설과 발코니 쌓기 중에 선택하라는 요청이 들어오자, 이 제안을 거부하면 체면이 깎일 것이라 생각한 기베르티는 발코니를 쌓겠다고 결정했다. 그러나 그 일은 잘 되지 않았다. 오페라는 이제야 기베르티에게 아무 능력이 없다는 사실을 깨닫고는 브루넬레스키에게 100굴덴의 특별사례금을 주었고, 급료를 세 배로 올려주었으며, 그를 죽을 때까지 건

축기술자로 임명했다. 그럼에도 불구하고 기베르티는 친구들의 호의로 인해 공식적으로는 3년 동안 더 봉급을 받으며 관직에 남아 있었다. 그후에도 좀 줄기는 했지만 계속 급료를 받았으며 1431년 다시 일시적으로 공동 건축기술자로 등용되었다.

작업이 얼마나 잘 진행되며 돔이 얼마나 문제없이 만들어지는지를 눈으로 보자, 사람들은 더욱더 브루넬레스키의 천재성을 깨달았다. 그의 풍부한 창의력은 공사 과정의 모든 부분에서 나타났다. 예를 들어 건축자재 ─ 사암과 대리석으로 만든 무거운 받침대 등 ─ 를 50미터 이상 높이로 들어올리고 원하는 자리까지 가져다놓는 문제를 해결하기 위해 그는 새로운 종류의 자재 승강기와 기중기를 고안해 끝없는 찬탄을 불러일으켰다. 황소를 이용한 모터로 작동하는 자재 승강기는 심지어 전진과 후진까지 할 수 있었고 재빨리 쉽게 이리저리 움직일 수 있었다. 건물이 높이 올라갈수록 오르내리는 일이 불편해졌다. 인부들이 거기에 많은 시간을 빼앗기자 그는 돔 안에 와인 주점과 식당을 만들어서 인부들이 아침에 위로 올라오면 저녁까지 내려갈 필요가 없게 해주었다.

브루넬레스키는 돔을 이중으로 만들어서 안쪽 반구는 건물을 지탱하고 바깥쪽 반구는 날씨로부터 건물을 보호하게 하며 돔이 전체적으로 더 커보이도록 했다. 안쪽 반구의 두께는 아래가 3.5미터, 위가 2미터로 위로 갈수록 좁아지며, 바깥쪽 반구는 1미터에서 40센티미터로 좁아진다. 두 반구는 8개의 모서리 리브(rib, 서까래─옮긴이)로 서로 연결되어 있는데, 리브 역시 위로 갈수록 좁아들며 나무 고리 하나와 4개의 사석(沙石) 돌고리로 한데 붙어 있다. 보이지 않게

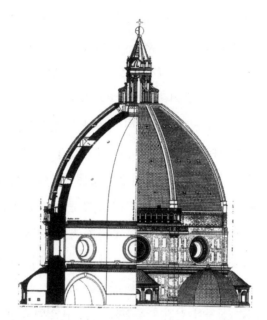

피렌체 대성당 돔의 단면과 윤곽도(C. 폰 슈테크만, H. 폰 가이뮐러, 1885)

벽 내부에 설치된 이 고리들은 납을 입힌 쥠쇠로 죄어져 있고, 측압 (側壓)을 지탱하기 위해 10.5미터 간격을 두고 돔 전체를 싸안고 있다. 모서리 리브와 16개의 중간 리브들은 9개의 수평 벽돌 아치로 서로 연결되어 있는데, 이 아치들은 폭 90, 높이가 60센티미터에 달했다.

아주 독창적인 구조였다. 이제 브루넬레스키가 "돔의 발명가이자 최고 건축기술자"로 기록에 묘사되는 일은 더욱 잦아졌으며, 그의 명망은 확고하게 높아졌다. 그의 첫번째 전기작가인 마네티는 이렇게 썼다. "도시 내부나 외부에서 중요한 건물을 지으려는 사람이라면 항상, 그 건물이 공적이든 사적이든, 세속적이든 성스러운 것이든, 요새이든 다른 벽돌 건물이든 혹은 기계장치와 비슷한 것들이

든, 그를 부르러 사람을 보내야 했다."

1432년 오페라가 채광창 설계에 관한 공모전을 발표했을 때 브루넬레스키는 더욱 큰 놀라움을 주었다. 그는 기베르티가 세례교회 청동문 작업을 끝마친 후에 오페라에서 계속 주문을, 그것도 경쟁 없이 받아왔다는 사실을 알고 있었다. 그러나 브루넬레스키는 끈질기게 채광창 모형 작업을 시작했고 함께 공모에 참여한 다른 사람들처럼 심사에 제출했다. 유명세 때문에 많은 사람들의 질투어린 시선을 받아왔음에도 불구하고 그는 자신의 모형을 보여주었을 때 아무런 방해도 받지 않았다.

피렌체의 모든 거장들이 갖가지 방식으로 설계를 완성했고, 심지어는 가디(Gaddi) 집안의 한 부인 역시 브루넬레스키와 함께 공모전에 나서는 것을 감행하기도 했다. 브루넬레스키는 다른 사람들의 오만한 태도를 보고 웃었다. 그의 친구가 어떤 예술가에게도 모형을 보여주지 말라고, 그렇지 않으면 다른 사람들이 무엇인가 보고 배울 수 있을지 모른다고 조언하자 그는 이렇게 대답했다. "오직 하나만이 올바른 모형이요, 다른 모든 것은 쓸모없는 것들이네."

돔의 화려한 모습에도 불구하고 피렌체인들은 단 한 번도 그에게 완전한 신뢰와 전폭적인 찬탄을 보내지는 않았던 것으로 보인다. 다시금 브루넬레스키는 옛 경쟁자인 기베르티, 그리고 심지어는 자신의 조수이자 모형작가인 안토니오 마네티(Antonio Manetti)와 자웅을 겨뤄야 했다. 안토니오는 필리포의 설계를 교묘하게 변화시킨 모형을 구성해서 제출했다. 오페라가 필리포의 모형으로 결정을 내리자 안토니오는 또다른 모형을 제출하게 해달라고 청했다. 이것은 더 노

골적으로 브루넬레스키의 설계를 복사한 것이었다. 브루넬레스키는 오페라의 구성원들이 또다른 설계를 만들라고 한다면 안토니오가 모방한 자신의 것을 보여주겠다고 생각했다. 1436년 오랫동안의 저울질 끝에 브루넬레스키의 채광창 모형이 채택되었다.

1434년 8월 브루넬레스키는 일시적으로 체포되어 감옥에 갇혔다. 그의 죄목은 석공과 목수조합에 소속되지 않고 조합에 매년 회비를 내지 않은 채로 건축기술자로 활동했다는 것이었다. 의심스러운 이야기였다. 그를 시기하는 다수의 적들이 배후에서 실마리를 쥐고 상황을 이용했을 거라는 추측이 난무했다. 그래서 그의 후원자, 즉 인본주의 교육을 받은 은행가이자 정치가인 코지모 데 메디치가 망명을 떠났다는 소문도 있었다. 그러나 오페라는 브루넬레스키를 구명하기 위해 적극 개입해 2주 만에 그를 석방되게 해주었다.

1436년 성당 아치의 마지막 고리를 설치하자 사람들은 교황 주관의 축성식과 돔 가장자리에서 열린 성대한 향연으로 이를 축하했다. 건축물 축성식에 이렇게 많은 돈을 쓴 것은 드문 일이었다. 산타 마리아 노벨라의 교황 거처에서부터 성당까지 50미터 길이의 좁은 나무다리가 만들어졌다. 다리에 깔린 값비싼 양탄자 위에서 교황은 비단으로 만든 천개(天蓋) 아래 수많은 고위 성직자들과 함께 장엄한 의식을 거행하면서 성당으로 향했다.

피렌체 돔은 많은 사람들에게 토스카나 건축술이 도달했던 진보와 완전성의 상징으로 간주되었다. 1428년 브루넬레스키의 동시대인인 알베르티는 이 위대한 건축 작품을 보고 그를 칭송하지 않을 사람이 어디 있겠느냐고 말했다. 이는 실로 "천상에 이르기까지 높

이 솟아 있고, 토스카나 전 주민을 그 그늘로 덮을 만큼 거대한 크기를 자랑하며, 발코니나 복잡한 목조 비계의 도움 없이 완성된 위대한 작품"이었다.

채광창을 만드는 일은 더 이상 브루넬레스키가 직접 지휘할 수 없었다. 1446년 4월 15일 그가 세상을 떠났기 때문이다. 바사리는 이렇게 기술한다. "그의 죽음은 조국을 매우 큰 슬픔으로 몰아넣었다. 조국은 그가 살아 있을 때보다 죽은 후에 더 큰 경의를 표했다. 그는 장엄하고 명예로우며 화려한 장례식을 거쳐 산타 마리아 델 피오레에 묻혔다." 그는 성당 한가운데에 묘지를 할당받았고, 비석에는 이렇게 씌어 있다.

"여기 위대한 창조정신을 가진 남자, 피렌체 출신 필리포 브루넬레스키의 육체가 잠들어 있다."

자신의 고향도시에서 수많은 반대 세력과 적들에 둘러싸였고 자신의 능력을 보여주기 위해 수많은 시험을 거쳐야만 했던 브루넬레스키는 아마도 생전과 사후에 국제적인 명성을 누리며, 인간이자 발명가이며 괴짜로 자신의 이름을 건축사에 떨친 최초의 건축가일 것이다. 그에게 많은 책과 시들이 헌정되었고, 그에 관한 많은 흉상과 초상화, 데드마스크가 만들어졌다. '신적인 창조정신'을 가진 '천재 건축가'로 무대에 등장한 사람은 그가 최초였다.

미켈란젤로의 신성불가침 전략

서구 사회에서 종교의 중심인 로마의 성 베드로 성당은 이제 더 이상 순례자들의 행렬을 감당할 수 없었고 교황 권력의 상징적인 요구에 부응하는 데도 충분하지 않았다. 그러자 1502년 교황 율리우스 2세는 기존의 바실리카를 완전히 철거할 것을 지시했다. 크기와 화려함에 있어 지상의 모든 교회를 능가해야 할 신축 교회 건설을 위해 교황은 건축기술자 도나토 브라만테(Donato Bramante)를 등용했다.

신축에 필요한 돈은 면죄부 판매로 상당 부분 조달했다. 면죄부 판매는 날이 갈수록 더 기승을 부려 곧 교회 분열의 직접적인 원인이 되기도 했다. 1506년 4월 18일 성당의 초석을 놓았지만 1513년 율리우스 2세가 사망하고 1514년에는 브라만테가 죽었다. 브라만테의 후계자인 라파엘(Raffael), 발다사레 페루치(Baldasare Peruzi), 안토

니오 다 상갈로(Antonio da Sangallo)는 여러 교황들 밑에서 일을 계속했고, 모두 독자적인 의견에 따라 이전의 것을 바꾸면서 결국 미켈란젤로에 이르게 되었다.

1546년 안토니오 다 상갈로가 죽자, 이제 성 베드로 성당 공사를 지휘할 거장이 없어졌기 때문에 건축위원회와 교황은 누구에게 그 자리를 넘겨주어야 할지에 대해 많은 논의를 했다. 결국 교황은 신성한 영감에 따라 미켈란젤로를 부르라는 명령을 내렸다. 그가 그 일을 맡겠다고 할지 알아보기 위한 것이다. 미켈란젤로는 부담을 피하기 위해 건축술은 원래 자기 전문이 아니라고 말하면서 직분을 거부했다. 이런 상황에서 청원은 더 이상 소용이 없다는 생각에 교황은 결국 단도직입적으로 직분을 받아들이라고 명령했다. 결국 미켈란젤로는 자신의 소망이나 의사와는 달리 이 일에 관여해야만 했다.

다음 해에 교황 바오로 3세는 71세의 미켈란젤로에게 성 베드로 성당 건축의 최고 지휘를 맡겼다. 미켈란젤로가 그 일을 거부한 것은 아마도 형식적인 겸손함의 표현이었을 것이다. 그는 항상 성 베드로 성당의 첫번째 건축가라는 사실을 자랑스러워했고 자신이 유일하게 그럴 능력이 있다고 생각했기 때문이다. 또 건축술은 원래 자신의 전공이 아니라는 그의 겸손한 언급은 오히려 수사학적 관용구라 할 것이다. 상갈로 지지자들이 이런 논거를 이용해 그를 반대했을 때, 미켈란젤로는 이후로는 화가나 조각가로만이 아니라 건축가로도 이름을 높이려고 노력했다. 미켈란젤로는 성 베드로 성당 일을 자신의 인생의 역작으로 보았고 자신감 넘치게 작업에 착수했다.

어느 날 상갈로의 목조 모형을 보고 성당 건축을 조사하기 위해

성 베드로에 온 미켈란젤로는 상갈로 일당이 함께 모여 있는 것을 보았다. 그들은 미켈란젤로에게 그가 건축 지휘를 맡게 되어 매우 기쁘게 생각하며, 덧붙여 저 모형은 일종의 목초지로, 거기서 가축에게 풀을 먹이는 일을 해달라고 말했다. "당신들 말이 맞소." 미켈란젤로는 대꾸했다. 그는 상갈로 일당이야말로 예술에 대해 아무것도 모르는 가축떼라는 사실을 암시하려는 것이었다.

미켈란젤로는 상갈로가 건물에 필요한 조명을 충분히 공급하지 않았고 외부에는 너무 많은 열주가 서로 포개져 있다고 공공연하게 언급하곤 했다. 피라미드 모양의 돌출부와 인위적으로 꾸민 부분은 훌륭한 고대 양식, 혹은 아름답고 우아한 현대 양식이라기보다는 독일 양식에 더 가깝다는 것이다. 그런 식으로 공사를 끝내려면 50년의 시간이 필요할 것이고 30만 스쿠디 이상의 비용이 들 것이며, 자신이라면 더 화려하고 거대하며 손쉽게, 더 나은 도면과 규칙에 따라 더 아름답고 편안하게 건물을 지을 수 있다고 장담했다.

이는 이중적 의미에서 미켈란젤로가 상갈로 지지자들에게 보내는 도전장이었다. 한편으로 그는 예배당들의 외적인 광채에만 신경 쓴 상갈로가 교회 내부 공간의 빛을 없애버려 범죄자가 숨어 수녀들에게 폭력을 행사할 수 있을 정도로 어둡게 만들었다고 강력하게 비판했다. 연속적으로 작은 예배당들이 있는 유보장과 밖으로 돌출된 현관홀 때문에 결국은 파올리나 예배당을 철거하고 심지어 어쩌면 자신이 그림을 남겼던 시스티나 성당까지 철거해야 될 것이라고 했다. 다른 한편 미켈란젤로는 상갈로 지지자들이 예술을 전혀 이해하지 못하고 자신의 이익만을 생각한다고 비난했다. 관계자들의 수입

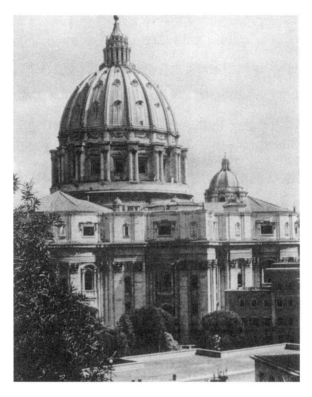

성 베드로 성당, 로마

과 명성이 상갈로의 설계에 달려 있으므로, 의도적으로 규격을 초과
하게 설계해서 좀더 시간을 끌어 수십 년 동안 녹을 받아먹으려 한
다는 것이다.

　미켈란젤로는 상갈로 밑에서 일했던 사람이라면 누구와도 관계
하지 않았다. 그는 최고 건축기술자로 임명되자마자 상갈로의 목조
모형을 제작했던 안토니오 라바코(Antonio Labacco)와 상갈로 다음으
로 제1의 건축기술자였던 난니 디 바치오 비기오(Nanni di Baccio

Bigio)를 해임했다. 그러나 상갈로 지지자들과 그들에 호의적인 건축위원회는 자신들을 방어하며 적어도 난니만은 지키려고 노력했다. 양측의 파벌싸움은 격렬해졌고 노골적인 말들이 오고갔다.

상갈로 지지자들은 미켈란젤로가 자신들이 보기에 불필요한 남쪽 압시스 통로를 구상함으로써 불필요한 돈을 낭비한다고 비난했다. 그는 건축에 대해 아무것도 모르고 단지 "아이들 장난감 같은 말도 안되는 것들을 만들어낸다"는 것이다. 반대로 미켈란젤로는 다시금 난니를 사기꾼이라고 몰아세웠다. 교황의 개입에도 불구하고 건축위원회는 난니를 해고하려 하지 않았다. 단지 미켈란젤로의 눈밖에서만 활동하게 했다.

성 베드로 성당의 최고 건축가가 되기를 원했던 난니는 미켈란젤로가 죽은 후에도 결국 자신의 목표에 도달하지는 못했다. 하지만 끊임없이 미켈란젤로의 삶과 일을 어렵게 만들었다. 미켈란젤로가 임명된 직후에 벌써 상갈로 지지자들은 그가 너무 늙어서 공사의 요구사항을 충족시키지 못할 것이라는 논거를 폈다. 무엇보다 그가 곧 죽어서 성 베드로 공사가 큰 혼란에 빠질지도 모른다고 우려했다. 그러나 미켈란젤로는 17년이나 더 살았고, 자신의 구상을 실행하는 데 성공했다. 그가 죽은 후에도 마찬가지였다.

이 다툼을 영원히 종식시키기 위해 교황은 일종의 성명서를 교부했다. 여기서 교황은 미켈란젤로를 최고 건축기술자로 임명하면서 임의대로 만들고 철거하며 덧붙이거나 떼어낼 전권을 그에게 하사했다. 교황은 건축 당국이 오직 미켈란젤로의 의사에 따라야 하며 그의 모형을 인가해야 한다고 밝혔다. 이 모형에 따라 베드로 교회

는 더 작은 범위 안에서 더 큰 결과를 얻어내리라는 것이다.

교황의 신뢰를 증명하기 위해 미켈란젤로는 신의 의지에 의거한 공사에 임금을 받지 않고 봉사하겠다고 밝혔다. 이것은 자신의 이익만을 추구한다는 상갈로 지지자들의 비난에서 벗어나기 위한 능숙한 수였으며 경건한 전설의 시작이었다. 미켈란젤로는 다른 곳에서 상갈로보다 두 배나 많은 사례를 받고 있었기 때문이다. 1535년 그는 바티칸의 최고 건축기술자이자 조각가이며 화가로 임명된 동시에 죽을 때까지 피아첸차의 포 강 나룻배로부터 소득을 올릴 수 있는 권리를 교황에게서 넘겨받았고 교황청 공무원으로부터 연금을 선물받았다.

건축주 바오로 3세가 건축가 미켈란젤로에게 부여한 전권은 그 이전이나 이후에나 어떤 건축가도 받아보지 못한 권한이었다. 어떤 종류의 위원회 허가 없이도 모든 것을 철거하고 첨가할 수 있다는 것 — 교황조차 그의 독재에 따라야 했다 — 은 엄청난 특권이었다. 바오로 3세가 그런 전권을 부여해 줌으로써 무엇을 꾀하려 했는지는 판단하기 어려운 문제이다. 미켈란젤로의 천재성을 이끌어내려 한 것인지, 상갈로 지지자들의 음모를 막기 위해서인지 혹은 단순히 성 베드로 공사를 언젠가는 끝내야겠다는 소망 때문이었는지 말이다.

1550년 말 상갈로 지지자들은 교황에게 모든 건축가들과 건축위원회 구성원들이 모이는 임시회의를 소집해 달라고 요청했다. 미켈란젤로가 공사를 망치고 충분한 빛을 얻지 못한다는 이유에서였다. 이야기를 들은 미켈란젤로가 창문을 더 많이 낼 계획이라고 맞받아치자 건축위원회는 충분히 알리지 않았다고 비난했다. 이에 대해 미

켈란젤로는 건축위원회는 자신이 무엇을 계획하는지 알 권리가 없다고 주장했다. 그들의 직무는 자금을 끌어와서 도둑으로부터 지킬 걱정을 하는 일이며, 설계는 내 몫이니 내버려두라는 것이다.

1556년 성 베드로 성당 공사에 종사하던 나폴리 출신 건축기술자 피로 리고리오(Pirro Ligorio)는 미켈란젤로의 지휘권을 박탈하기 위한 시도를 했다. 그는 이미 81세인 미켈란젤로가 어린아이처럼 되고 있다고 주장했다. 미켈란젤로는 처음에는 로마를 떠나서 고향인 피렌체로 돌아가야겠다고 생각했지만, 곧 친구인 바사리에게 쓴 편지에서처럼 "내가 이곳을 떠난다면 성 베드로 공사를 망칠 것이고 매우 큰 피해를 끼칠 것이다"라고 마음을 잡았다. 그는 머무르기로 결정했고, 교황은 그를 대변해 리고리오의 공사 개입을 금지했다.

1557년 중반 미켈란젤로가 충분하게 감독하지 못해 인부들이 왕실 예배당의 아치를 설계도대로 완성하지 못하는 사태가 발생하자, 건축위원회는 미켈란젤로를 대신할 훌륭한 건축기술자, 즉 난니 디 바치오 비기오를 내세울 것을 강요했다. 미켈란젤로는 교황에게 가서 사람들이 분명히 자신의 지휘를 신뢰하지 않으니 곧바로 피렌체로 가겠다고 다시금 협박했다. 교황은 그를 달랜 뒤 고압적인 태도로 건축위원회에게 난니를 해임하도록 만들었다.

자신이 죽은 후에도 자신의 설계를 보장받고자 했던 미켈란젤로는 교황의 권력에만 의존하지 않았다. 그는 어느 한 부분을 완성한 후에 다른 부분에 손대는 대신에, 중요한 여러 부분에서 동시에 공사를 진행했다. 장방형 공간 내부, 부예배당들, 트란셉트(십자형 회당의 좌우 익부 ─ 옮긴이) 모서리, 그리고 돔 부분 등이 그것이다. 후계

자가 미켈란젤로의 뜻대로 계속 건축하든지 아니면 광범위한 부분을 철거하든지 선택할 수밖에 없도록 만들기 위해서였다. 1555년 6월 22일 피렌체에 있는 바사리에게 보낸 편지에서 그의 의도를 분명히 읽을 수 있다. 그는 성 베드로 성당 공사를 계속하는 일이 얼마나 중요한지를 강조한다. "건물을 다른 모양으로 바꿀 수 없을 정도로 일이 진척되어야 한다. 내가 죽은 후에 건물이 추악하게 바뀐다면 크나큰 피해와 치욕, 그리고 죄악의 원인이 될 것이기 때문이다."

1564년 미켈란젤로가 죽은 후에 교황들은 그가 지시하고 계획했던 것은 아무것도 바꾸지 말 것을 명했다. 미켈란젤로가 죽은 후에

산 로렌초 교회의 도서관, 미켈란젤로가 건축가로서 남긴 초기 작품

도 살아 있던 비오 4세 역시 대표들에게 미켈란젤로가 결정한 것은 결코 바꾸지 말라고 지시했다. 후임 교황인 비오 5세는 무칠서를 막기 위해 미켈란젤로의 도면을 변함없이 성실하게 따라 건물을 완성해야 한다고 명하면서 더 엄격한 복종을 요구했다. 작업을 감시하기 위해 미켈란젤로의 친구였던 바사리가 교황에 의해 로마로 소환되었다. 바사리는 공사에 중요한 역할을 하는 모든 사람들을 찾아가서 미켈란젤로가 남긴 도면과 문서로 된 지시사항을 계속 준수할 것을 약속받았다.

미켈란젤로의 모든 후임자들은 교회가 축성된 1626년까지 이 지시를 지켰다. 돔 건설에 관해서만 미켈란젤로의 구상대로 건설하지 않았다는 전제가 오랫동안 통용되었다. 말로 표현할 수 없이 아름다운 돔의 곡선이 미켈란젤로의 작품이라는 것 — 이것은 야코프 부르크하르트에 따르면 지상의 건축예술이 도달한 가장 아름답고 숭고한 윤곽선이다 — 을 사람들은 계속 의심했다. 그러나 1968년 헤르만 알커(Hermann Alker)의 책 『미켈란젤로와 성 베드로 성당의 돔』에서 미켈란젤로가 나중에 자신의 돔 모형을 직접 완성했다는 사실이 증명되었다. 이 최종 형태는 결국 거장의 의도와 지침에 따라 만들어졌다는 것이다.

자신의 계획과 자신이 규정한 양식에 묶어둠으로써 자신의 후임자를 단순히 연주자로, 유언 집행자로 격하시켰던 미켈란젤로는 예술가로서 절대적이고 침범할 수 없는 지위를 획득했다. 이는 당연한 결과였다. 그의 개성과 예술적 재능은 누구와도 비교할 수 없이 탁월했기 때문이다.

미켈란젤로의 예술은 많은 예술가들과는 달리 사후가 아니라 살아 있는 동안 인정받았다. 고귀한 교황들이 그를 항상 옆에 두고자 했으며, 터키 술탄인 술리만, 프랑스 왕인 프랑수아 발로아, 황제 카를 5세, 베네치아의 영애, 메디치 가의 코지모 공작 같은 사람들이 오로지 그의 예술이 내뿜는 광채의 한 부분을 소유하기 위해 영광스러운 보수를 지불하겠다고 자청했다. 이것은 최고로 높은 가치를 가진 사람들에게만 허락된 일이다. 사람들은 예술의 세 분야(그림, 조각, 건축)가 미켈란젤로 안에서 훌륭하게 완성되었음을 두 눈으로 보고 인식했다. 친구 바사리는 이렇게 말한다.

"옛날이나 지금이나 어떤 거장들에게서도 결코 유례없는 일이다. 이는 태양이 돌고 많은 시간이 흘러도 신이 미켈란젤로 외에는 누구에게도 부여하지 않은 재능이다."

태양왕의 명예와 베르사유 궁전

볼테르에 따르면 인류는 그 발전 과정에서 네 개의 정점을 체험했다고 한다. 페리클레스와 알렉산드로스 시대, 카이사르와 아우구스투스 시대, 피렌체의 메디치 가 시대, 그리고 프랑스의 태양왕 루이 14세 시대가 바로 그것이다. 루이 14세와 동시대인인 생시몽(Saint-Simon)은 자신의 시대를 아우구스투스 시대와 비교했다. 그 당시 프랑스가 목가적인 상황 속에 있었던 것이 결코 아니라는 점을 생각해 보면 놀라운 평가가 아닐 수 없다.

셀 수 없이 많은 전쟁이 비옥한 국토를 황폐하게 했고, 억압적인 조세정책이 나라를 고갈시켜 국민은 1715년 마침내 루이 14세가 죽자 해방감을 느끼고 환호했을 정도였다. 그럼에도 불구하고 인류 역사의 정점에 관련해서 루이 14세가 의미를 갖는 것은, 그가 무엇보다도 명예를 얻으려고 노력했다는 점에 있다.

왕의 명예는 모든 사람이 봉사해야 했던 구속력 있는 목표였다. 루이 14세는 "내 명예에 도움이 될 수 있는 일이라면 무슨 일이든 하라"고 콜베르(Colbert)에게 썼다. 1665년 이후로 재정 총감독관이었으며 1664년 이후로는 왕실 건물의 최고 책임자였던 콜베르는 이 목표뿐 아니라 목표에 도달하는 방법 역시 잘 알고 있었다.

1663년 9월 28일 그는 루이 14세에게 다음과 같이 제안했다. "폐하께서도 아시다시피 전쟁에서의 빛나는 승리 외에는 무엇도 건축물만큼 군주의 위대함과 정신을 표출할 수 있는 것은 없습니다. 또한 후세는 폐하가 살아생전 건립했던 장엄한 건물이 얼마나 위대한지 측정할 것입니다." 루이 14세의 수많은 전쟁이 역사 속에서 모습이 희미해져 가는 동안, 수많은 건축물들은 — 무엇보다 베르사유는 — 그에게 영원히 지속할 명예를 보장해 주었다.

1661년에 벌써 루이 14세는 자신의 아버지가 건립한 세 개의 날개를 가진 기존의 수렵용 별궁을 개조하기 시작했다. 양측의 날개건물의 벽을 새로 쌓았고, 앞마당에 두 개의 날개건물을 추가했으며 정면에 새로운 정원을 만들었다. 루이 14세는 수년이 흐르는 동안 베르사유를 총체적 예술작품으로 만들었다. 건물, 실내 설비, 분수, 호수, 운하, 공원 등은 실제 궁정생활에 찬란하고 화려한 성격을 부여해 주는 기념비적 장식의 일부가 되었다.

루이 14세는 호화롭고 찬란한 것, 사치스럽고 풍요로운 것을 사랑했고 이것을 자신의 개인적인 기호의 원칙으로 삼으면서 궁정 전체가 이 원칙에 복종하도록 했다. 이 그랑 마니에르(grande manière)는 전 유럽의 모범이 되었고 절대적 지배자의 자기 표현과 귀족 길들이

기를 위한 규범이 되었다. 루이 14세는 귀족들에게 사적인 총애를 표시함으로써 그들을 자기 사람으로 만들었다.

베르사유의 중심에 있는 것은 예배당이 아니라 루이 14세의 침실이었다. 이것은 정확히 그랑 카날과 애비뉴 드 파리와 같은 선상에 있었다. 철저한 자만심의 표출이었다. 루이 14세는 자신은 지상에 살고 있는 신의 대변자이므로 신의 지혜와 권력을 구현한다고 말했다. 이 권력의 중심에서 날마다 왕의 아침과 저녁 문안의식이 벌어졌다. 궁신들의 참여는 환영받았지만 출입은 엄격한 규칙에 따랐다. 누가 언제 무엇 때문에 들어올 수 있는지는 오로지 왕의 신뢰와 총애에 달린 문제였다.

루이 14세는 높은 신분의 귀족뿐 아니라 낮은 신분의 귀족들까지도 항상 눈앞에 있기를 요구했다. 왕의 아침, 저녁 문안과 식사시간에, 왕이 여러 방을 지나갈 때, 혹은 베르사유 정원을 산책할 때는 소수의 궁신들만이 그와 동행할 수 있었다. 궁신들이 궁정에서 항상 체류하지 않는 것은 좋지 않은 행동이라 판단했고, 드물게 나타나거나 거의 눈에 보이지 않는 궁신들은 왕의 노여움을 샀다.

궁신들은 궁 안에 거주하는 로제(logés)와 파리로 돌아가는 갈로팽(galopins)으로 구분되었다. 갈로팽은 스스로를 행운아라 평가했다. 베르사유에 거주하는 것은 무척 괴로운 일이었기 때문이다. 전반적으로 공간이 비좁아, 고상하고 명망 있는 귀족들조차 방 2개만을 쓸 수 있었다. 통로는 소변 때문에 악취가 진동했고, 겨울이면 궁전은 얼음장같이 차가웠다.

모든 것이 일종의 의식에 따라 규정되었다. 긴 오솔길과 덤불, 목

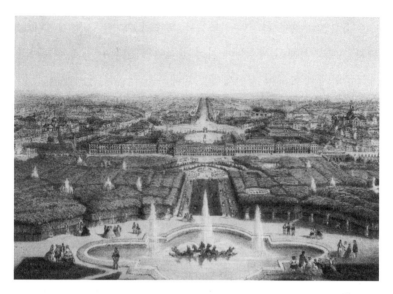

베르사유 궁전과 정원을 묘사한 그림, 파에르 파텔, 1668

초지, 7만 5,000그루의 나무들, 1,400개의 분수, 호수, 운하 등을 통해 궁전과 축을 이루며 만들어진 정원에조차 일종의 '베르사유 정원을 보여주는 방법'이 있었다. 이것은 정원을 관통하는 길을 정하는 지침으로 루이 14세가 1690년대에 직접 만들었다.

첫째, 궁전을 떠나 대리석 마당의 현관홀을 통과해 걸어가면 테라스에 도달하게 된다. 화단과 분수와 연못이 있는 곳을 바라보기 위해서는 위쪽 계단에 서 있어야 한다.

둘째, 오른쪽으로 라토나 정원 언덕 위에 올라가 잠시 휴식을 취하면 라토나 분수를 볼 수 있고 도마뱀, 커다란 오름계단, 조각상들, 왕가의 오솔길, 아폴로 분수, 운하 등을 볼 수 있다. 다시 뒤쪽을 돌아보면 화단과 궁전의 모습이 눈앞에 나타난다…….

즉흥적인 산책은 환영받지 못했다. 발걸음 하나하나가 의식의 절차처럼 미리 정해진 시스템에 따라 움직여야 했다. 국가의 정치적인 제국주의에 부합하여 정신세계를 지배하는 규범이 존재했는데, 이는 예술을 포함하여 삶의 모든 영역에서 통용되는 것이었다. 법률과 규칙은 개인적인 것보다 더 큰 가치를 지녔고, 루이 14세에게 예술은 단지 자신의 왕권을 표현하고 명예를 높이는 수단에 불과했다. 루이 14세는 예술 아카데미 회원들에게 다음과 같이 연설했다. "나는 지상에서 가장 값진 것, 즉 나의 명예를 그대들에게 맡기노라." 생시몽은 루이 14세의 동기를 간략하고도 정확하게 정의한다. "그는 명예를 사랑했고 질서와 법을 추구했다."

루이 14세는 베르사유 궁전 외에도 많은 성을 건립했다. 포셀렌의 트리아농, 샤토 드 클라니, 샤토 드 말리, 그랑 트리아농 등이 그것이다. 1661년과 1683년 사이에 왕궁과 왕가의 성들에 든 비용은 전체 국가 지출의 12~14퍼센트에 달했다. 특히 때에 따라 3,000명의 상시 체류 귀족들을 위해 공간을 제공했던 베르사유는 ─ 영주의 수행원은 총 1만 5,000명이었다 ─ 천문학적인 액수의 돈을 소비했다.

1682년 궁정이 베르사유로 이주한 후에는 2만 2,000명의 군인과 일꾼, 6,000두의 말이 주둔했다. 건물과 함께 인공언덕이 조성되었고, 1만 5,000헥타르의 습지를 배수했으며, 호수와 운하를 만들기 위해 흙을 파냈다. 군대를 위한 지출, 통치와 궁정생활 및 왕가의 건물에 든 비용은 급기야 국가 재정을 뒤흔들었다. 1670년에 지출은 500만 리브르를 넘었고 1676년에는 벌써 2,400만 리브르에 달했다. 콜베르는 어쩔 수 없이 조세를 인상하고 차관을 이례적으로 단호하게

늘려야 했다.

　콜베르는 왕에게 때때로 언짢은 사안을 말할 수 있는 소수의 사람에 속했지만 지출, 특히 건축 비용을 줄이라는 요구는 결코 성과를 얻지 못했다. 루이 14세는 곤란한 재정 상황을 잘 알고 있었지만 콜베르가 항상 새로운 출구를 발견할 것이라 기대했다. 한번은 콜베르에게 이런 지시를 내렸다. "많은 지출이 나를 두렵게 만들지만 그대의 열정적이고 능숙한 조치로 필요한 것을 얻을 수 있기를 바라오."

　콜베르는 지출이 점점 늘어나는 국가 재정에만 전념한 것이 아니라 왕실 건축물의 최고 책임자로서 왕의 명령에 따르는 모든 건축사업을 관장해야 했다. 처음에는 루브르가, 나중에는 특히 베르사유가 이에 해당했다. 이때 루이 14세와의 의견 충돌은 피할 수 없었다. 콜베르는 비용이 많이 드는 사치스러운 시설과 설비를 원하지 않았고 루이 14세는 그런 콜베르의 생각에 동의하지 않을뿐더러 더 위급한 상황으로 그를 몰아넣었기 때문이다. "새로운 건물은 최대한 빨리 공사해서 제시간에 완성해야 하노라."

　콜베르와 함께 가장 중요한 루이 14세의 협력자는 전쟁을 담당하는 국무장관 루부아(Louvois)였다. 처음에는 친구 사이였던 콜베르와 루부아는 점점 더 루이 14세의 총애와 그에 따른 국가 권력을 둘러싼 라이벌이 되어갔다. 루이 14세는 — 이것은 통치의 원칙이기도 했는데 — 그들의 영향력을 약화시키고 자신의 권력을 강화하기 위해 경쟁을 부추겼다. 루이 14세는 끊임없이 계속되는 전쟁을 통해 재정을 소진함으로써, 이 전쟁을 막을 수 없었던 콜베르가 점점 더 자주 '비정상적인 수입'의 수단을 찾도록 유도했다. 결국 콜베

르가 프랑스에서 가장 미움받는 사람이 되게 하기 위해서였다. 베르사유 궁전 공사가 지연되는 것에 루이 14세의 불만이 커지자 비로소 이 불만을 능란하게 부추긴 루부아는 콜베르를 쓰러뜨리는 데 성공했다.

루이 14세는 이미 총애의 표시로 콜베르의 아들에게 1672년 왕실 건물 최고 책임자 직을 계승할 권리를 주었었다. 콜베르는 열여섯살이었던 아들에게 베르사유 궁전 공사의 최고 감독직을 위임했다. 그러나 아들에게는 과도한 요구였다. 공사가 빠르게 진전되기만을 바랐던 루이 14세는 콜베르에게 계속 더 많은 부담을 주었다. 어느 날 왕은 베리에르 숲에 관해 떠도는, 이해할 수 없는 소문을 들었느냐고 콜베르에게 물었다. 숲이 더러워지는 것은 아마도 한 어린아이의 짓이지 왕실 건물 최고 책임자가 한 일은 아닐 거라는 얘기였다. 최고 책임자란 실로 총명한 사람이요, 왕에게 심사숙고한 적절한 계획만을 제시하는 사람이라는 것이다. 결국 1683년 콜베르가 사망한 후 — 동시대인들은 그가 왕의 총애를 잃은 것에 대한 불쾌감 때문에 죽었다고 말했다 — 콜베르의 아들이 아니라 루부아가 영향력 있는 직책을 맡게 되었다.

루부아에 관해서도 재미있는 일화가 있다. 더 이상 애첩을 두지 않고 공사에 더 강한 집착을 보였던 루이 14세는 포셀렌의 트리아농을 철거하고 신축하도록 명했다. 공사장을 순시하던 중 평소 축척과 균형에 확실한 감각을 갖고 있던 루이 14세는 창문 중 하나가 다른 것보다 약간 좁다는 사실을 발견했다. 그는 루부아에게 창문에 주의를 기울이도록 했다.

다혈질이었던 루부아는 왕의 질책을 참을 수 없어 강력하게 반발하며 창문의 크기가 잘못되지 않았다고 주장했다. 왕은 그에게서 떠나 건물의 다른 부분에 눈길을 돌렸다. 이튿날 왕은 르 노트르를 만났다. 그는 프랑스에 정원시설을 도입해 최고의 형태로 완성했을 뿐 아니라 그 밖의 분야에서도 뛰어난 능력을 보인 건축가였다. 왕은 그에게 트리아농을 보았냐고 물었다. 그는 못봤다고 대답했다. 왕은 문제가 되는 창문의 실수를 이야기하며 그에게 한번 가서 보라고 요청했다.

다음날 왕은 다시 한 번 르 노트르에게 질문했고 똑같은 회피성 답변을 들었다. 그 다음날에도 마찬가지였다. 왕은, 르 노트르가 왕을 따를 것인지 루부아를 질책할 것인지를 두고 고민 끝에 골치 아픈 일을 피하려 한다는 것을 눈치챘다. 분노한 왕은 르 노트르에게 이튿날 자신이 루부아와 함께 트리아농에 있을 것이니 그곳으로 오라고 명령했다. 이제 더 이상 피할 수가 없었다.

다음날 아침 왕은 트리아농에서 두 사람을 만났다. 그는 곧바로 창문에 대해 이야기하기 시작했다. 루부아는 자신을 변호했고 르 노트르는 아무 말도 하지 않았다. 결국 왕은 르 노트르에게 창문을 접이식 쫄(Zoll, 중세의 길이 단위 ― 옮긴이) 자로 재도록 지시했다. 르 노트르가 지시에 따르는 중에도, 이 사건으로 화가 머리끝까지 치민 루부아는 고함을 지르며 이 창문은 나머지 창문들과 조금도 다르지 않다고 완강하게 주장했다. 왕은 아무 말 없이 기다렸지만 심기가 불편한 것은 분명했다.

측정이 모두 끝나자 왕은 르 노트르에게 결과가 어떤지 물었다.

그러나 르 노트르는 이해할 수 없는 말을 몇 마디 우물거릴 뿐이었다. 화가 난 왕이 분명하고 확실하게 말해보라고 명하자 르 노트르는 창문에 한 가지 잘못이 있으며 왕이 옳았다고 대답했다. 그러자 왕은 즉시 루부아를 향해 그가 얼마나 고집불통이며 부적절한지를 꾸짖었다. 또 그가 계속 그렇게 고집을 부린다면 사람들은 비뚤어진 채로 공사를 계속해서 결국 완성된 건물을 다시 허물어야 했을 것이라고 비난했다.

루부아는 분노하고 절망했다. 그의 생각으로는 자신이 왕을 위해 했던 모든 것을 왕이 잊어버린 것 같았다. 자신 덕분에 왕이 획득한 모든 것을 말이다. 구원의 길은 단 한 가지밖에 남지 않았다. 그것은 왕의 건축 과열을 다른 곳으로 돌리고 자신을 꼭 필요한 사람으로 만들기 위한 '전쟁'이었다. 몇 달 후 그는 팔츠의 왕위계승전쟁을 시작했고 1688~1689년 팔츠 지방의 유혈 파괴를 야기했다. 그러나 루부아는 자신의 경쟁자였던 콜베르보다 단지 몇 년만을 더 살다 1691년 사망했다. 동시대인인 마담 드 세비녜는 그녀의 유명한 편지에서 루부아를 강인한 남성으로 묘사한다.

"그의 자아는 매우 광범위했고 그 중심에는 셀 수 없이 많은 것들이 있었다. 그는 얼마나 많은 사무, 얼마나 많은 계획, 구상, 비밀, 관심사를 해결해야 했던가. 얼마나 많은 전쟁, 얼마나 많은 간계를 실행하고 얼마나 많은 경우의 수를 생각해 내야 했던가."

루이 14세는 콜베르의 죽음을, 비록 예법에 따른 것일지라도, 어쨌든 유감스러워했었다. 왕은 미망인에게 보내는 조의문에서 이렇게 썼다. "그대는 소중한 남편을 떠나보냈지만, 나는 완전히 절대적

으로 만족했던 대신 한 명을 잃어 슬퍼하고 있소." 반면 왕은 루부아의 죽음은 가볍게 받아들이며 그의 명예를 위해 어떤 말도 남기지 않았다고 한다. 영국 왕이 루이 14세의 상실감을 위로하는 말을 전하려고 장교를 보냈을 때 루이 14세는 모든 사람들이 놀랄 만큼 솔직하게 대꾸했다. "영국의 왕과 왕비께 나의 인사와 감사를 전하시오. 그리고 앞으로는 그들이나 나의 사무에 더 나쁜 상황이 전개되지는 않을 거라고 말하시오."

왕실 건물의 세 번째 최고 책임자는 프랑수아 망사르(François Mansart)의 조카이자 제자였던 쥘 아르두앵 망사르(Jules Hardouin-Mansart)였다. 그는 베르사유의 현재 모습을 만들었고 남쪽과 북쪽 날개에 거울회랑을 추가했다. 망사르는 신용과 명성을 얻었고 곧 왕

베르사유 궁전 '거울회랑'에서 즉위식을 올리는 빌헬름 1세

에게 없어서는 안될 존재가 되었다. 그는, 분명히 무가치한 것임에도 불구하고 왕을 까다롭고 지루한 계획들에 끌어들이는 일에 특히 능숙했다. 그는 왕에게 정원 설계를 제안하곤 했는데, 이것들은 거의 완성되었지만 마지막 암시만 필요로 하는 것들이었다. 왕이 방안을 제시하면 망사르는 스스로는 결코 발견할 수 없었던 것처럼 경탄하면서 왕에 비하면 자신은 아직 학생에 불과하다고 말하곤 했다. 이런 방식으로 그는 왕이 눈치채지 못하게 그를 자신이 원하는 방식으로 유도할 수 있었다. 그는 공사 계획과 프로젝트로 인해 왕의 방에 자유롭게 드나들 수 있었고, 심지어 사전 허가가 없이도 아무 때나 왕에게 갈 수 있는 사람이었다.

모든 사람들이 망사르가 누렸던 왕의 총애에 감동하여 그에게 아첨했다. 건물을 짓거나 정원을 만들고자 했던 많은 사람들이 자신들의 계획을 후원해 달라고 망사르에게 매달렸다. 설계와 판매, 실내 설비 전체에서도 그는 적지 않은 돈을 벌었다. 그는 절대 건축주로서 군림했기 때문이다. 정확히 말해 어떤 노동자도, 어떤 상인도, 어떤 건물 관리인도 감히 누릴 수 없었던 그런 권위를 최소한의 항의만을 받으면서 향유했던 것이다.

그러나 망사르 역시 하루아침에 왕의 총애를 잃어버리고 만다. 그는 총감독으로부터 건물 공사를 위한 선급금을 요구받았지만 최근 금액도 아직 정산하지 않았다는 이유로 이를 거절했다. 그러자 총감독은 왕에게 불평을 제기했다. 왕은 당연히 망사르를 가혹하게 질책했다. 이 최초의 명백한 몰락의 신호로 망사르는 너무도 분노했고 고통스러워했다. 며칠 후에 그는 24시간 동안 계속되는 복통에 쓰러

져 세상을 떠났다. 죽은 후 그의 육체는 부풀어올라 있었다. 사람들이 그의 옷을 벗기자 반점들이 있었다고 한다. 그가 자연사한 것이 아니라는 소문이 파다했다. 어쨌든 그의 직위를 탐내는 사람이 많았고 ― 당시 사람들은 관직을 사고팔았다 ― 최고 300만 리브르로 거래되기도 했다. 그가 죽은 후에도 루이 14세는 냉담한 반응을 보였다. 왕은 지금까지 너무 오랫동안 총애와 지원을 베풀어서 이제는 진력이 났는지 그의 죽음에 홀가분함을 느꼈던 모양이다.

루이 14세의 냉정한 비판자들 중 하나였던 생시몽은 회고록에서 여러 번 왕은 사고력뿐만 아니라 재주도 별로 없었다고 강조했다. 그토록 엄청난 낭비를 했음에도 불구하고 왕은 진정으로 아름다운 것을 성취하지 못했다는 것이다. 베르사유라는 위대한 창조물 역시 가혹한 평가를 받았다. 확고한 계획도 없이 건물 옆에 또 건물을 지었다는 것이다. 생시몽의 회고록에 나타난 베르사유 궁전의 모습은 이렇다.

아름다운 것과 추한 것, 거대한 규모의 구조물이나 아주 작은 구조물의 형태를 선별 없이 뒤죽박죽으로 섞었다. 왕과 왕비의 침실들은, 극도로 불쾌하고 뒷간이나 우리처럼 좁고 역한 냄새가 나는 어두운 뒷건물을 향해 있다. 화려한 광경을 연출하는 정원들도 안에 발을 들여놓으면 실망과 당혹감만을 주는 몰취미의 증거이다. 여기 모든 곳에서 자연에 가한 폭력은 역겨움을 유발하고 자기도 모르게 혐오감을 느끼게 한다. 궁전 앞마당은 숨막히게 좁다. 거대한 날개건물들은 빈 공간으로 쑥 들어가 균형이라고는 없다. 정원은 전체적인 아름다움이 인상적이기는 하지만, 불에 타 지붕 뼈대도

없어 한 층 주저앉은 궁전 앞에 서 있는 듯한 느낌을 준다. 이 엄청나게 크고 엄청나게 비싼 왕궁의 경악스러운 결함을 모두 열거하자면 끝도 없다.

그러나 아름답든 그렇지 않든 베르사유는 그 목적을 충족시켰다. 루이 14세는 고집스럽고도 철저하게 건축과 궁정의 총체적 예술작품을 완성함으로써 자신의 명예를 널리 알리고 후세까지 길이 보장받고자 했다. 회고록에서 황태자에게 남긴 다음과 같은 충고에 충실한 것이었다. "명예란 한시도 소홀히 해서는 안되는 사랑하는 여인이다. 항상 새로운 호의의 표시를 계속 획득하려고 노력하지 않으면 그녀의 처음 호의를 받을 자격이 없다." 루이 14세는 이 원칙을 평생 동안 명심했다. "행위가 모든 것이요, 명예는 아무것도 아니다"라는 파우스트의 규칙은 루이 14세에게는 낯선 말이었다. 그는 아마도 키케로의 신념을 마음에 두었던 것 같다.

"유용한 것이 주는 모든 보상 중에서 최고는 명예이다. 후세의 기억을 통해 덧없는 현존재를 잊게 만들고 위로하며 죽은 후에도 계속 살아갈 수 있게 만들어주는 것은 오로지 명예뿐이다."

쉰보른 가의 '건축벌레들'

 쉰보른(Schönborn)가는 성공한 가문이었다. 그
들은 열네 명의 제후급 성직자를 배출했고 3세대에 걸쳐 남독일 지
역의 종교와 정치 분야에서 결정적 영향력을 행사했다. 쉰보른 시대
는 1642년 요한 필립이 뷔르츠부르크의 후작급 주교로 선출된 것을
시작으로 트리어의 대주교이며 보름스의 후작급 주교였던 프란츠
게오르크가 사망한 1756년에 끝났다.

이 가문의 수장은 마인츠의 선제후이자 대주교이며 제국의 대재
상과 밤베르크의 후작급 주교를 겸했던 로타르 프란츠 폰 쉰보른
(1655~1729)이었다. 그는 군주처럼 처신한 정력적인 사람이었다. 그
의 일곱 명의 조카들 중 네 명이 그의 모범을 따라 뷔르츠부르크, 밤
베르크, 슈파이어, 트리어, 보름스와 콘스탄츠를 지배했다. 요한 필
립 프란츠, 프리드리히 칼, 다미안 후고, 그리고 프란츠 게오르크였

다. 쇤보른 가 사람들은 정치적 능력, 그때그때마다의 권력 관계에
대한 섬세한 육감, 추진력, 가족간의 이해심과 행운으로 유명했다.
그러나 무엇보다 그들은 예술 감각이 뛰어났고 건축에 대한 열정이
넘쳐났다. 그들 스스로 이 열정을 '건축벌레'라는 기괴한 명칭으로
불렀다. 한번 건물을 짓기 시작하면 멈출 수 없다는 의미였다.

쇤보른 가에게 건축은 일종의 가족적인 집단놀이였고, 조카와 삼
촌은 서로 활발한 서신 교환을 통해 지속적인 교류를 유지했다. 한

삼위일체를 숭배하는 쇤보른 백작가의 3세대, 가이바흐 교구 본당 중앙 제단화,
프란츠 립폴트, 1745년경

194

사람이 지금 계획하고 공사하는 것이 무엇인지 항상 다른 사람도 알고 있었다. 설계도를 서로 교환하고 평가했으며, 잘못을 지적하거나 대안을 제시하기도 했다. 그들은 건축 회합을 만들어서 자신들의 건축가, 화가, 예술 수공업자 등을 빌려주었다. 이런 공동작업의 결과 소위 쉰보른 지역에서 위대한 건축 작품들이 탄생했다. 뷔르츠부르크의 저택, 빈의 제국사무소, 브루흐살의 궁전, 트리어의 쉰보른루스트, 폼머스펠덴에 있는 백석(白石) 궁전 등이 그것이다.

가문의 수장이었던 로타르 프란츠는 당시 고위 계급의 남자들이 그랬듯이 예술 감각이 탁월하고 건축에 정통한 '딜레탕트'였다. 그는 수많은 여행과 이론적·실천적 연구, 그리고 유명한 예술가 및 건축가들과의 지속적인 접촉을 통해 광범위한 전문지식을 갖추고 있었다. 중요한 건축 이론들을 알고 있었고, 컴퍼스와 제도판을 가지고 직접 작업하기를 즐겼으며, 세부사항까지 예술적이고 기술적인 설명을 할 수 있었고, 재능을 가진 젊은이를 알아보는 확실한 눈을 가지고 있었다.

그래서 1704년 프란츠는 막시밀리안 폰 벨쉬를, 1711년에는 요한 디엔첸호퍼를 불러들였고, 자신의 조카 요한 필립 프란츠의 건축가로 일했던 발타사르 노이만의 능력을 재빨리 알아차렸다. 로타르 프란츠는 성과 정원의 건축과 계획을 좋아했던 많은 친구들 및 궁정기사들과 모임을 만들었다. 그는 그들을 "공사를 지휘하는 신들"이라 일컬었고, 그들은 그를 "대(大) 건축기술자들 모임을 이끌어가는 두뇌"라고 불렀다.

이 모든 것은 18세기 초 시대상과 정확히 일치한다. 당시 사람들

은 돈이란 후세에 아름다운 기념물을 남겨주기 위해 필요한 것이라
는 원칙을 신봉했다. 그러나 쇤보른 가 사람들이 다른 제후들과 달
랐던 점은, 마음이 맞는 건축기술자들을 스스로 찾는 행운을 가졌으
며 탁월한 예술 감각과 넘치는 열정이 있었다는 사실이다. 적어도
대부분의 쇤보른 가 사람들은 그랬다. 그래서 1720년 로타르 프란
츠는 자신이 총애했던 조카 프리드리히 칼에게 보내는 편지에서 또
다른 조카인 뷔르츠부르크의 주교 요한 필립 프란츠의 부족한 지식
과 경험을 비판하기도 했다. 그는 요한 필립 프란츠가 축척을 더 배
우고 사안에 정통한 사람들의 의견을 더 많이 경청한다면 건축예술
에 대해 더 많은 아이디어를 가질 수 있을 것이라고 말했다.

하필이면 별종인 이 조카가 1720년 뷔르츠부르크에 있는 자신의
저택을 대규모로 공사하기 시작했다. 로타르 프란츠는 안전을 위해
가문 공동의 일로 하자고 권유했다. 쇤보른 가의 모든 사람들은 다
음 몇 년간 공사 계획에 독자적인 제안과 프로젝트를 내며 참여했고
서로 비판을 아끼지 않았다. 1720년과 1731년 뷔르츠부르크에서,
1730년과 1734년에는 빈에서 큰 공사 회합을 개최했다. 거기에는 건
축가 노이만, 힐데브란트, 벨쉬, 디엔첸호퍼가 참여했다. 수백 통의
서신이 오간 이 공사에서 참여자들이 문서를 통해 얼마나 광범위하
게 의견을 나누었는지를 알 수 있다.

처음에는 보잘 것 없었던 계획이 계속 발전하고, 착복한 돈을 환
원해서 저택 공사를 위한 자금을 늘릴 수 있게 되자, 구상은 한없이
거대해졌다. 공사 개요는 원래 필요했던 것의 두 배가 되었다. 처음
에는 중앙에 성현당(聖賢堂)이 있고 양 측면 앞에 하나의 안마당이

있는 세 개의 날개를 가진 건물이었던 것이 두 개의 안마당을 추가한 것으로 확대되었다. 합리적으로 공사하겠다는 의지가 아니라 역사에 길이 남을 건물을 짓겠다는 의지였다. 로타르 프란츠는 돈을 착복했던 관리에게 새로운 성 앞에 감사의 기념물을 만들도록 해야 한다고 주장했다.

1720년 2월 6일 로타르 프란츠는 조카 프리드리히 칼에게 자신이 건축가 막시밀리안 폰 벨쉬와 궁정기사 필립 크리스토프 폰 에르탈과 함께 독자적인 설계도를 만들었다고 전했다. 여러 가지 제안을 요청했던 건축주 요한 필립 프란츠에게 이 설계도가 송부되기를 바란다는 내용이었다. 물론 이것이 정말 위대한 성공작이 될지 아닐지는 아직 확실하지 않다고 덧붙였다.

1720년 2월 11일 건축주 요한 필립 프란츠는 자신의 형제 프리드리히 칼에게 보내는 편지에서 프리드리히 칼이 힐데브란트와 함께 빈에서 만든 설계안을 거절한다고 밝혔다. 그 안은 신축공사에 더 많은 자리를 확보하기 위해 아주 훌륭한 새 건물을 철거한다는 내용을 담고 있다는 것이다. 이는 오이겐 왕자의 돈주머니를 바닥나게 만들 수는 있겠지만 뷔르츠부르크의 주교인 자신에게는 어림도 없다고 했다. 그는 그런 불필요한 설계안을 계속 발전시키지 말라고 부탁했다.

다음 팀들은 거의 동시에 공사 설계 작업을 했다. 마인츠의 로타르 프란츠가 벨쉬와 에르탈과 함께, 프리드리히 칼이 빈에서 힐데브란트와 함께, 그리고 건축주 자신이 뷔르츠부르크에서 노이만과 함께 작업했다. 각 팀은 일종의 경쟁관계에서 최고의 설계도를 만들고

자신들의 안을 관철시키기 위해 노력을 아끼지 않았다.

1720년 2월 19일 로타르 프란츠는 건축주인 조카에게, 자신과 자신의 팀이 끊임없이 주의를 기울여 열심히 완성한 건축 구상을 기꺼이 받아주기를 바란다고 청했다. 같은 날 보낸 다른 편지에서 밝혔듯이, 이 구상은 "외적인 장관과 명망뿐 아니라 완벽한 대칭, 내적인 공간 분할이라는 차원에서도" 저택 공사에 반드시 요구되는 모든 것을 담고 있다고 주장했다. 또한 빈, 이탈리아, 혹은 프랑스에서 만든 구상들이 건축주의 테마와 의도에 잘 들어맞을지는 의심스럽지 않을 수 없다고 말했다.

2월 20일에 벌써 로타르 프란츠는 자신의 구상과 함께 보냈던 벨쉬와 에르탈 두 대표자들이 도착해서 구상을 설명했는지 건축주에게 물었다. 또 구상에 대한 그의 생각을 듣고자 했다.

2월 21일 밤 11시에 건축주는 회합이 열린다는 에르탈의 편지를 받았다. 그는 큰 수고와 관심, 재능을 직접 발휘해서 구상을 완성한 로타르 프란츠에게 큰 감사를 표명했다.

2월 24일 로타르 프란츠는 자신이 파견한 대표자들에게 모든 수사학을 동원해서 일등을 차지해야 한다고 훈계했다. 또 빈이나 파리, 로마, 혹은 콘스탄티노플에서도 이보다 나은 것을 발견할 수 없으리라는 사실을 매우 확신했다.

같은 날인 2월 24일 건축주는 삼촌 로타르 프란츠에게 편지를 썼다. 그는 삼촌의 위대한 건축예술적 경험에 비춰보아서도 그가 보낸 설계안은, 건축예술이 창조하고 실현할 수 있는 모든 아름답고 장엄하고 경탄을 불러오는 모든 것이 갖추어져 있음을 인정할 수밖에 없

다는 내용이었다. 단지 자신이 특별히 원하는 안락한 생활을 위해 몇 가지 작은 변화를 소망하는데, 두 대표자들의 진술에 따르면 이를 쉽게 구상에 통합할 수 있으리라는 것이었다.

마찬가지로 2월 24일 에르탈 역시 건축 회합은 하루 종일 계속되어 밤늦은 시간이 되어서야 끝났다고 로타르 프란츠에게 보고했다. 자신과 벨쉬는 처음에는 매우 많은 양보를 해야 했지만 이제 사정이 나아져서 원래의 구상을 전적으로 보존할 수 있으리라 기대한다고 말했다.

2월 27일 로타르 프란츠는 자신이 가장 총애하는 빈의 조카에게 공사 문제에서만큼은 뷔르츠부르크 주교를 결코 자랑할 수 없다고 한탄했다. 그는 변덕스럽고 자신만의 원칙을 고집하며 거기에다 공사에 대해 아무것도 알지 못한다는 것이다. 그의 사리에 어긋난 행동 때문에 사람들은 위경련을 일으킬 정도라고 했다.

그런 다음 빈으로부터 계획이 도착했다. 건축주는 어떤 계획을 선택할 것인지 결정하기가 힘들었다. 수많은 여러 종류의 구상들 중에서 최고로 아름다운 것을 결정하고 하나의 단일한 설계로 규합하는 일은 쉽지 않았다.

4월 17일 로타르 프란츠는 다시 자신이 총애하는 조카에게 하소연했다. 주교는 잘못된 기초 위에 세워진 자신의 생각에 너무 집착하기 때문에 공사가 거의 진행될 수 없을 지경이라는 것이다. 주교의 생각은 대부분 건축의 모든 규칙에 위배되는 것이라고 했다.

벨쉬와 에르탈은 6주 동안 뷔르츠부르크에 머무르며 마인츠 설계안의 기본 구상을 관철하기 위해 노력했다. 아마도 힘든 싸움이었을

것이다. 로타르 프란츠가 왔을 때에야 비로소 공동으로 잠정적인 안에 도달하는 데 성공했다.

1720년 5월 22일 공사가 착공되었다. 그러나 아직도 건축주는 최종적인 형태를 확정할 수도, 하고자 하지도 않았다. 공사자문위원회 회의가 계속되었고, 끊임없이 새로운 안을 가지고 노이만은 마인츠로, 벨쉬는 뷔르츠부르크로 달려갔다. 이런 상황에서 건축주는 삼촌의 권고에 따라 노이만을 파리에 보내기로 결정했다. 쥘 아르두앵 망사르의 제자들이었던 지도적 건축가 드 코트(de Cotte)와 보프랑(Boffrand)의 자문을 구하기 위해서였다.

1723년 2월 노이만이 출발했다. 긴 편지를 통해 노이만은 건축주에게 여행과 볼거리에 관해, 그리고 그를 위해 자신이 구입한 물건들에 대해 상세히 보고했다. 노이만은 바라던 대로 파리의 동료들에게 공사 계획의 잠정적인 최종 상황을 이야기했고, 따로따로 자문을 해준 드 코트와 보프랑은 주형태에 대해서는 근본적으로 반대하지 않았지만 세부사항에 있어서는 여러 가지 개선안을 내놓으면서 제시된 설계도에 한 문장씩 기입했다. 자신들의 제안을 이용할지 아닐지는 건축주의 판단에 맡겨두었다. 노이만은 편지에서 특히 이 점을 건축주에게 강조했다. 그들의 제안 중 다수가 자신이 동의하지 않는 것이었기 때문이다. 물론 노이만은 중요한 변화에 대해서는 큰 관심을 가졌고 훌륭한 방식으로 실현하기도 했다. 드 코트는 이중 계단 대신에 하나의 큰 계단을 제안했었다.

이 여행에 품었던 큰 기대는 실망으로 바뀌지 않았다. 1723년 5월 19일 로타르 프란츠는 빈의 조카에게 서한을 보냈다. 건축주가 불과

며칠 전 파리 여행에서 돌아온 노이만을 자신에게 보내 프랑스에서 있었던 변화에 대해 의견을 구했기 때문이다. 그는 노이만이 발견한 몇 개의 좋은 아이디어는 곧장 실행에 옮길 수도 있다고 인정했다. 따라서 노이만 팀과 함께 이날 오전 핵심 내용을 확정하는 작업을 했다고 전했다.

이 일은 성공한 것으로 보인다. 1723년 8월 23일 로타르 프란츠는 다시 빈의 조카에게 주교가 어제 건축가 노이만을 설계도로 가득한 마차에 태워 보냈다고 알린 것이다. "의심이 많은 사람은 실수도 많다는 사실이 그에게도 해당하는 것 같다. 그가 더 많은 결과를 얻기를 바랄 뿐이다. 그래서 나는 이것이 전 독일에서뿐 아니라 더 넓은 지평에서 볼 때에도 가장 아름다운 집이 될 것이라고 매번 말해야 했다." 후세도 공감하는 평가였다. 뷔르츠부르크의 저택은 오늘날까지도 많은 사람들에게 독일 바로크 성 건축물 중 가장 완벽한 작품으로 여겨지고 있다.

1724년 공사가 중단되었다. 주교의 통제되지 않는 욕심과 장중하고 화려한 장식이 뷔르츠부르크 주교구의 재정을 고갈시킨 것이다. 복권을 통해 새로운 자금의 원천을 열어보려는 시도는 실패하고 말았다. 아무도 주교의 복권을 사려 하지 않았기 때문이다. 갑자기, 전혀 예기치 않게 요한 필립 프란츠가 세상을 떠났다. 엄격한 통치와 낭비벽 때문에 사람들에게 그리 사랑받지는 못했기 때문에 그가 독살되었으리라는 추측이 난무했다. 그러나 식사의 즐거움을 꺼리지 않았던 그였지만 아마도 뇌졸중으로 사망한 것으로 보인다.

그가 죽은 후에 뷔르츠부르크에는 쇤보른 가에 반대하는 분위기

가 팽배했다. 공사가 중단되었고, 영주 수행원 다수가 해고되었으며, 요한 필립 프란츠가 모았던 예술작품과 서적 및 무기 등이 경매에 들어갔다. 물론 경매 수익은 그가 진 빚의 일부분만을 해결할 수 있을 정도였다. 프리드리히 칼이 형제의 후임이 되려고 시도했을 때 주교좌 성당참사회는 이번에는 쇤보른 가 사람을 뽑지 않겠다는 결의가 굳건했다. 1729년에야 프리드리히 칼이 주교로 선출되는 데 성공했고, 그는 저택 공사를 다시 추진하여 건물은 1744년 완성되었다.

쇤보른 가 사람들은 하나같이 건축에 대한 열정에 사로잡혀 있었다. 그들은 필요와 목적을 넘어서서 귀중한 작품이라는 좀더 원대한 차원에서 건축물을 만들었고, 이에 따른 엄청난 경비를 지출했다. 건축을 위한 재정에 있어서는 까다롭지 않았다. 손을 벌리는 것으로 잘 알려져 있던 그들은 좋은 일자리나 직위를 주면서 흔쾌히 선물을 받았다. 그러나 어떻게 해도 필요한 만큼의 엄청난 자금을 메울 수는 없었고 늘어가는 빚을 피할 수 없었다. 요한 필립 프란츠처럼 로타르 프란츠 역시 사후에 남긴 것은 찬란한 건축 유산뿐 아니라 거대한 빚더미이기도 했다.

쇤보른 가에서 유일한 예외는 조카 다미안 후고였다. 그는 알뜰하게 살림을 운영했고 엄격한 계산에 따라 돈을 썼다. 1743년 사망한 후에 그는 척박한 땅인 슈파이어를 황금의 땅으로 만듦으로써 큰 명성을 얻을 수 있었다.

직접 착상하고 스케치한
프리드리히 대왕

베를린과 포츠담에서는 "모든 것이 그의 직접적인 지시와 감독 하에 이루어졌다." 1790년 건축공무원이자 훗날 건축감독이 된 하인리히 루트비히 망거(Heinrich Ludwig Manger)는 『포츠담 건축사』에서 프리드리히 대왕에 대해 이렇게 말한 바 있다.

프리드리히 대왕(1712~1786)은 성, 관공서, 중요한 개인 건물과 상업적 건물을 짓는 데 있어 전문가는 아니지만 직접 착상하고 스케치한 사람이었다. 그는 베를린과 포츠담의 중요 건축물을 만드는 데 큰 영향을 끼쳤고 모든 세세한 부분에 이르기까지 직접 공사에 관여했다. 왕 아래에서 일하던 건축가들의 설계도에는 왕이 직접 그린 스케치나 메모가 많이 남아 있으며, 손으로 쓴 입안서에는 매우 정확한 경비와 개별 건물들의 이미 지불한 할부금 내역이 명시되어 있다.

프리드리히 대왕은 각종 건축 서적이나 제도 서류철에서 본 건물들 — 그가 자주 체류했던 모든 곳에는 당시 중요한 건축 작품들이 있었다 — 을 따라 그리게 하거나 직접 따라 그렸고, 이 스케치에 따라 짓도록 지시했다. 망거는 이렇게 전한다.

"왕의 방 탁자 위에는 항상 건축가 피라네시와 파니니의 작품들이 놓여 있었다. 왕은 이 작품들로부터 영감을 얻어 베를린과 포츠담에 지을 건물에 대한 지시사항을 구상하곤 했다."

예컨대 프리드리히 대왕은 포츠담의 중요 광장에 지을 다섯 채의 저택 공사를 팔라디오가 건축한 저택을 복사해 시행하도록 했고, 베로나의 팔라초 델라 그란 구아르디아를 그린 동판화를 토대로 브라이테 가(街) 6~7번지의 저택을 완성했다.

그는 많은 포츠담의 시민 주택들에도 로마의 전범을 축소 또는 모방하여 건축하도록 지시했다. 뿐만 아니라 누가 그 집에 살아야 하는지, 어떤 색으로 벽을 칠할 것이며, 조형 장식은 어떤 식으로 해야 하는지까지 규정했다. 브라이테 가 3, 3a, 4번지 집을 위한 왕의 스케치는 — 이 집들은 제빵 장인인 브뤼니히와 양조업자 데네의 것으로 결정되었다 — 1750년에 큰 변화 없이 실행되었다. 왕에게는 상징적인 파사드만이 중요했기 때문에, 내부는 종종 거주하기에 좋지 않게 지어지기도 했다. 설계도 분석이 그에게 흥미를 주었을 때는 그것이 왕의 개인적인 삶의 영역에 부합했을 때였다. 반면에 시민들의 집은 오로지 베를린과 포츠담 광장의 벽과 거리 모퉁이를 꾸미기 위한 도구에 불과했다.

프리드리히 대왕은 외국의 모델을 복사하는 것에 거리낌이 없었

다. 자기 건축기술자가 직접 작업한 원본이 더 낯설 정도였다. 그에게 건축은 한 가지 유일한 기능, 즉 절대주의 독재와 세련된 인간의 욕구를 만족시키는 기능만을 가지고 있었다. 세련된 인간은 그림과 가구 외에도 건축 작품 역시 수집하고 그 스스로 예술적으로 활동할 수 있는 사람을 의미했다. 프리드리히 대왕은 이런 건축 작품으로 자신에게 맞는 환경, 그 안에서 오직 자신만이 행복하게 살 수 있는 공간을 창조했다.

왕은 1758년 앙리 알렉상드르 드 카트(Henri Alexandre de Catt)에게 이렇게 말했다.

"포츠담으로! 포츠담으로! 행복하기 위해 꼭 필요한 일이다. 당신이 이 도시를 본다면 분명히 마음에 들어할 것이다. 내 아버지 시대에는 비참한 둥지였으나 이제 내가 이렇게 아름답게 변모시켰다. 아버지가 다시 돌아온다면 당신의 도시를 아마도 알아보지 못할 것이다. 유럽에서 가장 아름다운 건축물 설계, 특히 이탈리아의 것을 선별해서 내 재력에 맞게 완성시켰다."

17세기 중반 이래로 유럽 건축에는 왕의 딜레탕트주의가 폭넓게 통용되었다. 건축물을 군주 주권의 표현으로 보았던 루이 14세의 예는 많은 추종자를 얻었다. 대개 높은 수준의 딜레탕트주의였다. 군주들은 이론적, 실천적 연구를 했고 의무적인 기사여행으로 이탈리아의 유명한 건축물을 방문하거나 건축을 가르칠 교사를 만나기도 했다.

교사와 학생의 관계는, 건축가와 건축주의 관계로 변화하면서, 종종 예술적으로 풍요로운 결실을 맺는 공동작업으로 이어졌다. 그러

나 군주가 너무 제멋대로거나 건축가가 너무 비타협적이었기 때문에, 공동작업은 대개 빨리 종결되고 말았다. 작센의 강성왕 아우구스트가 훌륭한 교육을 통해 예술적 취향을 발휘한 열정적인 스케치를 남겼지만 건축가들의 재능과 능력을 인정하고 후원했기 때문에 건축가와 의견 차이가 드물었던 반면, 프로이센에서의 프리드리히 대왕은 달랐다.

1740년 왕위에 오른 프리드리히는 자신의 친구인 게오르크 벤첼 스라우스 폰 크노벨스도르프를 교사이자 건축 자문으로 신임했다. 행복했던 유년시절을 함께한 그에게 왕은 프로이센의 중요한 공사를 맡겼다. 크노벨스도르프는 왕가의 모든 성, 저택, 정원의 최고 감독관이자 전국과 지방을 망라한 모든 건축물의 최고 책임자로 임명되었고 1748년에는 심지어 장관이 되었다.

그러나 곧 크노벨스도르프는 본래의 건축일에는 별로 영향을 미치지 못했다. 예를 들어 프리드리히 대왕은 포츠담의 건축센터를 직접 관장했고 센터의 순종적인 관리자인 보우만(Boumann)을 지배인으로 임명했다. 암스테르담 출신의 보우만은 목공, 가구공 및 조선 등의 건축기술자로 일하면서 포츠담의 네덜란드 지구 공사를 지휘했고, 그때 왕의 총애를 얻었던 것이다. 이제 왕은 점점 더 자주 보우만에게 크노벨스도르프의 설계와 자신의 독자적인 스케치에 의거한 건축물을 만들 것을 위임했다.

단순히 모델에 따라 그리는 것 외에 프리드리히 대왕은 직접 건물, 정원 시설, 내부 설비를 구상하기도 했다. 펜, 연필 혹은 붉은 분필로 직접 그린 이 스케치를 일꾼들에게 넘겼는데, 물론 그의 스케

치는 상당히 초보적이고 그의 아이디어는 건축기술자들의 손을 거친 후에야 예술적 형식을 갖출 수 있었다. 하지만 그는 자신이 원하는 것을 매우 잘 알고 있었다. 예를 들어 상수시의 스케치가 그러하다. 망거는 이렇게 기록했다. "매우 확실한 아이디어였다. 이 최초의 구상이 크노벨스도르프 남작에게 건네지면, 남작의 모든 반대는 무시되었고 왕의 뜻대로 완성되어야 했다."

최초의 아이디어는 성의 테라스 시설과 윤곽을 그린 프리드리히 대왕의 스케치에서 분명히 나타난다. 그 기본 도식은 1737년 나온 블롱델(Blondel)의 저작 『왕궁의 공간분할과 일반 건물 장식에 관하여』에서 빌려온 것이었다. 이 스케치를 크노벨스도르프가 예술적으로 변형시켰고, 다시 다른 사람이 완성도면을 만들어 공사를 지휘했다.

프리드리히 2세가 직접 그린 상수시 궁전 설계 스케치

크노벨스도르프는 자신보다 더 사랑받는 보우만을 당연히 2급 건축기술자로 여겼다. 이런 거리낌없는 태도는 곧 프리드리히 대왕과의 관계에 악영향을 끼쳤다. 더구나 왕은 점점 더 과거 친구의 양식화된 영향권에서 벗어났다. 그는 더 이상 크노벨스도르프처럼 프랑스 아카데미 전통의 교조적인 신봉자가 아니었다. 왕은 르네상스 건축가 안드레아 팔라디오(Andrea Palladio)에게 회귀하는, 영국적 특성의 고전주의적 양식에 더욱 기울어졌다. 이는 당시 새로운 시대 취향에도 부합하는 것이었다. 또한 프리드리히 대왕의 생각은 종종 매우 제멋대로이고 비관습적이었기 때문에, 순종적인 보우만의 경우와는 달리 자의식이 강한 상급 예술가인 크노벨스도르프에게서 모순 없이 수용되기가 어려웠다.

크노벨스도르프가 사망한 후 옛 친구를 추억하는 프리드리히 대왕의 담화에서 알 수 있듯 크노벨스도르프는 "진리를 사랑했고 진리가 아무도 해칠 수 없음을 믿었다. 그는 호의를 억압으로 간주했고 자신의 자유를 침해하는 것처럼 보이는 모든 것을 피했다. 그리고 억지로 앞에 나서는 것보다 스스로 시도하는 것을 더 좋아했다." 그래서 프리드리히 대왕은, 비판 없이 자신의 아이디어와 제안에 따라 설계를 마치고 건물 완성에 기꺼이 힘쓴 하급 일꾼들을 더 좋아했다.

프리드리히 대왕과 크노벨스도르프의 관계는 1747년과 1749년 사이에 거의 파탄에 이르렀다. 직접적인 동기는 알 수 없지만 망거의 추측에 따르면 상수시 궁전에 관해 심각한 의견 차이가 있었던 것으로 보인다. 크노벨스도르프는 궁전에 반지하층을 만들어서 위

층 테라스에서 아래쪽을 바라보았을 때의 전망을 더 좋게 하자고 건의했다. 그러나 왕은 이 제안을 거부했다. 그는 궁전 밖으로 나갔을 때 평지가 펼쳐지기를 원했던 것이다.

왕의 거부로 크노벨스도르프는 매우 상심했다. 다음날 그는 왕에게 객혈 때문에 아프다는 전갈을 보냈다. 사람들이 조사를 해서 ─ 동물의 피인지 인간의 피인지는 불확실하지만 ─ 피를 발견했고, 크노벨스도르프는 다시 베를린으로 돌아갈 허락을 받았다. 그때부터 왕은 몇 년 동안 그를 다시 부르지 않았다. 1750년이 지나서야 새로운 공동작업이 있었는데, 이는 1753년 크노벨스도르프의 이른 죽음 때문에 중단되고 만다.

당시 왕은 비판에 익숙하지 않았고 자신의 예전 교사에 대해 상당히 냉정했다. 한번은 왕이 베를린에 있던 크노벨스도르프를 포츠담으로 불러 오찬에 초대했다. 베를린 성문이 마음에 들었냐는 질문에 크노벨스도르프는 질문을 못 들은 척했다. 프리드리히 대왕이 베를린 성문은 보우만의 작품이라고 말하자 그제야 크노벨스도르프는 그래서 그 문을 주목하지 않았던 모양이라고 짤막하게 대답했다. 왕은 크노벨스도르프에게 다시 베를린으로 돌아가도 된다고만 말했고, 그는 즉각 베를린으로 발걸음을 돌렸다. 왕이 오찬을 들려 할 때 크노벨스도르프가 나갔다는 전갈이 왔다. 곧바로 시종을 하나 보내 즉각 다시 왕에게 돌아와야 한다는 명령을 전달하게 했다. 시종은 첼렌도르프 지역에 와서야 크노벨스도르프를 만날 수 있었다. 그러나 그는 이렇게 답했다. "폐하가 직접 내게 베를린으로 가라고 명령했다. 내가 왕의 명령을 들어야 하는지 일개 시종의 명령을 들어야

하는지는 자명한 것 아닌가." 그러고 나서 그는 자신의 길을 계속
갔다.

왕은 건축기술자들 중 누구도 행복하게 만들지 않았고, 누구도 왕
의 총애를 일생 동안 누리지 못했다. 예전부터 모든 건축기술자들의
보편적인 운명이 그러했을 것이다. 그들의 작품은 만인의 눈앞에 방
치되어 있어 그만큼 많은 질책을 받을 수밖에 없는 운명인 것이다.
왕은 모든 것을 자신의 지시에 따라 완성했기 때문에 더 많은 관용
을 보일 수도 있는 존재였지만 프리드리히 왕은 결코 그러지 못했
다. 망거는 이렇게 말한다. "그러나 어떤 위대한 인간이 자신의 잘못
을 다른 사람에게 전가하지 않을 정도로 그렇게 위대하단 말인가."

프리드리히 대왕은 고집을 강하게 표출했고 어떤 이견도 참지 못
했다. 한번 지시를 내린 것은 나중에 스스로 잘못을 발견하더라도
결코 철회하지 않았다. 모든 것이 그가 한번 포착한 생각 그대로 완
성되어야 했다. 만약 크노벨스도르프가 왕에게 왕의 전문이 아닌
예술 분야에서 이따금 올바르지 않을 수 있다는 사실을 굳이 밝히
려고만 하지 않았어도 아마 오랫동안 왕의 총애를 받을 수 있었을
것이다.

하인리히 루트비히 망거 역시 프리드리히 대왕에게서 결코 진정
한 예술적 과제를 의뢰받지 못했다. 그는 단순한 수학자이자 기껏해
야 실용적인 건축기술자 — "위대한 건축물의 탄생을 불러올 수 있
을 만큼 충분한 정열과 환상, 시적 기술과 창조력이 결여된 사람" —
로 여겨졌던 것이다. 그는 특히 경비 견적을 내는 일을 담당했는데,
프리드리히 대왕이 검약을 원했기 때문에 항상 큰 화를 불러왔다.

망거에 따르면 이렇게 아끼는 태도는 제2차 7년전쟁 후, 즉 1763년 이후로, 그리고 왕의 나이가 많아질수록 더욱 심해졌다고 한다. 그는 신축 건물의 경비 견적을 여러 번 심사하고 가능한 한 줄이도록 건축기술자들을 닦달했다.

그래서 불행한 시대가 시작되었다. 왕은 개개 건축기술자들이 자신의 의견에 따라 어떤 것을 소홀히 했거나 충분히 열심히 일하지 않을 경우 감옥에 가두도록 지시했다. 그러나 그들의 구금은 보통 며칠을 넘지는 않았다. 건축기술자들은 견적이 너무 많이 나오거나 프리드리히 대왕의 요구를 따를 수 없는 경우에도 구금에 처해졌다. 망거도 1786년 견적서 하나를 너무 많이 책정해 왕에게 보였을 때 경비대에 체포되었다. 직분을 통해 치부를 시도했다는 죄목이었다. 그는 왕이 죽은 후에 고발이 정당하지 않다고 판명된 다음에야 석방되었다.

프리드리히 대왕은 건물이 영원하기를 원했고, 이미 지어진 건물이 계속 보수를 필요로 한다는 사실을 받아들이지 않았다. 특히 거대한 석조 건물의 경우에는 보수가 불필요하다고 생각했고 보수를 하는 경우는 공사상 실수의 결과라고 여겼다. 보수에 관한 견적을 올리는 모든 사람들은 왕에게 '악한 혹은 도둑'이었고, '천벌을 내려야 하는 악덕 사기꾼'으로 불렸다.

공사에 있어 모든 사람들에 대한 왕의 끊임없는 불신은 개개 건축기술자들을 서로 반목하게도 만들었다. 예를 들면 베를린의 공사 관련 게시물은 포츠담 건축기술자에게, 포츠담의 것은 베를린 건축기술자에게 검열하고 수정하도록 하는 방식을 택했다. 서로 항상 주목

하거나 두려워하도록 하려는 의도임이 명백했다. 공사의 모든 부분이 알려져 있으면 다른 쪽의 가격 인하로 이익을 얻을 수 있으리라는 계산 때문이었다.

프리드리히 대왕은 로타르 프란츠 폰 쇤보른처럼 건축 교육을 충분히 받아 조예가 깊은 딜레탕트였다. 그러나 인류에게 영원히 기억될 아름다운 유산을 남겨주려 했던 쇤보른 가 사람들과는 달리 의 건축물은 ─ 절약하여 세웠고 거의 관리하지 않아 ─ 무엇보다 그 자신을 위해, 그리고 자신의 살아생전을 겨냥해 세워진 것이다. 건축은 그에게 자기 삶의 세계를 아름답게 만들고, 고도로 세련된 생활양식을 누릴 수 있게 해주며, 즐거운 오락과 유희적이며 예술적인 소일거리를 위해 필요한 것이었다. 그래서 그는 첫번째 7년전쟁 때 자신의 시종에게 이렇게 말했다. "크노벨스도르프에게 내 건물, 내 가구, 정원과 오페라하우스에 대해 기록을 남겨 나를 즐겁게 하라고 전하라."

특히 그가 언제나 돌아갈 수 있는 '포도원 안의 정자'였던 상수시는 그의 아르카디아, 그 자신에 의해 재단된 개성만점의 만능열쇠였다. 프리드리히 대왕은 고독을 사랑했고 도시의 삶에서 멀리 떠나 시골에서 목가적으로 사는 것을 좋아했으며 궁정의 예식과 화려한 사교에는 별로 가치를 두지 않았다. "시골의 삶은 도시와 궁정의 삶보다 수천 배 더 많은 것을 말해준다. 더 자연적이며 더 명예롭고 더 자유로우며 더 안락하기 때문이다."

1747년 편지에서 스스로 명명했듯 "상수시의 철학자"였던 그는 이 작은 궁전에서 국가 업무라는 귀찮은 의무에서의 도피처, 즉 자

신의 사적인 취향과 관심사에 맞게 생활할 수 있는 장소를 발견한 것이다. 그것은 아홉 개의 방, 네 개의 손님방, 타원형의 음악실, 작업실, 알코브(실내의 벽을 움푹 들어가게 만들어서 장식 등의 역할을 한 공간 — 옮긴이)를 갖춘 침실, 기껏해야 50평방미터 면적의 식당이 있는 검소한 설비의 미니어처 궁전이었다. 상수시 궁전은 관조적인 은둔의 장소로 완전히 프리드리히 대왕 개인의 삶을 위해 지은 곳이었다.

황태자의 버림받은 애인, 클렌체

건축가 레오 폰 클렌체(Leo von Klenze)의 직업적 출발은 화려함과는 거리가 멀었다. 1784년 하르츠 지방의 슐라덴에서 고위 관리의 아들로 태어난 그는 1800년 베를린으로 유학해서 1803년 건축 지도자 시험을 통과해 공부를 마친 후 파리로 여행하여 에콜 폴리테크닉에서 연구를 계속했다. 그후 다시 몇 년 동안 부모의 집에서 생활하다가 1806년 건축가에게 필수과정이었던 이탈리아 여행을 떠났다. 1808년 개인 추천에 의해 나폴레옹의 형제이자 베스트팔렌의 왕 제롬의 궁정이 있던 카셀에서 비로소 건축가가 되었다.

클렌체는 처음에는 소소한 공사일을 맡다가 한번 작은 궁정극장 설계를 주문받은 적이 있었다. 이것은 아마 그의 능력을 훨씬 뛰어넘는 일이었던 모양이다. 공사 도중에 그는 지휘권을 빼앗겼다. 심

지어 왕실 등록 건축가 명단에서도 제외되었다가 1812년에 와서야 복권되었다. 1813년 러시아 군대가 몰려들자 제롬은 파리로 피신했고, 클렌체 역시 적군의 협력자라는 이유로 카셀에서 미움을 사 해임되어야 했다. 카셀 시절에 대해 클렌체는 회고록에서 아주 짧게 언급했다. "더 높은 취향과 성과를 빼앗는 난잡한 궁정에서 5~6년을 보냈다."

카셀을 떠난 클렌체는 먼저 뮌헨으로 가서 곧바로 프랑스인 친구들에 의해 '게르만 고전주의자'로 발전하게 된다. 그후에 빈에서 잠깐 머무른 후 1814년에는 파리로 갔다. 파리에서 주식과 부동산 투기에 성공해 상당한 재산을 모았고, 이는 그가 일기에서 밝힌 것처럼 "품위 있게 살면서 더 많은 소득"을 얻을 수 있게 해주었다.

1814년 클렌체는 나중에 바이에른의 왕 루트비히 1세가 되는 황태자 루트비히를 알게 되었다. 그는 황태자에게 '특성의 중요성'과 '일상적인 척도를 훨씬 뛰어넘는' 예술관, 그리고 '위대하고 탁월한 것을 지향함'을 증명해 보였다. 1815년 클렌체는 자신의 장래를 황태자와 함께하기로 결심하고 황태자의 사적인 심복이 되어 그를 따라 뮌헨으로 갔다. 화려한 경력이 시작되는 순간이었다. 1816년 바이에른의 왕 막스 I. 요제프의 궁정 건축기술자로 임명되었고 1818년에는 이미 황태자의 전폭적인 후원을 받아 바이에른 건축에 있어 가장 중요한 위치를 획득했다.

비텔스바하 가문의 별 볼일 없는 방계 출신인 루트비히는 신분 상승을 위해, 또 훗날 왕이 되려는 목적으로, 거주하던 작은 도시에서 왕이 살던 수도로 이주할 계획을 세웠다. 그래서 그에게는 명예욕이

있으면서도 유순하고 자신의 총애에만 의존하는 건축가가 필요했다. 물론 자신의 건축예술적 아이디어를 나무와 돌로 변화시킬 수 있는 재능의 소유자여야 했다. 이 모든 조건을 갖춘 건축가가 바로 클렌체였다.

결국 루트비히는 클렌체에게 중요한 설계를 맡겼고, 영원한 명성을 얻을 수 있다며 그를 유혹했다. 루트비히는 이렇게 말했다. "이제 하늘이 추천한 나의 클렌체여, 그대에게 일을 주노라. 아직은 모든 것이 불투명해 보이리라. 그러나 지금, 우리의 육체가 아무것도 남아 있지 않을 때까지 명예를 얻을 수 있는 좋은 기회이다." 루트비히는 극도로 친절하게 클렌체를 다루었고 항상 자신의 총애를 확신시켰으며 사랑하는 여인을 얻듯 그를 사로잡았다. 클렌체는 이렇게 전한다. "그(황태자)는 내가 도착했는지 알기 위해 하루에도 여섯 번이나 사람을 보냈다. 나는 철저히 애인처럼 받아들여졌다."

그러나 1845년 왕좌에 오른 후에 루트비히는 클렌체의 독점적 지위를 제한하고 프리드리히 폰 개르트너(Friedrich von Gärtner)와 같은 다른 건축가들에게도 건축 계획에 관한 의견을 들었다. 클렌체에게 한계를 보여주고 계속 순종을 명하기 위해서였다. 루트비히는 클렌체에 대해 이렇게 말했다.

"예술과 기술에 있어서 그는 분명히 매우 탁월하다. 하지만 지배욕이 너무 커서 중요한 것은 모두 자신의 지휘 하에 건축하기를 원했다. 건축예술 분야에서 그는 대재상의 역할을 하고 싶어했지만 그렇게 하지 못했다. 그럼에도 불구하고 그의 재능과 능숙한 솜씨를 가능한 한 최대로 이용해야 한다. 이것은 (쉽지 않은) 과제이다."

클렌체는 퇴짜맞은 애인처럼 반응했다. 자신의 지위가 불안해질수록 건축주의 예술적, 현실적 이해력과 자신이 이름을 떨칠 가능성을 더욱 강하게 의심했다. 군주가 예술에서 그런 식의 변덕스러움만을 보여줄 때, 그런 식의 내용과 기초 없이 뭉뚱그려진 디테일만을 보여줄 때, 건축예술에서 서정성, 합목적성, 양식 등의 개념 없이 최고의 예술을 단지 장식을 통해 순간적으로 눈에 보이는 것과 인상만을 자극하는 수단으로 간주할 때 클렌체와 같은 건축가는 암담함을 느꼈을 것이다. 이런 입장에 처한 건축가로서, 루트비히가 클렌체에게 약속했던 불멸성을 얻을 수 있을지는 너무도 불투명할 수밖에 없다.

클렌체의 실망은 점점 커졌고 우울한 상념만 쌓여갔다. 그의 인생사는 점점 더 자신이 이룰 수 있었을지도 모르는 것에 대한 안타까움으로 가득한 한 남자의 역사가 되었다. "매순간 모든 방식으로, 삶의 주제가 되어야 할 고귀한 목표를 방해한다. 이런 군주는 한편으로는 우리에게 항상 명성과 존경을 얻을 가장 멋진 기회를 제공하고 다른 한편으로는 걸림돌이 되기도 한다."

루트비히 1세의 '사랑과 호의'가 없어졌음을 깨닫자 ― 클렌체는 1843년 심지어 건축관청의 최고직에서도 물러났다 ― 그는 특별한 업적으로 주인에게 칭찬받고자 노력했다. "더 이상 내가 왕에게 사랑받지 못한다면, 나는 유럽이 나에게 바칠 존경을 그도 함께 하도록 만들 것이다." 그는 결국 전 유럽의 인정을 받는다. 1838년 뮌헨 피나코텍에 감동받은 차르는 그를 페테르부르크로 불러 새로운 은자의 암자를 건설하도록 청했다.

18세기적 의미에서 궁정의 경력이 눈앞에 아른거렸던 클렌체는 다시 한 번 자신을 "군주의 심복"이라 불렀다. 그에게는 봉사 자체가 어려운 일은 아니었다. 예술에 대한 확고한 원칙이나 예술가에 대한 확고한 신뢰 없이 외적인 완벽성이라는 모호한 이념과 결과만을 지침으로 삼는 군주에게 봉사하는 것이 어려웠을 뿐이다. 물론 독재자로서, 일개 예술가에게 끌려다니는 왕이 결코 아니었던 루트비히 1세는 독자적인 예술적, 건축적 아이디어를 전개했다.

자신의 지위에 불안을 느끼고 외교적으로 모든 직접적 대립을 피했던 클렌체는, 기록에서도 볼 수 있듯, 한번은 사직서를 보내기 일보직전의 상황에 처했다. "선하고 영리한 내 아내는 내게 벌어진 일을 알고는(그녀와 일에 대해 이야기하는 일은 드물었다) 강력하게 만류했다. 그녀는 며칠만 기다리라고 나를 설득했다. 그렇게 비인도적인 대우는 내가 얻은 큰 명성에 비하면 모욕이나 상처가 아니라고 위로했다. 내가 물러난다면 내 위대한 작품들 중 단지 하나만을 망치는 일이요, 내가 다른 일에 몰두한다면 아마도 나를 그렇게 심하게 모욕한 사람에게 순간적인 즐거움은 줄망정 나중에는 후회하게 만들리라는 것이다."

아직 클렌체는 스스로 창작의 정점이라 생각했던 '발할라'를 작업 중이었다. 국가의 명예의 전당인 발할라(1815~1842)는 게르만의 판테온으로, 공로가 많은 독일인들의 흉상을 놓을 장소였다. 루트비히 1세는 도리아 신전 양식으로 짓기를 원했었다. 오랫동안 게르만 민족의 뿌리로 여겨졌던 도리아인들은 왕에게 고대와 독일 민족사의 이상적인 접합체로 생각되었기 때문이다. 루트비히 1세는 1814

년 공모전의 개회사에서 이렇게 기술했다. "3중 받침돌 위에 놓인 주랑으로 둘러싸인 길쭉한 사각형 건물에는 많은 고대 신전들처럼 빛이 비쳐져야 한다. 즉 일부 개방적인 구조인 것이다. 지붕, 내부의 필수적인 장식, 전반적인 모든 부분은 가장 순수한 고대 취향에 따라야 한다." 공모전은 루트비히 1세에게 그리 만족스러운 결과를 주지는 않았다. 심사위원회는 왕이 선호했던 클렌체의 구상으로 결정할 수 없었기 때문이다. 그래서 프로젝트는 한 번 중단되었다.

1819년 클렌체는 두 개의 새로운 구상을 제출했다. 판테온 돔으로 덮인 둥근 건물, 그리고 도리아식 원형 홀을 갖춘 톨로스(고대 그리스 양식의 원형 건물 — 옮긴이)와 네 개의 포티코(원기둥으로 지붕을 받치게 한 현관. 건물에 붙여 단 주랑 — 옮긴이)였다. 루트비히 1세는 클렌체의 구상을 숙적인 페터 코르넬리우스(Peter Cornelius)에게 판단하게 했고, 코르넬리우스의 평가는 부정적이었다. 그는 클렌체의 구상이 프랑스식이라 판단했고, 결코 프랑스를 좋아하지 않았던 왕은 그 구상을 즉각 거부했다. 루트비히 1세는 이제 완전히 결단력을 상실했다. 하드리아누스 묘지를 모델로 할 것인지, 판테온 식으로 할 것인지, 일층으로 할 것인지 다층으로 할 것인지, 도리아식 열주로 할 것인지 이오니아식 열주로 할 것인지, 모든 것이 다 가능해 보였다. 1820년 왕은 클렌체에게 이렇게 썼다. "이 생각을 바탕으로 한 몇 개의 설계도와 함께 완전히 상이한 다른 구상들 역시 기쁘게 볼 것이다."

1821년 클렌체는 또다른 설계안을 제출했다. 하나는 양식화한 원형 건물이었고, 또 하나는 판테온의 모범에 따라 여덟 개의 기둥을 가진 도리아식 페리프테로스(일렬의 기둥에 둘러싸여 있는 건물 — 옮긴

이)였다. 루트비히는 페리프테로스를 선택했다. 판테온과의 유사성을 약간 약화시키고 도나우슈타우프 근처 브로이베르크 산 위로의 원격작용을 더 높이기 위해 클렌체는 신전을 4단의 높은 받침대 위에 세웠고, 받침대 중앙에는 경사로를 만들었다. 루트비히 1세는 경사로를 완전히 누락시키고 건물 아래에 있던 '기다림의 홀' — 여기에는 아직 살아 있는 독일인들의 흉상이 세워질 예정이었다 — 을 없애기를 원했다. 그러자 클렌체는 방어에 나섰다. 그는 왕에게 홀과 경사로 시설이 왕의 고유한 아이디어였던 것 같은 인상을 주면서 목적과 사용에 관한 자신의 생각과 완전히 일치하는 아주 올바른 구상이라고 말했다.

발할라 설계의 역사는 루트비히 1세와 클렌체 두 사람의 전형적인 방식에 따라 진행된 것이었다. 왕은 계속 새로운 아이디어를 전개시키고 클렌체는 이 생각에 순응하는 것처럼 꾸미는 식이다. 그러나 클렌체는 거의 항상 자신의 생각을 능숙하게 관철하는 데 성공했다. 그 생각을 왕의 생각인 것처럼 제시하거나 혹은 결국 수용될 때까지 끝없는 변화를 주면서 항상 새로운 것인 양 꾸미기 때문이었다. 계획의 결과물인 발할라는 여러 가지 다른 평가를 받았다. 공식적인 비평은 부정적이었던 반면 — 클렌체의 독창성 부족이 비난의 이유였다 — 군주는 매우 만족해 했다. "훌륭하고 또 훌륭하오, 클렌체여. 화려하고 장엄하고 고전적이며 아름답소. 오랜만에 만나는 작품이오."

1848년 루트비히 1세가 퇴위하기까지 클렌체는 왕에게 실망하기는 했지만 항상 비굴한 자세였다. 그는 왕이 감탄한 건축 작품은 결

발할라, 골짜기 풍경

코 예술 작품이 될 수 없다고 한탄했다. 그리고 작품이 맞닥뜨린 질책은 건축가가 아니라 왕에게 돌아가야 한다고 말했다. 왕의 예술적 교양이 부족하고 허영에 들떠 일시적이고 개인적인 눈앞의 결과를 유일한 법칙으로 인식하고 통용시키려 했기 때문이라는 것이다. 그래서 왕에게 건물이란 한 번은 금발로, 한 번은 갈색으로 순간적인 취향에 따라 머리색을 바꾸는 애인과 다를 바 없다는 것이다. 그는 이 건축예술 작업 중에 결코 목적을 이룰 수 없었다. 항상 가장 아름답게 만들라는 반복되는 지시만을 받았다. "변덕스러운 모습만을 보여주었던 건축주에게 원칙이란 무엇이란 말인가. 순간적인 기분, 호(好)와 불호(不好), 소화할 수 있는지 없는지가 예술 법칙인 그에게."

이런 한탄은 끝이 없었다. 회고록은 루트비히 1세와의 관계를 청

산하기 위해 쓴 것이라 해도 과언이 아니다. 회고록은 클렌체가 루트비히에게서 경험했던 상심과 괄시를 하나하나 나열한 목록과도 같다. 클렌체는 다음과 같은 결론을 이끌어낸다. "불행한 건축가의 길은 그러하다. 그들은 세상의 모든 방해물과 싸워야 한다. 그러나 가장 극복하기 힘든 것은 건축주의 영향력이다. 건축주의 지속적인 간섭은 건축예술 분야의 영원한 걸림돌이다. 이 걸림돌을 멀리 치워버리기 위해 사람들은 작품 완성에 필요한 것보다 더 많은 노력을 기울여야 한다."

루트비히 1세는 클렌체에게 그의 재능을 보여줄 기회를 자신이 제공했기 때문에 클렌체가 명예와 존경을 얻을 수 있었다고 말했다. 하지만 클렌체는 회고록에서 이렇게 탄식한다. "오! 그 말은 맞다. 내 물질적인 모든 것, 내 존재의 거의 모든 것은 군주의 덕택이다. 하지만, 사랑하는 아들들이여, 확신하건대 나는 괴로운, 아주 괴로운 순간들을 그와 함께 보냈다."

소포클레스의 말처럼 왕에게 가는 모든 사람은 아무리 자유로운 의사로 가는 것이라도 노예에 불과했다. 루트비히 왕은 클렌체가 안에 품고 있던 최고의 것을 인정하고 후원하며 유기적으로 발전시켜 유익하고 성숙한 것으로 만들기보다는 항상 억압하고 그릇된 길을 강요했다. 어찌되었든 클렌체로서는 이 끝없는 싸움에서 최선을 다했고 이제 모든 힘을 소진한 상태에 이르렀다.

클렌체는 더 이상 진실을 밝히는 것을 주저하지 않는다. 왕이 일시적인 기분에 따라 일관성 없이 내적, 외적으로 그를 괴롭혔고 그의 삶을 소모시켰으며 결국은 그와 쉰켈 — 그가 인정한 유일한 동

료였다 ─ 이 19세기의 위대한 건축가가 되는 것을 방해했다는 사실을 말이다. 루트비히 1세가 자신의 예술가를 올바른 길로 인도하거나 적어도 그들에게 자유로운 활동을 보장했더라면 조각과 건축은 훨씬 더 발전했을 것이며 전 시대에 걸쳐 통용되었을 것이었다. 또 예술의 본질에 관해 왕 자신이 분명하고도 확고한 관점을 지닐 수 있게 되었을 것이라고 클렌체는 생각했다.

클렌체는 회고록에서 루트비히 1세를 무능력하고 변덕스러운 군주로 등장시키면서 자신을 희생양으로 묘사했다. 그러나 루트비히 1세가 없었더라면 클렌체는 자신이 목표했던 것을 결코 얻어낼 수

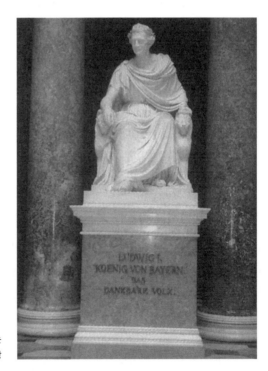

발할라에 있는
루트비히 1세 좌상

없었을 것이다. 그는 바이에른 왕국에서 거의 20년이 넘는 세월 동안 건축에 있어 최고 사제였다. 그는 모든 것을 결정했고 — 모든 공식적인 건축 계획은 그의 동의를 필요로 했다 — 경쟁자들에 맞서 능숙하고 단호하게 자신의 의견을 관철시켰다.

클렌체는 수많은 관직과 칭호를 받았다. 그는 왕실 추밀고문관, 왕의 시종, 궁정건물 관리자이자 최고 건축고문관이었다. 또한 세습 귀족의 신분으로 상승했고 엄청난 부를 소유하기도 했다. 클렌체의 사업 감각은 적어도 총애와 명성에 관한 감각보다 더 명백하게 나타났다. 한번은 왕이 급료를 사양하라고 하자, 그는 "왕의 몰염치한 탐욕"이라며 비통해 했다. "왕에게는 비록 1굴덴의 급료를 지불할 권리가 있지만 그렇다면 나 역시 이 돈을 거부하지 않겠다. 40년 동안 공허한 말로만 여러 번 반복해 인정받은, 성실하고 충직하며 성공적인 공로에 대한 왕의 (처음이자 유일한) 감사 증표로 집 안에 모셔둘 것"이라고 말했다.

예를 들어 그는 발할라 테라스 공사에서 불필요한 경비가 지출되었다는 이유로 루트비히 1세의 비난을 받았을 때 마치 버림받은 애인처럼 반응했다. 이전에 그렇게 많이 받았던 칭찬은 모두 잊어버리고, 왕이 자신에게 급료를 지불해야 하기 때문에 자신의 업적을 축소시킨다고 주장했다. 건축 작품의 명성과 평판은 사실 왕보다 자신이, 즉 건축주보다 건축기술자가 받아야 한다는 인상을 주지 않기 위해 자신을 의도적으로 깎아내렸다는 것이다. 궁신이자 군주의 심복인 클렌체는 쓸쓸한 결론에 도달한다. "오 자신의 실존을 군주의 총애라는 흔들리는 토대에 세워야만 하는 비참한 운명이여. 나는 이

렇게 큰 실수를 범하고 말았다. 하지만 그런 군주에게 봉사하는 첫 걸음을 뗀 바에야 이제 어떻게 다른 일을 할 수 있겠는가?"

카를 레버레히트 임머만(Karl Leberecht Immermann)은 1836년 출판된 소설 『에피고네(Die Epigonen)』에서, 1789년 혁명으로 인해 결국 종말을 맞이한 이 시대의 유복자를 에피고네라 표현한다. 이 개념은 이전 세대의 위대한 업적들과 비교해서 비창조적인 모방으로 귀결된 예술적 무능력을 환기시킨다. 이런 의미에서 클렌체는 일종의 에피고네였다. 정치적으로는 시민 엘리트가 급속하게 형성되었던 시대에 복고적인 사고를 가진 군주에게 봉사하는 궁정예술가로서 시대착오적인 참여를 했고, 예술적으로는 점점 더 인기를 끈 고대 형식과 양식요소를 풍부한 지식으로 모방했다. 아마도 결국 루트비히 1세에 대한 과도한 공격 역시 복고적인 신념과 구속으로부터는 실제로 어떤 새로운 예술도 탄생할 수 없다는 인식 때문이었을 것이다.

존 내쉬의 로얄 파빌리온 개조

1765년 영국의 정치가이자 미술품 수집가이며 작가였던 호레이스 월폴(Horace Walpole)은 고딕 괴기소설 『오트란토 성』을 발표했다. 소설의 초자연적인 살인사건은 허방문과 어두운 통로, 지하의 미로 등이 등장하는 중세를 배경으로 전개된다. 분명히 낭만주의적인 시대 취향에 딱 들어맞는 소재였다. 책은 3개월 만에 완전히 팔렸고 그후 수많은 고딕소설 아류작이 나왔다. 1747년에 벌써 월폴은 런던 근처 템즈강 유역의 트위켄햄에 별장 스트로베리 힐을 얻었고 고딕적인 디테일과 장식을 모방해서 별장을 '고딕화'하기 시작했다. 그에게는 역사적인 정확함보다는 낭만주의적, 피카레스크(picaresque)적 요소가 중요했다. 이런 취향은 그에게만 국한된 것은 아니었다.

1795~1807년 제임스 와이어트(James Wyatt)는 중세의 수도원을

환상적으로 개축해서 예술애호가인 백만장자 윌리엄 벡포드를 위한 별장 폰트힐 애비를 지었다. 이 별장은 절반쯤 파괴된 폐허처럼 보이지만 그 안에 사람이 살 수 있는 일종의 수도원이었다. 와이어트는 기이한 천재였다. 한번은 그가 7년 동안 공사장에 나타나지 않은 일이 있었다. 그는 자신의 의무를 숙지하라는 벡포드의 편지를 수없이 받았고 그때마다 매번 곧 가겠다고 답했다. 그러나 그가 다시 나타나기까지는 7년의 세월이 흘러야 했다.

어느 날 밤 폰트힐 애비의 높은 중앙탑이 완전히 붕괴되어 전체 시설이 파괴되었던 것도 아마 감독을 제대로 하지 않았기 때문이었을 것이다. 건설업자가 돈만 받고 기초공사를 하지 않았다고 한다. 와이어트의 무례하고 불성실한 태도에도 불구하고 그에게는 건축 의뢰가 끊이지 않았다. 그는 당대 가장 성공한 건축가였다. 특히 살리스베리 대성당과 같은 고딕 건축물을 '개선'한 것으로 유명했는데, 이를 두고 그를 "파괴자 와이어트"라 부르기도 했다.

1811~1812년 토마스 호퍼(Thomas Hopper)는 각목과 석고로 만든 부채꼴 아치를 사용해서 칼튼하우스의 온실을 하나의 중앙 본당과 두 개의 측면 본당을 가진 고딕 대성당 형식으로 건축했다. 주두는 날개 모양의 요소로 구성되었고, 지붕의 트레이서리(고딕 건축의 창문 윗부분에 있는 여러 가지 모양의 장식 창 – 옮긴이)는 유리로 채워졌으며, 측면 창에는 색유리를 넣었고, 모든 기둥 뒤에는 고딕 촛대를 세워놓았다.

고딕의 재발견과 고딕 형식의 재사용은, 처음에는 한 작가의 단순한 유희였지만, 곧 시대의 지배적인 취향이 되었다. 영국에서 처음

시작된 이 경향은 나중에 전 유럽으로 퍼졌다. '고딕 리바이벌'의 등장과 함께 사람들은 18세기 전반까지 아직 결정적이었던 의(擬)고전주의로부터 벗어나기 시작했다. 고전적인 질서와 엄격한 규칙보다 회화적인 자세와 환상적인 형상화가 점점 더 큰 주목을 받았다.

느낌과 감수성, 기분 좋고 취향에 맞는 것, 피토레스크(pittoresque, 그림의 대상이 될 만큼 좋은 자연경관 ─ 옮긴이)와 이국적인 것에 대한 강한 동경을 위해 고딕 건축예술의 중세적인 특성뿐 아니라 모든 가능한 양식들이 함께 이용되었다. '고딕 리바이벌'과 함께 '그리스 리바이벌'도 있었고 ─ 건축가 스튜어트와 리베트는 아크로폴리스 건물들을 측량하여 직접 그리스 양식으로 건물을 짓기 시작했었다 ─ 가능한 모든 형식을 실험하기도 했다. 금지된 것이란 없었다. 이 시대의 역사주의적 절충주의의 대가는 존 내쉬(John Nash, 1752~1835)였다.

존 내쉬는 적응력이 뛰어났고 피상적인 것조차 최대한 능숙하게 만들어낼 줄 알았다. 사회에서는 성공적이었고, 자신의 예술에서는 보수적이었다. 그는 주문자가 원한 그대로 가능한 모든 모티브를 이용했다. 그는 짚으로 이은 지붕과 조각한 박공으로 된 고대 영국의 농가주택 양식이나 인도 양식 ─ 동시대인에게 "힌두고딕 양식"이라 불렸다 ─ 으로 건물을 지었다. 초록색 돔과 미나레트(이슬람 건축의 첨탑 ─ 옮긴이), 불교탑 모양의 지붕 등이 혼합된, 브라이튼에 있는 왕가의 여름별장이 그 예이다. 그에게 양식과 디테일은 중요하지 않았다. 그는 무엇보다 회화적인 효과를 추구했고, 그의 이상은 낭만주의자들이 그랬듯 바로 인도였다. 바이런 경은 「인도 세레나데」

를, 콜리지는 「쿠블라 칸」을 썼다. 콜리지의 시는 왕궁을 묘사한 것처럼 들린다. "크사나두에서 쿠블라 칸은 의기양양하게 무거운 돔에 덮인 환락궁을 창조했네."

1815년 왕의 여름별장 주문을 받기 전에 내쉬는 이미 활발하게 활동하고 있었다. 1752년에 출생한 그는 일찍 독립하여 석고 파사드 집들 ― 당시 런던에서는 새로운 형식이었다 ― 을 건축했었다. 1777~1778년에는 블룸스베리 스퀘어에 커다란 상점 하나와 일련의 좁다란 주택들을 자신의 돈을 들여 건축했고, 분양에 실패해 1783년에는 파산하고 말았다. 그는 웨일즈로 사라졌다가 10년 후 사건이 잊혀질 무렵이 되자 다시 돌아와 새로운 경력을 쌓기 시작했다.

왕의 여름별장 주문은 유행의 첨단을 달리는 댄디(Dandy)이자 유럽 최초의 신사였던 조지 왕자가 한 것이었다. 1783년 처음으로 브라이튼에 온 조지 왕자는 파빌리온이라 불리는 별장 하나를 임대해서 1787년 헨리 홀랜드(Henry Holland)에게 개축하라고 지시했다. 1805년 윌리엄 포든(William Pordon)에게 인도 양식으로 승마장과 테니스장을 갖춘 축사를 짓게 했고, 1812년 정신병에 걸린 아버지를 대신해 통치자가 된 이후로 이웃해 있던 말보로의 집을 사서 제임스 와이어트에게 개축과 신축을 위임했다. 와이어트는 광대한 구상을 제시했다. 견적이 적어도 20만 파운드에 달했다. 1813년 9월 와이어트가 죽자 존 내쉬가 뒤를 이었다.

조지 왕자는 브라이튼에 있는 기존의 상이한 건물들을 통일된 형태로 조합하여 전체를 철거하거나 신축하지 않고서도 예술적으로 총체적 효과를 내고 싶어했다. 내쉬가 찾은 해결책은 놀라웠다. 그

는 기존의 파빌리온 위에 눈에 띄는 모양의 돔들을 덮어 그곳으로 시선을 집중시킴으로써 다른 것에 주목하지 않도록 했다. 살롱 위에는 거대한 '힌두' 돔을 덮게 했고 기존의 벽돌건물에 있던 지지대 위에 철로 된 틀 구조물 하나를 만들게 했다. 외부 표면은 수지(樹脂)를 칠한 얇은 철판으로 구성했고, 수많은 작은 돔과 미나레트는 돌로 만들었다.

내쉬는 파빌리온을 확대했다. 남북을 잇는 회랑을 갤러리로 확장하고 새로운 공간을 추가해서 갤러리 양끝에 황동 장식이 들어간 거대한 주철과 단철로 계단을 만들었다. 그 다음에는 구리로 만든 종려잎 장식의 주철 기둥이 있는 새로운 부엌을 지었고, 원추형 지붕으로 덮어 마치 천막을 연상시키는 음악실과 연회 홀을 만들었다. 순수하게 장식적인 이 아치형 궁륭 위에는 아무것도 올려놓을 수 없었다. 덮개는 활처럼 휘어서 방형(方形) 지붕의 옆면처럼 아래로 드리워져 있었다. 1819년 그는 왕의 사적인 공간을 늘리기 위해 파빌리온을 북쪽으로 확장했다. 1820년에서 1822년 사이에는 내부 공간을 장식했다.

개조에 쓰인 경비는 14만 5,000파운드에 달했는데, 당시로서는 엄청난 금액이었다. 공사의 어려움 때문이었는지 특별히 큰 규모가 아니었음에도 원래 견적인 13만 4,000파운드에서 1만 1,000파운드 가량 초과했기 때문에 내쉬는 왕의 총애를 잃고 말았다. 그러나 경비를 절감하기 위해 그에게 책정된 수당을 없앨 필요 없이, 일은 곧 정상화되었다. 1822년 다시 문제에 봉착했다. 파빌리온의 지붕이 두껍지 않았기 때문이다. 왕은 제3자를 통해서만 그와 의사소통했는데,

불필요하게 돔 지붕 같은 큰 실험을 감행한다며 그를 비난했다. 내쉬는 브라이튼으로 가서 문제를 해결해야 했다. 일은 별 어려움 없이 해결되었다. 9년 후에 그는 파빌리온의 지붕이 여전히 두껍다며 자랑했다.

몇 번의 오류와 실책, 반발을 겪고 난 후 1830년 조지 왕의 죽음과 함께 내쉬의 경력은 최종적인 결말을 맞이했다. 그를 시기하는 자들과 적들은 웰링턴 공작이 표현했듯 "내쉬를 잘게 다져놓을" 기회를 포착했다. 내쉬는 버킹검 궁전의 최고 건축가이자 건축관청 감찰감이라는 지위를 상실했다. 이것은 겉에서 보는 것처럼 특별히 가혹한 것은 아니었다. 그는 시골에 있는 자신의 성으로 돌아가 방탕한 연금생활자로 살다가 1835년 사망했다. 어쨌든 파빌리온은 건축가의 걱정 없고 유머 감각 넘치며 대담한 재능을 물질화한 행운의 작품이었다.

1826년 쉰켈은 왕의 지시로 영국을 여행하면서 브라이튼에 있는 왕궁을 구경하고자 했다. 조지는 평소 누구도 파빌리온을 보지 못하게 했고, 브라이튼 시민들이 개인주택을 지어 바다로의 전망을 가리는 것에 분노하고 심지어는 철거 명령을 내리기도 했다. 하지만 쉰켈에게는 예외였다. 쉰켈은 무엇보다 부엌의 진보적 기술에 관심을 보였다.

"화려함의 극치이다. 먼저 모든 기구를 증기로 요리하는 부엌이 매우 훌륭하다. 철판으로 만든 식탁에는 증기를 유입해서 모든 음식을 따뜻하게 보존할 수 있다. 증기가 이중벽을 타고 들어가는 솥들에는 모두 수도꼭지가 달려 증기를 응축한 물이 안으로 흘러들어간

다. 석탄을 이용한 구이시설도 있다. 부엌은 네 개의 종려나무 기둥이 받치고 있다. 양철로 된 돔 천장이다."

양식 자체에 대해서는 특별한 주석 없이 간단히 기록했다. "로얄 파빌리온은 밖에서 보았을 때는 벽돌로 된 인도식 왕묘(王墓) 양식이다. 거대한 유리 돔이다."

조지는 파빌리온을 철거하지는 않았지만 파빌리온에 대한 관심을 완전히 잃어버렸고 완성된 후 단 두 번 방문했을 뿐이다. 파빌리온은 빅토리아 여왕이 물려받았는데, 여왕은 그것을 상속 부채로 인식하고 브라이튼 시에 약 5만 파운드를 주었다. 브라이튼 시로서는 다행스러운 일이었다. 왕궁이 돈을 지불한 데는 이유가 있었다. 매년 해수욕을 위해 방문한 700만 명의 방문자 가운데 신기한 이 건물을 그냥 지나치는 사람이 거의 없었기 때문이었다.

로얄 파빌리온은 온갖 장식과 우스꽝스러운 표현 및 모방의 집합체였다. 수련, 물백합 가스등, 스핑크스 및 돌고래 모양의 가구, 시계 불탑, 리안(열대지방의 덩굴식물 — 옮긴이) 문양의 벽지, 종려나무와 뱀이 조각된 기둥, 주철로 만든 난간, 마호가니와 팔리산더(브라질 자단紫檀 — 옮긴이)로 만든 죽가구 등등…….

동화나라 왕을 위한 성들

낭만주의적 절충주의의 가장무도회에서 바이에른식 변주는 약 50년 후에 루트비히 2세(1845~1886)의 건축물에서 구현된다. 이 건축물 역시 오늘날 전세계적으로 알려져 있고 바이에른 주에 큰 수입을 가져다주고 있다. 150만 명의 관광객들이 매년 왕궁과 성을 보기 위해 이곳을 찾는다. 왕의 친구 리하르트 바그너가 말했듯이 '시적인 정서'를 가지고 말이다. 헤렌킴제의 거울의 방, 노이슈반슈타인의 가수의 홀, 린더호프의 비너스 동굴과 무어식 상점, 작은 숲의 동양풍 오두막인 훈딩 오두막 등등.

루트비히 2세는 시적인 정서를 가진 사람으로 무대 그림과 의상, 연출 등에 몰두하기를 좋아했다. 특히 그가 높이 평가했던 거장이며 뜨겁게 사랑했던 친구인 리하르트 바그너의 음악과 오페라를 빼놓을 수 없다. 그는 바그너를 1864년 뮌헨으로 불러와 재정적으로 후

원해 주며 「트리스탄과 이졸데」 초연을 개인적으로 부탁하기도 했다. 바이에른 정치에 참여하고자 노력했던 바그너가 뮌헨을 떠나야 했을 때에도 루트비히는 계속 그를 포용하며 후원했다. 축제극 공연 극장을 건설하고 바그너의 작품을 바이로이트에서 상연할 수 있게 해주기도 했다.

루트비히 2세의 건축물들은 연극을 위한 것이었다. 오페라 상연과 건축물 계획은 동일한 예술적 성향에서 출발했다. 1876년 린더호프 근처에 지은 훈딩 오두막은 「발퀴레」 제1막의 무대를 따라 모방한 작은 통나무집이었다. 노이슈반슈타인 성을 건축할 때에는 「로엔그린」의 새로운 상연에서 영감을 얻었고, 노이슈반슈타인 내부의 첫 그림은 놀랍게도 무대화가였던 크리스티안 얀크(Christian Jank)가 맡았다.

1868년 5월 13일 루트비히 2세는 바그너에게 이렇게 썼다. "나는 펠라트 계곡 호엔슈반가우의 옛 성터에 중세 독일 성의 양식으로 새로운 성을 지을 생각을 가지고 있다네. 거기서 한번(3년 후에) 살 수 있다면 매우 즐거울 것이네. 탄호이저(산을 배경으로 한 전망을 갖춘 가수의 홀)와 로엔그린(성의 안마당, 벽이 없는 통로, 예배당으로 가는 길)을 그곳에서 연상할 수 있을 걸세."

중세 성터에다 새로 건물을 올리는 것은 그 당시 특이한 일이 아니었다. 1867년 루트비히 2세는 파리의 만국박람회에 갔을 때 나폴레옹 3세를 위해 피에르퐁 성터를 복원했던 비올레 르 딕(Viollet-le-Duc)을 알게 되었는데 아마도 그에게 자문을 구했던 것 같다. 재건할 때에는 원래 건물에 얼마나 충실한지는 보통 중요하지 않았다.

노이슈반슈타인에 자신의 구상을 포함시키기 위해 루트비히 2세는 호엔슈반가우 성터를 평평하게 만들고 8미터 정도 자란 숲을 베게 했다. 그래서 노이슈반슈타인 성은 재건축물이라기보다는 역사적 기억을 담은 오리지널 신축 건물이라고 보아야 한다.

'중세식' 주거용 성의 네 번째 층에 있던 가수의 홀이 전체 건물의 중앙에 있었다. 이 홀은 무대 모양의 정자와 숲이 눈앞에 펼쳐지는 곳이었다. 그 옆에는 성의 안마당과 카미나타(중세 성 안에 있던 여성들의 방 – 옮긴이), 기사의 집, 신고딕 양식의 침실, 그리고 작은 폭포와 겨울정원에 연결된 다채로운 색깔로 빛나는 동굴 등이 있었다. 또 비잔틴 양식의 모자이크 바닥으로 된 알현실이 있었는데, 그 안에는 강렬한 푸른빛 석고대리석 기둥과 금빛 바탕의 벽화, 그리고 도금한 놋쇠로 만든 거대한 샹들리에가 구비되었다. 이 모든 것 위에는, 루트비히 2세에게 중세 세계의 상징이었던 백조 모티브가 떠돌아다녔다. 연푸른 비단 위에 금색 자수와 아플리케로 만든 백조들, 마욜리카(이탈리아산 도자기의 일종 – 옮긴이)로 만든 백조 모양의 화병, 물통으로 쓰인 백조 모양의 우물 등이다.

모든 것이 다 중요했고 빨리 만들어져야 했다. 루트비히 2세는 린더호프에 지을 예배당 근처에 마찬가지로 작은 파빌리온 하나와 르네상스 양식의 너무 크지 않은 정원을 만들고 싶어했다. 모두 소박한 크기로 말이다. 자신을 위한 공간으로는 고급스럽고 우아한 세 개의 방만 있으면 되었고, 부득이하게 필요한 하인들의 공간은 아주 단순해야 했다. 계획은 이미 완성되었다. 미네르바가 주피터의 머리에서 완벽한 형태로 솟아난 것처럼, 왕이 모든 것을 정확히 알리기

동화의 왕이라 불리는 루트비히 2세

만 하면 계획을 스케치할 수 있어야 했고, 그런 다음 바로 사전작업에 들어가 많은 사람들이 열심히 일해야 했다.

루트비히 2세는 직접 건축물 구상을 했다. 그 구상은 예술가 및 건축가들의 꼼꼼한 원칙에 따라 실행되어야 했다. 예를 들어 비잔틴식의 알현실에 관해 그는 이렇게 규정했다. "뮌헨의 제성(諸聖) 교회를 모델로 했다. 돔 궁륭은 그 자체로 금빛 별로 가득한 하늘을 표현해야 하며, 하늘의 푸른빛은 가능한 한 찬란하게 빛나야 한다."

또 그는 건축가 잘첸베르크(Salzenberg)가 콘스탄티노플 소피아 성당을 묘사할 때 언급했던 모든 대리석 종류를 이 알현실에 사용할 것을 고려했다. 홀 뒤편에는 커다란 벽감을 만들고 그 안에 높은 대리석 단을 놓고 그 위에 옥좌를 둔다. 벽감은 전체를 금으로 입히고, 종려나무를 배경으로 성인으로 추대된 여섯 명의 왕을 그린 다음 왕들 위에는 하늘의 왕인 그리스도가 축복을 내리고 있는 것으로 마무리한다는 구상이었다.

고독 속에서 심사숙고한 끝에 포착한 이 구상들은 시종과 하인들을 거쳐 예술가들에게 전달되었다. 예술가들은 어떻게 하면 충실하게 공사할 수 있을지 고민할 뿐이었다. 어떤 임의적인 변형도 허락

되지 않았기 때문이다. 루트비히 2세는 여행을 별로 하지 않았다. 그리스도, 이탈리아도 가보지 않았고, 파리 외에는 유럽의 어떤 수도도 방문한 적이 없었다. 그러나 그는 핵심적인 문헌들을 알고 있었다. 기존 양식을 정확하게 재현하기 위해 그는 모든 기획과 모델을 철저히 분석하여 형식적인 실수, 잘못된 관점, 조명의 결함, 무엇보다 창백한 색채를 비판했다.

그는 건축가, 화가, 조각가 등을 단순히 건물 완성에 도움을 주는 자들로 격하시켰기 때문에 모든 예술사조를 알고 왕의 기분과 취향을 맞출 줄 아는 예술가만을 찾았다. 루트비히 2세의 건축가는 처음에는 건축고문관 리델(Riedel)이었고, 1874년에는 클렌체의 제자로서 무한한 변신 능력으로 유명했던 게오르크 돌만(Georg Dollmann)이 그 뒤를 이었다. 1884년에는 율리우스 호프만(Julius Hofmann)이 자리를 차지했는데, 그때까지 돌만의 후원을 받았던 협력자 호프만은 탁월한 설계예술가로 평가받았다.

루트비히 2세는 설계와 건축물에서 여러 가지 상이한 역사적 양식과 모티브를 사용했다. 무엇보다 먼저 표현되어야 할 것은 왕의 권위였다. 실제로 루트비히 2세는 비록 입헌군주제 시대에 살았지만 절대적 왕권을 가지고 있었다. 그의 설계와 건축물은 냉정한 현시점에서 멀리 떨어져 그가 살아보고 싶은 여러 세계와 시대를 마술처럼 불러와야 했다. 이런 세계를 환상주의적으로 표현하는 데 장애가 되는 것이라면 무엇이든 그는 매우 감정적으로 반응했다. 예를 들어 석고로 완성한 콘솔 탁자나 혼응지(混凝紙, 펄프에 아교를 섞어 만든 종이 ─ 옮긴이)로 만든 사냥호각처럼 기만적인 예술품은 거부했

다. 비록 디테일에 약하고 완성도는 보통 수준이었지만 그의 건축적 형상화는 항상 성대한 것으로, 완벽한 환상과 낭만주의적 효과를 목표로 했다.

루트비히 2세의 엄청난 건축적 열정은 훗날 그가 물러났을 때 병적인 상태의 징후로 치부되었다. 그러나 비텔스바하 가문에서 광범위한 건축 활동은 오랜 전통이었고 ― 루트비히 2세의 조부인 루트비히 1세를 생각해 보라 ― 루트비히 2세는 어렸을 때부터 유난히 집짓기 블록을 좋아했다. 그의 조부는 이렇게 전한다. "1852년 크리스마스 선물로 루트비히는 건축용 석재와 나무로 만든 개선문을 받아 스스로 조립했다. 그는 집짓기를 좋아했고, 놀랍게도 그가 만든 건물을 보면 꽤 좋은 취향이 드러났다."

하지만 수도에 상징적인 건축물을 세웠던 조부와는 달리 루트비히 2세는 바이에른의 산악지방과 호수지역에 실용적인 목적이나 공공의 이용과 상관없이 오로지 자신만을 위한 건물을 세웠다. 왕은 일 년에 단 몇 주만 체류했고 평소에는 몇몇 시종과 하인만이 살았던 그 건축물들은 루트비히 2세의 '천국'이자 '시적인 피난처'였다. 그곳은 그가 살고 있는 끔찍한 공포의 시간을 얼마간 잊을 수 있게 해주는 신성불가침의 '성스러운 장소'였다. 그래서 성소를 모독하고 더럽히기만 하는 국민의 시선에서 벗어난 곳에 짓고 싶었던 것이다. 그는 자신이 죽은 후에 자신의 건축물들을 공중으로 폭파시키려는 생각도 했다고 한다.

루트비히 2세는 이 피난처를 창조하기 위해 역사적인 양식과 모티브뿐만 아니라 가장 현대적인 기술까지 이용했다. 현대적 기술은

가상세계의 삶을 위해 꼭 필요한 환상주의적 효과와 낭만주의적 분위기를 가능하게 해주었다. 그는 헤렌킴제 섬 위에 증기기차를 달리게 할 계획을 세우기도 했다. 기차역은 성 안 지하에 만들고자 했다. 이 계획이 실현되었다면 바이에른 최초의 지하철이 되었으리라. 또 공작 모양의 곤돌라를 이용해 노이슈반슈타인 성으로 가는 공중 케이블카를 설치할 계획을 세웠다. 린더호프 성에는 증기기관 기술로 난방을 했다. 루트비히 2세는 독일품질인증협회(TÜV)의 모태인 '보일러 검사협회'의 최초의 고객이었다.

왕의 말썰매에는 백금실로 만든 전구가 빛났고, 린더호프에는 '작은 식탁아, 식사 준비를 해라(Tischlein-deck-dich)'라는 이름의 마술식탁이 있었다. 이 식탁은 기계장치를 통해 아래층으로 내려가 완벽한 만찬을 차린 후에 다시 위로 올라왔다. 왕이 시중드는 하인 없이 완전한 고독 속에서 식사할 수 있도록 만든 것이었다.

1884년 린더호프 성이 완성되고 노이슈반슈타인 성과 헤렌킴제 성이 공사 중일 때 루트비히 2세는 이미 새로운 프로젝트에 몰두하고 있었다. 그는 프론텐의 팔켄슈타인 성터를 사서 건축을 계획하기 시작했다. 몇 개의 거실과 사무실을 제외하면 하나의 거대한 돔 공간으로 구성된, 비잔틴 양식의 교회와 유사한 성을 만들 생각이었다. 압시스에는 커다란 단 위에 네 개의 계단을 만들고, 기둥 위에는 아치형의 천개(天蓋)를 두르며 아래에는 제단 대신에 왕의 침대를 둘 계획이었다. 또 노이슈반슈타인 성에 오리엔탈 양식의 홀을 만들고, 북경의 겨울 궁전 양식으로 플란제에 중국 궁전을 지을 구상도 세웠다.

린더호프 궁전에 있는 마술식탁 '작은 식탁아, 식사 준비를 해라',
하인리히 브렐링의 수채화를 모사한 그라비아, 1886

그러나 왕의 건축은 중단되고 말았다. 재정이 바닥나 버렸기 때문
이다. 왕이 개인적으로 사용할 수 있었던 제후 금고에서 지불해야
했던 건축 비용은 천문학적으로 커졌다. 1884년 제후 금고가 벌써
750만 마르크, 즉 현재로 환산하면 7,500만 유로의 적자를 보였다.
왕은 재무대신에게 부채를 청산하라고 요구했고, 재무대신은 은행
융자를 최대한으로 받을 수 있도록 중개해 주었다. 융자받은 돈은
채권자들에게 지불해야 했다.

그러나 왕의 건축물을 계속 확대하기 위해서는 빚을 깨끗이 정리하기는커녕 새로운 돈을 끌어대야 했기 때문에, 1885년 여름에는 새로운 부채가 600만 마르크나 발생했다. 루트비히 2세는 다시 재무대신을 불렀다. "내가 단행한 공사가 지시에 따라 추진되고 완성되어야 한다는 것이 내 장엄한 의지요. 그러나 제후 금고의 좋지 않은 상황 때문에 내 계획이 차질을 빚고 있소. 그러므로 나는 대신에게 재정 상황을 정리하는 데 필요한 조치를 취해 내가 단행한 일을 지원하라는 명령을 내리오."

이 명령은 실행되지 않았다. 대신이 보기에는 의회가 왕의 금고에 추가로 돈을 넣어주라고 승인하는 일은 가망이 없어 보였고, 저당이 확실하지 않은 상태에서 — 루트비히 2세는 저당을 결단코 거부했다 — 계속 대부를 받으려는 시도 역시 불가능했다. 또 대신은 채권자들이 제후 금고에 대해 법적 조치를 취해 왕의 건축물을 압류하는 사태를 막고자, 왕에게 성 건축을 잠정적으로 중단하고 긴축정책을 통해 재정을 회생시키라고 요청했다.

왕은 요청을 거부했고 1886년 1월 28일 편지에서 건물을 압류한다면 자살하거나 도망가겠다고 위협했다. "그런 일을 막지 않는다면, 나는 즉시 죽어버리거나 이렇게 수치스러운 일이 일어나는 저주받은 땅을 영원히 떠나버리겠다." 건축물이 없다면 루트비히 2세에게는 살아갈 의미가 없었다. 1886년 1월 26일 그는 내무대신에게 이렇게 썼다. "제후 금고에 한탄스러운 상황이 발생하여 내게는 무한히 큰 의미가 있는 공사를 중단할 위기에 처해 있소. 그것은 내 삶의 가장 큰 기쁨을 빼앗는 일이오. 다른 모든 즐거움도 사라져버릴 것

이오. 그러니 내 가장 큰 소망을 이루는 데 장애가 되는 모든 요소를 최선을 다해 막아줄 것을 다시 한 번 요청하는 바이오. 그대가 내게 새로운 삶을 줄 수 있으리라 믿소."

루트비히는 한 측근에게 세상에 돈은 충분히 많으므로 어떤 대가를 치르더라도 능수능란하게 일에 착수해야 한다고 밝힌 바 있다. 그는 빚을 해결하고 건축에 필요한 새로운 자금을 마련하기 위해 현실과는 동떨어진 기이한 조치를 취했다. 자신의 시종과 하인을 전 유럽 군주와 은행가들에게, 콘스탄티노플의 술탄과 페르시아의 샤에게, 심지어는 인도의 마하라자에게까지 보낸 것이다. 당시 베를린에 체류하던 바이에른 대사였던 레르헨펠트(Lerchenfeld) 백작은 이렇게 전한다.

"요즘 루트비히 2세는 더 이상 공사를 못하면 죽어버릴 것이라고 끊임없이 말하고 있다. 이런 생각이 얼마나 확고한지, 1886년 겨울 자신이 신뢰하는 하인들을 프랑크푸르트 암 마인으로 보내 로트쉴트의 은행에 침입해서 건축에 필요한 돈을 훔치라고 지시했다. 그들은 프랑크푸르트에 가서 며칠 동안 시간을 보내다가 다시 집으로 돌아왔다. (······) 그들은 모든 일을 완벽하게 준비했지만 한 가지 불행한 사고가 나는 바람에 실패하고 말았으며 다음번에는 꼭 성공하겠다고 보고했다."

왕의 재정 파산이 임박하자 대신들은 적극적인 활동을 펼쳤다. 그들은 사람들이 루트비히의 계산능력과 통치능력에 의심을 품도록 조종하고 당시 가장 유명한 정신과 의사였던 굿덴(Gudden) 박사에게 왕의 정신 감정을 의뢰했다. 박사는 루트비히 왕을 직접 진찰하

지도 않고 문서상의 증거자료로만 진단을 내렸다. 그 결과 왕은 편집중 진행단계로 판명되었다.

루트비히 2세는 1886년 6월 9일 왕위를 빼앗기고 의사의 감독을 받게 되었다. 6월 13일 그는 굿덴 박사와 함께 슈타른베르크 호수에 몸을 던져 사망했다. 사망 전의 상황은 알려지지 않았다. 그의 죽음은 전 유럽을 경악하게 했다. 시인 폴 베를렌은 냉정한 시대정신에 맞서 예술에 대한 순수한 믿음을 수호했다는 의미에서 그를 "금세기의 유일한 왕"이라 칭하며 시를 헌사했다.

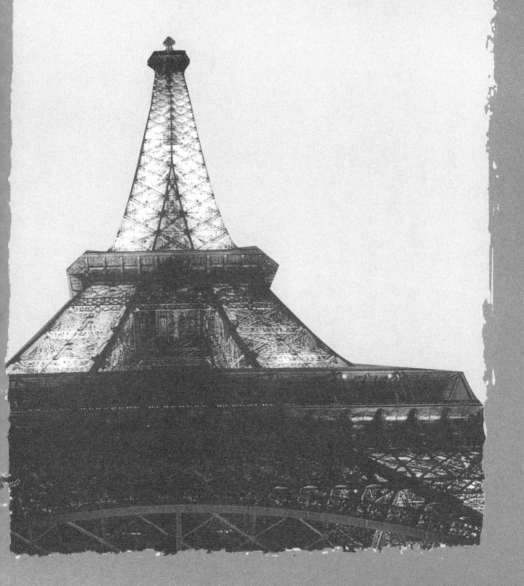

3 인간과 도시

근대와 현대

오스망, 파리의 근대화 작업

 1853년부터 1869년까지 파리는 나폴레옹 3세와 그의 재무대신 페르시니, 그리고 지방장관이었던 오스망 남작에 의해 근본적인 변화를 겪었다. 그들이 함께 창조한 새로운 파리는, 오스망 자신이 즐겨 표현했듯, 아우구스투스 시절의 로마와도 비견되는 '사건'이었다. 로마가 아우구스투스와 측근 귀족들에 의해 새롭게 태어났던 것처럼, 파리는 나폴레옹 3세와 고위층 관료들에 의해 새로운 외관을 갖게 되었다.

파리는 이제 역사적 이상(理想)이라는 의미에 걸맞게 거대한 몸짓으로 화려하고 깨끗하며 질서정연하게 구현되어야 했다. 오스망은 회고록에서 이렇게 강조한다. "대도시, 즉 한 나라의 수도라는 것은 진정 국가의 역할에 적합해야 한다. 더구나 프랑스의 중앙집권제는 수도를 전체의 결정적인 힘의 원천으로 만들었다. 이런 상황에서 만

약 수도가 그 명예로운 과제를 수행하지 못한다면 시대에 뒤떨어진 인습에 얽매여 있는 꼴이 될 것이다."

이렇게 광범위한 개조, 지금까지의 어떤 건축사업보다도 훨씬 더 큰 규모의 이 사업은 권위주의적인 조치와 거침없는 추진력을 통해서만 관철될 수 있었다. 그러므로 우리는 어쩔 수 없이 센 지방 지사였던 조르주 외젠 오스망(Georges Eugène Haussmann, 1809~1891)이라는 사람에게 눈을 돌려야 한다. 오스망은 도시계획가도, 건축가도, 기술자도 아니었고 단지 행정관료였다. 한 전기작가는 그를 도시건축 역사상 가장 유명하고 성공적인 관료라고 칭한다.

오스망은 강한 자신감과 탐욕, 결단력을 갖춘 인물로 이 일을 위해 예정된 사람 같았다. 그는 비록 파리 출신의 한 시민일 뿐이지만 자신이 태어난 사랑하는 도시에서, 비록 논란의 여지는 있겠지만, 이름을 떨치기로 굳게 결심한다. 그는 황제의 개인적인 신뢰와 계속되는 후원을 마음껏 누렸다. 그를 발견해서 지사 자리에 추천한 것으로 명성을 얻은 페르시니는 회고록에서 그를 다음과 같이 묘사했다.

여기 우리 시대에는 찾아보기 힘든 특이한 유형의 사람이 있다. 몸집이 크고 위풍당당하며 힘세고 정력적이며, 동시에 지적인 능력이 풍부하고 영리하며 아이디어가 많은 사람이다. 이 대담한 남자는 자신이 어떤 사람인지를 보여주는 일을 결코 겁내지 않는다. 자신만만한 태도로 자신의 행정 경력을 분명히 이야기하면서 내게 아무 선물도 하지 않았다. 만약 좋아하는 주제로만, 즉 자기 자신에 대해서만 말해보라고 한다면 족히 여섯 시간 정도는 쉬지 않고 떠들어댈 것이다.

페르시니는 오스망의 이런 성격을 마음에 들어하지는 않았다. 그런 성향의 사람들은 자신의 기이한 개성을 낱낱이 까발리기 때문이다. 하지만 페르시니가 오스망을 선택한 이유는 바로 그런 성격 때문이었다. 아주 경제적인 학파의 편견과 이념에 맞서, 그리고 교활하고 회의적이며 소심한 사람들에 맞서 싸우기 위해서는 오스망이 적임자였던 것이다. 더 사려 깊고 다재다능한 정신과 더 고귀하고 정직한 성격을 가진 사람이라면 틀림없이 실패할 일에서, 오스망처럼 뻔뻔하고 거침없으며 대담한 사람은 간계에는 간계로, 속임수에는 속임수로 대응함으로써 확실한 성공을 거둘 수 있는 법이기 때문이다. 여우와 늑대들 한가운데, 즉 왕국의 모든 대규모 사업에 맞서 함께 무리를 지어 반란을 일으켰던 자들 사이로 던져넣어도 끄떡없을 큰 도둑고양이가 바로 오스망이었다.

오스망 역시 페르시니의 의도를 정확히 꿰뚫고 있었다. 자신 안에 페르시니가 신뢰할 만한 성격, 고요한 동시에 결단력 있는 정신이 있음을 알았고, 이 순간에 필요한 것이 무엇이며 상황은 어떠한지를 잘 파악할 줄 아는 자신의 능력을 페르시니가 정확하게 포착했음을 느꼈던 것이다.

대혁명에 대한 기억과 1830년과 1848년 사건 때문에 나폴레옹 3세는 파리의 통제권을 얻는 것이 유리하다고 생각했다. 장래 일어날지도 모르는 반란과 바리케이드전을 막기 위해서는 중세식의 좁은 도로를 — 파리 구시가에서는 늘 폭동이 일어났다 — 직선의 넓은 도로로 대체해야 했다. 동시에 도시의 개조와 성장도 시급한 요구사항이었다. 나폴레옹 3세가 왕위에 오를 때 파리는 이미 100만 명의

시민이 살고 있었고 1870년에는 200만 명으로 늘어났던 것이다.

거대한 남북, 동서 축을 가진 새로운 도로망은 나폴레옹 3세가 직접 고안했다. 황제가 직접 각각의 도로를 색으로 표시해서 일련의 공사조치를 확정한 도안이 아직까지 남아 있다. 나폴레옹 3세는 오스망에게 도시 계획안을 보여주고자 서둘렀다. 그것은 시급한 정도에 따라 적, 청, 녹, 황색으로 여러 가지 새로운 도로를 표시한 것이었다. 오스망은 항상 자신은 황제의 계획을 실행에 옮겼을 뿐이라고 강조했다.

나폴레옹 3세에게는 그렇게 큰 사업에 필요한 중요한 인물을 발견했다는 사실이 행운이었다. 오스망 역시 회고록에서 노골적으로

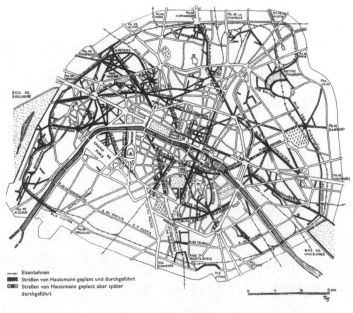

오스망의 도로시설 총계획안

같은 생각을 표현했다. 현재의 지사나 비슷한 지위의 어떤 사람도 그 일을 해낼 수 없다는 것이다. 오직 자신의 행정 및 지휘 경험에서 증명된, 권위 있는 업적으로 무장한 사람만이 할 수 있는 일이었다. 건축사가인 레오나르도 베네볼로(Leonardo Venevolo)는 오스망을 이렇게 평가했다. "그는 거대한 작업을 손아귀에 넣고 실행할 만큼 충분히 강한 자요, 프랑스에 그토록 깊이 뿌리박힌 인습과 싸우는 자요, 자신이 차지할 수 있을 요직에 적합한 상징적 임무는 물론 개인적으로 수많은 다양하고 어려운 과제를 실행할 만큼 육체적, 정신적 능력이 탁월한 자다."

나폴레옹 이래로 어떤 정부도 파리 시청에 센 지방 지사가 투입될 것이라고 생각하지 못했을 것이다. 더욱이 그가 공포를 불러일으키는 이 기구의 모든 명부를 갖고 놀 수 있으리라고는. 오로지 유일하게 중앙권력의 선택에만 달려 있는 자리, 담당자가 감히 개인적으로 국가원수의 신뢰를 받아 필요한 권위를 가졌을 때에만 권력을 누릴 수 있는 그 자리로부터 어떤 성과를 끌어낼 수 있을지 아무도 알지 못했다.

1853년 7월 22일 지사로 임명된 오스망은 짧은 시간 안에 기술적으로 능통한 협력자 진영을 구축하고 황제의 후원을 통해 도시 개조에 필요한 더 많은 행정관청을 관장했다. '파리 계획' 담당에는 건축가 드샹(Deschamps)을, '수도 공급과 하수시설' 담당에는 기술자 벨그랑(Belgrand)을, '공원과 녹지시설' 담당에는 기술자 알팡(Alphand)을 임명했다.

오스망은 권위적이고 지칠 줄 모르며 멈추지 않는 사람이었다. 그

는 자신의 인적 자원을 가리켜 "파리를 점령하고 도심을 개방하라는 진군 명령을 받은 군대"라고 표현했다. 오스망은 사무실을 떠난 적이 드물고 거의 공사장을 찾지 않는 관료였다. 실제로 어떤 모습으로 공사되었는지는 공식적인 개막식에서야 볼 수 있었다. 그에게 도시는 살아 있는 유기체가 아니라 예산, 총계획, 기반시설 구조였다. 즉 전략적이고 행정기술적으로 해결해야 할 시급한 문제들의 복합체였던 것이다.

황제는 빠르고 가시적인 성과를 원했고, 결국 그 성과를 얻었다. 오스망이 17년 동안의 지사 생활에서 얻어낸 것은 엄청나게 컸다. 그는 외곽에 새로운 시 지구를 건설했고, 오래된 도시를 새로운 도로망으로 덮었다. 새로운 도로망으로 도심과 역은 서로 연결되었다. 그는 철거를 통해 중요한 문화유산을 떼어내서 새로운 도로 조망의 소실점(消失點, 투시도에서 직선을 무한한 먼 거리로 연장했을 때 선과 선이 만나는 교점 - 옮긴이)으로 사용했다. 그는 새로운 공원시설인 부아 드 볼로뉴, 부아 드 뱅센, 뷔트 쇼몽, 파르크 드 몽수리 등을 만들었다.

오스망은 파리의 하수도를 현대화했고 하수도 길이를 네 배로 확장했으며 새로운 양수장을 건설했다. 새로운 하수도는 심지어 관광객을 끌어들이는 매력까지 가지고 있었다. 1867년 만국박람회에서는 파리 지하를 관통하는 시내관광을 제공하기 시작했다. 관광객들은 깨끗하고 질서정연한 하수도에 깊은 인상을 받았다. 오스망은 가로등을 세 배로 늘렸고, 공공교통 관련 업종을 하나로 통합해서 1855년 정규적인 합승마차 업무를 시작하게 했다. 또 파리 시와

1859년 생긴 11개의 교외 지구에 새로운 행정관청을 설립했고, 새로운 병원과 시장 등을 만들었다. 센 강에는 13개의 커다란 다리를 놓았고 새로운 오페라 극장이 그의 지휘 하에 건설되었으며 루브르 박물관을 완성했다. 그의 도시건축 조치로 인해 구시가에 있던 2만 채의 집과 확장된 지구의 8,000채의 집이 점차 사라져야 했다.

이 '대 도로'의 기초가 된 것은, 공공복지의 이해가 관련된 곳에서 보상금을 주고 몰수를 합법화한 1841년 법률, 그리고 단순한 행정 결정만으로도 몰수를 가능하게 했던 1852년의 부가 규정이었다. 공공복지 범위는 몰수의 경우와 마찬가지로 오스망이 규정했다. 도로건설 때문에 가치가 상승한 토지는 몰수를 통해 완전히 공공재산으로 넘어갔고, 도로건설에 필요하지 않은 대지는 시당국이 새로운 시장가격으로 판매해서 장래 기반시설 확충을 위해 사용할 수 있었다.

하지만 1858년 국가 의회는 토지 소유주들이 몰수 후 8일 내에 필요 없는 부분의 땅을 시로부터 반환청구할 수 있도록 결의했다. 이것은 장래의 도시 개조에 토지의 가치 상승을 이용하고자 했던 오스망에게는 큰 타격이었다. 국가 의회의 결정으로 인해 자신의 가장 중요한 자금 원천을 잃어버린 것이다. 오스망은 회고록에서도 이에 반대하고 있다.

"새로운 결정은 공공 대지에 속하지 않았던 토지에 대한 권리를 소유주들에게 돌려주었다. 이미 시당국이 예전의 건물 가치를 보상하고 전 거주자들에게 손해배상을 해주었는데도 말이다. 따라서 토지를 몰수당한 소유주들은 역설적으로 토지의 초과 가치를 무료로 얻을 수 있고, 시당국은 새로운 기반시설 건설비용을 얻을 가능성이

전혀 없어졌다."

토지 소유자들의 로비는 오스망에 반대하는 것이었고 황제 역시 그를 지지하지 않았다. 평소에 황제는 눈에 보이는 결과가 없는 한 행정 문제에는 별 관심을 보이지 않았다. 황제는 점점 더 거의 모든 구체적인 결정을, 특히 재정과 관련한 중요한 결정을 오스망에게 위임했다.

"세워라, 언제나 새로운 건물을 세워라!"라고 루이 14세는 건축가 망사르에게 말했었다. "우리는 형태를 만들 뿐, 대금 지불은 다른 사람들에게 맡긴다." 루이 14세의 이 말은 오스망이 즐겨 인용한 것으로, 대규모의 도시 개조를 위해 필요한 엄청난 액수의 자금을 (황제가 아니라) 오스망 스스로 조달해야 했음을 잘 표현해 준다. 그는 '생산적인 지출'의 풍요로운 효과를 믿고 있었다. 생산적인 지출은, 비록 부채에 의해 지탱되더라도, 성장을 이끌어오며 국가의 풍부한 세금수입으로 이어지리라는 것이다. 이런 수익을 통해 부채의 원금과 이자를 상환할 수 있다는 생각이었다. 이 이론을 바탕으로 오스망은 처음의 공공 건축 프로젝트가 빠른 결실을 맺고 더 많은 계획을 세우는 재정을 확보할 수 있으리라는 확신을 가졌다.

이와 같은 '적자 재정' 모델은 처음 몇 년 동안은 제기능을 다 한 것처럼 보였다. 그러나 1868~1869년 개조시책과 대출이 정점에 달해 도시의 부채가 어마어마하게 불어나자, 의회와 여론은 점점 더 불신의 눈길을 보냈고, 불안해 보이는 재정정책에 대한 일반의 의혹은 점점 깊어졌다. 처음의 빚이 5,000만 프랑으로 별로 크지 않았던 반면 1869년에는 이미 2억 5,000만 프랑으로 늘어났고, 1869년 이후

오스망에 의해 변화된 모습의 파리

로 파리는 전 프랑스와 맞먹는 부채를 지게 되었다. 오스망의 재직 동안 전체 부채가 1억 6,300만 프랑에서 25억 프랑으로 상승했고, 1870년에는 이자만으로도 국가예산의 44퍼센트를 차지했다. 오스망은, 1929년에야 비로소 완전히 상환할 수 있었던 산더미 같은 빚을 남겼다.

오스망은 항상 '공공의 이익을 위하여'라는 모토에 따라 인간과 기념물도 안중에 두지 않았다. 컴퍼스와 펜을 가지고 도시의 거리를 장악했던 그를 사람들은 '파리의 왕'이라 불렀다. 오스트리아 대사 휘브너(Hübner)는 다음과 같은 말로 그에게 경의를 표했다. "오스망은 파리에 있는 모든 동시대 공공시설의 심장이요 영혼이다. 그가 분명한 정신으로 자신의 프로젝트를 생각하고 그 계획을 전개할 방법과 그 계획을 실현할 수단을 설명하는 것보다 더 흥미로운 일은 없다. 실로 자신의 분야에서 비교의 대상이 없는 사람이며 제2의 왕국을 가져다주었던 가장 위대한 인물이다."

그 자신 역시 스스로를, 1749년 볼테르가 파리를 세계의 기적으로 만들자고 요청했을 때 소망했던 그런 인간의 현현으로, 무한히 긍정적으로 평가했다. 그는 위대한 동향인 볼테르의 말을 즐겨 인용했다. "유럽의 가장 유복한 수도를 이끌어가는 사람들이 그 도시를 가장 안락하고 위대한 모습으로 만들 시간이 되었다. 하늘이여, 그런 계획에 착수할 만큼 욕심 있는 사람을, 그런 계획을 추진할 만큼 강한 사람을, 그런 계획을 현명하게 구상할 만큼 넓은 시야를 가진 사람을, 그런 계획을 성공적으로 완수할 만큼 명망 있는 사람을 찾을 수 있게 해주소서."

그렇지만 오스망을 경탄하는 사람보다는 비판하는 사람이 더 많았다. 그는 17년 동안 격렬한 공격의 목표였다. 사람들은 그를 "오스망 파샤", "오스마노프 1세" 등으로 부르며 그의 '끔찍한 파괴'를 규탄했다. 사람들은 그가 개인적으로 치부를 했다고 비난하지는 않았지만 — 당시가 투기와 낭비, 이중도덕의 시대였음에도 불구하고 그의 정직함은 이론의 여지가 없었다 — 권위적이고 오만하며 공공 자금을 낭비하고 옛 파리의 아름다움을 파괴한다는 이유로 그를 비난했다.

동시대의 많은 저술가와 지성인들은 새로운 도시의 단조롭고 대칭적이며 불투명한 기술을 비판하면서 천박하고 꺼림칙하다고 말했다. 또다른 사람들은 개조공사가 너무 빨리 진행되는 것을 불안하게 생각했다. 보들레르는 시집 『악의 꽃』에서 도시는 인간의 마음보다 더 빨리 변화하고, 사건들의 흐름을 따라 고요히 작용하지 않는다고 표현했다. 공쿠르(Goncourt) 형제는 굴곡이나 놀라운 전망 없이 무자비하게 똑바른 형태로 만들어진 새 대로는 더 이상 발자크(Balzac)의 세계에서 생산된 것이 아니라 미래의 '아메리칸 바빌론'을 연상하게 한다고 말했다.

특히 역사주의적인 동시대인들의 비난을 받았던 것은 파리의 요람 '일 드 라 시테'를 다룬 방식이었다. 집들이 조밀하게 자리하고 있던 이 중세풍 지구에는 오로지 노트르담, 콩시에르주리, 팔레 드 쥐스티스, 생 샤펠만을 남겨두고 모두 철거되었다. 1만 5,000명의 주민들은 토지를 몰수당하고 집을 빼앗긴 채 쫓겨나고 말았다. 세기말 일 드 라 시테에는 단지 5,000명의 사람만이 거주했다. 생동감 넘치

흙손, 곡괭이, 금고를 가지고 있는 오스망

던 중세의 도심은 오스망에 의해 질서와 깨끗함이 지배하는 법과 관청의 중심으로 변했고, 오스망이 "유목하는 대중"이라 불렀던 가난한 노동자 계층은 결국 추방되었다.

그런 다음 오스망이 자르뎅 드 뤽상부르의 일부를 파괴하자, 분노의 물결이 폭풍처럼 몰아쳤다. 새로운 공원과 광장을 많이 세운다면 단지 1~2헥타르에 불과한 자르뎅 드 뤽상부르의 손실이 적절하게 보상될 것이라는 그의 논거는 통하지 않았다. 각종 전단, 청원서, 정치적 논쟁 등이 등장했고 이런 파괴는 도시의 수치라고 몰아붙였다. 오스망에게 바쳐진 익명의 사망신고에는 다음과 같은 말이 있었다. "예술적으로 정말 가치 있는 구 파리의 기념물들을 파괴하는 행위는 일말의 근거도 없는 일이다. 이 용감하고 맹목적인 파괴욕은 계획된 신축 건물로 결코 정당화될 수 없다. 자르뎅 드 뤽상부르를 절

단 낸 것만 봐도 알 수 있다."

　오만하고 자신감 넘치는 오스망은 자기 작품과 인격에 대한 모든 적대적 비판이 질투나 통찰력 부족과 같은 개인적이고 편협한 이유 때문이라며 자신을 옹호했다. 그는 회고록에서 자칭 개혁자의 성실한 태도로 파리인의 감사할 줄 모르는 태도를 규탄했다. "만약 볼테르가 오늘날 파리의 풍경을 만끽하고 그의 모든 소원이 초과달성된 것을 본다면, 그는 왜 파리인이 ― 볼테르의 아들들과 정신적 유산들이 ― 자신들을 위해 행한 일을 제대로 평가할 줄 모르고 도시행정을 지지하기는커녕 온 힘을 다해 비판하고 투쟁하며 방해하는지 결코 이해할 수 없을 것이다."

　삶의 마지막 순간에 이르기까지 오스망은 회고록의 독자들에게 이렇게 확신할 수 있었다. "정직한 양심의 판단에 따라 나는 이 회고록에서도, 내 인생에서도 분명코 다른 사람에게 해를 끼치지 않았으며 어떤 순간적인 기분에도 무너지지 않았다는 점을 굳게 확신한다."

　오스망은 지사 임기말에 프랑스에서 가장 욕먹는 사람들 중 하나가 되었고 완전히 외톨이였다. 그가 유일하게 의존했던 황제조차 그의 몰락을 모른척했다. 오스망에 대한 모든 공격이 원래는 황제를 목표로 한 것이었음에도 불구하고 말이다. 황제는 오스망에게 이렇게 썼다. "나는 그대를 이해하오. 부당하고 비열하며 파렴치한 처사로 고통받는 사람이 그대만은 아니기 때문이오. 사람들이 그대 안에서 만나고자 하는 사람은 바로 나일 것이오. 그대는 나의 승인 외에는 어떤 승인도 얻고자 하지 않았고 드물게도 절대적인 충성으로 내게 봉사했소. 나 역시도 성실하게 마지막까지 보르도에서 있었던 우

정의 약속을 지킬 것이오."

그러나 황제는 자신의 정치적인 존속이 위협당하자 약속 따위는 잊어버렸다. 그는 '신의 은총과 국가의 의지로 권좌에 오른 프랑스인의 황제'였기 때문에 — 황제는 쿠데타와 국민투표로 왕위에 올랐다 — 국민에 의해 또다시 폐위될 수 있었던 것이다.

1870년 1월 2일 자발적인 사임을 거부했던 오스망은 공금횡령 혐의를 받고 해임되었다. 그는 "하얀 조끼를 입고 텅 빈 주머니를 가진" 사람이었다고 스스로를 평가하며 자리에서 물러났다. 비록 세계가 그의 이름을 잊어버렸다 할지라도 그가 계획한 것의 대부분은 계속 추진되었고, 그의 작품 새로운 파리는 결국 완성되었다.

발로트와 독일 제국의사당

베를린 제국의사당은 파란만장한 역사를 지니
고 있다. 1884~1894년 건축되어 1933년 화재로 인해 부분적인 피해
를, 1945년 5월 2차 세계대전이 끝날 무렵에는 심각한 손상을 입었
다. 1963년 재건된 이 건물은 그후 독일 연방의회의 베를린 회의가
열리는 곳이었고, 1994년 설치미술가 크리스토(Christo)의 작품이 되
기도 했으며, 1995~1998년 노만 포스터(Norman Foster)에 의해 독일
연방의회의 본부로 개조되어 새롭게 돔이 씌워졌다.

독일 제2제국이 출범한 1871년에 벌써 베를린에서는 독일 제국의
사당 건립을 위한 설계공모전을 실시했다. 102편이 응모했는데 그
중 3분의 1은 외국에서 응모한 것이었다. 당선작은 10표 대 9표의 근
소한 차이로 루트비히 본슈테트(Ludwig Bohnstedt)가 차지했다. 서로
라이벌이었던 고전주의자들과 네오고딕주의자들이 합의할 수 있었

던 최대의 공통분모였다. 결정이 알려진 후 독일 신문에서는 결과에 대해서, 그리고 본슈테트 개인에 대해서 선동적인 캠페인이 시작되었다. 본슈테트가 독일과 러시아 혼혈 혈통이라는 점이 비난의 이유였다.

그러나 본질적인 문제는 다른 데 있었다. 브란덴부르크 문 바로 옆에 있는 쾨니히스플라츠의 동쪽 편, 건축부지로 예정된 곳에는 라친스키 백작의 저택이 있었는데, 백작이 신문에서 건축이 계획된 장소를 보고는 자신을 함부로 다룬 것에 분노하여 모든 협력을 거부했던 것이다. 황제 빌헬름 1세는 토지 몰수를 원하지 않았기 때문에 소유자가 죽은 후에야 그 아들로부터 합의를 얻을 수 있었다. 그래서 10년이 지난 후에 다시 공모전이 열렸고, 이번에는 독일어권의 건축가들만 참여할 수 있었다.

194개의 작품이 응모했고, 심사위원은 최종작 2편 중 19표 대 2표로 파울 발로트(Paul Wallot)의 설계를 당선작으로 결정했다. 1868년부터 프랑크푸르트에서 건축가로 활동했던 발로트는 이 공모전 수상으로 하룻밤 사이 독일에서 가장 유명한 건축가가 되었다. 그는 기대감에 넘쳐 1882년 베를린으로 이주했다.

같은 해 라친스키 저택의 철거가 시작되었고 발로트는 출품했던 설계를 수정보완할 것을 요구받았다. 발로트는 거의 끝없이 계속되는 수정작업과 함께 마찬가지로 지루하고 갈등이 많았던 공사 공정을 시작했다. 건축주의 요구와 소망은 ― 건축주는 세 명의 황제, 다수의 고위관료들, 수십 명이나 되는 서로 적대관계인 의원들 전체라고 볼 수 있다 ― 단순하게 실행할 수 있는 것이 아니었다. 그 요구와

소망은 서로 일치하지 않고 계속 변했으며 발로트에게 최고의 인내와 지구력을 요구했다.

1882년 10월에 있었던 첫번째 개선안은 공모전 출품 설계의 기본 특징을 아직 가지고 있었다. 네 개의 안마당, 회의장의 위치와 크기, 나선형 옥외계단 등이다. 1883년 4월에 바뀐 설계는 더 결정적이었다. 발로트는 회의장의 높은 위치 때문에 많은 비판을 받고 ― 도로 표면에서 10미터 이상 높은 곳이었다 ― 회의장을 5미터 가량 낮은 곳에 배치했다. 회의장의 위치를 낮춘 것, 그것도 절반이나 낮은 곳으로 옮기는 일은 그리 어렵지 않았다. 지금까지 회의장은 파사드 중심을 따라 중앙에 위치했었지만 이제 커다란 계단실을 없애자 회의장 높이가 저절로 낮춰진데다 로비와 직접 이어지는 웅장한 회의장을 만들 공간까지 생겼다.

또 브란덴부르크 문과 통하는 두 개의 계단을, 1층을 가로지르는 거대한 중앙 홀과 연결된 하나의 넓은 중앙계단으로 바꾸는 작업도 했다. 이 계단과 상응하여, 로비의 다른 한쪽 편과 대칭을 이루면서 위에 있는 원내 단체실로 이어지는 계단도 추가했다. 건물은 전체적으로 더 웅장한 모습이 되었다. 넓은 자리가 첫번째 조건이었던 이 건물에 또 하나의 중요 요소인 높이까지도 모두 해결한 것이다.

베를린 동료들은 남독일 출신의 침입자인 발로트를 쫓아내기 위해 지칠 줄 모르고 일에 파묻혔는데 그들 중 하나가 하인리히 젤링(Heinrich Seeling)이었다. 그는 공모전에 함께 참여해서 2등을 차지한 세 명 중 하나였다. 어느 날 젤링이 발로트를 찾아와, 지금은 건축가들에게 매우 힘든 시절이며 따라서 자신이 선보였던 프로젝트를 개

선하기 위해 최근 큰 노력을 기울이고 있고, 아마도 자신의 프로젝트를 알게 된다면 흥미를 느낄 것이라고 말했다. 발로트는 그에게 중심 층을 낮게 바꾼 나의 새로운 구상을 보고 싶지 않느냐고 물었다. "물론입니다. 보고 싶습니다." 발로트는 젤링에게 자신의 설계를 보여주었고, 젤링은 구상이 단순한 것에 당황해 했다. 발로트로서는 그의 반응이 이상하게 느껴졌지만 자신의 설계가 젤링의 것보다 더 뛰어나다는 점 때문에 젤링이 우울해진 것이라고 생각했다.

며칠 후에 젤링은 그를 다시 방문해서 저녁식사에 초대했다. 발로트는 베를린의 동료이자 경쟁자인 젤링의 매우 친절한 태도에 감동하여 기꺼이 초대를 받아들였다. 식사 전에 젤링은 수정보완한 설계를 보여주면서 자신의 구상이 발로트의 파사드에 딱 들어맞을지도 모른다고 지적했다. 자신의 스케치에는 돔도 들어 있다고 말했다. 다음날 젤링은 다시 그와 얘기하고 싶어했다. 발로트는 의심스러운 생각에 처음에는 거절했지만 젤링이 계속 만나자고 하자 어쩔 수 없이 얘기를 나누게 되었다. 젤링은 툭 터놓고 말했다. "나는 출세하기 위해 노력하는 젊은 건축가이며, 내 구상이 당신의 파사드에 아주 잘 맞으므로, 일종의 주니어 파트너로서 당신과 함께 일할 수 있다면 좋겠다"는 내용이었다. 그러나 발로트는 어떤 종류의 공동작업도 절대 있을 수 없다고 못박았다.

이후 젤링은 1883년 4월 '발로트의 제국의사당 파사드의 새로운 설계 초안 — 하인리히 젤링'이라는 제목으로 진정서를 냈다. 그는 이 글을 제국 수상을 비롯한 제국의회 건축위원회 의원들에게 보냈고 베를린의 많은 서점에 진열했다. 이 진정서에서 그는 1등상을 수

상한 발로트의 설계가 해당 과제에 적합하지 않다고 주장했다. "제국 최고의 권위자들, 경우에 따라서는 황제폐하와 외국 대사들은 제국 전체를 구현하는 건물의 입구가 주택이나 사무실의 입구와 다를 바 없이 아무렇게나 집 앞에 끼워져 있는 상황에 처하고 말았습니다. 발로트 씨의 아주 탁월한 능력으로도 이 난점을 극복할 수 없는 상황입니다. 바로 이 점 때문에 그의 설계는, 나머지 부분에서 나타나는 약점을 무시한다 해도, 실패하고 말 것입니다." 그는 발로트가 수상한 설계도의 파사드에 적용한 자신의 설계를 이상적인 해결책으로 제시했다. 이는 발로트의 구상에 대한 노골적인 공격이요, 자기 일을 노골적으로 선전한 것에 다름 아니었다.

이 사태를 두고 1883년 6월 2일자 독일 『건축신문』은 다음과 같이 비판했다. "그가 이 책자에서 제국 당국에까지 반대하면서 자신의 입장을 주장한 것은 객관적이라 보기 어렵다. 그는 한 번도 공공성을 간과하지 않은 발로트의 프로젝트를 격렬하게 공격하고, 그 대가로 자신을 선전하고자 한다. 직접 선정한 건축가에게 보내는 당국의 신뢰를 뒤흔들겠다는 것이 주목적일 것이다. 젤링 씨는 책자에서 강하게 부인하고 있지만 이런 의도는 그의 마지막 몇 문장에서 무의식적으로 폭로되고 만다."

언론뿐 아니라 의원들 다수 역시 발로트 편이었다. 예를 들어 아우구스트 라이헨스페르거는 1883년 6월 제국의회 개회연설에서 "전면적인 신뢰로 선출된 건축기술자에게 삶은 지금까지 그가 겪었던 것처럼 괴롭지 않다는 생각을 심어줄 것"이라고 밝혔다. 젤링이 속해 있던 건축가협회는 사건의 추이를 관망하기는 했지만 1883년 7

월 충분한 감사를 통해 젤링의 자발적인 탈퇴를 고지했다.

어차피 젤링이 얻을 것은 별로 없었다. 사건이 아직 급류를 타고 있을 때 제국의회는 발로트에게 최종적인 공사 완성을 위임하기로 결정했기 때문이다. 1883년 6월 13일 발로트는 제국의사당 건축가가 되어 매년 3만 마르크의 급료를 8년 동안 받기로 했다. 추가 수당은 총 12만 마르크였다. 1883년 8월 4일자 독일 『건축신문』에 따르면 발로트는 그와 함께 일하고자 하는 건축가들의 문의를 300통이나 받았다고 한다. 그러나 의심이 많았던 그는 우선 프랑크푸르트 시절 함께 일했던 동료들 중에서 몇 사람을 데려왔다.

이제 발로트는 다시 설계를 보완하는 작업을 시작했다. 1883년 8월 그는 친구 블룬췰리에게 이렇게 썼다. "당시는 내 인생에서 가장 자극적인 시절이었네. 매일 밤 몇 개의 설계도로 무장한 채 침대로 올라갔지. 밤에 자다가도 벌떡 깨어 일어나곤 했어. 설계도들은 수백 파운드 무게로 내 가슴을 짓눌러 악몽을 꾸게 했고, 자리에서 일어나 창밖을 바라보면 하늘의 달이 마치 설계도처럼 보이기도 했다네."

새로운 계획은 많은 결정적 변화를 가져왔다. 동쪽과 서쪽에 같은 모양의 입구를 만들었고, 마당의 수를 두 개로 줄였다. 회의장을 둘러싼 두꺼운 벽을 없애 돔이 회의장 위가 아니라 홀 위에 자리하게 만들었다. 홀은 장방형의 평면 위에 팔각형으로 만들었다. 이제 거의 모든 방이 나중에 완성될 모습을 갖추었다.

1884년 6월 9일 ─ 경축일에 어울리는 쾌청한 날씨가 아니라 비가 내렸다 ─ 초석을 놓는 행사가 있었고, 이후 공사는 신속하게 진척

되었다. 1888년 빌헬름 2세가 왕위에 올랐을 때에는 이미 기초공사가 상당히 진행되었다. 빌헬름 2세는 프리드리히 대왕의 모범에 따라 몸소 일하기를 좋아했으며 제국과 프로이센의 모든 공사에 영향을 끼쳤다. 하루는 그가 발로트의 설계안을 개선하겠다고 나섰다. 발로트가 왕에게 설계도를 제출하고 기존의 어려운 점을 잠깐 언급하자, 왕은 자신의 생각을 정리한 다음 발로트의 어깨를 손으로 툭툭 치며 말했다. "내 아들아, 이렇게 하면 되겠다." 그리고 스케치를

빌헬름 2세의 정자

시작했다. 이에 발로트는 단호한 태도로, 솔직하게 대답했다. "폐하, 그건 좋은 방법이 아닙니다!"

발로트는 꿋꿋하게 모든 협력과 간섭에 반대하면서 결국 화해할 수 없는 적을 만들었고, 빌헬름 2세는 그와 그의 건축에 대해 상당히 경멸적으로 언급하곤 했다. 이는 발로트가 어머니에게 1893년 2월에 쓴 편지에서도 알 수 있는 사실이다. "브란덴부르크 문 앞의 제국의사당 공사가 나날이 흉하게 되어갑니다. 이제 비계도 사라졌습니다."

몇 주 후인 4월에 발로트는 로마를 방문해 제국의사당 공사를 "몰취미의 첨단"이라고 공식적으로 표명했다. 전 유럽 예술가와 건축가들은 함께 분노했다. 그들은 자발적으로 발로트와 연대감을 가졌다. 발로트는 친구 블룬칠리에게 쓴 편지에서 빌헬름 2세를 마치 하급 장교처럼 비열한 소리를 내지르며 야단치는 "불평꾼 황제"라고 표현했다. 또 황제는 저잣거리에서 흔히 볼 수 있는 천박한 개로, 황제 때문에 독일의 다른 지역에서 그 결과에 대한 책임을 져야 한다고도 말했다.

1894년 12월 빌헬름 2세가 공식적으로 명명했던 '제국 원숭이우리'가 축성되었다. 황제는 친구 필립 오일렌부르크에게 이렇게 썼다. "제국 원숭이우리의 축성은 어떤 불협화음도 없이 매우 장엄하고 화려하게 거행되었네. 발로트는 환희의 물결에 휩싸였지. 내가 그를 궁지에 몰아넣지도 않고 상스러운 말을 하지도 않았다고 생각하자 내 곁을 떠나지 않았네." 빌헬름 2세는 제국의사당의 마지막 돌이 놓인 후에 단 한 번 더 건물 안에 들어갔다. 1906년 4월 제국 수

상 빌로브가 갑작스럽게 탈진해 쓰러졌을 때였다.

특히 외국에서 큰 명성을 쌓았던 발로트는 빌헬름 2세로부터 점점 더 신뢰를 잃어갔고, 제국의사당 건물이 완성된 후에는 단지 추밀 건축고문관으로만 일했다. 발로트의 베를린 시대가 끝났음이 분명했다. 1894년 6월 친구 블룬췰리에게 보내는 편지에서 그는 이렇게 썼다. "이곳에서 내 미래는 막혀버렸네. 어떤 관리도 나지막한 목소리로 몸을 기대며 내게 제안을 해오지는 않을 걸세. 아니 내게 더 중요한 것, 어느 곳에든지 공공건물을 지으라는 제안 따위는 이제 없겠지." 1894년 드레스덴의 예술아카데미에서 자신을 필요로 하자 그는 요청을 받아들였다.

벨기에 왕의 사유재산 콩고

1865년부터 1909년까지 벨기에의 왕이었던 레오폴드 2세는 사망 당시 아마도 전 유럽에서 가장 부유한 사람이었을 것이다. 그의 전설적인 부는 상업적, 재정적 능력과 투기 능력의 산물이었다. 무엇보다도 그는 벨기에 왕국보다 80배나 컸던 콩고의 유일한 '소유자'였다. 콩고의 자원은 무한했고, 그는 그 자원을 철저히 이용할 줄 알았다.

1876년 창설된 '콩고 국제연합' — 레오폴드 2세가 유일한 회원이었다 — 의 도움으로 그는 콩고의 노예사업에 반대하고 기독교를 유포하며 야만인에게 문명화 교육을 실시한다는 인도주의적 베일을 쓰고 점차 거대한 땅덩어리를 소유하기 시작했다.

1879년 레오폴드 2세는 유명한 아프리카 연구가 헨리 M. 스탠리(Henry M. Stanley)를 고용했다. 스탠리는 왕의 주문을 받아 강을 따라

콩고를 항해하며 황제를 위해 땅을 점령해야 했다. 황제는 그에게 최대한 많은 땅을 구입해 가능한 한 빨리 콩고 하구로부터 스탠리 폭포에 이르기까지 모든 추장들을 하나하나 복속시키라고 명한다. 스탠리는 폭력과 간계를 써서 원주민 추장들로 하여금 그들 지역의 소유권을 매년 작은 물건과 돈을 받고 양도하도록 했다. 그렇게 해서 5년 동안 그는 250만 평방킬로미터의 땅을 얻었다. 그는 콩고 분지에 도로 하나를 건설하고 역들을 만들어 경제적 착취를 조직화했다.

1885년 베를린에서 열렸던 콩고 회의는 '콩고 독립국'을 선언했다. 다른 유럽 열강들에게 관세, 무역, 선교의 자유를 보증하는 대가로 콩고는 공식적으로 레오폴드 2세의 사유재산으로 승인되었다. 그러나 1889년 브뤼셀에서 있었던 반(反)노예 회의에서 레오폴드 2세는 다른 국가의 자유를 제한하는 데 성공했다. 반노예 투쟁을 위한 자금 확보를 위해 모든 무역 상품에 대한 세금 징수가 필요하다는 이유였다. 그래서 그때까지 오랫동안 외국 무역회사의 손 안에 있던 상아 무역은 점차적으로 그의 회사로 넘어올 수 있었고, 결국은 독점적 지위를 획득하기에 이르렀다. 이제 명목상의 이익을 만들지 않고서도 레오폴드의 주머니에는 돈이 넘쳐났다. 1891년 그는 벨기에 수상에게 이렇게 썼다. "콩고국은 결코 사업을 하는 것이 아니다. 특정 지역에 상아가 모인다면 그것은 콩고국의 결손을 줄이기 위한 것일 뿐이다."

콩고의 자원 착취를 극대화하기 위해서 그는 강제노동제도를 도입했다. 죄를 지은 원주민은 강제노동을 해야 하며 임금은 전혀 없거나 있더라도 아주 적었다. 인질포획, 태형, 총살 등 강제적 조치를

실행하기 위해 검은 제복의 하급 군인과 흰 제복의 우두머리들로 이루어진 용병부대인 '경찰부대'도 설립되었다. 이 부대의 특기는 '손 토막내기'였다. 실탄을 아껴야 했기 때문에 장교들은 사병에게 탄환을 의미 있게 사용했다는 증거로 토막 난 손을 바치게 했던 것이다.

각종 세금, 사용료, 상아 무역, 그리고 1895년 이후로 탄성고무 무역 — 고무에 대한 세계적 수요가 급속도로 늘어가고 있던 터였다 — 을 통해 레오폴드는 점점 더 많은 재산을 축적했다. 식민지 콩고를 착취함으로써 얻어낸 돈이 현재 가치로 11억 달러에 달했을 것으로 추정된다. 인구도 2,000만에서 1,000만 명으로 감소시켰다. 이 돈은 그의 사적인 취미생활, 즉 젊은 여자와 장대한 건축물을 위해 사용되었다.

그 당시 사진들은 레오폴드 2세를 희고 긴 수염을 가진 노인이자 상냥하고 친절한 국부(國父)로 묘사한다. 그리고 수많은 조상(彫像)들이, 물론 사후에서야, 브뤼셀에 건립되었다. 살아 있던 시절에 레오폴드 2세는 국민들에게 별로 사랑받지 못했다. 국민과 가까운 군주라는 신화는 죽은 후에야 생성된 것이다. 그러나 비록 훗날의 일이기는 하지만 브뤼셀이 감사하는 마음을 가진 데는 이유가 있었다. 레오폴드 2세 치하인 1830년에 와서야 브뤼셀은 새로 건립된 벨기에 왕국의 수도가 되어 파리의 모범에 따른 현대적 메트로폴리스가 되었기 때문이다.

오스망의 급진적 도시계획의 지지자였던 브뤼셀 시장 쥘 앙스파크와 함께 레오폴드 2세는 1867년부터 1874년까지 도시 내부를 관

통하는 센강에 운하를 만들고 모든 주택블록을 철거하게 했다. 도심에 거주하던 옛 주민들 — 노동자, 소규모 수공업자, 상인 등 — 은 강제로 집을 몰수당하고 외곽지역으로 이주했다. 그럼으로써 획득한 남북 라인에는 불레바르 뒤 상트르가 생겼다. 이 대로는 여러 가지 네오 양식으로 지어진 높은 주택과 상점 건물들로 둘러싸여 있었는데, 건물의 멋진 파사드를 위해 도시는 대가를 치러야 했다. 과거에는 악취 나는 하수도가 가로지르던 미천한 사람들의 숙소가 이제 부지런한 상인과 빈둥거리며 산보하는 사람들이 마주치는 지점으로 변했다. 레오폴드 2세는 시의원들 앞에서 90년 전부터 강력하게 성장한 국가의 부와 앞으로 기대되는 더 많은 수입을 근거로 브뤼셀을

사람 머리와 쿠폰 자르기를 좋아했던
레오폴드 2세의 취향. 캐리커처

새롭게 건설해야 함을 역설했다. 장래 벨기에 상업과 산업에 새로운 발전의 장을 열어주어야 한다는 것이었다.

바로 얼마 전에 브뤼셀은 처음으로 건축상의 시련을 경험했었다. 공공복지가 개선되고 그와 함께 벨기에의 국가의식이 성장한 것을 건축으로 표현하기 위해 정부는 법원 공사를 결정하고 1860년 국제적인 공모전을 공고했다. 이 공모전에는 28명의 건축가가 참여했는데 당선작은 없었다. 그러자 심사위원들 중 하나인 요제프 폴라에르(Joseph Poelaert)는 가방에서 직접 그린 스케치를 꺼냈다. 결국 그의 구상이 받아들여지게 된다. 더 이상의 설계나 견적을 제출하지 않고도 그는 주문을 받아 1862년 공사를 시작했다.

폴라에르는 브뤼셀의 유명한 건축가였고 이미 대회의장 주랑, 테아트르 드 라 모내, 그 밖에 여러 가지 네오 양식으로 지어진 많은 교회들을 건축했다. 법원은 이제 그의 영광스러운 인생의 역작이 되어야 했다. 폴라에르가 설계한 이 거대한 건물은 2만 5,000평방미터 부지에 66만 5,000입방미터 공간으로, 밑변 180 × 160미터, 돔 높이 97미터였고 27개의 회의장과 245개의 사무실을 가지고 있었다. 주랑, 갤러리, 프리즈, 그리스 웅변가의 인물상, 법과 정의의 알레고리 등 이 건물은 소도구의 역사가 제공할 수 있는 모든 것을 갖추고 있었다. 북쪽의 파사드는 강력한 도리아식 열주와 필라스터(벽체에서 돌출한 벽기둥 - 옮긴이)로 장식되었다. 양 측면 파사드는 도리아식, 이오니아식, 코린트식이 혼합되었고, 남쪽 파사드는 이오니아식 열주가 세워져 있었다. 다양한 테라스들로 둘러싸인 법원 건물은 옥외 계단과 경사로를 통해 인접한 도로와 연결되었다.

아마도 폴라에르에게 영감을 준 것은 그리스 신전과 함께 바빌론 초기 건축물이나 인도의 웅장한 옥외 건물이었던 것 같다. 어쨌든 그는 남달리 거대한 형태를 선호했고 천재적인 예술가답게 실용성에는 그다지 연연해 하지 않았다. 그래서 거대한 건물 5분의 1만이 본래의 사법업무 용도로 쓰였고, 경비 역시 대략 2억 5,000만 유로에 달했다. 폴라에르는 인생의 역작이 완성되는 것을 보지 못했다. 그는 1879년에, 사람들의 말이 맞다면 정신착란 상태에서 세상을 떠났다. 법원 건물 위에 피라미드까지 세우겠다는 그의 꿈은 결국 실현되지 못했다. 1883년 건물은 후임자에 의해 원형 돔으로 덮였는데, 이를 두고 레오폴드 2세는 '멜론'이라고 비꼬듯 표현하기도 했다.

법원 건물과 도시 개조는 가차없는 건축 의지의 첫번째 표명일 뿐이었다. 콩고의 돈이 흘러들어오기 시작하자 대규모 공사가 계속되었다. 그 중 하나가 많은 부조로 장식한, 파르 뒤 생캉트네르의 거대한 개선문이었다. 이 아치형 개선문의 전신(前身)이라 할 만한 것은, 1880년 벨기에 건국 50주년을 기념하는 국민축제였다. 레오폴드 2세가 이미 천명했던 것처럼, 이제 벨기에 건국 75주년을 맞이하여 이 개선문은 왕이 직접 비용을 대서 석조로 완성되었다.

아치형 개선문은 길이 58미터, 깊이 20미터, 높이 42미터였다. 육중한 이오니아식 기둥에 둘러싸인 세 개의 열린 공간은 묵직한 애틱과 함께 엔타블러처(고대 그리스 이후 고전건축의 기둥 위 장식 부분 — 옮긴이)로 덮여 있다. 전체는 청동으로 만든 장중한 승리의 여신들과 승리의 이륜마차로 화려하게 마무리되었다. 이 건축물은 1년도 안 되는 짧은 시간 안에 지어졌는데, 500명의 노동자가 전등으로 불을

밝힌 비계 위에서 밤낮으로 일한 결과였다. 레오폴드가 가장 좋아했던 프랑스 건축가로 파리의 '프티 팔레'를 건축한 샤를 지로(Charles Girault)가 이 '아르 뒤 생캉트네르'를 구성했다. 이것은 파리의 개선문과 브란덴부르크 문을 혼합한 양식으로 양쪽에 궁형(弓形)으로 크게 뻗어나가는 열주로 이어진다.

아르 뒤 생캉트네르는 브뤼셀의 가장 아름다운 거리 중 하나인 아베뉘 드 테르뷔런이 시작하는 곳이다. 이 도로는 1897년 만국박람회를 위한 가로수 길로, 광장의 전시홀과 브뤼셀 주변의 소도시 테르뷔런의 식민지 전시관이 연결되어 있다. 식민지 전시관은 267명의 '오리지널' 콩고 사람을 진열해 눈길을 끌었다. 그 중에는 두 명의 피그미 인이 있었는데, 그들을 위해 연못가에 콩고식 마을을 만들어 주기도 했다. 몇 달 안에 200만 명 이상의 관람객이 찾아왔고, 이 성공에 힘입어 레오폴드 2세는 상설 박물관을 건립했다.

콩고 박물관은 1904~1910년 샤를 지로에 의해 열주로 장식한 긴 건물로, 프티 팔레와 유사하지만 더 큰 돔 지붕의 원형건물이었다. 박물관은 아프리카 대륙 연구사와 1868년 이후 식민주의 정신의 산물인 중앙아프리카 식민지화의 역사를 다루고 있다. 그 안에는 벨기에의 한 식민지 관리의 기념탁자가 있는데, 그는 한때 자신의 검은 군인들에게 사람 머리 하나당 다섯 개의 놋쇠봉을 지불한다고 뻐기던 사람이었다. 원형건물 안에는 황금을 입힌 조각상들이 "벨기에가 아프리카에 문명을 선사하다" 등의 제목을 달고 서 있다.

콩고 박물관은 레오폴드 2세가 테르뷔런에서 계획했던 프로그램의 일부일 뿐이었다. 그는 양쪽에 중국과 일본 전시실을, 중앙에는

커다란 회의장을 가진 건물을 지을 아이디어를 가지고 있었다. 중국과 일본은 그가 위대한 미래를 예언했던 국가들이다. 그러나 곧 그는 이 아이디어를 다른 더 큰 구상을 위해 포기했다. 새로운 구상이란 식민지 관리를 전문적으로 양성하기 위한 국제적 대학 건립이었다. 이를 위해 샤를 지로는 박물관 동쪽에 행정을 위한 건물과, 실험실을 양쪽에 거느린 장방형 건물을 설계했다. 공사가 시작된 1905년 레오폴드 2세는 작은 연설을 준비했는데, 열화와 같은 갈채 때문에 연설을 계속할 수 없을 정도로 큰 환호를 받았다.

계속된 큰 공사계획은 브뤼셀 인근에 위치한 레오폴드 2세의 사유 궁전 라에켄 성이었다. 왕위에 오른 직후 그는 토지 구입과 몰수를 통해 왕가 소유의 부동산 면적을 급속도로 확대했고 개축과 신축을 시작했다. 1890년 화재 이후에 성은 발라(Balat)에 의해, 1895년 그가 죽은 후에는 지로에 의해 두 개의 양 날개를 추가하기 위해 다시 건립되었다. 오른쪽 날개에는 커다란 응접실이 있었고, 왼쪽에는 여러 개의 특실, 베르사유 양식의 예배당, 그리고 마구간이 있었다. 개축은 왕가의 편의를 위해서라기보다는 상징적인 의미에서였다. '국가의 궁전'으로서 건물은 국제적인 회합을 위한 장소가 되어야 했다. 당시 브뤼셀이 유겐트 양식의 최고봉이었음에도 불구하고 지로와 그의 설계는 레오폴드가 선호하는 건축 양식인 프랑스 고전주의의 특성을 지니고 있었다.

이미 1876년 라에켄의 첫번째 건축가인 알퐁스 발라는 레오폴드 2세를 위해 원형으로 빙 둘러 있는 겨울정원을 구상했다. 이것은 화려한 장식의 부벽(扶壁) 구조물을 가진 위력적인 유리 돔으로 높이

30미터에 지름 60미터였다. 1886년 5개의 작은 돔으로 덮인 '콩고 하우스'가 추가되었고 1894년에는 레오폴드 왕이 직접 구상한, 열대 식물을 위한 온실과 신(新)고딕양식에서 영감을 받은 철골 교회가 덧붙여졌다. 이 모든 건물들은 유리벽으로 된 회랑으로 연결되어 있었다. 이렇게 30년 동안 당시 가장 큰 정원 및 온실 군(群)이 형성되었다. 레오폴드 2세는 꽃과 식물의 친구였으며 사망 당시 세계에서 가장 중요한 식물들을 보유한 수집가이기도 했다.

몇 년 후 왕이 자신의 조카 알버트 왕자에게 공사 중인 몇몇 건물을 보여주었을 때, 왕자는 이렇게 말했다(아마도 그는 삼촌의 계획에 흥미를 가지고 있었던 것 같다). "삼촌, 이건 정말이지 작은 베르사유군요!" 그러자 레오폴드는 이렇게 물었다. "'작은'이라고?"

지로는 레오폴드 2세를 위해 라에켄 성에 호화로운 침실을 만들어 루이 14세가 했던 식으로 아침과 저녁 문안행사를 부활시킬 계획을 세웠다. 그러나 레오폴드는 그것을 거부하면서 건축가에게 말했다. "나는 죽을 날이 얼마 남지 않았소. 그리고 내 후계자는 자신의 아내와 같은 침실에서 잘 것이오."

대부분의 시간을 남프랑스에서 보냈던 레오폴드 2세가 예외적으로 이 작은 왕국 벨기에에 체류할 때면, 그는 수많은 성들을 이리저리 돌아다녔다. 수공업자 부대가 항시 건물 개조에, 즉 새로운 공간을 만들고 부대건물과 파사드를 만드는 데 전념하고 있었다. 라에켄에서는 이탈리아 르네상스 양식의 승강기를 장치했고 일반인이 들어갈 수 있는 '중국식 정자'를 만들었다. 이 정자는 세계의 개별 지역을 대표하는 많은 건축물 중 최초의 것이었다.

레오폴드 2세는 즐겨 수영하곤 했던 오스탕드 해변에 일반인을 위한 산책로와 많은 공원시설, 그리고 작은 탑을 갖춘 경마장 관람석을 만들고 자신을 위해서는 별장을 짓게 했다. 오스탕드를 세계에서 가장 아름다운 해수욕장으로 만들기 위해 그는 매력적인 파사드로 도심을 아름답게 만들라고 지시했다. 왕이 2만 5,000프랑을 제공하겠다고 했음에도 불구하고, 지로가 구상한 파사드를 자기 집 앞에 만들기를 거부했던 소유주는 주택을 몰수당할 것이라는 소문이 떠돌았다.

왕은 총애했던 건축가 지로를 방문하기 위해 파리로 가곤 했다. 왕은 항상 탁자 앞에 앉아 가능한 모든 계획과 세부 스케치에 대해 깊이 있는 대화를 나눴다. 그는 또한 예고 없이 아침 여섯시에 공사장을 방문하기를 좋아했다. 1908년 어느 날 그는 개인 비서관에게 이렇게 전했다. "건축 담당 대신에게 수요일 9시경 브뤼셀 도시궁전으로 오라고 전하라. 나는 그와 함께 질르 광장으로 출발해서 9시 30분경 그곳에 도착할 계획이다. 11시쯤에 개선문에 갔다가 12시 반경 궁에서 점심을 먹을 것이다. 그런 다음 2시에는 라에켄으로 간다. 아베뉘 베스트 맞은편에 있는 운하 위의 다리에서 머무르다가 3시에는 아베뉘 반 프라에와 일본 탑에 갈 것이다. 4시에는 마이제와 하이젤로 향하는 지방도로에 있을 것이다." 왕은 브뤼셀 도시궁전 근처에 있는 공사작업이 얼마나 진전되었는지를, 단지 관찰을 목적으로 설치된 목제 비계탑 위에서 살펴보곤 했다.

그러나 레오폴드 2세의 가장 큰 건축사업은 콩고에 있었다. 마타디에서 스탠리 폴까지의 철도 공사가 그것이었다. 1890년 시작해서

8년 후에 영업을 시작한 이 공사는 오늘날까지도 역사상 최악의 건축사업으로 손꼽힌다. 387미터 길이의 철로를 위해 6만 명의 노동자가 필요했고, 고작 23킬로미터를 위해 3년이라는 시간이 필요했다. 지역의 지형학적 조건이 끔찍했고 기후는 살인적이었으며 유행병이 끊이지 않았다. 건축 노동자들은 서아프리카, 홍콩, 마카오, 영국령 서인도제도에서 데려왔다.

남자들은 재난의 희생양이 되었다. 그들은 이질, 천연두, 각기병, 말라리아, 그리고 나쁜 음식과 200명의 강한 철도건설 부대의 끊임없는 구타로 인해 목숨을 잃었다. 증기기관차는 철로를 이탈하고, 다이너마이트를 가득 실은 화물차는 폭발해서 백인이든 흑인이든 가리지 않고 노동자들을 산산조각 냈다. 잠을 잘 수 있는 숙소가 없는 경우도 많았고, 말을 듣지 않는 노동자는 우리에 가두어 공사장으로 보내기도 했다. 그나마 유럽에서 온 작업 조장과 기술자들은 계약을 해지하고 집으로 돌아갈 수 있었고, 실제로 그렇게 한 사람도 많았다. 그러나 흑인과 아시아 출신의 노동자는 그럴 수 없었다. 아침이 되어 나팔소리가 울리면, 분노에 찬 노동자 부대가 밤사이 죽은 동료의 시체를 끌고 와 유럽인 감독들 발치에다 던져놓았다. 선로를 따라 묘지가 있었는데, 철도 침목 하나당 시체 하나꼴이었다고 한다.

1906년 레오폴드 2세는 벨기에 정부와 함께 콩고를 국가로 편입시키기 위한 첫 협상을 시작했고 1908년에는 합의를 보았다. 국가는 5,000만 프랑을 특별한 감사의 표시로 지불할 뿐 아니라 1억 1,000만 프랑에 달하는 왕의 부채 ― 이 안에는 그가 적절한 시기에 자신이 총애하는 사람들에게 분배했던 많은 국채도 포함되어 있었다 ― 를

넘겨받으며 왕이 특별히 마음속에 두었던 건축사업을 완성하기 위한 4,500만 프랑을 준비해야 했다. 그 중 3분의 1은 이미 유럽에서 가장 호화로운 성들 중 하나에 속했던 라에켄 성을 위한 것이었다.

사망하기 바로 전에 레오폴드 2세는 4,500만 프랑의 유산을 남기기 위해 독일에 재단을 설립했다. 재단의 수익금은 그가 그토록 사랑했던 궁전, 기념물, 공공건물 등 화려하고 장대한 프로젝트에 사용되어야 했다. 레오폴드 2세는 또한 '코트 다쥐르의 주택, 정원 및 부동산 협회'를 창설했다. 왕 소유의 모든 리비에라 지역 토지가 그곳에 있었다. 레오폴드 2세는 그곳에서 토지를 가장 많이 소유한 사람 중 하나였다.

이 별장들 몇몇은 장래 벨기에 왕들이 여행할 때 항시 머무를 곳으로, 다른 별장들은 거대한 휴양지를 구성할 거점으로 예정되었다. 이 휴양지는 왕의 정원과 공원, 스포츠시설과 휴가용 별장과 함께 콩고에서 어려운 일을 마치고 집으로 돌아온 백인 관리들에게 무상으로 제공할 목적으로 구상되었다. 그러나 휴양시설은 만들어지지 않았고, 식민주의를 교육할 국제 전문학교는 기초벽을 쌓는 데 그쳤다. 왕이 죽은 후로 벨기에 정부는 높은 액수의 합의금을 지불하고 건축가 및 건축회사와의 계약을 해지함으로써 이미 시작한 공사를 청산하기에 바빴다.

에펠탑, 호평과 혹평 사이에서

프랑스대혁명 백주년 기념식을 성대하게 거행하고 1870~1871년 전쟁 패배 이후 다시 강력해진 프랑스를 과시하고자 했던 프랑스 제3공화국 정부는 1889년 파리 만국박람회에 맞춰 상징적인 건축물을 짓기로 결정했다. 정부는 기념물 설계공모전을 공고했고, 도착한 수많은 안 중에서 샹 드 마르에 300미터 높이의 철제구조탑 건설을 제안한 기술자 알렉상드르 구스타브 에펠 (Alexandre Gustave Eiffel)의 계획을 채택했다.

에펠은 1855년부터 1867년까지 파리 만국박람회의 기계관, 교각과 상점과 같은 화려한 일련의 철골 건물을 만들었고 파나마 운하 건설에도 참여했다. 1887년 1월 8일 프랑스 정부와 에펠은 18항목에 걸쳐 공사의 종류와 범위, 공사 시기, 재정과 이용 조건 등을 명시한 계약을 체결했다. 에펠은 스스로 공사 비용을 조달해야 했고 — 국

가는 단지 150만 프랑의 보조금만 지불했다 — 그 대신 향후 20년 동안 에펠탑의 단독 사용권을 얻었다. 국가의 보조금으로는 650만 프랑에 달했던 경비의 4분의 1만 해결할 수 있었다. 나머지 500만 프랑의 기본 자본은 에펠 자신이 세운 주식회사를 경유해 빌려야 했다. 어쨌든 비용을 들일 만한 사업이었다. 만국박람회 중에만 벌써 200만 명의 방문객이 찾았고 그 이후로도 관람하려는 사람들이 쇄도해서, 완공 1년 만에 탑은 흑자로 돌아서기 시작한 것이다.

탑에는 57미터 높이에 전망대가 하나 있었다. 이 전망대는 65제곱평방미터의 넓이에 네 개의 레스토랑과 열두 개의 상점, 6,000명을 수용할 수 있는 광장을 포함하고 있다. 두 번째 전망대는 30제곱평방미터로 115미터 높이에 있으며 작은 셀프식당이 있다. 16제곱평방미터 넓이로 276미터 높이에 있던 세 번째 전망대에는 네 개의 돌출된 발코니가 있다. 여기서는 나선형 계단을 통해 천문 및 기상관측 실험실로 갈 수 있는데 일반인은 출입 금지였다. 그 위에는 등대가 하나 서 있어서, 거기서 뿜어져 나오는 삼색의 불빛이 밤하늘을 수놓았다. 1,710개의 계단과 오티스사(社)의 여덟 개의 승강기를 이용해 매일 4,200명이 탑의 가장 높은 전망대까지 올라갈 수 있었다.

탑 프로젝트의 진행에 문제가 없지는 않았다. 수많은 기술자들은 삼각 철골구조와 토대가 외부의 힘을 견디지 못해 뒤틀려서 탑이 무너질 것이라고 생각했다. 샹 드 마르 지역 주민은 탑이 자신의 집으로 떨어질지 모른다는 공포에 휩싸여 국가와 도시에 소송을 제기했다. 에펠은 직접 비용을 대고 위험을 감수한다는 조건으로 공사를 계속할 수 있었다. 그러나 우려했던 일은 근거가 없었다.

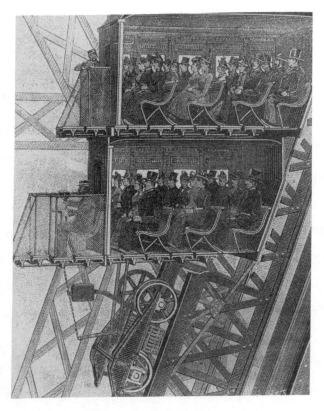

에펠탑, 오티스사(社) 승강기 탑승실 단면

탑은 에펠과 그의 협력자 누기에(Nougier)와 쾨흐랭(Koechlin)에 의
해 모든 개별 부분까지 철저히 심사되어 1밀리미터의 오차도 없이
계산되었다. 단 20년 동안만 설치할 탑을 위해 5,300개의 도안이 그
려졌다. 모든 개별 부위와 연결 부위가 그림으로 묘사되었고, 리벳
구멍의 위치와 크기 및 내구성까지 계산되었다. 규격 생산을 하여
쉽게 조립하기 위해서였다. 공사작업에서의 정확도는 매우 높았다.

57미터 높이에 이르러서야 리벳 구멍 하나가 처음으로 달라졌을 정도였다.

기술적인 정확도와 과학적 정밀성에도 불구하고 프랑스의 수많은 지성인과 예술가들은 탑 건설에 반대했다. 그들은 탑이 무용하며 지독하게 추하다고 말했고, 야만스러운 철 덩어리이며 파리의 수치라고 생각했다. 1887년 2월 14일 『르 땅(Le Temps)』에 실린 '예술가의 항의'에서 그들은 오스망의 예전 동료이자 전시를 주관하는 위원인 알팡(Alphand)에게 이렇게 썼다.

"우리 저술가, 화가, 조각가, 건축가, 그리고 지금까지 침범받지 않은 파리의 아름다움을 열정적으로 사랑해 온 사람들은, 인정받지 못한 프랑스 취향의 이름으로 전력을 다해 이 불필요하고 끔찍하게 큰 에펠탑을 우리의 수도 한복판에 건립하는 것을 반대합니다. 건전한 인간의 오성과 정의감의 발로로 벌써 민심은 이 탑을 조롱하며 바벨이라 명명하고 있습니다. 파리 시는 정말 사업욕에 들뜬 기계 건설 — 혹은 건설자 — 의 터무니없는 망상에 현혹되어 영원한 수치와 불명예를 만들 것입니까? 상업적인 미국에서조차 가지고 싶어하지 않을 것입니다. 에펠탑이 파리의 수치라는 사실에는 의심의 여지가 없습니다. 우리가 보아야 할 것이 무엇인지 이해하려면, 현기증 나는 저 우스꽝스러운 탑을 한번 상상해 보십시오. 음울하고 거대한 공장 굴뚝처럼 우뚝 솟아 있을 그 탑을 말입니다. 우리의 모든 유산을 얼마나 욕되게 할 것인지, 우리의 모든 건물을 얼마나 왜소하게 만들 것인지를 한번 상상해 보아야 합니다. 우리는 앞으로 20년 동안 나사로 연결해 만든 저 혐오스러운 철기둥의 그림자가 잉크

얼룩처럼 번지는 것을 보아야 합니다. 파리를 매우 사랑하시고 파리를 더욱 아름답게 만드셨던 여러분, 친애하는 조국의 신사 여러분에게 이제 다시 한 번 파리를 지킬 명예를 드립니다. 우리의 경고의 외침을 들어주지 않는다면, 우리의 생각에 아무도 귀를 기울여주지 않는다면, 그럼으로써 파리가 불명예스러운 상황에 처하게 된다면, 적어도 여러분과 우리만은 이 영광스러운 항의의 목소리를 드높여야 할 것입니다."

다른 많은 유명인사들과 함께 모파상 역시 이 항의에 서명했다. 그는 기행문 『방랑생활(La vie errante)』에서 에펠탑이 자신을 너무 화나게 만들기 때문에 탑이 완성된다면 파리와 프랑스를 떠날 것이라고 말했다. "사람들이 그것을 도처에서 볼 수 있다는 말로는 충분하지 않다. 아니, 에펠탑 자체가 도처에 존재하고 있다. 그것은 생각 가능한 모든 물건 속에 들어 있으며 모든 쇼윈도 안에 전시되는, 피할 수 없는 고통을 주는 악몽이다." 모파상은 에펠탑을 "철제 사다리로 만든 비쩍 마른 피라미드"라고 부르며 후세에게 부끄럽지 않으려면 당장 이 끔찍하고 거대한 해골을 철거해야 한다고 주장했다.

유명한 예술사가이자 문화사가였던 야코프 부르크하르트(Jakob Burckhardt) 역시 1889년 '한 건축가에게 보내는 편지'에서 결코 칭찬의 말을 하지 않았다. "이 기업에 대해 내가 특별히 혐오하는 것은 거대한 탑이다. 그것은 분명히 전 유럽과 미국 등을 통틀어 가장 멍청한 무위도식자가 보기에도 분명히 한탄을 불러올 만한 구조물이다."

문화를 이끌어가는 세련된 감각의 심미주의자들은 탑의 건설 방

에펠탑과 함께 그려진 구스타브 에펠

식과 그 크기, 특히 탑의 재료를 비판했다. 건축자재로 철을 쓰는 것을 추악하고 끔찍하게 여겼던 것이다. 그들은 철이 공공건물보다는 공장에나 쓰이는 것이라고 생각했다. 공쿠르 형제는 유명한 『저널(Journal)』에서 이렇게 악평했다. "에펠탑은 철제 건축물이 결코 인간적인 것이 아님을, 즉 자신들의 집을 짓기 위해 나무와 돌만 쓸 줄 알았던 옛 인간들의 것은 아니라는 생각을 하게 한다. 특히 철제 건축

물의 매끄러운 표면은 끔찍하다. 그것은 이중 새장이 줄지어 있는 듯한 에펠탑의 1층 전망대에만 가봐도 알 수 있다. 옛 문화에 익숙한 사람들에게는 더 추하게 보이리라."

하지만 1889년 4월 15일 에펠탑이 완성된 후에는, 특히 거리의 사람들과 언론들에게, 이 거부감은 거의 예외 없이 열광적인 동의로 바뀌었다. 한 언론은 이렇게 말했다.

"완벽한 사실 앞에서 우리는 고개를 숙여야 한다. 다른 많은 사람들처럼 나 역시 에펠탑 건설은 미친 생각이라 말하고 믿어왔다. 하지만 그것은 위대하고 자랑스러운 광기이다. 확실히 이 엄청난 크기는 다른 전시물을 압도한다. 다시 샹 드 마르로 나가 보면 거대한 돔과 회랑들이 아주 작은 것처럼 보이니 말이다. 당신들이 원하는 것은 무엇인가? 에펠탑은 환상을 불러오는 것이다. 에펠탑은 기대하지 않았던 어떤 것, 우리의 왜소함을 돋보이게 하는 환상적인 어떤 것이다. 탑이 착공되기도 전에 메소니에로부터 졸라에 이르기까지 유명한 예술가와 저술가들은 예술에 반대하는 무시무시한 범죄를 저질렀다는 이유로 격렬한 비난을 퍼부었다. 그들이 아직도 비난하고 있을까? 아니다. 분명히 아니다. 자신들의 분노의 기록이 남아 있지 않기를 바랄 것이다. 훌륭한 시민이라면 누구나 다음과 같은 한 문장으로 자신의 감정을 요약할 수 있을 것이다. 어떤 용감한 남자가 5분 동안 탑 앞에서 입을 떡 벌리고 서 있다가 내뱉은 말이다. '전 유럽을 다 덮겠구나(Enforcé l'Europe)!'"

에펠탑이 아직 개장되기 전에 올라갔던 최초의 사람들 중 하나가 트로이를 발굴했던 하인리히 슐리만(Heinrich Schiemann)이었다. 슐

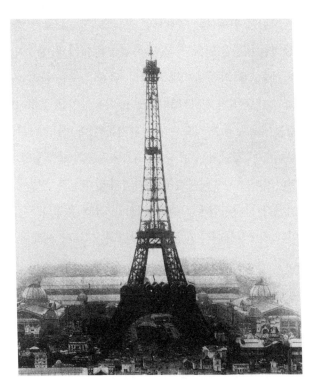

에펠탑, 구스타브 에펠, 파리

리만은 탑과 탑 건축가를 찬양하면서 비르초프(Virchow)에게 보내는
1889년 5월 24일 편지에서 이를 기술적 진보의 작품이라 평가했다.
"매우 기쁘게도 나는 지금 『타임스』를 읽고 있다. 예전에는 에펠탑
을 욕하는 말로 넘쳤던 이 신문이 이제 에펠탑이 없었다면 박람회의
매력이 4분의 1로 떨어졌을 것이며 '엔지니어링 기술'의 놀라운 작
품이라 칭송하고 있다."

더 많은 예를 열거할 수 있다. 어쨌든 에펠탑은 시민들과 기술에

열광하는 사람들 편에서는 열광적인 찬사를, 지성인들과 예술가 편에서는 강력한 비판을 받았다. 일부 사람들은 국가의 성공적인 자기표현이며 기술 진보의 표출이라 보았고, 다른 일부는 문화를 파괴하는 광란의 조작 능력의 결과라고 보았다. 이용가치를 절대시했던 동시대 사람들에게 무용한 것으로 간주되기도 했다. 롤랑 바르트는 이렇게 말했다. "에펠탑의 무용성(無用性)은 일종의 스캔들로서 항상 암울한 것이었다. (……) 대부르주아 기업의 합리성과 경험에 의무를 다했던 보편적 시대정신은 무용한 대상을 결코 용인할 수 없었다. 물론 엄연한 예술작품이라면 문제는 달랐다. 그러나 에펠탑은 예술작품으로 여겨질 수 없었다."

이런 무용성은 기술자이자 교각건설가인 구스타브 에펠에게도 숙제였다. 그는 에펠탑을 변호하기 위해 장래의 모든 사용 가능성을 정확하게 제시하고자 했고 특히 기상관측, 원료실험 연구, 전파전기 연구 등을 거론했다. 에펠 자신도 탑에서 공기역학 연구를 하면서 탑의 여러 높이 지점에서 낙하하면 공기의 저항이 어떻게 다른지 계산하기도 했다. 탑의 유용성을 부인할 수 없다 하더라도 그 엄청난 크기와 높이에 비하면 유용성이란 보잘것없는 것처럼 보였다.

하지만 탑의 본래 기능, 즉 현대성의 상징이라는 기능은 숨길 수 없었다. 새로운 자재, 미(美)를 목표로 하지 않은 형태, 무용성, 이 모든 것은 에펠탑을 새로운 시대의 암호로 만들었고, 많은 현대 예술가의 작품에서 에펠탑은 그런 모습으로 등장했다. 예를 들어 에펠탑을 "예술의 기준"이라고 명명했던 화가 로베르 들로네(Robert Delaunay)는 1909년부터 1911년까지 에펠탑을 그림의 가장 중요한

테마로 삼았다. 그의 친구인 블레즈 상드라르(Blaise Cendrars)는 『오늘(Aujourd'hui)』에서 이렇게 썼다.

밖으로 나오자마자 나는 들로네와 함께 탑으로 갔다. 에펠탑 주변과 안을 여행하기 시작했다. 오늘날까지 알려진 어떤 예술 공식도 에펠탑의 사례를 조형적으로 해결할 수 없으리라. 사실주의는 에펠탑을 축소했고, 이탈리아 원근법은 가늘게 만들었다. 우리가 본 탑은 부인용 모자의 장식핀처럼 정교하게 파리 위로 뻗어 있었다. 우리가 탑에서 멀어지면, 탑은 꼿꼿하게 수직으로 파리에 군림했다. 우리가 탑에 접근하면, 탑은 우리 위로 몸을 기울였다. 1층 전망대에서 보면 탑은 위쪽으로 나사처럼 올라갔고, 꼭대기에서 보면 탑은 다리를 쫙 뻗고 목을 접어넣은 채 오그라들었다. 들로네는 에펠탑 주변의 파리를 한눈에 재현하고 탑을 그 안에 집어넣고자 했다. 우리는 모든 관점을 추구했고 여러 각도에서, 모든 측면에서 탑을 관찰했다. 파세렐 드 파시 위에서 본 윤곽이 가장 예리했다. 이 수천 톤의 철, 고삐를 매단 크고 작은 받침대들로 이루어진 이 300미터 높이, 수백 미터 길이의 네 개의 아치, 현기증을 일으키는 엄청난 크기가 우리를 매혹시켰다. (……) 그래서 우리는 탑 주위를 돌아다니며 이 탑이 사람들에게 기이한 매력을 발산한다는 사실을 다시 한 번 확신했다.

전통 대 현대, 바이센호프 주택단지

1927년 슈투트가르트의 킬레스베르크에서는 바이센호프라는 이름의 특이한 공공주택 단지 하나가 선보였다. 새로운 건축을 이끌어가는 국제적인 건축가들이 미래의 건축과 주거를 주제로 전시를 했던 것이다. 관람객들이 구름처럼 몰려왔다. 3개월이라는 짧은 시간 동안 50만 명이 박람회를 찾아왔고, 국제 언론 모두가 이를 보도했다. 열일곱 명의 건축가들이 설계한 21개 건물의 63채 집들은 새로운 자재와 시공방법을 통해 장식을 배제한 채 만들어졌고, 특히 — 이것은 구속력 있는 규정이었는데 — 평평한 지붕을 가지고 있었다.

이 특이한 박람회를 발안한 사람은 독일 공작연맹의 베를린 이사진이었다. 1925년 3월 30일 공작연맹의 뷔르템베르크 사업공동체가 베를린 이사진에게 슈투트가르트 주거건축 프로그램의 이름으로 주

문했던 것이다. 6월 27일 독일 공작연맹은 박람회의 목적에 관한 소책자를 출간했고 7월 24일 슈투트가르트 시의회의 건축위원회가 이목적에 동의했다. 도시의 영향력을 강화한다는 한 가지 이유였다. 10월 8일 공작연맹은 당시 독일 공작연맹의 부총재였던 건축가 미스 반 데어 로에(Mies van der Rohe)를 박람회 예술감독으로 위촉한다고 슈투트가르트에 통지했다.

10월 16일 건축위원회는 미스가 전개시킨 공사계획 초안에 관해 토의했다. 도시 확장 관련 부서를 대표하는 두 사람과 시장인 지그로흐(Sigloch)가 계획에 대해 대화를 나누었다. 계획의 목표는 완전히 새로운 것, 기존의 것에서 벗어난 양식이었다. 시의원들도 토론을 거듭했다. 몇몇 의원은 새로운 건축양식이 슈투트가르트 건축방식에서 벗어난다며 반대했고, 다른 의원들은 미스가 제안한 건축구조의 합목적성에 회의감을 표시했다. 그들은 여기서 실험을 감행한다면 엄청난 금액만 낭비한 채 결국은 실패할지도 모른다고 우려했다. 1925년 11월 25일 미스 반 데어 로에의 설계는 시의회 표결에서 찬반 동률을 이루어 부결되었다. 시의회는 공사비용을 감축하거나 공작연맹에게 슈투트가르트 주택단지 프로그램의 초과 비용을 부담하라고 요청했다.

1926년 6월 24일 미스는 시의회 건축위원회에게 수정보완한 설계안을 제출했다. 그러나 이전과 마찬가지로 주택단지 전체 프로그램에 미리 규정된 경비를 초과했기 때문에, 건축위원회는 이번에도 설계안을 거부했다. 같은 회의에서 어떤 건축가에게 공사를 위탁할 것인지의 문제도 논의되었다. 공작연맹은 열다섯 명의 건축가들 중 한

명을 선발하라고 제안했고, 건축위원회는 원칙적으로 이를 수용했다. 단지 르 코르뷔지에(Le Corbusier)를 다른 스위스인 건축가로 바꾸고 두 명의 슈투트가르트 출신 건축가를 목록에 포함할 것을 요구했다.

공작연맹의 추천을 무시한 '슈투트가르트파' 건축가들이 박람회에 더 많은 영향력을 행사하려고 하는 상황이었다. 5월 5일 그들은 결정적인 일격을 준비했다. 수공업적 공사를 옹호하는 전통주의자로서 현대적인 건축을 분명히 반대했던 파울 보나츠(Paul Bonatz)와 파울 슈미트헨너(Paul Schmitthenner)는 일간신문에서 미스 반 데어 로에의 설계안에 비판적인 입장을 표명했다. 보나츠는 바이센호프에 모험적인 주택단지를 짓는 것은 도시를 망칠 것이라고 주장했다. 미스 반 데어 로에의 첫번째 설계안은 객관성이 없고 공예적이며 딜레탕트적이라고 공격했다. 그에 따르면, 수평의 계단 모양으로 사람이 살 수 없이 좁고 평평한 정육면체들을 비탈길에 쌓아올려 슈투트가르트의 주택이라기보다는 예루살렘 교외를 연상시키며, 완성하는 데 드는 비용도 합리적인 건축방식보다 두 배는 더 들고, 여기에 공공자금을 사용하는 것은 분명히 시의회의 입장이 아니라는 것이다. 슈투트가르트 시에서 기대할 수 있는 것은, 공작연맹이 지금까지 과도하게 고집했던 것을 뒤로 미루고 몇몇 슈투트가르트 건축가들에게 비교안을 제출하도록 하는 일인데, 이런 의미에서 보면 60채밖에 안되는 이 소박한 주택단지를 뷔르템베르크 내부 문제로 다루었다면 애초에 더 합리적이었을 것이라고 비판했다.

슈미트헨너 역시 『남독일신문』에 이 계획은 모든 경험에 비추어

봐도 상당히 모순적이라고 평했다. 집들을 연결하는 방식을 보면 정육면체 건축, 즉 지붕 없는 집을 의도하고 있다. 주택단지를 그렇게 건설하여 미적인 고려 하에 색을 입힌다면 상황에 따라서는 정말 흥미로운 세트가 될 수 있을지도 모르겠다고 비꼬았다. 아마도 이탈리아의 작은 마을을 연상시키는 모습으로 말이다. 독일 공작연맹의 뷔르템베르크 사업공동체는 그들 회원 중에 보나츠, 요스트, 베르첼, 바그너 등 해당 건축과제에 풍부하고 생생한 경험을 보유한 건축가들이 존재한다는 사실을 알지 못하는 듯하다고 그는 말했다. 1927년 슈투트가르트 공작연맹 박람회에서 공작연맹의 주택단지 아이디어를 실현하기 위해서는, 계획된 부지에 경험 많은 건축기술자가 만든 설계를 전시해야만 한다고 주장했다.

신문기사가 나온 것과 병행해서 보나츠는 시장 지그로흐에게 공개 편지를 보냈다. 이 편지에서도 미스가 제출한 설계안을 비판하고 시당국이 그런 모험을 감행해서는 안된다고 경고했다. 이 강력한 캠페인의 결과로 5월 7일 파울 보나츠와 독일 공작연맹 회장인 페터 브루크만(Peter Bruckmann)은 합의점을 찾았다. 그들은 다음과 같은 타협안을 논의했다. 즉 미스, 되커(Döcker), 슈미트헨너 등 세 명의 건축가가 일종의 제한된 공모전 형태로 전체 계획안을 작성하자는 것이다. 보나츠는 직접 참여하기를 거부했지만 시와 공작연맹 대표자들과 함께 시공될 설계를 선정하기로 했다. 개개 주택을 지을 건축가 선발은 전체 계획이 확정된 후에 하기로 했다. 뽑힌 설계자의 입장과 조화를 이루는 것이 중요했기 때문이다.

이 타협안은 공작연맹과 미스에게 거부당했다. 그러나 시장 지그

로흐는 슈투트가르트파의 대표자가 자리를 차지하지 않는다면 프로젝트가 성공하지 못할 것을 염려했다. 슈투트가르트에서 그들의 명성은 높았다. 공사부지가 시 소유였고 주택단지가 시 건축계획에 포함되는 것이었기에, 시의회로서는 결코 실패해서는 안될 입장이었다. 시장은 미스와 브루크만이 보나츠를 찾아가서 상호협력 가능성을 협의해야 한다고 요구했다. 이 협의는 성사되었지만 보나츠는 다시금 자신의 요구를 공작연맹에게 반복했다. 동시에 슈미트헨너는 공작연맹의 뷔르템베르크 사업공동체의 이사회 개최를 신청했고 1926년 5월 14일 이사회가 열렸다.

이 회의에서 보나츠는 또다시 공작연맹에 대한 요구를 반복했다. 그는 공작연맹 동료들에게 부정직한 놀이를 한다며 책임을 전가했고 미스의 설계안을 여전히 거부했다. "우리는 끊임없이 의심을 품고 있었습니다. 미스 반 데어 로에의 계획이 나타나지 않았더라면 조용히 있었을 것입니다. 그의 계획은 우려 이상의 것입니다. (……) 전체적으로 보아 객관성이 없고 장식적인 데에만 충실하며 실제적으로 실행하기 어려운 것들입니다. (……) 너무 딜레탕트적인 예술관에서 비롯한 일입이다. 미스 반 데어 로에가 예술감독으로 임명된다면 슈투트가르트는 결코 그냥 관망해서는 안될 것입니다. (……) 더 좋은 것을 할 능력이 있는 사람들이 살고 있는 도시에서, 다른 사람의 일을 단순히 부정만 하는 사람이 나서는 것을 어떻게 이해해야 합니까?"

공작연맹의 한 동료가 슈투트가르트 건축가들 역시 자신들의 능력을 충분히 보여줄 기회를 가질 때에만 박람회가 성공하고 슈투트

가르트 건축가들도 뒤로 물러설 것이라고 말하자 파울 보나츠는, 슈투트가르트가 사업에 성공할 수 있으리라 생각하지 않는다고 말했다. "조용히 시작한 사업이 방해를 받는다면 매우 큰 손실이 있게 됩니다. 정말 많은 것을 잃으리라 생각합니다. 시의회는 슈투트가르트 사람들에게 다른 사람들이 무슨 일을 할 수 있는지 멀리서 보고만 있으라고 하는 것 같습니다. (······) 그러나 마천루를 스케치한 것 외에는 아무 업적도 없는 한 남자의 딜레탕트주의만이 보여진다는 확신이 든다면, 그 설계가 절대적으로 객관적이지 못하다는 인상만을 받는다면, 대학에서 선생으로 일하는 저로서는 반대하는 입장을 분명히 하여 전력으로 투쟁하는 것이 의무라고 생각합니다."

이에 대해 브루크만은 젊고 현대적인 건축가들에게 한번 기회를 주고 문을 열어 공작연맹의 미래가 달린 새로움을 추구하는 것에 찬성한다고 말했다. 안정되고 자극 없는 전개만이 유일하게 노력할 만한 가치가 있는 것은 아니며, 오히려 새로운 것을 감행할 준비를 갖추어야 한다는 것이다. 그는 보나츠와 슈미트헨너 역시 20년 전에는 관직과 명예를 누리면서 건축계를 지배하던 더 나이든 동료들에 대항해서 자신들의 뜻을 관철시켜야 했음을 상기시켰다. 그러자 보나츠가 이렇게 답했다.

"우리는 '안정된'이라는 단어에 중점을 두지 않았습니다. 우리는 공작연맹에게 우리의 일을 보호하는 보호관세를 도입하라고 요구할 정도로 그렇게 멍청한 사람들이 아닙니다. 다시 한 번 설계에 대해 말해야겠군요. 그 설계를 다시 한 번 자세히 관찰해 보십시오. 전체적으로 대상을 완전히 무시하고 있습니다. (······) 합리적인 인

간이라면 주택단지를 건설할 때 절대로 만들 수 없는 것입니다. 여러분은 원하시는 대로 이 사안을 볼 수 있습니다. 그로 인해 파산하게 될 것입니다. 그러나 공작연맹은 눈을 감아서는 안됩니다. 온 힘을 다해 미스 반 데어 로에에게 헌신했다고 말해서는 안됩니다. 이 계획안은 다른 안들과 경쟁했어야 합니다. 여러분이 눈을 감고 싶다면 공작연맹의 이해관계를 위해 일하지 마십시오. 여러 안들이 만들어져야 한다는 생각은 뷔르템베르크 사업공동체가 가장 열렬하게 지지했던 것입니다. 다른 파에서도 또 하나의 안을 만들 수 있습니다."

슈투트가르트 건축가인 되커와 요스트에게 설계안을 작성하게 하자는 슈미트헨너의 제의에 다수가 동의했다. 이 신청은 베를린 공작연맹이사회에서 표결에 붙여졌는데, 다음과 같은 이유로 부결되었다. "독일 공작연맹의 이사회는 본회가 예술적 진로에 맞서 투쟁하지 않고 어떤 방향도 유일하게 진정한 방향으로 간주하지 않으며, 오히려 훌륭하고 가치 있는 행위가 무엇인지를 인식하고 그 길을 자유롭게 만들어주는 데 노력해야 한다는 점을 확신한다. 여기서 확실한 관점을 지닌 사람들에게 자신의 생각을 실행에 옮겨 증명할 수 있는 기회를 제공하게 된 것을 기쁜 마음으로 환영한다. 그렇다고 해서 본회는 다른 건축가들이 쉬지 않고 천천히 일한 작업을 경시하지 않는다."

슈미트헨너가 추천한 되커는 미스에게 서신을 전달했다. 자신에게 대안적인 설계를 제출하라는 주문이 내려온다 해도 미스와의 연대의식 때문에 거부하겠노라는 내용이었다. 그 대신에 자신 역시 본

1934년 그려진 이 풍자화에서 바이센호프 주택단지는 '아랍인 마을'로 묘사되었다.

질적으로는 잘못되었다고 생각하는 미스의 설계를 공동의 이익을
위해 수정하겠다고 자청했다. 미스로서는 당연히 거부할 제안이었
다. 나중에 주택단지의 부분 건축감독이 되었던 되커는 박람회가 개
최되기 바로 전까지 미스를 박람회 예술감독 자리에서 쫓아내려고
시도했으나 물론 성공하지 못했다.

공작연맹의 뷔르템베르크 사업공동체의 다음 회원소집에서는 이
사진이 바뀌었다. 보나츠는 잔류했지만, 보나츠파 세력은 분명히 약
해졌다. 슈미트헨너와 다른 네 명의 건축가들은 되커와 다른 현대적
신조를 가진 사람들로 교체되었다. 몇 차례의 다툼 끝에 베를린 이
사회는 슈투트가르트 시당국에게 이제 최종적인 결정을 내릴 것을
요구했다. 건축 계획, 견적, 추천된 건축가 명단을 제출했으니, 슈투
트가르트가 곧바로 결정을 내릴 수 없다면 다른 도시를 박람회 장소

로 선정하겠다는 것이었다.

1926년 7월 28일 건축위원회는 결국 새로운 표결을 통해(6명 기권에 25명 찬성으로) 미스의 건축계획 설계안에 동의했다. 1926년 12월 21일 슈투트가르트 시와 예술감독 미스 및 부분 건축감독 되커 사이에 계약이 체결되었다. 얼마 후 보나츠와 슈미트헨너가 독일 공작연맹에서 탈퇴했다.

박람회가 언론과 대중에게서 얻었던 커다란 반향을 슈투트가르트 시 고위직 인사들은 성공으로 기록했다. 비록 부정적인 평가가 우세였지만 말이다. 특히 필수규정이었던 평평한 지붕에 대해서는 올바른 건축양식인가를 두고 논의가 뜨거웠다. 사람들은 보나츠의 말을 인용해서 "작은 예루살렘"이라고도 했고, "압착 시스템 속의 한 가족 주택", "문명화한 가축우리", "아랍인 마을" 등으로 불렀다. 심지어는 슈투트가르트 시 관보에서도 이런 글을 읽을 수 있었다. "독일 공작연맹이 책임지고 구상한 바이센호프 주택단지는 패전 이후 독일 건축계가 몰락하고 있다는 가장 명백한 증거이다. 독일의 모든 이성적인 사람들은 그런 세계시민적 시도를 막아야 한다는 공공연한 의견을 피력하고 있다."

예술비평가 베르너 헤게만(Werner Hegemann)은 1930년 바스무트 출판사의 『월간 건축예술』에서 이렇게 비꼬았다. "한번 국제적인 도시처럼 행동하고자 했던 지방도시 하나가 어떻게 합리적인 기준을 망각하고 바보스럽게 타락할 수 있는지를 우스꽝스럽게 보여주고 있다."

보나츠와 슈미트헨너는 바이센호프와 공작연맹에 거리를 둘 기

회를 잡았다. 그들은 1928년 '블록'이라는 이름으로 새로운 건축가 연합을 창설하고 코헨호프(Kochenhof)에 주택단지 모델하우스를 건립했다. 이번에는 전통적인 건축방식에 의거한 것이었다.

1933년 나치는 바이센호프 주택단지를 제거되어야 할 수치스러운 오점이라고 천명했다. 주택 대부분이 보존된 것은 우연에 불과했다. 단지는 전쟁 중에 부분적으로 파괴되어 크게 바뀐 형태로 재건되었으며, 전후에는 부분적으로 '현대화'했다.

1977년에 와서야 보도 라쉬(Bodo Rasch), 프라이 오토(Frei Otto), 베르톨트 부르크하르트(Berthold Burckhardt)가 창설한 단체 '뷔르템베르크 주택단지 우정회'가 개입해서 건물의 많은 부분이, 적어도 그 용적과 외부 모습에서, 연맹과 시당국에 의해 복원되었다.

르 코르뷔지에와 국제연맹 프로젝트

1919년 자유로운 국가들의 세계조직으로 창설된 국제연맹의 새로운 제네바 본부는 인간의 조화와 평화 의지를 상징하는 건물이 되어야 했다. 그러나 1926년에 실시된 국제공모전은 국가들 간의 평화로운 경쟁을 염두에 두었던 원래의 생각과는 달리 국제적인 갈등과 불화로 이어졌다. 주최측은 처음에는 전혀 결정을 내리지 못하다가 결국 노련하고 검증된 건축가를 선택했다.

세계 평화와 형제애를 위한 이성적인 진보라는 의미에서 창립된 이 기구는 현대의 새로운 건축이 아니라 이제 역사가 된 옛 아카데미 정신과 결합했다. "다시 한 번 팔라초가 실용 목적의 건축을 이겼다." 아돌프 베네(Adolf Behne)는 『현대 실용주의 건축』에서 공모전의 결과를 두고 이렇게 평가했다. 그는 이 대회가 역사주의 최후의 퍼레이드이며 국제적인 스캔들이 되었다고 말했다.

상금을 내건 사람들은, 프로그램에서 볼 수 있듯, 국제연맹 본부가 젊은 기구의 품격을 대표하고 20세기 평화적 이상의 상징이 되는 일종의 '궁전'이기를 원했다. 국제연맹은 공모에 참가하도록 건축가들을 초청한다. 국제연맹궁의 설계에서 가장 중요한 점은 목표가 확실한 국제연맹 활동을 보장하기 위해 모든 작업 과정을 가장 현대적이고 실용적으로 조직화하는 일이다. 뿐만 아니라 국제연맹궁의 순수한 특성과 조화로운 형식을 요구한 데서도 잘 알 수 있듯, 20세기의 평화적 이상을 상징하는 건축물을 창조하는 것이기도 하다.

공모전의 2,400가지 프로그램은 정확한 시간표를 명시한 호화로운 대형 지도의 형식으로 모두에게 우송되었고, 그럼으로써 모든 참가자들이 같은 날 도착할 수 있게 했다. 모든 나라에서 이 공모전에 큰 의미를 부여했다. 각국은 건축가들에게 이 큰 대회에 참여하여 국가를 명예롭게 대표하라고 촉구했다. 10단계의 상과 10개 작품의 구입이 예정되어 있었으며, 무엇보다 상금 액수가 16만 5,000프랑이었다. 1등상 수상자가 주문을 거절한다면, 그에게는 5만 프랑에 달하는 보상금이 보장되었다. 공사 경비는 최대 1,300만 프랑으로 결정되었고, 설계 완성 기한은 1927년 1월 25일이었다.

6주 동안의 행사가 끝난 1927년 5월 5일 아홉 명의 유럽 출신 건축가들로 구성된 심사위원단은 64번의 회의 끝에 평가를 내렸다. 기한에 맞추어 도착한 377개의 프로젝트 중 어떤 것도 실행작으로 추천되지 않았다. 1등상도 9개, 1등 구입작도 9개, 2등 구입작도 9개였다. 9명 모두 각기 다른 1등상, 각기 다른 1등 구입작, 각기 다른 2등 구입작을 뽑았던 것이다. 심사위원들은 답지한 설계안들을 평가하

는 데 있어 공통적인 기준을 얻지 못했다. 건물을 완성하기 위해서는 완전히 새로운 프로젝트가 만들어져야 한다는 점이 모두에게 분명했다. 심사위원들은 미결정에 대해 사과했다. "각각의 설계안들은 많은 요구 과제를 실행하는 데 있어 근본적인 차이를 보여준다. 이것은 현재 동시대의 건축이 발전과 방향 전환의 국면에 있다는 점을 극명하게 보여준다."

이 결정(아니 미결이라는 편이 더 낫겠다)은 폭풍과 같은 분노를 몰고왔다. 건축가들 사이에서는 공모전 자체를 문제시하는 사람이 많았다. 사람들은, 국제연맹이 세계평화를 협의에 의해 보장하자고 요청하면서 실상 자기 집을 짓는 데는 확실한 결정을 내리지 못한다고 비웃었다. 수상자인 르 코르뷔지에가 주도하는 현대적 감각의 건축가들과 수상자 네노(Nénot) 주위로 모인 전통주의적 아카데미 건축가들, 이 두 참가 진영은 자신들이 공개적으로 모욕당했다고 느끼며 수많은 지지자와 동조자들을 자극했다. '이해관계의 전투'가 시작되었고, 국제연맹에는 각종 외교 문서와 청원서, 전보, 제안서, 입장 표명서 등이 가득 쌓였다.

두 번째 공모전을 요구하는 목소리가 커지자 국제연맹심의회는 1927년 9월 10일 수상 가능성이 없는 나라에서 온 다섯 명의 외교관으로 구성된 위원회를 소집했다. 외교관들은 당연히 결정 능력이 없었기 때문에 따로 두 명의 전문가를 불러와 눈에 띄는 프로젝트의 장점과 단점을 심사하게 했다. 전문가들은 르 코르뷔지에의 구상이 설계의 체계면에서도 최고이고 건축기술적으로 실행 가능하며 무엇보다 경비가 적절하다고 보증했다. 공사비가 2,700만 혹은 심지어

5,000만 프랑에 달하는 다른 1등 수상자들과는 달리 그의 프로젝트는 예정된 경비 내에서 가능한 것이었다.

하지만 전문가들의 조언과는 달리 위원회는 정치적인 이유에서 3대 2의 근소한 차이로 르 코르뷔지에의 구상을 철회했다. 건물이 너무 공장을 연상케 하며 상징성이 충분하지 않다는 점을 근거로 전통주의적 해석에 편을 든 것이다. 1927년 12월 네노가 다른 세 명의 1등 수상자와 함께 자신의 공모전 출품작을 토대로 새로운 설계를 작업할 것을 위탁받았다. 물론 개선이 필요하다는 위원회의 소망을 염두에 두어야 했다.

그러나 전투는 끝나지 않았다. 네노는 1927년 12월 24일 위원회의 결정에 환호하며 잡지 『랭트랑시장(L'Intransigeant)』과 가진 인터뷰에서 이렇게 언급했다. "저는 예술에 기대를 걸고 있습니다. 우리 프랑스 사람들은 공모전에 참가했을 때 야만인들을 물리쳐야 한다는 목적을 가졌습니다. 야만인이란 몇 년 전부터 동북 유럽에서 선풍을 일으켰던 특정 건축가들, 아니 더 정확하게 말하면 반(反)건축가들을 일컫는 말입니다. 이들의 끔찍함은 '채찍질' 양식(채찍 모양을 모티브로 삼았던 아르누보 건축양식을 가리키는 말 — 옮긴이)보다 덜하지 않습니다(다행히도 '채찍질' 양식은 거의 20년 전에 우리가 정복했습니다). 이런 건축은 역사의 모든 아름다운 시대를 부인하며, 모든 면에서 건전한 인간 오성과 좋은 취향을 침해합니다. 그들을 압도해야 한다는 것에는 분명히 합당한 이유가 있습니다. 싸움은 힘들었고 우리에게 비싼 대가를 치르게 했습니다." 네노는 공모전을 예술적 관점보다는 스포츠적 관점에서 보았고, 구상의 다툼이 아니라 학파의

다툼으로 생각했다.

　스스로 공모전의 원래 당선자라고 생각했던 르 코르뷔지에는 다양한 공격을 통해 심판진과 국제연맹이 자신의 손을 들어주도록 노력했다. 그는 ― 국제연맹 자료실에는 그에 관한 서류가 가장 많다 ― 모든 중요한 인사들에게 서한을 보냈고, 자신의 구상을 정확하게 설명하기 위해 이미 출판된 수많은 스케치를 보냈다. 르 코르뷔지에는 자신의 일에 관해 뛰어난 선전가였다. 그는 많은 아군을 얻어 자신의 이해관계에 유용하게 쓰는 법을 알고 있었다. 국제연맹궁을 둘러싼 이 전투에서 르 코르뷔지에는 현대인을 대표하는 상징이 되었다. 스스로를 현대인이라 생각했던 사람은 르 코르뷔지에 프로젝트의 성공이야말로 현대적 건축관이 공공건물에서 출현할 유일한 기회라고 믿었기 때문에 단합된 힘으로 그를 밀어주었다.

　르 코르뷔지에는 자신의 설계를 당선시키기 위해 처음부터 모든 수단을 다 써 싸웠다. 응모작 제출기한 바로 전에 익명으로 설계안을 보냈고, 완성된 설계도를 배경으로 젊은 조수들과 함께 단체사진을 찍었다. 그리고 나서 조수들 중 하나로 칼 모저(Karl Moser) 교수의 제자였던 알프레드 로스(Alfred Roth)에게 사진을 취리히로 보내도록 유도했다. 르 코르뷔지에는 로스에게 모저 교수가 이 사진에서 예전 제자가 이렇게 열심히 일하고 있는 모습을 보면 매우 기뻐할 것이라고 말했다.

　로스는 이 말에 다른 의미가 있을 것이라고는 생각도 하지 못한 채 바로 그날 저녁, 프로젝트에 관한 열정적인 몇 마디 말과 함께 모저 교수에게 사진을 보냈다. 하지만 사진은 모저 교수의 손으로 쓴

1927년 1월 24일 찍은 국제연맹 공모전 참가팀 사진. 왼쪽부터 에른스트 쉰틀러, 한스 나이세, 발터 샤트, 알프레드 로스, J. J. 뒤파스키에, 즈보니미르 카부리크, 피에르 장네르, 르 코르뷔지에

글과 함께 장거리특급우편으로 되돌아왔다. 심사위원 중 한 명에게 프로젝트에 관한 은밀한 암시를 전하고자 했던 르 코르뷔지에의 숨은 의도를 모저 교수가 곧바로 알아차렸던 것이다. 사진 배경에 있는 설계도판에 응모작의 중요한 특징 몇 개가 또렷하게 보였기 때문이다. 몹시 화가 난 모저 교수는 같이 보낸 글에서 심사위원에게 영향을 미치는 행위는 생각 없는 일일뿐더러 금지되고 위험한 일이라고 혹독하게 나무랐다.

1928년 2월 28일 르 코르뷔지에는 파리의 유명한 변호사 프뤼돔(Prudhomme)의 조언을 받아 17페이지 분량의 소장을 썼다. 여기서 그는 자신이 제출한 프로젝트의 조직적, 기술적, 건축기술적 장점을 제시하며, 평가의 절차가 의심스럽다고 비판하고, 자신을 옹호하는

국제적인 의견들을 열거했다. 르 코르뷔지에는 처음부터 전문심사위원 다수가 비용이 덜 드는 자신의 구상을 1등상 및 실행작으로 결정했다고 주장했다. 63번째 회의에서야 아카데미가 보낸 심사위원 샤를 레마르키에(Charles Lemarquier)가 자신의 프로젝트를 떨어뜨리는 데 성공했다는 것이다. 공고가 요구했던 것처럼 그의 설계가 오리지널이 아니라 복사본으로 도착했다는 어처구니없는 이유 때문에 말이다.

르 코르뷔지에는 계속해서 공모전은 사기이며 수상자는 처음부터 아카데미 건축가들로 결정되어 있었다고 주장했다. 다만 예기치 않게 국가적 이해관계가 강력하게 표명되었기 때문에 어쩔 수 없이 각기 다른 나라 출신의 네 명의 건축가들과 타협을 했다는 것이다. 사람들은 아카데미의 국가와 건축가들을 뽑은 것이지 설계를 뽑은 것은 아니며, 공모전의 이런 희극은 337명의 참가자에게 2,000만 프랑의 비용을 지불하게 하는 어리석은 결과를 낳았다며 맹렬히 비판했다.

소장에서 르 코르뷔지에는 국제연맹 심의회에게 위원회의 결정을 철회하고 공모전의 원칙을 숙고한 후 자신의 합법적인 권리와 이익을 보장할 해결책을 찾을 것을 요청했다. 자신이 이후에 어떻게 권리행사를 할 것인지는 유보했다. 그는 이 소장을 국제연맹 심의회 회장과 회원들에게, 위원회에, 그리고 유럽과 바다 건너의 모든 주요 인사들에게 보냈다. 심지어는 찰리 채플린까지 이 서류를 받았다고 한다.

그러나 국제연맹심의회 의장도, 의원들도 소장을 받아들이지 않

르 코르뷔지에의 빌라 사보이, 포이시, 1929–1930

았다. 그들은, 국제연맹은 개인의 신청은 절대 받지도 다루지도 않
는다는 언급과 함께 소장을 돌려보냈다. 이와 병행해서 르 코르뷔지
에는 자신의 프로젝트가 채택되면 심사위원들 중 자신을 가장 강하
게 비판했던 건축가 레마르키에게 공사감독을 맡기자고 제안했
다. 물론 아카데미 교수들은 이 제안을 수용하지 않았다.

　르 코르뷔지에는 1등상을 받은 사람들 중 실망감을 표출한 유일
한 건축가는 아니었다. 건축가 라브로(Labro) 역시 국제연맹 사무총
장에게 편지를 보냈다. 그는 공모전 공고를 환기시키며 자신이 1등
상을 받았으나 설계가 건물로 완성되지 않기 때문에 공고에서 언급
한 5만 프랑크의 보상금을 받아야 한다고 요구했다. 그는 한편으로

는 공모전 과정에서 야기된 비용, 그리고 다른 한편으로는 심사위원으로부터 처음으로 호명된 프로젝트가 결국은 제외되어야 했을 때 발생할 실망과 도덕적, 물질적 피해를 부르짖었다. 그러나 이 모든 이의제기에도 불구하고 1928년 국제연맹심의회는 네노를 포함한 일련의 건축가들에게 건물 완성을 위임하라는 위원회의 신청을 승인했다.

미국의 백만장자 록펠러가 같은 해 도서관을 추가로 지으면서 많은 돈을 썼을 때, 국제연맹은 제네바에 더 큰 건축부지를 찾아야 했다. 연맹은 엘렌 드 망드로 소유였던 아리아나 공원으로 결정을 내렸다. 자신의 성 '라 사라'에서 열린 현대건축국제회의의 초청자였던 엘렌 드 망드로는 이제 르 코르뷔지에를 지원하기 위해 영향력을 행사하려 했다.

그녀는 토지를 판매하는 조건으로 1차 라운드의 모든 수상자에게 새로운 부지에 맞는 새로운 설계를 제출하게 하라고 요구했다. 거기에는 르 코르뷔지에도 포함되어 있었다. 그래서 국제연맹은 1929년 말 다섯 명의 수상자들을 초대해서 네노 그룹과 병행하여 설계도를 제출하게 했다. 르 코르뷔지에와 독일 팀만이 이 초대에 응했다. 그러나 이것도 아무 성과가 없었다. 네노로 결정된 것에는 변함이 없었다. 엘렌 드 망드로는 이제 심사위원들이 르 코르뷔지에를 개인적으로 초청해서 설계를 설명할 기회를 주어야 한다고 요청했다. 그러나 이런 노력도 허사였다.

다시 1년 후인 1930년 르 코르뷔지에는 네노와 그의 파트너가 자신의 아이디어를 차용하고 표절했다고 고발했다. 그는 국제연맹 대

표에게 이렇게 썼다. "국제연맹궁의 건축가들이 우리의 해결책을 나쁜 방식으로 도용한 바, 이 해결책을 세부적으로 완성해서 그렇게 대략적으로가 아니라 올바르게 실행하기 위해서라면 제 조언이 꼭 필요합니다."

이 편지에 어떤 답장도 받지 못하자 그는 1년 후에 언론 캠페인을 동반하고 두 번째 소송문을 보냈다. 여기서 그는 표절에 대한 배상금으로 100만 프랑을 요구했다. 소송 의지를 개인적으로 강하게 피력하기 위해 변호사와 함께 직접 제네바로 가기까지 했다. 고발당한 동료들이 맞소송하겠다고 위협하자, 역사는 천천히 끝을 보이기 시작했다. 이 문제에 이미 싫증난 여론이 더 이상 관심을 갖지 않았던 것이다.

1932년 네노 그룹의 계획에 따라 공사가 시작되었다. 1936년 2월 사무국이 새 공간을 갖게 되었고 1937년 9월에는 총회의장이 축성식을 가졌다. 2년 후에 제2차 세계대전이 발발했고, 이미 그 역할수행에 실패한 것이 분명해진 국제연맹은 1946년 국제연맹총회의 결의를 통해 해산되었다.

결국 완성된 건물은 누구도 납득시키지 못했다. 무채색의 단조로운 건물이었다. 건축사가 레오나르도 베네볼로는 국제연맹 공모전은 현대 건축의 물리적인 패배로 끝났으며, 아카데미의 명성에 도덕적으로 치명적인 타격을 가한 사건이었다고 평가했다. 기술적이고 재정적인 상황이 빠듯한 구체적인 문제에 봉착해서 아카데미 건축가들은 만족할 만한 해결책을 마련할 능력이 없음을 보여준 사건이라는 것이다.

그러나 자기 일에 있어서만은 열렬한 투쟁가였던 르 코르뷔지에는 자신의 설계를 이용할 곳을 계속 찾을 수 있었다. 1929년 그는 국제연맹궁을 발판으로 하여 모스크바에 센트로소유즈 빌딩을 건설했다. 뿐만 아니라 프로젝트와 투쟁에서 얻은 인식을 즉각 가공해서 1928년 『주택 – 궁전(Une maison – Un palais)』이라는 제목의 책으로 출판했다. 여기서 그는 자신의 국제연맹 프로젝트를 다시 한 번 상세히 그림과 함께 설명했다. 그는 수상에서 주문에 이르는 극적인 역사를 펼치면서, 결국은 자신을 현대의 선구자로 양식화했다.

히틀러의 건축가 슈페어, 영혼을 팔다

 알베르트 슈페어(Albert Speer)는 제2의 쉰켈이
되어 건축사에 길이 그 이름을 남기고자 했다. 천년 동안 지속될 것
같았던 제3제국이 12년 만에 몰락한 후로, 제국의 대표 건축가였던
그는 20년 동안 감옥에서 살아야 했다. 그의 '영원을 위한 건축'에
관해 우리는 단지 계획만을, 그리고 소수의 잔재만을 가지고 있다.
남아 있는 것은 그가 20년의 투옥 기간 중에 집필한 『기억들』, 그리
고 『슈판다우 일기』이다. 이 책들은 역사가 골로 만(Golo Mann)이 정
치적 회고록 문학의 최고봉이라 일컬었던 것들이다.

알베르트 슈페어는 당시 젊은 건축가들이 그랬던 것처럼 세계 공
황 시대에 실업자 생활을 보내고 나서 이제 막 활동욕에 불타고 있
었다. "커다란 공사를 위해서라면 나는 파우스트처럼 영혼을 팔 것
이다." 그러나 다른 젊은 건축가들과는 달리 슈페어는 메피스토펠

레스를 찾았다. 1933년 초 그는 히틀러를 알게 되어 같은 해 겨울에
는 이미 히틀러와 사적인 관계를 맺고 스물여덟살의 나이로 자신의
꿈을 실현할 기회를 얻었다.

히틀러는, 훗날 슈페어가 항상 확신했듯, 자신의 건축 계획을 믿
고 맡길 수 있는 건축가를 찾고 있었다. 히틀러가 원한 건축가는 젊
고 유능하며 적응력이 뛰어난 사람이어야 했고, 4,000년 전 이래로
지금까지 아무도 만들지 못한 건축물을 만들어야 했다. 히틀러는 자
기 시대와 시대정신을 후세에 남겨주기 위해 건물을 지으려 했다.
역사적으로 위대한 시대는 단지 그 기념비적 건축물로만 기억된다
고 생각했던 것이다. 슈페어는 히틀러의 생각에 열광적으로 동조했
고 오래지 않아 기회를 잡았다. 히틀러가 이전까지 가장 좋아했던
건축가인 파울 루트비히 트로스트(Paul Ludwig Troost)가 1934년 1월
21일 뮌헨에서 사망하자 슈페어는 그의 후임자가 되었다.

슈페어는 히틀러를 위해 뉘른베르크 제국 전당대회 건물, 베를린
의 새로운 제국 내각사무실, 그리고 ― 가장 큰 주문으로 ― 베를린
을 '세계 수도 게르마니아'로 개조하는 일을 계획했다. 1937년 히틀
러는 다음과 같은 말과 함께 제국 수도 개조안을 직접 만들어 그에
게 넘겼다. "이 스케치는 10년 전에 그린 것이오. 이 사업이 언젠가
는 실현될 것을 의심한 적이 없었기에 나는 스케치를 항상 보관하고
있었소."

베를린은 세계 도시가 되어야 했다. 히틀러가 생각한 이상형은 빈
의 환상도로(環狀道路)와 샹젤리제였다. 히틀러는 파리를 개조했던
오스망을 역사상 가장 위대한 도시건축가로 여겼고 오스망이 만든

파리의 대로에 열광했다.

계획의 지나친 방대함에 대한 베를린 시당국의 우려는 곧 사라졌다. 히틀러는 경우에 따라서는 독일 수도를 다른 곳으로 옮길 것이라고 위협했고 반대 의견을 피력했던 시장을, 당원이었음에도 불구하고, 파면했다. 슈페어는 계속 전권을 가지고 있었다. 그는 히틀러 직속이었고 시당국이나 당에게는 답변할 의무가 없었다. 그는 1937년 1월 30일 '제국 수도 재편성을 위한 건축 총감독'으로 임명되었고 차관급의 지위와 독립된 관청을 얻었다. 예술 아카데미는 파리 광장에 있는 거처를 슈페어의 관청을 위해 내주어야 했고, 히틀러는 일반인이 알지 못하게 장관의 정원을 통해 그곳으로 가서 계획의 현재 상황을 주시할 수 있었다.

히틀러의 스케치는 남북을 축으로 하는 120미터 폭의 거대하고 호화로운 도로 시설을 그린 것이었다. 도로의 북쪽 끝에는 커다란 강당을, 남쪽 끝에는 개선문을 만들 계획이었다. 여기에 그렇게 넓지 않은 동서 축 도로가 덧붙여졌는데, 이 도로에는 높은 사무용, 상업용 빌딩이 들어설 예정이었다.

히틀러의 아이디어를 기반으로 슈페어는 베를린의 전체적인 재편성을 구상했다. 그는 이렇게 기록했다.

"그의 처음 아이디어는 이 포괄적인 새 계획과 비교한다면 사소한 것이었다. 나는 히틀러의 크기 관념을 — 적어도 도시건축 계획의 확대에 관해서는 — 몇 배는 능가했다."

또 슈페어는 남북 방향과 동서 방향의 도로가 만나는 교차로를 계획했다. 이 도로들은 브란덴부르크 문 앞에서 교차하여 건설 예정인

고속환상도로까지 이르렀다. 네 개의 집중 환상도로와 많은 방사형 도로가 주된 골격을 보완했고, 철도교통도 새롭게 정비되었다. 새로운 계획에는 설계 중심에만 약 5만여 개의 주택과 상점이 필요했다.

1937년 4월 20일 히틀러의 생일에 슈페어는 "지도자의 생각에 따라 완성한" 대강당 계획안을 제출했다. 그가 계획한 강당은 지금까지 세계의 집회 강당들 중에서 가장 큰 단일공간으로 15만 명에서 18만 명까지의 청중을 수용할 수 있는 강당이었다. 원형의 내부공간은 상상할 수 없이 큰 지름 250미터에, 꼭대기는 220미터에 달하는 거대한 돔으로 마무리할 것이었다. 돔은 지상 98미터부터 약간 포물선을 그리는 곡선으로 시작한다. 어떤 의미에서는 로마의 판테온을

(좌) 원래의 히틀러가 그린 스케치(a.)와 슈페어 설계(b.)의 크기 비교. 볼터의 스케치. (우) 크기 비교
a. 시카고 시어스 b. 베를린 돔 c. 쿠푸의 피라미드 d. 로마 성 베드로 성당 e. 제국의사당 f. 판테온 g. 브란덴부르크 문

모범으로 삼았다고 할 수 있다. 이 베를린 돔 역시 둥근 채광창을 가지고 있었다. 그러나 채광창만 해도 지름 46미터로 판테온의 전체 돔(43미터)과 성 베드로 성당의 돔(44미터)을 능가한다. 내부는 성 베드로 성당의 17배 면적이고, 건물의 외부 공간은 2,100만 입방미터로 워싱턴의 국회의사당이 여러 개 들어갈 정도로 컸다.

슈페어는 베를린의 또다른 계획들을 설명하면서 '3월 광장'을 페르세폴리스의 왕궁터와, 대경기장을 로마의 원형 대경기장과, 그리고 40만 명을 수용할 수 있는 스타디움을 쿠푸의 피라미드와 비교했다. 주안점은 길고 넓고 높은 것이었다. 이런 비교는 슈페어와 히틀러에게 중요했던 것이 무엇인지를 보여준다. 그들은 역사적으로 의미심장한 건축물들을 능가하는 크기의 건물을 짓고 싶어했다. 히틀러는 그 이유를 이렇게 밝힌다.

"왜 항상 가장 큰 것이냐고? 독일인 개개인이 다시 자신감을 회복하게 만들기 위해서이다. 독일 어느 지역에서고 모두가 이렇게 말하기를 바란다. '우리는 결코 종속되지 않는다. 우리는 다른 모든 민족과 절대적으로 대등하다.' 작고 미천한 농부 한 명을 우리의 거대한 베를린 돔 강당에 들어서게 하라. 그는 놀라서 숨을 멈출 뿐만 아니라 자신이 속해 있는 곳이 어디인지를 알게 될 것이다."

슈페어는 건축에 있어 크기가 항상 중요한 기준이라고 주장했다. 예컨대 세계 7대 불가사의가 유명한 것은 무엇보다 그 크기 때문이라고 생각했다. 고대로부터 프랑스혁명까지 과대망상증적 건축의 전통이 있었고, 이 전통이야말로 국가사회주의 계획의 선구자라는 것이다. 이탈리아 여행을 통해 그의 생각은 더욱 확고해졌다. 셸리

눈테와 아그리젠토의 신전 건물을 보면서 슈페어는 역시 고대는 과대망상적 발작에서 자유로울 수 없다는 사실을 확인했다. 식민지의 그리스인들은 분명히 모국에서 유명했던 절제의 원칙과는 거리가 있었다.

슈페어는 대강당에서 멀리 떨어지지 않은 곳에 지도자궁을 건립할 계획을 세우기도 했다. 이것은 피렌체에 있는 팔라초 피티(Palazzo Pitti, 피렌체에 있는 과거 메디치 가의 저택. 현재는 박물관으로 쓰인다 — 옮긴이)의 모범에 따라 무거운 황석(荒石) 받침대 위에 세운 요새 형태의 건물로, 네로 황제의 전설적인 왕궁터인 '도무스 아우레아'와 비견할 수 있었다. 슈페어는 베를린 도심 한가운데 들어설 이 궁전을, 부속 정원을 포함해 200만 평방미터 넓이로 지을 계획이었다.

접견실은 한 줄로 늘어선 많은 홀을 거쳐 식당으로 이어지고, 이 식당은 동시에 1,000명을 수용할 수 있는 곳이었다. 여덟 개의 커다란 사교홀은 축하사절 영접시에 사용할 예정이었다. 400개의 좌석을 갖춘 극장은 바로크와 로코코 시대 제후의 궁전극장을 모방한 것으로 현대적인 무대장치를 설비할 수 있을 것이었다. 수많은 로비와 히틀러를 위한 960평방미터 면적의 거대한 사무실을 마지막으로 공간배치 계획이 완성되었다.

궁전은 폐쇄적인 형태였다. 창문이 없는 벽 앞에는 단지 두 개의 기둥과 강철로 만든 미닫이문만이 있었다. 제국의 중심을 요새처럼 수호할 것이라는 의미였다. 슈페어는 회고록에서 1939년 전쟁 발발과 함께 전 독일에서 발생했던 분위기 급변에 대해 말한다. 주민들

318

가운데 각성하는 목소리가 확산되었고, 불과 몇 년 전만 해도 다반사였던 자동적인 환호성은 더 이상 기대할 수 없으며, 이제 환호하는 무리를 조직화해야 했다는 것이다. 히틀러도 자신에게 경탄할 대중으로부터 점점 더 돌이킬 수 없을 만큼 멀어졌다고 한다.

"나는 무의식적으로 히틀러와 국민의 이런 분리를 (……) 궁전 파사드에 표현했다. 거대한 강철 대문과 발코니 문을 제외하면 열려 있는 곳이 없었다. 물론 발코니에서는 히틀러가 군중에게 모습을 드러내주었다. 그러나 이 발코니는 14미터 높이, 즉 5층 높이였다."

슈페어는 쉰켈의 후임자인 자신을 마지막 고전주의자, 즉 역사적인 종착점이라고 생각했고 그럼으로써 고대로부터 르네상스와 고전주의를 거쳐 자신에게 직접 이어지는 전통의 사슬에 스스로를 편입시켰다. 슈판다우의 감옥에서도 그에게 중요했던 것은 '일반적인 어법을 넘어서서 고대, 르네상스, 유럽 고전주의와 자신의 업적이 갖는 차이를 파악하는 것'이었다. 감옥에서 르네상스에 관한 책에 몰두한 이후에야 그는 거대한 것을 만들지 않고서도 위대할 수 있다는 것, 그리고 이런 고전주의의 효과는 효과를 부정하는 데 있다는 것을 분명히 깨달았다.

이 시대에 나치 정부가 계획한 건축물과 민주주의 국가 건축물의 차이는 양식이 아니었다. 프랑스, 영국과 미국 역시 신고전주의적인 건축물을 지어왔다. 단지 차이점은 세계 지배를 상징하는 그 과도한 크기였다.

동시대인들이 한 목소리로 인정했듯, 히틀러와 슈페어는 특별한 관계였다. 슈페어는 히틀러의 엄청난 신뢰와 따뜻한 공감을 얻었다.

과거 수많은 강력한 지배자들이 그랬듯이 히틀러는 원래 건축가가 되고 싶어했고, 자신의 실현되지 않은 소년시절의 꿈을 젊은 슈페어에게 투사했다. 히틀러는 슈페어를 자신과 유사한 영혼이라 부르면서 그를 친구로, 심지어는 유일한 친구라고까지 생각했다.

그러나 슈페어는 히틀러의 불행한 사랑이기도 했다. 그는 히틀러와 항상 거리를 유지했기 때문이다. 이 거리감은 슈페어가 "수줍음의 변종"이라고 명명한 것으로, 수천 년 동안 통용될 건축물을 지어야 한다는 책임 때문에 심한 압박감을 느꼈음을 보여준다. 그는 히틀러에게 무한한 존경심을 표했지만 감정을 자유롭게 표현할 수는 없었다. 히틀러가 자신이 알고 있던 모든 사람들, 심지어는 슈페어가 너무도 존경했던 아버지보다 훨씬 높은 존재인 것처럼 느꼈을 때에도 자유롭지 못한 것은 마찬가지였다. 그러나 히틀러의 인격과 역사적 과제의 크기만이 그를 수줍어하게 만든 것은 아니었다. 그것은 섬세한 심리학적 의미뿐 아니라 아주 평범한 의미에서의 부자유이기도 했다. 결국 그의 공명심의 실현은 오직 히틀러의 기분에 달려 있었던 것이다.

"어제는 히틀러가 나를 천재적인 건축가라고 부를 수 있지만, 내일은 여기 기슬러가 더 마음에 든다고 말하지 않는다고 누가 보장할 것인가."

히틀러에 대한 슈페어의 자세는 시대의 흐름에 따라 변화했다. 처음에는 열광을, 다음에는 의존을, 그러나 점점 더 거리를 두게 되었고, 때때로 비판적인 관찰까지도 가능해졌다. 그의 밀접한 관계는 점점 더 히틀러 개인보다는 건축주로서의 히틀러에 해당하는 것이

었다. 처음에는 히틀러를 위대한 사람이라 생각했지만 나중에는 그의 진정한 모습을 깨달았다. 그는 히틀러를 천박한 사람, 딜레탕티즘의 천재라고 표현했다. 출신과 학파로도 알 수 있듯, 슈페어에게 히틀러의 '과장된' 세계는 본질적으로 낯선 것이었다.

슈페어는 히틀러가 자신을 올바른 길에서 이탈시켜 그릇된 곳으로 인도했다고 말한다. 슈페어의 설계들은 스스로 자신의 스타일이라 생각했던 것과는 점점 더 멀어졌다. 처음의 양식에서 멀어진 증거는 상징적인 의미의 과대한 건축물만이 아니다. 원래 추구했던 도리아식 특징을 전혀 갖지 못한 그의 작품들은 순수한 '타락예술'이 되고 말았다. 슈페어에게 무궁무진하게 허락되었던 부와 히틀러의 당 이데올로기는, 동양의 전제군주가 살았던 호화 궁전 양식으로 귀결되었다.

'타락으로 이끈 유혹자 히틀러와 유혹당한 자 슈페어'라는 도식은 매력적이고도 명쾌한 설명이기는 하다. 그러나 슈페어는 회고록에서 자신의 입장이나 건축물들은 자신이 살고 있던 현대에 대한 원한에서 분출한 것이라고 인식했다.

"내 건축관을 새롭게 돌이켜 생각해 본다면, 내가 30년대에 건축하고자 했던 것은 정말 근본적으로 현대에 대한 거부에서 출발한 것이었다. 나를 테세노브(Tessenow)의 조수로 만들었던 그 현대에 대한 거부 말이다. 젊은 건축가였던 내가 열광했던 것이 그로피우스나 미스 반 데어 로에가 아니었던 것은 결코 우연이 아니다. 대도시, 그리고 대도시가 야기한 인간 유형에 대한 혐오감, 내 학우들의 관심사를 결코 이해할 수 없었던 것, 조정과 산책과 등산에 쏟은 나의 열

정 등, 이 모든 것은 정말이지 문명에 대한 낭만주의적 거부에 다름 아니었다. 내가 보았던 히틀러는, 우리의 모든 미래를 위협한다고 여겨졌던 저 불안한 대도시 세계에 맞서 19세기 세계를 보존하는 사람이었다. 그렇게 보았기 때문에 나는 바로 히틀러에게 기대를 걸었던 것이다. 나아가 그는 — 이것은 더욱 그를 정당화해 주었다 — 내 능력의 한계를 뛰어넘는 힘을 내게 부여했다. 따라서 그 반대가 옳을지도 모르겠다. 히틀러로 인해서 비로소 나는 고양된 나의 정체성을 찾았다고 하는 편이 맞겠다."

훗날의 이런 비판은 그가 자신의 영혼을 그릇된 자에게 팔았다는 실망스러운 인식 덕분이었다. 히틀러의 전쟁과 재난 놀이 때문에 일생의 작품을 만들 기회가 수포로 돌아갔다는 점이 분명해지자 비로소 그는 히틀러와 거리를 두었다. 영원히 길이 남을 건축물은 더 이상 건립되지 못했고 — 새로운 세계 수도 게르마니아의 첫번째 건축분은 1950년에 완성될 예정이었다 — 얼마 되지 않은 건물들도 파괴되었다.

감옥에서 슈페어는 히틀러의 실제 얼굴과 히틀러 통치의 진정한 본성을 인식했더라면 자신이 어떤 행동을 취했을지 종종 자문하곤 했다. 1933년에 벌써 히틀러와 가장 밀접한 사이였던 사람으로서는 놀라운 질문이다. 그의 답변은 진부한 동시에 우울한 것이었다. 히틀러의 건축가라는 지위가 슈페어에게는 이미 없어서는 안되었기 때문이다. 아직 서른살도 되지 않았을 때 슈페어는 건축가라면 누구나 꿈꾸는 가장 자극적인 전망을 보았던 것이다. 이 자극적인 전망 때문에 슈페어는 달갑지 않은 일을 보고도 불편한 진실을 고백하는

일을 삼았다.

슈페어는 항상 자신이 히틀러의 건축가라고 생각했고, 정치적 사건들은 중요하게 생각하지 않았다. 그래서 1938년 11월 10일 사무실로 가는 중에 베를린 유태교당의 폐허를 지나갔을 때 그에게 거슬렸던 것은 무엇보다 혼란의 요소, 즉 숯이 되어버린 발코니, 무너져 내린 파사드, 그리고 전소된 벽들이었다. 파괴된 쇼윈도는 무엇보다 그의 시민적인 질서의식을 침해했다.

전쟁이 진행 중이던 1941년 슈페어는 자신의 건축 프로젝트 실현이 불가능하며 히틀러의 관심을 잃을 위험이 있다고 인식하자 즉시 새로운 일을 찾았다. 그는 다시금 타인의 사망사고로 기회를 얻었다. 1942년 2월 8일 토트(Todt)가 비행기 추락으로 목숨을 잃자 바로 두 시간 후에 그는 군수장관 자리를 이어받았다. 이렇게 해서 그의 인생은 파울 루트비히 트로스트의 죽음 이후로 이제 두번째로 다른 사람의 죽음으로 인해 결정되었다. 자기 활동을 비자발적으로 중단했던 기억을 떠올리며 그는 이 새로운 일을 맡으며 자신을 전시(戰時)의 건축가라고 표현했다. 전쟁이 끝난 후에 다시 히틀러의 건축가로 일할 수 있다는 보장을 받았기 때문이다.

그러나 과거에도 그랬듯이 권력욕과 명예욕에 불타는 그는 새로운 직책이 주었던 권력과 영향력을 철저히 이용할 줄 알았다. 그는 이제 히틀러와 괴링 다음으로 국가에서 공식적으로 제3순위의 권력자였다. 슈페어는 히틀러의 건축가로 9년 동안 일하면서 논쟁의 여지가 없는 명예스러운 자리로 올라가기 위해 애썼다.

다음 3년 동안 슈페어는 사실상 잠정적인 제2인자로 만들어주었

던 완전히 다른 일에 매달려야 했다. 이 일 또한 슈페어는 온 몸을 바쳐 열심히 추진했다. 사람들은 그의 군수장관 역할수행이 전쟁을 적어도 1년은 연장시켰다고 평가한다. 원래는 위대한 건축물 건립을 위해 자신의 영혼을 팔았던 슈페어는 결국 유럽의 건축 및 도시 역사를 완전히 파괴하는 데 결정적인 역할을 한 위대한 건축물 파괴자가 되었다.

현대 도시의 아이콘, 브라질리아

 1901년 내륙의 소도시 출신의 주셀리노 쿠비체크 데 올리베이라(Juscelino Kubitschek de Oliveira)는 1956년 브라질 대통령으로 선출되었다. 선출되자마자 그는 19세기 말 이래로 대두되었던 내륙에서의 새로운 수도 건설에 착수했다. 이 현대적인 도시는 해안지방에 비해 불이익을 받았던 고원지대를 발전시키고 현대 브라질을 확실하게 상징할 수 있도록 조성되어야 했다.

"50년의 진보를 5년 안에!" 이것이 쿠비체크의 구호였다. 아마도 시대의 특성이었던 것 같다. "위대한 전진 도약"이라는 마오쩌둥을 연상하게 하는 구호였으니 말이다. 그는 한 인터뷰에서 다음과 같이 낙관적인 견해를 표명했다. "20년 후에 브라질리아는, 세계에서 네번째로 큰 국가일 뿐 아니라 네번째로 강력한 국가이기도 한 브라질의 수도가 될 것이다."

같은 해 쿠비체크는 도시발전협회인 노바캅(Novacap)을 창설해서 500만 달러의 자본을 쏟아부었다. 이 협회는 부지를 조성해서 건축할 수 있는 땅으로 만들고 공공건물을 건립하는 일을 해야 했다. 새로운 도시가 들어설 장소는 어렵지 않게 찾았다. 고이아스 주의 해발 1,100미터 높이의 고원지대로, 옛 수도로부터 1,000킬로미터 떨어진 내륙지역이었다.

쿠비체크는 신도시 설계와 공사를 친구인 오스카 니마이어(Oscar Niemeyer)에게 위임했다. 니마이어는 쿠비체크가 미나스 게라이스 주지사였던 1940년에 벌써 그를 알게 되어 벨로 호리존테에 새로운 위성도시 건설을 맡은 바 있었다.

1907년 리오 데 자이네로에서 출생한 오스카 니마이어는 브라질 내외에서 모르는 사람이 없을 정도로 유명했다. 그는 1936년 르 코르뷔지에의 지도로 리오의 건강교육부처 신축 건물 공사에 참여했고, 1939년에는 루시오 코스타(Lucio Costa)와 함께 팀을 이루어 뉴욕 만국박람회를 위한 브라질 파빌리온을 만들었으며, 1947년에는 뉴욕 유엔 사령부 건축설계위원회 회원이 되기도 했다. 니마이어는 노바캅의 건축분과 책임자가 되어 1956년 9월 19일 국내 도시건축 공모전을 개최했다. 그는 도시의 상징이 될 건물 설계에 집중하고 싶었기 때문에 도시건설 계획은 직접 만들려고 하지 않았다.

응모한 설계안은 26개뿐으로 — 거대하고 중요한 일이라는 점에서 볼 때 놀랍게도 적은 응모작이었다 — 이 중에서 루시오 코스타의 프로젝트가 1등상을 받았다.

1902년 프랑스 툴롱에서 브라질인 부모의 아들로 태어난 루시오

1956년 공모전에 제출했던 코스타의 토지사용 계획안

코스타 역시 브라질에서 매우 유명한 사람이었다. 그는 1931년 1년
동안 리오의 건축아카데미 교장으로 일하면서 시대에 뒤떨어진 교
육안을 완전히 개조했고, 젊은 브라질 건축가 및 도시계획가 무리의
승인된 지도자이기도 했다. 오스카 니마이어의 친구이자 스승이기
도 한 루시오 코스타는 니마이어와 마찬가지로 주셀리노 쿠비체크
와 친분이 있었다.

코스타가 한 인터뷰에서 밝혔듯, 원래 그는 공모전에 참가할 의사
가 없었다. 공모전이 있다는 것을 알고 있었지만 좋은 착상이 떠오
른 것은 공모전 공고 한 달 후였다. 그는 이 좋은 착상을 자신의 친구
들에게 말했고, 친구들은 참가를 권유했다. 그 당시 건축에 관심을
가지고 있던 사람이라면 누구나 브라질리아에 대해 얘기했다. 코스

타가 친구인 니마이어와 쿠비체크와 함께 브라질리아에 대해 얘기한 것은 당연한 일이었다. 친구들이 인정했던 코스타의 착상은 심사위원들에 의해 — 심사위원회는 니마이어가 자신의 친구와 유명인들로 구성했다 — 최고의 응모작으로 뽑혔다.

코스타의 구상은 아테네 헌장(1933년 그리스 아테네에서 개최된 제4회 현대건축국제회의에서 채택한 도시계획헌장 — 옮긴이)과 르 코르뷔지에의 도시계획 이념에 충실한 것으로 주거, 사무, 교통 영역을 분명하게 구분하여 각각의 영역과 주거용 고층건물 사이에 조명, 녹지, 공간을 충분히 두었다. 그의 구상은 기념비적인 성격과 특이한 형태, 광범위하고 대규모라는 점에서 인상적이었다. 도시의 구조는 위에서 내려다보면 비행기나 새 모양과 비슷했다. 코스타 스스로가 설계의 기본 이념을 이렇게 묘사했다.

"모든 인간이 지상에 한 점을 선택해서 그곳을 점유하고자 하는 원초적 충동에서 발견한 구상이다. 두 개의 축이 직각을 이루며 십자 기호를 형성한다. 십자 모양은 토지의 자연적인 경사와 가장 좋은 방위에 적합한 지형학이다. 두 축 중 하나의 양끝은 구부러져서, 도시를 둘러싸는 정삼각형 안에 들어가는 선 하나를 만들었다."

아치형 축은 주요 간선도로로서 원거리 교통과 지역교통을 분리한 차선으로 계획되었고, 수직 축은 정부, 행정, 문화, 스포츠 관련 건물이 있는 웅장한 축이었다. 양 축의 교차점 주변에는 은행과 상업지구, 서비스업체와 상가가 있었다. 전체 조감도에서는 국가의 삼권을 대표하는 건물 — '삼권 광장'이라는 이름의 삼각형 형태 광장을 말한다 — 과, 거기서 좀 떨어진 곳에 위치한 대성당이 극명하게

대조되었다.

주거지역은 일렬 혹은 이열로 집들이 죽 늘어선 거대한 장방형 슈퍼블록들로 이루어졌고 주변은 녹지로 둘러싸였다. 250 × 250미터 면적의 이 공간 내부에는 개인적으로 선호하는 주거건물들을 지을 수 있었다. 다만 건물을 지을 때는 다음의 조건에 부합해야 했다. 6층 이하로 지을 것, 건물에 기둥을 만들어 1층을 노출할 것, 차도와 인도를 분리할 것 등이었다. 슈퍼블록들 사이에는 고층의 학교, 병원, 극장과 같은 공익시설이 있었다.

코스타와 니마이어는 설계와 공사에 있어 완전한 자유를 가지고 있었다. 쿠비체크는 어떤 개입이나 지시도 하지 않았다. 대통령의 유일한 조건은 신도시가 최대한 빨리 건설되어야 한다는 것뿐이었다. 그의 유일한 언급은 수도가 늦어도 3년 후에는 완성되어야 한다는 것이었다. 그의 뜻대로 브라질리아는 1960년 4월 21일 쿠비체크의 촉구에 의해 — 그는 전 공사기간 동안 거의 일 주일에 한 번씩 공사장에 나타나 인부들을 독려했다 — 성대하게 축성되었고 국가권력과 국민들에게 넘겨졌다. 3,200개 이상의 주택, 수많은 학교와 상점들, 병원 하나, 그리고 광범위한 도로망이 완성되었다.

브라질에서는 미완의 건축 계획이 후임자들에게서 계속되는 일은 드물었기 때문에, 빨리 완성하라는 대통령의 독촉도 이해할 만했다. 쿠비체크는 자신이 가장 빠른 시간 안에 가능한 한 많은 돈을 들여 사업을 추진한다면, 자신의 후임자는 완성 외에 다른 선택을 할 수 없을 것이라 생각했다. "내 후임자는 브라질리아 공사를 중단하는 것에 즐거움을 느끼지 않거나 오히려 불만을 가질 것이다. 그는

결국 브라질리아의 존재를 깨달을 것이다." 그래서 쿠비체크는 속도를 냈고, 이는 많은 피해를 야기했다.

완성된 것은 영원히 남을 것이 못되었다. 몇 년이 지나지 않아 아스팔트에 균열이 일어났고 벽의 회칠이 벗겨졌으며 문과 승강기가 잘 열리지 않는 등 많은 부분에서 보수가 필요했다. 쿠비체크 자신도 부담을 이겨내지 못했다. 1960년 대통령이 쓰러졌고, 주치의는 그의 곁을 떠날 수 없었다. 1960년 말 쿠비체크는 헌법에 따라 다시 대통령직에 출마하지 않았다.

1964년 치러진 다음 선거에서 쿠비체크가 다시 대통령이 되려고 하자 그의 재선을 막기 위해 군사 쿠데타가 발생했다. 쿠비체크는 망명길에 올라야 했다. 정치적으로는 냉대를 받았지만 그에게는 새로운 수도를 건립한 대통령이라는 명성이 남아 있었다. 그를 모델로 한 흉상 중 하나에는 이런 헌사가 쓰여 있다.

"오지를 도시로 만들었고, 대담하고 정력적이며 믿음을 가지고 브라질리아를 건립한 대통령 주셀리노 쿠비체크 데 올리베이라에게, 그리고 이 위대한 모험에서 그를 도왔던 선구자들에게 경의를 표하며."

이 선구자들이란 건설 인부들보다는 루시오 코스타와 오스카 니마이어를 가리키는 말일 것이다. 브라질리아를 건설했던 8만 명의 노동자들 — 대개는 가난한 북동지역 출신의 실업자들 — 이 일이 끝난 후에 규정을 어기면서 다시 돌아가기를 거부했을 때, 사람들은 새로운 도시의 질서를 방해하는 '침략자들'의 악행을 엄격하게 막으려 조치했다. 그들이 끝까지 강제이주에 저항하자 할 수 없이 도

시 앞 멀리 떨어진 외곽에 위성주거지역을 만들어주었다.

도시를 계획했던 루시오 코스타는 공모전에서 수상한 후 놀랍게도 설계를 실행하는 데는 유보적인 태도를 보여주었다. 그는 공모전 후 몇 달 동안 유럽에 갔고, 비록 자문위원회에 속해 있었지만 브라질리아로 돌아오지 않았다. 매주 만남이 있었지만 더 이상 관여하지 않았다. 코스타는 단지 관광객의 입장에서 도시 브라질리아를 보았으며 도시는 그의 마음에 들었다.

공식적으로 노바캅의 직원이었던 코스타였지만 협회에서도 거의 활동하지 않았다. 그는 자신이 신뢰하는 사람이 노바캅 도시건설분과 책임자로 임명되도록 힘썼지만, 더 이상 개인적으로 참여하지는 않았다. 1960년 리오의 도시건축분과가 브라질리아로 이주했을 때 코스타는 리오에 남았고, 이제 공식적인 인터뷰나 편지를 통해서만 공사에 대해 조언했다. 완공 이후 코스타가 브라질리아에 몇 번이나 왔는지에 관해서는 논란이 분분하다. 한 번도 오지 않았다는 견해가 있는 반면 적어도 다섯 번은 방문했다고 주장하는 목소리도 있다.

브라질리아에 더 중요했던 것은 오스카 니마이어의 건축기와 증축기였다. 도시의 면모에 그가 미친 영향력은 지대한 것이었다. 그는 브라질리아에 수많은 건물을 설계했고 ─ 박물관, 교회, 대성당, 병원, 행정부처, 병영, 사무실과 주거건물 등 ─ 그가 직접 설계하지 않은 건물은 그의 책임하에 있던 노바캅 건축분과의 인가를 받아야 했다.

그는 모든 건물은 감상적이고 진부한 건축에서 벗어난 아주 새롭고 다른 것이 되어야 한다고 역설했다. 그래서 앞으로 신수도를 방

오스카 니마이어, 알바도라 궁전, 브라질리아, 예배당이 있는 파사드 모습

문하는 사람들은 놀라움과 활력을 느낄 것이라고 말했다. 니마이어는 주물로 만든 것 같은 도시공간을 창출했다. 철근 콘크리트와 유리로 만든 그의 표현주의적인 건물 조각상들은 곧 전세계적으로 유명한 건축의 아이콘이 되었다. 특히 엄격한 순수주의로부터 기능주의적 현대로 회귀한 점이 큰 인기를 끌었다.

니마이어는 비록 공산주의자임을 표명하기는 했지만 ─ 1945년 그는 브라질 공산당에 가입했다 ─ 호화로운 생활양식을 추구했고,

하인용 승강기를 갖춘 부유한 사람들의 저택과 가난한 사람들을 위한 막사를 건축했다. 또 무신론자였지만 교회와 대성당을 지었다. 이 모든 것은 그에게 사적인 모순이 아니라 단지 그가 살아야 했던 체제 내부의 모순이었다. 쿠데타 이후에 니마이어는 정규군을 위한 병영과 사령부도 건설했다. 공항 공사가 그에게 허용되지 않자 비로소 — 군은 원형 터미널 대신에 직선 터미널을 원했다 — 공식적으로 불만을 표명했다. 그는 스스로를 군사독재에 의해 정치적으로 박해받는 자라고 단정했다. 3년 후인 1967년 군사정부가 브라질리아에서의 직업활동을 금지하자 그는 파리로 망명해 1972년 샹젤리제에 사무소를 개업했다.

신수도 브라질리아는 세 친구 — 보수적인 쿠비체크, 자유주의적인 코스타, 공산주의자 니마이어 — 덕분에 탄생했다. 이 분업을 니마이어는 다음과 같이 짧고도 분명하게 규정한다. "대통령은 내 친구였다. 그가 나를 불렀고 나는 그를 위해 일했다. 코스타는 도시 계획를 세워 정부부처가 들어서야 할 곳을 결정했다. 그 다음 나는 건물을 설계했다." 브라질리아는 이상적인 공동작업이었다. 쿠비체크는 이상적인 고객이었다. 그는 자신이 원하는 것을 말했고, 니마이어는 그것을 실현할 완전한 자유가 있었다. 무엇보다 이것이 성공적인 공동작업이었던 이유는 브라질리아가 현대 도시건축의 아이콘이 되었고 1986년 유네스코에 의해 세계문화유산 지위를 얻었기 때문이다.

현재 브라질리아에는 — 원래 50만 명의 인구를 계획했으나 — 180만 명이 살고 있고, 주민 두 명 중 한 명은 거의 그 사이에 브라질

리아에서 태어난 사람들이다. 브라질의 현대화를 목적으로 했던 이 도시는 도시적 인종차별의 복사판이 되었고 그럼으로써 브라질 사회의 축소판이 되었다. 소수의 특권층, 그리고 특권과 복지에서 제외된 다수의 사람들의 극단적인 분리라는 사회상 말이다. 다른 어떤 도시보다도 브라질리아에서 개인은 자신이 살고 있는 장소에 의해 지위가 결정된다. 자동차를 위해 구상되었던 도시 브라질리아에서 — 코스타는 이 도시를 말 잘 듣는 유용한 하인에 비유했다 — 교통은 항상 정체상태이고, 자동차를 살 수 없는 사람들에게는 버스 외에는 어떤 공공 교통수단도 없다.

움베르토 에코는 브라질리아가 "청동조각보다 더 내구성이 강한 기념물"이라고 말했다. "브라질리아는 과거의 위대한 기념물들의 운명을 점차로 경험한다. 역사는 매번 다른 내용으로 기념물을 채우고 기념물들은 사건을 변화시키고자 하지만 오히려 사건에 의해 변화를 겪는다."

오스카 니마이어는 깊은 실망감을 감추지 못했다. 그는 브라질리아의 변화를 계획도시라는 꿈의 종말이라 평가했다. "처음에는 계획이 있었고, 이제 도시 그 자체만이 남았다. 그 때문에 나는 슬프다. 루시오 코스타는 브라질리아 도시계획을 창조했다. 그러고 나서 인간들은 그 전체 구성물을 엄청난 무질서로 바꾸어 버렸다."

그에게 브라질리아를 다시 한 번 건설한다면 그렇게 짓겠냐고 묻자 니마이어는 이렇게 대답했다고 한다. "그렇다. 대성당, 삼권 광장을, 그렇다. 그러나 도시는 추해졌다. 새로운 외곽지역에는 통일성도, 아름다움도 없다. 그곳에 사는 인간들은 너무 가난하다. 그러나

이것은 좋은 건축이냐 나쁜 건축이냐의 문제가 아니다. 이것은 정치의 문제이다."

　새로운 브라질리아는 건립되었지만, 이 도시에 살아야 하는 현대인은 발전하지 못했다. 돌로 만든 유토피아 브라질리아는 인간 의지의 창조적인 힘과 인간의 위대한 판타지(아마도 달 여행보다도 더)를 잘 보여주지만 인간의 원칙적인 한계 역시 극명하게 보여주는 도시이다.

참고문헌

Abt Suger von Saint-Denis, Ausgewählte Schriften, A. Speer/G. Binding(Hrsg.), Darmstadt 2000

Alberti, Leon Battista: Zehn Bücher über die Baukunst, Max Theuer (Hrsg.), Darmstadt 1975

Augustus: Res Gestae, Tatenbericht, M. Giebel(Hrsg.), Stutgart 1975

Barthes, Roland: Der Eiffelturm, München 2000

Benevolon, Leonardo: Die Stadt in der europäischen Geschichte, München 1999

Benevolon, Leonardo: Geschichte der Architektur des 19. und 20. Jahrhunderts, München 1978

Borst, Arno: Lebensformen im Mittelalter, München 1973

Braunfels, Wolfgang: Der Dom von Florenz, Olten 1964

Brodersen, Kai: Die sieben Weltwunder, München, 2001

Burckhardt, Jacob: Briefe an einen Architekten 1870-1889, München 1912

Busink, Theodor A.: Der Tempel von Jerusalem, Leiden 1970 und 1980

Buttlar, Adrian von: Leo von Klenze, München 1990,

Carcopino, Jérôme: So lebten die Römer während der Kaiserzeit, Stuttgart 1959

Cassius Dio: Römische Geschichte, O. Veh(Hrsg.), Zürich/München 1986

Cénival, Jean-Louis de: Ägypten. Das Zeitalter der Pharaonen, München 1964

Cicero: Atticus-Briefe, H. Kasten(Hrsg.), München 1959

Clauss, Manfred: Das alte Ägypten, Berlin 2001

Cramer, Johannes/ Gutschow, Niels: Bauausstellungen. Eine Architekturgeschichte des 20. Jahrhunderts, Stuttgart u. a. 1984

Cullen, Michael S.: Der Reichstag, Berlin-Brandenburg 1983

Deutsche Bauzeitung, Berlin 1883

Die Werke Friedrichs des Grossen, G. b. Volz(Hrsg.), Berlin 1913/14

Duby, Georges: Die Zeit der Kathedralen, Frankfurt am Main 1992

Eco, Umberto: Einführung in die Semiotik, München 1972

Elliger, Winfried: Ephesos. Geschichte einer antiken Weltstadt, Stuttgart 1985

Emerson, Barbara: Léopold II. Le royaume et l'empire, Paris 1980

Epiktet: Lehrgespräche, R. Nickel(Hrsg.), München/Zürich 1994

Fils, Alexander: Brasilia, Düsseldorf 1998

Fischer-Rudolf(Hrsg.): Babylon, Stuttgart 1975

Flesche, Hermann: Fünf deutsche Baumeister, Braunschweig 1947

Flusser, Vilem: Vom Stand der Dinge, Göttingen 1993

Gerken, Rosemarie: Transformation und Embellissement von Paris in der Karikatur, Hildesheim/Zürich/New York 1997

Giersberg, Hans-Joachim: Friedrich als Bauherr, Berlin 1986

Goncourt, Edmont de: Journal, Paris, VIII

Hauser, Arnold: Sozialgeschichte der Kunst und Literatur, München 1978

Herodot: Historien, H.W.Hassig(Hrsg.), Stuttgart 1971

Hochschild, Adam: Schatten über dem Kongo, Reinbek bei Hamburg 2002

Holzschuh, Robert: Das Verlorene Paradies Ludwigs II., Frankfurt am Main 2001

Jordan, David P.: Die Neuerschaffung von Paris. Baron Haussmann und seine Stadt, Frankfurt am Main 1996

Josephus, Flavius: Jüdische Altertümer, Wiesbaden 2002

Juvenal: Satiren, H.C. Schnur(Hrsg.), Stuttgart 1969

Kähler, Heinz: Die Hagia Sophia, Berlin 1967

King, Ross: Das Wunder von Florenz, München 2001

Kirsch, Karin: Briefe zur Weissenhofsiedlung, Stuttgart 1997

Klengel-Brandt, Evelyn: Der Turm von Babylon, Leipzig 1982

Klenze, Leo von: Schriften und Briefe, in: Leo von Klenze - Architekt zwischen Kunst und Hof 1784-1864, W. Nerdinger(Hrsg.), München u. a. 2000

Lameyre, Gärard-Noêl: Haussmann. Préfet de Paris, Paris 1958

Le Corbusier & Pierre Jeanneret, Das Wettbewerbsprojekt für den Völkerbundpalast in Genf 1927, W. Oechslin(Hrsg.), Zürich 1988

Le Corbusier: Une maison - un palais, Paris(1928) 1989

Ludwig II. von Bayern in Augenzeugenberichten, R. Hacker(Hrsg.), Düsseldorf 1966

Ludwig XIV.: Memoiren, J. Lognon(Hrsg.), Basel u. a. 1931

Malettke, Klaus: Jean Baptiste Colbert, Göttingen u. a. 1977

Manger, Heinrich Ludwig: Baugeschichte von Potzdam, Berlin/Stettin 1789/90, Reprint 1987

Maupassant, Guy de: Die Irrfahrten des Herrn Maupassant(La vie errante), Stuttgart 1967

Michelangelo: Lebensberichte, Briefe, Gedichte, H. Hinderberger (Hrsg.), Zürich 1947

Niemeyer, Oscar : Eine Legende der Moderne, P. Andreas/ I. Flagge (Hrsg.), Basel 2003

Oehler, Norbert: Reisen im Mittelalter, München 1986

Paulus Silentiarios: Ekphrasis, O. Veh(Hrsg.), Darmstadt 1977

Petzet, Michael: Claude Perrault und die Architektur des Sonnenkönigs, München/Berlin 2000

Petzet, Michael: Die Welt des bayrischen Märchenkönigs. Ludwig II. und seine Schlösser, München 1980

Pevsner, Nikolaus: Europäische Architektur, München 1963

Plinius der Ältere: Naturkunde, R. König/J. Hopp(Hrsg.), München 1992

Plinius der Jüngere: Briefe, 10. Buch, M. Giebel(Hrsg.), Stuttgart 1985

Plutarch: Grosse Römer und Griechen, K. Ziegler(Hrsg.), Zürich/ Stuttgart 1960

Posener, Julius: Vorlesungen zur Geschichte der Neuen Architektur, Arch+69/70, 1983

Prokop: Anekdota, O. Veh(Hrsg.), München 1970

Prokop: Bauten, O. Veh(Hrsg.), Darmstadt 1977

Quellen zur Geschichte des Barocks in Franken unter dem Einfluss des Hauses Schönborn, H. Hantsch(Hrsg.), Augsburg 1931, M. v. Freeden, Würzburg 1995, J. Hotz, Neustadt 1993

Riché, Pierre: Die Welt der Karolinger, Stutgart 1999

Ricken, Herbert: Der Architekt. Geschichte eines Berufs, Berlin 1977

Ricken, Herbert: Der Architekt. Zwischen Zweck und Schönheit, Leipzig 1990

Röhl, John C. G.: Wilhelm II. Der Aufbau der Persönlichen Monarchie 1888-1906

Roth, Alfred: Begegnung mit Pionieren, Basel/Stuttgart 1973

Saint-Simon, Louis de Rouvroy de: Memoiren, S. Massenbach(Hrsg.), Frankfurt am Main 1977

Sallust: Historische Schriften, M. Fuhrmann(Hrsg.), München 1991

Schinkel, Karl Friedrich: Aus Tagebüchern und Briefen, Berlin 1967

Schinkel, Karl Friedrich: Reise nach England, Schottland und Paris im Jahre 1826, G. Riemann(Hrsg.), München 1986

Schliemann, Heinrich: Briefe, E. Meyer(Hrsg.), Berlin/Leipzig 1936

Schlögel, Hermann A.: Ramses II., Reinbek bei Hamburg 1993

Schmökel, Hartmut: Ur, Assur und Babylon, Stuttgart 1955

Schneider, Lambert A.: Die Akropolis von Athen, Darmstadt 2001

Schwesig, Bernd-Rüdiger: Ludwig XIV. mit Selbstzeugnissen und Bilddokumenten, Reinbek bei Hamburg 1986

Sévigné, Madame de: Briefe, v. d. Mühll(Hrsg.), Frankfurt am Main 1979

Siebenhüner, Herbert: Deutsche Künstler am Mailänder Dom, München 1944

Sitwell, Sacheverell: Berühmte Schlösser und Paläste, Frankfurt am Main 1964

Speer, Albert: Erinnerungen, Frankfurt am Main u. a. 1979

Speer, Albert: Spandauer Tagebücher, Frankfurt am Main u. a. 1978

Stadelmann, Rainer: Die grossen Pyramiden von Giza, Graz 1990

Strabo: Erdbeschreibung in siebzehn Büchern, Ch. G. Groskurd(Hrsg.), Hildesheim 1988

Strobel, Otto(Hrsg.): König Ludwig II. und Richard Wagner, Briefwechsel, Karlsruhe 1936-1939

Sueton: Cäsarenleben, M. Heinemann(Hrsg.), Stutgart 1957

Summerson, John: The life and work of John Nash, Cambridge/Mass. 1980

Tacitus: Annalen, W. Sontheimer(Hrsg.), Stuttgart 1967

Vasari, Giorgio: Leben der ausgezeichnetsten Maler, Bildhauer und Baumeister, L. Schorn/ E. Förster/ J. Kliemann(Hrsg.), Stuttgart /Tübingen(1837) 1983

Vitruv: Zehn Bücher über Architektur, C. Fensterbusch(Hrsg.), Darmstadt 1964

Vriesen, Gustav: Robert Delauney, Köln 1992

Will, Wolfgang: Perikles, Reinbek bei Hamburg 1995

찾아보기

옮긴이의 말

　에펠탑이 현대를 대표하는 건축물이라는 데 이의를 다는 사람은 없다. 파리를 완성하는 정수이며 완벽한 건축미를 갖춘 구조물이란 찬사를 듣는다.

　그러나 널리 알려졌듯이 에펠탑은 만들 당시에는 흉물 취급을 받았다. 특히 프랑스의 소설가 모파상은 격렬한 에펠탑 반대자로 유명하다. 몽소공원에 세워진 자신의 기념상을 돌려세워 에펠탑을 등지도록 했다. 기념상마저 에펠탑을 외면하도록 했으니 본인은 어땠을까. 모파상은 항상 에펠탑에 있는 식당을 찾았다고 한다. 에펠탑을 보지 않으려면 역설적으로 그 안에 들어갈 수밖에 없었기 때문이다.

　이 유별난 모파상의 에펠탑 혐오증에 이유가 없지는 않았다. 그에게 에펠탑은 "피할 수 없는 고통을 주는 악몽"이며 "철제 사다리로 만든 비쩍 마른 피라미드"였다. 당장 철거해야 마땅했다. 심미주의자들은 탑의 건설방식과 그 크기, 그리고 무엇보다도 재료에 비판적

이었다. 건축자재로 철을 떠올린 것은 기괴하고 사악한 발상으로 용서받을 수 없는 행위라는 것이다.

에펠탑은 1889년 4월 15일 완성되었다. 프랑스 대혁명 100주년과 파리 만국박람회를 기념하기 위한 것이다. 프랑스 제3공화국 정부는 나라의 위엄을 널리 드러낼 기념물을 공모했고, 300미터 철제구조탑을 제안한 알렉상드르 구스타브 에펠이라는 기술자의 설계가 공모전에서 당선되었다. 결국 에펠탑은 모파상의 저주에도 불구하고 이후 프랑스인이 가장 자랑하는 건축물 가운데 하나가 되었다.

에펠탑이 세워지기까지의 과정은 인류사에 거대 건축물이 등장하는 방식과 비슷하다. 가장 중요한 두 주체는, 집단적 허영심을 비롯해 대내외에 뭔가 과시하고 싶어하는 건축주, 그리고 예술가로서 다소의 허영심과 독창성으로 무장한 건축가이다. 에펠탑과 같은 거대 건축물은 정도의 차이만 있을 뿐 불가피하게 제의적인 성격을 구현한다. 바벨탑처럼 하늘에 닿고 싶은 인간의 욕망을 표현하든, 아니면 밀라노 성당처럼 신의 영광을 드러내든, 또는 베르사유 궁전처럼 독재자의 권력욕을 물화하는 방식이든 그 기저에는 '제의성'이 깔려 있다. 제의성은 본질적으로 욕망이다. 끝없이 위로 올라가서 절대적인 존재와 교통하고자 한다.

이 욕망을 실현하는 도구이자 주체인 건축가는 건축주와 협조와 갈등의 관계에 있다. 건축주와 건축가는 주종관계일 수도 있고 대등한 협력자 관계일 때도 있다. 시대가 흐르면서 점점 건축가의 욕망이 강해지고 그 욕망을 뒷받침해 줄 입지 역시 탄탄해지고 있음은

분명하다.

　이렇듯 모든 건축물에는 두 가지 욕망, 또는 탐욕의 융합이 담겨 있다. 그러나 모든 건축물의 운명은 결국 인간적인 욕망에서 자유로워짐으로써 그 본질적인 속성을 구현한다. 사람들이 기자의 피라미드에서 느끼는 것은 장엄함이나 신비로움이지 인간의 현실적인 욕망의 흔적은 아니다. 페리클레스가 건축 경비를 마련하기 위해 아테네 해상동맹의 공금을 횡령했던 것이 파르테논 신전의 침범할 수 없는 성스러운 아우라에 어떤 영향을 준단 말인가. 아크로폴리스 언덕의 황톳빛 대지 위로 푸른 하늘을 이고 웅장하게 서 있는 신전은 이미 자연의 일부로, 그 자체로 우리 앞에 서 있다.

　예술가는 죽어도 그가 만든 예술작품은 영원히 살아남는다. 이 평범한 진리는, 다른 어떤 예술 분야보다도 더 많은 시간과 노력, 재정적 지원을 필요로 하는 건축 분야에도 필연적으로 적용된다. 계획도시 브라질리아를 만든 오스카 니마이어가 "처음에는 계획이 있었으나 이제는 도시 자체만이 존재한다"고 말했을 때 그가 느낀 씁쓸함도 충분히 이해할 만하다.

　그럼에도 불구하고 역시 건축가로서 왕성하게 활동하고 있는 저자는 건축물 '그 자체'를 감상하는, 혹은 분석하는 건축의 역사는 원하지 않는다. 이 책이 다루는 것은 돌 하나하나에, 나무 하나하나에 깃든 인간 삶의 이야기이다. 고대로부터 20세기 현대까지, 전설적인 이집트 피라미드에서 브라질의 새로운 수도에 이르기까지, 이름만 들어도 알 수 있는 유명 건축물들에 얽힌 흥미로운 이야기들을

잘 알려지지 않은 부분까지 세세하게 조명한다.

　이 책은 건축학의 기본적인 지식 없이도 누구나 편안하게 읽을 수 있도록 전문적인 용어는 가능한 한 배제하고 일화를 위주로 하여 쉽고 재미있게 쓰여졌다. 독일의 한 신문은 휴가철 여행지에서 읽을 만한 도서목록에 이 책을 포함시켰다. 적절한 선택이 아닐까 생각한다. 세계적 문화유산을 직접 만날 계획이 있는 사람에게는 더할 나위 없이 좋은 참고서가 될 것이다. 여행을 떠나는 사람뿐만이 아니다. 가벼운 읽을거리를 원하는 사람에게도, 건축에 관심을 가진 일반인에게도 추천할 만하다. 수천 년 인류가 발전시켜 온 위대한 건축의 역사를 딱딱한 강의실이 아닌 안락한 소파에 앉아 상상의 나래를 펼치기에 부족함이 없다.

<div align="right">김수은</div>